디자인
연구 논문
길잡이

디자인 연구 논문 길잡이

2021년 12월 31일 초판 발행 · 2024년 1월 4일 3쇄 발행
지은이 (사)한국디자인학회(구상, 남택진, 오병근, 이상원, 이연준, 정의철)
펴낸이 안미르, 안마노 · **편집** 김소원 · **디자인** 옥이랑 · **영업** 이선화 · **커뮤니케이션** 김세영
제작 세걸음 · **글꼴** AG 최정호체, Sandoll 클레어산스

안그라픽스
주소 10881 경기도 파주시 회동길 125-15 · **전화** 031.955.7755 · **팩스** 031.955.7744
이메일 agbook@ag.co.kr · **웹사이트** www.agbook.co.kr · **등록번호** 제2-236(1975.7.7)

ISBN 979.11.6823.003.3 (93600)

디자인
연구 논문
길잡이

한국디자인학회 지음

구상
남택진
오병근
이상원
이연준
정의철

출간에 부치며

한국디자인학회는 디자인 분야의 대표 학회로써 그 위상에 걸맞은 역할을 다하고자 노력하고 있습니다. 이번에 출판하는 『디자인 연구 논문 길잡이』는 디자인 연구자나 대학원생, 학부생은 물론 이들을 지도하는 교수에게도 꼭 필요한 디자인 연구 논문의 길잡이 역할을 할 수 있도록 연구의 이해에서부터 유형, 프로세스, 사례에 이르는 전 과정을 소개한 실용서입니다. 이 책의 지은이 여섯 명은 명실공히 디자인 연구 분야를 대표할 만한 분들로 2년에 걸친 논의와 준비 과정 끝에 결실을 보게 되었습니다.

한국디자인학회는 해외 디자인 분야에서 유일한 스코퍼스(Scopus) 등재지인 《Archives of Design Research》과 한국연구재단 등재후보학술지인 《Design Works》, 2종의 학술지를 발행하고 있으며, 단행본으로는 2015년 『기초 디자인 교과서』에 이어 『디자인 연구 논문 길잡이』를 출판합니다. 이를 계기로 앞으로 학회 본연의 임무인 디자인 연구와 교육에 도움이 되는 저술과 출판 활동을 더욱 활발히 추진하여 디자인은 물론 디자인 관련 분야와의 융합 연구를 활성화할 동력을 제공하고자 더욱 노력할 것입니다.

『디자인 연구 논문 길잡이』의 기획에서 출판까지 전 과정을 세심하게 준비해 주신 오병근 연구부회장님과 집필진 여러분, 안그라픽스 관계자분들께 학회를 대표해 감사의 말씀을 전합니다.

한국디자인학회 회장
백진경

사회적, 산업적으로 디자인의 역할에 대한 관심이 지속적으로 높아지고 있습니다. 디자인이 조형에만 국한되지 않고 사람들에게 만족스러운 경험을 주는 총체적 서비스 제작 활동이란 인식이 확산했기 때문입니다. 이제 디자인은 기업의 사활에 필수적인 수단이 되었고 사회 문제에도 다각도로 활용되고 있습니다. 게다가 디자인이 다루는 대상이 고도로 복잡해지고 시스템화되면서 체계적인 탐구력이 디자인 전문가의 필수 역량이 되고 있습니다.

하지만 복잡한 디자인 문제를 잘 다룰 수 있는 디자인 전문가를 교육하기란 쉽지 않습니다. 디자인 관련 생태계가 빠르게 변화하는 반면 디자인 교육은 그 속도를 따라가기 버거운 상황입니다. 학부 디자인 교육은 조형 훈련을 중심으로 실무에 도움이 되는 방법과 도구를 숙련하는 내용으로 구성됩니다. 일부 대학에서 새로운 디자인 문제인 서비스, 시스템 디자인 등을 다루고 있지만 그런 다양한 문제에 특화된 디자인 역량을 체계적으로 습득하도록 교육하는 데 어려움이 많습니다.

새로운 시대에 디자인의 역할과 기대를 충족할 교육을 학부 과정에서 온전히 담당하는 일이 불가능해졌기에 디자인 문제를 해결할 체계적인 방법을 습득하고 더 나아가 디자인 고유의 지식 체계를 구축하여 전문성을 고도화하는 데 디자인 대학원 교육의 역할이 그만큼 매우 중요해졌습니다.

2000년 이후 국내에 많은 디자인 대학원이 만들어졌고 다수의 디자인 전공 석박사 학위자가 배출되고 있습니다. 하지만 디자인 연구의 본질, 역할, 방법에 대한 이해와 성찰이 부족한 채로

대학원 교육과 연구가 이루어지고 논문으로 발표되는 경우를 흔히 보게 됩니다. 여기에는 여러 이유가 있습니다. 첫째, 디자인 연구에 대한 확고한 정체성이 만들어져 있지 않다는 점이 가장 큰 이유입니다. 이는 대학원 교육에서 디자인, 연구, 디자인 연구의 본질에 대한 성찰이 부족해서입니다. 이러한 내용을 교수하는 수준 높은 대학원 이론 과목도 찾아보기 힘듭니다. 둘째, 학부와 대학원 교육 내용이 명확히 구분되지 않은 상태에서 석박사 학위 연구가 이루어지는 탓입니다. 단순히 고도화된 디자인 프로젝트를 수행하는 것을 디자인 연구 방법으로 인식하기도 하고, 타 분야의 연구 방법을 그대로 차용해 독창성을 고려하지 않은 디자인 분야의 연구를 수행하고 이를 정답처럼 여기기도 합니다.

디자인 연구의 목적은 무엇이고 어떤 가치를 가질지, 무엇이 좋은 디자인 연구이고 어떤 기준으로 이를 판단할 수 있을지, 디자인 연구에는 어떤 유형이 있으며 유형별 방법과 평가 기준은 무엇일지, 어떻게 훌륭한 디자인 연구를 수행할 수 있을지, 디자인 연구 수행과 논문 작성 과정에서 어떠한 어려움을 겪고 그 어려움을 극복하는 노하우는 무엇일지, 국내외에 어떤 디자인 연구 커뮤니티가 있고 그 커뮤니티에서 논문으로 발표하는 효과적인 방법은 무엇일지, 이런 질문에 대한 답을 찾기 무척 힘듭니다.

대학원 교육과 연구를 주도하고 그 성과를 논문으로 작성하는 디자인 연구자들의 상황도 녹록지 않습니다. 과거와 현재의 디자인 교육이 크게 달라졌기 때문입니다. 학계 디자인 연구자들도 디자인 연구의 본질을 깊이 성찰하지 않으면 대학원에서 연구를 이끌 수 없습니다. 많은 디자인 대학원생이 학위 과정 중 숱한 시행착오를 겪습니다. 연구 방법이나 절차, 결과에 대한 깊이가 부족한 석박사 학위 논문도 흔히 볼 수 있습니다.

최근 들어 여러 훌륭한 디자인 실무 지침서가 등장했지만 디자인 분야에 특화된 '논문 작성 지침서'를 찾기는 무척 어렵습니다. 『디자인 연구 논문 길잡이』는 이런 공백을 메우기 위한 시도로, 디자인 전공 대학원생 혹은 체계적인 탐구를 통해 디자인 지식을 축적하는 데 관심 있는 사람들이 디자인 연구의 본질을 이해하고 다양한 디자인 연구 유형을 파악하고 수행하여 논문을 작성하는 데 필요한 길잡이가 될 것입니다.

4부로 구성된 이 책은 1부에서 디자인 연구의 본질을 소개합니다. '디자인' '연구'의 기원과 개념을 추적하여 각각의 의미를 탐색하고, 이를 바탕으로 디자인 연구의 정의, 특성을 논의하여 좋은 디자인 연구 성과를 논문으로 작성하기 위한 이해를 돕습니다.

2부에서는 디자인 연구 논문 유형의 분류 모델을 소개합니다. 디자인 연구의 유형은 다양하며 여러 기준에 따라 분류할 수 있습니다. 모델을 설명하기에 앞서 디자인 연구를 어떤 기준으로 나누며 그에 따른 유형은 어떻게 분류되는지와 국내외 주요 참고 문헌에 나온 관련 내용을 알아보고, 이 책에서 정리한 연구 논문 분류 모델의 기초 개념을 제시합니다.

3부에서는 기본, 응용, 프로젝트 연구로 나누어 디자인 연구 논문의 사례를 살펴봅니다. 디자인 원리와 현상, 인식에 대한 이해를 목적으로 하는 기본 연구와, 디자인 행위의 주체이자 대상인 사람, 디자인 프로세스, 디자인 규칙과 관련된 문제 해결 목적의 응용 연구, 그리고 디자인의 특정 사례에 초점을 둔 프로젝트 연구의 유형별 특성, 방법, 논문 사례를 소개합니다.

4부에서는 디자인 연구를 수행하고 논문을 작성할 때 도움이 되는 자세와 노하우를 알려줍니다. 연구 프로세스에서는 실제로 연구를 수행할 때 맞닥뜨리는 문제에 대한 조언을 제시합니다.

연구 주제 선정, 선행 연구 조사, 연구에 필요한 스킬, 연구 수행에 도움이 될 만한 정보와 연구자로서 자세, 디자인 논문 작성과 관련된 팁 등을 다룹니다.

이 책은 디자인 분야 대학원생을 주요 독자로 생각하고 내용을 구성했지만 학부생을 포함한 디자인을 배우는 모든 학생이 참고할 수 있습니다. 디자인 현장에서 활동하는 실무자에게도 성공적인 디자인을 위한 리서치 방법과 이론적 근거를 통해 체계적으로 프로젝트를 수행하는 노하우를 익히는 데 도움이 될 것입니다.

이 책이 출판되도록 도움을 주신 안그라픽스 출판사 관계자분들께 깊은 감사 인사를 전합니다. 부디 이 책이 디자인 논문 작성의 좋은 길잡이가 되어 사회 다방면에 기여하는 디자인 연구 전문가를 육성하는 데 도움이 되길 바랍니다.

≪Archives of Design Research≫ 부편집장
남택진

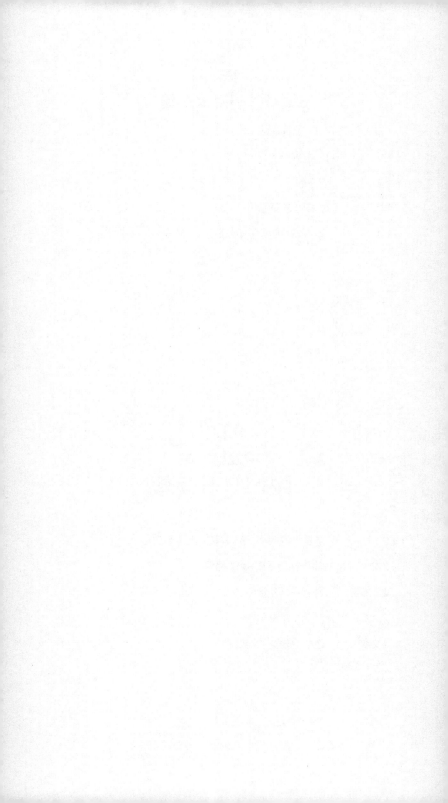

1부
디자인 연구의 이해

2부
디자인 연구의 유형

3부
디자인 연구의 방법

4부
디자인 연구의 노하우

1

디자인 연구의 이해

📖 1부 | 디자인 연구의 이해

디자인 연구라는 이야기를 들으면 뭔가 지루하고 딱딱하게 느껴지고 디자인 작업에 비해 창의적이지 않게 들리는 경우가 많을 것이다. 특히 예술 대학에서 조형 디자인을 중심으로 배우거나 작가주의 디자인을 추구하는 사람이라면 디자인을 창작이 아닌 연구 관점으로 접근하는 필요성에 공감하지 못할 수 있다. 하지만 디자인 연구와 창작 작업은 상호보완적이며 모두 창의적 영감이 중요하다. 창작 결과가 연구의 재료가 되기도 하고, 연구 결과가 창작에 영감을 주기도 한다. 연구도 창작과 마찬가지로 새로운 것을 찾아가는 여정이다. 여기서는 디자인 연구의 여정을 이해하기 위한 출발점으로 디자인과 연구의 개념을 이해하고 디자인을 대상으로 하는 연구의 특성을 살펴볼 것이다. 더불어 디자인 연구 특성을 바탕으로 좋은 디자인 연구에 대해 생각해 보고자 한다.

디자인이란

디자인 개념을 설명하기 위해 어원(Etymology)을 잠깐 살펴보자. 영어로 design은 고대 라틴어 designare(de와 signare의 결합)에서 기원한 것으로 알려져 있다. 당시에는 표시하다(to mark out)의 의미로 사용되었으며, 기원후 4세기에는 상징하다(to symbolize, represent), 6세기에는 의미하다(to signify)로 점차 확장되었다. 이후에는 중세 프랑스 단어 desain에서 유래한 dessein(마음속에 품은 계획)과 desseing에서 유래한 dessin(예술적 스케치)의 복합 개념으로 사용되었다. 사전적으로 design은 프랑스 단어 dessin(데셍)과 이탈리아 단어 disegno(디세뇨)를 영어로 번역한 것이다[1]. 데셍은 드로잉과 함께 패턴이나 원리를 찾는 능력을 의미한다. 피렌체 시대부터 사용한 디세뇨는 회화, 조각, 건축을 마스터한 '보편적인 예술가'를 훈련하는 핵심 활동인 드로잉을 의미한다. 여기서 드로잉의 목표가 해부학과 원근법 같은 기본 예술 원리를 이해하는 것이었다는 점에 주목해야 한다. 이를 정리하면 디자인은 드로잉이라는 도구를 통해 기본 원리를 이해하고 표현하는 행위나 활동에서 출발했다고 볼 수 있다. 스웨덴, 독일에서는 디자인을 '형태를 부여하는(Formgiving) 계획된 활동(Plan)'으로 설명한다. 한국에서는 조선 시대 의장(意匠) 개념을 디자인의 기원으로 설명한다. 여기서 의장이란 제작(製作)을 위한 생각과 물질에 대해 골몰하여 무척 애쓴다는 뜻이다. 1907년 공업전습소 설립 이후 근대 기술

1 OED Third Edition, March 2012; most recently modified version published online June 2021

교육이 도입되면서 발달한 제조법과 조선시대 의장을 결합한 것을 디자인의 시작으로 본다. 현재의 디자인보호법은 2004년까지 시행된 의장법을 개정한 것이다. 일본에서는 1890년 도쿄고등공업학교에 개설된 도안과(圖案科)를 디자인 개념의 출발로 보고 있다. 도안은 물건을 만들기 전에 디자인한 스케치를 의미한다. 중국에서는 1903년 학제를 개편하면서 수공과(手工科)를 설립하게 된 것을 시작으로 본다. 수공과는 1927년 도안원으로 개편되었고 1979년 현대중국어사전에서 설계(設計)로 디자인을 지칭하기 시작했다. '설(設)'은 '구상하다', '계(計)'는 '계획'으로, '(아이디어) 구상'은 '목표', '계획'은 '프로세스'로 해석할 수 있다. 따라서 다양한 어원의 의미를 조합하면, 원리를 이해하고 마음속에 계획을 세워 드로잉 같은 표현 방법으로 형태를 부여하는 활동으로 디자인을 정의할 수 있다.

그렇다면 디자인의 의미가 위와 같이 형성된 상황과 현상을 역사적 관점에서 간략히 살펴볼 필요가 있다. 단어는 개념이나 현상을 설명하기 위해 생겨나는 경우가 많기 때문이다. 예를 들어 이탈리아 단어 디세뇨의 개념을 잘 설명할 수 있는 드로잉 사례로는 미켈란젤로 부오나로티의 ‹리비아의 시빌에 대한 연구(Studies for the Libyan Sibyl, 1508-1512)›, 레오나르도 다빈치의 ‹아기 예수의 탄생 또는 경배를 묘사한 그림(Designs for a Nativity or Adoration of the Christ Child, 1480-1485)› 등이 있다. 이 드로잉들은 최종적 도안을 완성하기 위한 계획 과정을 보여준다. 산업 혁명으로 태동한 새로운 현상과 이를 극복하기 위한 활동이 왜 디자인으로 명명되었을까? 디자인의 태동은 산업 혁명으로 발생한 여러 가지 문제를 해결하여 산업 경쟁력을 확보하기 위해 시작되었다. 영국에서는 1837년 왕립예술학교를 설립하고 1851년 만

국박람회(Great Exhibition)를 개최했으며, 1856년 오웬 존스(Owen Jones)의 『장식 문법(Grammar of Ornament)』을 발간했다. 독일의 바우하우스와 뉴 바우하우스의 궁극적 목표에는 건축을 중심으로 이상적 도시를 건설하고 나아가 사회 서비스를 제공하고자 하는 지향점이 나타나 있다. 당시 이러한 문제를 해결하는 역할은 공예가의 몫으로 이해되었으나 점차 공예와 구분되는 디자인 개념이 태동하면서 디자인이 독립적 지위를 갖게 되었다. 데이비드 워커(David Walker)의 디자인 패밀리 트리(Design Family Tree, 1989) 모델은 공예의 큰 줄기를 중심으로 예술과 과학이 결합하면서 생성된 디자인 분야 형성 과정의 역사를 나무 모형으로 설명한다.

디자인 개념이 산업 혁명 이전의 공예와 구분되는 두 가지 중요한 측면은 첫째, 계획과 생산이 분리되면서 대량 복제가 가능해진 점과 둘째, 디자인 활동이 예술, 경영, 기술의 접점에 있는 복합적 활동으로 점차 인식되기 시작되었다는 점이다. 대량으로 복제되는 사물은 수공적 특성에서 벗어나 완성된 사물을 생산하는 계획의 측면이 중요하게 되었다. 1972년 찰스 임스(Charles Eames)의 "디자인이란 특정한 목적을 달성하기 위한 최적의 상태로 요소들을 배치하는 방식을 계획하는 것[2]", 1984년 빅터 파파넥(Victor Papanek)의 "디자인은 의미 있는 순서를 부여하는 의식적이고 직관적인 노력[3]" 등의 언급은 이런 디자인의 역할을 잘 설명한다고 볼 수 있다. 디자인이 복합적 활동으로 설명되는 배경에는 산업 혁명으로 촉발된 다양한 문제를 해결하는 과정에서 예술, 과학, 관리 및 경영의 여러 가지 측면을 고려하는 새로운 영역

2 Design is a plan for arranging elements in such a way as best to accomplish a particular purpose.

3 Design is the conscious and intuitive effort to impose meaningful order.

으로 디자인을 인식하기 시작했다는 맥락이 있다. 디자인이 다루
는 문제가 복잡하고 해결하기 난해한 문제(Wicked Problem)라는 이
유도 있다. 이러한 배경에서 1969년 허버트 사이먼(Herbert Simon)
은 "기존의 상황을 더 바람직한 상황으로 바꾸기 위한 일련의 행
동을 고안해 내는 사람이라면 누구든지 '디자인을 한다'고 말할
수 있다[4]."고 설명했는데, 여기서는 디자인을 기존의 비합리적 상
황을 합리적으로 바꿀 기회를 발굴하고, 이를 합리적으로 전환하
는 문제 해결 행위로 설명했다. 산업디자이너이자 교육자인 제이
도블린(Jay Doblin)은 사물(Things)의 현재 상태(State)를 과정(Process)
을 통해 새로운 상태로 변화시키는 모델을 제시한 바 있는데, 상
태와 과정을 각각 명사와 동사의 개념으로 구분하여 설명했다.

디자인 개념에 내재한 복합성은 디자이너가 다루어야 하는
대상이 단일 제품(Product)에서 멀티시스템(Multisystem)으로 복잡
해지고, 만지고 볼 수 있는 유형의 사물에서 무형의 개념과 서비
스로 확장되는 것과 무관하지 않다. 국제산업디자인단체협의회
(World Design Organization, WDO)의 산업디자인 정의에서도 대상을
제품과 시스템에서 서비스와 경험까지 포함해 설명한다[5]. 리처
드 뷰캐넌(Richard Buchanan)은 디자인 문제의 영역을 🗗 1-1과 같이
상징(Symbols), 물리적 사물(Physical Objects), 행동(Activities), 서비스
(Services), 프로세스(Processes), 시스템(Systems), 조직(Organizations),
환경(Environments)으로 정의한다. 이를 위한 디자이너의 능력도
시각적 기호나 상징, 형태를 디자인하는 개인의 감각이 필요한
영역에서 문제를 종합적으로 파악하여 통합적으로 사고하는 능

4 Everyone designs who devises courses of action aimed at changing existing situations
 into preferred ones.

5 https://wdo.org/about/definition/

디자인 문제의 영역

	Communication Symbols	Construction Things	Interaction Action	Integration Thought
Inventing Symbols	상징: 단어, 이미지			
Judging Things		물리적 사물		
Connecting Action			행동, 서비스, 프로세스	
Integrating Thought				시스템, 조직, 환경

디자인 생킹 기술

1-1 | 디자인 대상

력까지 포함하는 것으로 설명한다. 이렇듯 디자인은 개인 디자이너의 창의적 역량과 종합적 사고 능력을 포함하며, 디자인이 다루는 영역도 가시적 결과물에서 사용자의 행동, 그리고 사고의 영역으로 넓어져 매우 광범위하다고 할 수 있다. 이러한 개념 확장으로 상징체계를 만드는 시각커뮤니케이션 디자인이나 사물을 구축하는 디자인 활동이 덜 중요해졌다는 의미는 아니다. 오히려 전체 시스템에서의 시각커뮤니케이션과 사물의 역할을 이해하고 그것을 통찰하는 디자인 역량이 중요하다는 것을 시사한다고 볼 수 있다.

디자인 개념, 역할, 대상의 다양한 특성을 학술적으로는 어떻게 정의하고 분류했는가를 살펴볼 필요가 있다. 한국연구재단의 학술연구분야 분류표는 디자인을 단일 체계로 분류하기 어려

윘던 고민의 흔적을 찾아볼 수 있다. 디자인은 예술체육학 대분류 안 중분류에 설명되어 있다. 이 '예술체육학＞디자인' 안에 디자인 하면 떠올리는 분야인 디자인일반, 환경디자인, 시각정보디자인, 산업디자인이 소분류로 구분된다. 패션디자인은 '예술체육학＞의상' 아래의 소분류와 함께 '자연과학＞생활과학＞의류학' 아래의 세분류에 정의된다. '디자인예술/심리'는 '사회과학＞심리과학＞응용심리' 안의 세분류, '실내장식/디자인'은 '자연과학＞생활과학＞주거학' 안의 세분류, '자동차디자인'은 '공학＞자동차공학' 안의 소분류, '감성디자인'은 '복합학＞감성과학'의 소분류에 포함된다. 학술연구분류표의 디자인이 포함된 대분류를 살펴보면 예술체육학이 중심이며, 디자인은 예술에 그 뿌리를 둠에 동의하는 것이라 생각된다. 이런 분류는 디자인 석박사 학위복에 착용하는 후드 색상을 봐도 알 수 있다. 미국의 주요 대학은 1893년 제정된 학위복 규정을 따르는데 디자인과는 순수예술 및 건축과에 해당하는 갈색 후드를 착용한다. 하지만 🖿 1-2에서 보는 바와 같이 디자인은 분명 자연과학, 사회과학, 공학, 복합학에도 포함되는 다학제적 특성을 띤다. 최근 부각되는 서비스디자인은 아직 학술연구분야에 포함되지 않았지만, 산업디자인진흥법 제2조에 정의되어 있다. 다학제적 관점에서 현재 디자인에 관여하는 기관 및 관계 법령을 살펴보더라도 예술의 관점에서 문화체육관광부, 산업과 상업의 경영 관점에서 산업통상자원부, 과학기술의 관점에서 과학기술정보통신부에 걸쳐 있다.

디자인 의미의 형성과 변화, 학술 연구 관점에서 디자인을 분류한 것을 종합해 디자인을 정의하자면 '현재 상황을 기능적, 감성적 차원에서 인식하고 문제와 원리를 파악해 유무형의 결과물을 만들어 내는 복합적인 계획 및 창작 활동'으로 정의할 수 있다.

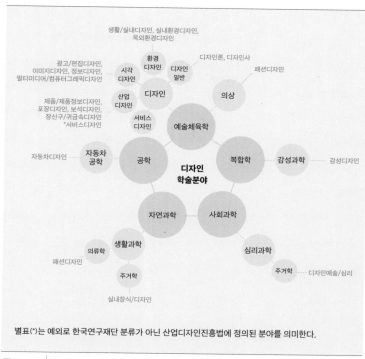

생활/실내디자인, 실내환경디자인,
옥외환경디자인

광고/편집디자인,
이미지디자인, 정보디자인,
멀티미디어/컴퓨터그래픽디자인

디자인론, 디자인사

패션디자인

환경
디자인

시각
디자인

디자인
일반

디자인

의상

산업
디자인

제품/제품정보디자인,
포장디자인, 보석디자인,
장신구/귀금속디자인
*서비스디자인

서비스
디자인

예술체육학

복합학

감성과학

감성디자인

자동차디자인

자동차
공학

공학

디자인
학술분야

자연과학

사회과학

의류학

생활과학

심리과학

패션디자인

주거학

주거학

디자인예술/심리

실내장식/디자인

별표(*)는 예외로 한국연구재단 분류가 아닌 산업디자인진흥법에 정의된 분야를 의미한다.

1-2 한국연구재단의 학술연구분야 분류표에 '디자인'이 포함된 분야

2005년 존 헤스켓(John Heskett)은 'Design is to design a Design to produce a Design.'으로 디자인을 정의하였다. 여기서 'to produce a Design'의 Design은 형태가 부여된 최종 결과물의 명사적 의미다. 'to design a Design'에서 to design은 현재 상태를 개선하여 Design의 계획이나 의도, 콘셉트를 만들어 내는 디자인 행위의 동사적 의미로 해석할 수 있다. 계획 관점에서 디자인은 디자이너 내면의 사고 과정과 이를 외연화하는 과정을 의미한다. 이러한 디자인은 디자이너의 사고방식, 그리고 그것을 체계화한 프로세스와 방법론으로 설명할 수 있다. 또한 형태를 부여하는 창작 활동

관점에서 디자인은 결과물 자체, 그것으로 파생되는 사회문화적 영향을 의미한다. 그러므로 디자인은 파악하기 어려운 '현재 상태'의 문제를 인식해 그 근원을 탐색하고 계획을 세워 형태를 부여함으로써 보다 '새로운 상태'로 전환하는 '창작 활동'이다. '창작 활동'인 디자인을 어원적으로 살펴보면 계획하고 구상하는 의식적 행위와 이 행위를 통해 원리를 이해하고 결과물로 형상화하는 의미를 가진다는 것을 알 수 있다. 지금까지 논의한 디자인의 정의를 🗇1-3과 같이 정리할 수 있다. 디자인 분야는 의식적 행위 관점에서는 인간의 심리나 감성을 인식하고 사고하는 과정과 관련이 있으며, 결과물 중심 관점에서는 일상의 사물이나 시각물 혹은 무형의 서비스를 포함하는 것으로 정리할 수 있다.

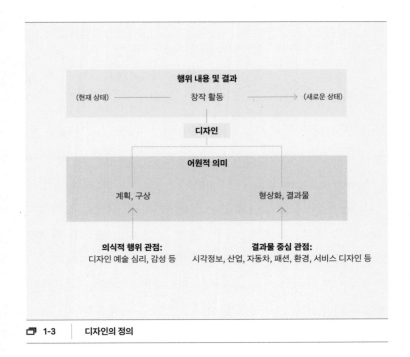

🗇 1-3 디자인의 정의

디자인을 정의하기란 매우 어렵고 많은 논의가 필요하다. 이 책은 이러한 논의의 일부일 뿐이다. 여기에서는 디자인을 연구 관점에서 설명하기 위해 디자인의 어원적 의미와 역사적 상황, 디자이너의 역할, 학술 연구 분류의 관점에서 개략적으로 살펴보았다.

◻ 1.2 ┃ 연구란

디자인 연구를 논하기에 앞서 디자인과 마찬가지로 연구의 개념을 어원으로 살펴보자. 영어로 research는 중세 프랑스어 recherche(re와 cherche의 결합)에서 출발했다고 알려져 있다. '무엇인가 반복하여 찾다' '무엇인가 찾는 것을 시도하다'라는 뜻이다. 궁금하거나 필요한 것이 있다면 해답을 찾기 위해 지식을 습득하거나 경험을 통해 익히는 학습을 하게 된다. 하지만 기존의 지식을 습득하는 것으로 찾고자 하는 것을 밝혀내지 못하면 어떻게 해야 할까? 바로 이런 경우에 수행하는 것을 연구라고 할 수 있다. 연구는 밝히고 싶은 궁금한 것의 질문에서 출발하며, 질문의 답을 탐색하는 학습 과정을 거치게 된다. 만약 기존 지식의 습득을 통해 궁금한 질문에 답이 충분히 되었다면 연구를 수행할 필요가 없다. 하지만 이에 대한 답이 충분하지 않다면 연구를 수행해야 한다. 즉, 연구란 아직 밝혀지지 않은 것을 새롭게 밝히거나 개척하는 활동이다. 루이스 코헨(Louis Cohen), 로렌스 매니온(Lawrence Manion), 키스 모리슨(Keith Morrison, 2002)은 연구란 진리를 탐구하는 행위이며 현상의 본질을 이해하는 것으로 설명한다.

좀 더 자세히 살펴보면 연구는 지식을 탐구하는 인간의 활동이며, 세상의 여러 측면에 대해 새롭게 알게 되었거나 이미 존재하던 지식의 발견, 해석, 정정, 재확인 등에 초점을 맞추는 체계적인 조사를 일컫는 말이다. 미국의 사회학자 얼 로버트 바비(Earl Robert Babbie, 1998)는 관찰된 현상을 기술, 설명, 예측 및 제어하기 위한 체계적 조사 행위로 연구를 설명한다. 존 크레스웰(John W.

Creswell, 2002)은 궁금한 주제나 문제를 깊이 있게 이해하고자 정보를 수집하고 분석하는 일련의 과정으로 연구를 설명한다. 즉, 연구는 일반적으로 관찰부터 시작하여 가설 설정과 자료 수집 등을 거쳐 최종 결론을 도출해 내는 과정을 의미한다.

연구를 이해하려면 학문이란 무엇인가에 대해 생각해 볼 필요가 있다. 반증주의로 유명한 카를 포퍼(Karl Popper)는 1934년 『과학적 발견의 논리(The Logic of Scientific Discovery)』에서 연구를 학문으로 정의하기 위해서는 일반적으로 참임을 증명할 수 있어야 한다고 말했다. 연구는 어떤 현상이나 사물을 깊게 조사하고 성찰하여 진리를 탐색하는 과학적 태도를 의미하며 이것이 학문의 기본 전제 조건이다. 과학은 모든 지식을 존재의 합법칙에 따라 논리적, 객관적, 이론적으로 이해해야 한다는 의미가 가미된 지식 체계로, 지식을 뜻하는 라틴어 scientia에서 유래되었다. 연구는 현상을 이해하고 인류 삶의 질을 증진시키는 정보를 만드는 일이며, 논문은 이러한 정보를 전달이 가능한 지식으로 기술하고 축적한 결과물이다. 이러한 학문의 근간이라 하는 연구는 학문 분야에 따라 특성이 다르며 크게 과학적 연구, 인문학적 연구, 예술적 연구 세 가지로 구분한다.

과학적 연구는 자연이나 사회의 이치를 규명하고 거기서 법칙을 찾는 체계적인 활동이라고 정의할 수 있다. 자연과학이나 사회과학을 살펴보면 인간을 둘러싼 자연계와 사회계 현상을 경험적으로 접근하거나 보편적 법칙에서 특정한 법칙을 발견하는 방법으로 연구를 진행한다. 따라서 과학적 방법의 응용, 호기심의 이용, 아이디어의 논리적 적용이 중심이다. 과학적 연구가 활발해진 시기는 1930년대부터 과학 정보와 지식의 양이 10년마다 두 배 이상씩 폭증했을 때이며 컴퓨터와 인공위성으로 과학기술

이 혁신적으로 발달하던 시대적 배경이 원인 중 하나라고 볼 수 있다. 체계적인 방법으로 수행되는 과학적 연구에서는 원리나 법칙에서 추론하거나, 관찰에서 출발하여 가설을 설정하고 자료 수집, 분석을 통해 결론에 이르는 방법, 이를 기반으로 변형되거나 혼합된 방법을 활용한다. 그다음으로 변화시킬 수 있는 변수와 구체적인 실험 환경을 제공한다. 이는 나중에 해당 연구를 다른 사람이 반복하여 수행하더라도 진위를 판단할 수 있도록 설계되어야 한다.

인문학적 연구는 해석학, 기호학 등 상대적 인식 방법에 기반한 연구로써 인간과 인간의 근원적 문제, 인간의 사상과 학문을 탐구하는 활동으로 정의할 수 있다. 인문학은 인간의 본질을 탐구하는 학문이며 분석적, 비판적, 사변적 방법으로 폭넓게 접근한다. 문제에 대한 최종적인 답안을 찾는 과학적 연구와 달리, 인간의 본질을 중심으로 발생하는 문제와 관련 배경, 세부 사항을 탐색하는 방법으로 접근한다. 하지만 인문학 내에서도 과학적 방법을 수용하는 시도가 이루어지고 있다. 그중 심리학, 언어학이 가장 대표적이다. 언어학의 경우 기계 학습이나 데이터 마이닝을 통한 전산언어학 등이 있으며, 자연어 처리의 정확도를 높이기 위한 산업적 수요도 존재한다. 현재 인문학적 연구는 사회학적 측면에서 매우 중요한 역할을 맡고 있으며, 인간으로서 어떻게 행동하는 것이 가장 올바른가와 같은 과학적 연구가 답하기 어려운 질문에 대한 답을 모색하고 있다.

예술적 연구의 뿌리는 인문학에 있다고 할 수 있다. 예술의 어원으로 알려진 라틴어 ars는 인문학을 포함하는 개념이었으며, 그리스어 techne(테크네)에서 유래하였다. 테크네는 '합리적인 규칙에 따른 인간의 기술을 이용한 제작 활동 일체'를 의미하며, 현

대어의 예술과 기술의 어원이다. 플라톤의 이데아 관점에서 예술은 이상 세계를 모방한 것에 지나지 않기 때문에 학문으로 간주하지 않았으며, 중세 시기까지 신체적 노력만 필요한 활동으로 정의되어 왔다. 회화나 조각은 열등하다고 간주한 것이다. 하지만 기독교적 세계관의 한계와 무역으로 부를 축적한 세력이 등장하면서 인간 중심 사상이 발현되었고, 르네상스를 거치면서 정신적 노력이 필요한 인문학적 기예로 인식되었다. 이때부터 회화나 조각도 인문학 범주에 들어오게 되었다. 현대의 예술 개념은 18세기에 이르러 정리되었다. 전통적 인문학적 기예는 현재 이론적 학문 영역에 속한 문법, 논리학, 수사학, 기하학 등을 지칭하는 것이었다. 예술적 연구는 사회과학, 교육학을 중심으로 예술의 표현적, 심미적, 감성적 특성을 사회나 교육에서의 현상과 행동 이해에 활용하려는 예술기반 연구방법(Arts-based Research)을 기반으로 한다. 이러한 접근은 예술을 활용해 인식의 지평을 넓혀가는 새로운 연구 방법의 필요성에 대한 논의에서 출발했다.

톰 바로네(Tom Barone)와 엘리엇 아이스너(Elliot W. Eisner, 2012)는 인간의 행위와 사회적 상호작용의 현상을 신뢰도나 정확도, 표준화를 요구하는 방법론을 통해 연구하고 이해하는 실증주의적 접근의 한계를 지적하면서 과학 언어, 명제 언어가 아닌 예술이 하나의 언어로 간주될 수 있다고 설명한다. 예술이라는 형식이 가진 틀로 현상을 바라볼 때 간과하던 세계를 바라볼 수 있다고 주장하면서 예술만의 세상을 보는 눈과 시행착오를 통한 실천적 태도가 지식 생산에 기여한다는 점을 강조하는 것이다. 이러한 실무 위주의 연구 형태는 보다 창의적인 목표나 진행 방법이 필요할 때 활용된다. 예술적 연구는 일반적으로 예술가의 행위를 칭하는 경우가 많으며 예술가의 창작 활동 및 새로운 분야에 대

한 시도 등을 포괄한다. 스톡홀름에 위치한 스쿨오브댄스앤서커스(School of Dance and Circus, DOCH)에서 정의한 예술적 연구는 다음과 같다: "예술적 연구는 예술적 실천으로 새로운 지식을 만들어 낸다. 예술적 연구는 미학적, 인식론적, 윤리적, 정치적, 사회적 내용을 이해하는 열쇠를 제공한다. 연구 결과는 예술 작품과 텍스트 기반 메타적 성찰(Text-based Meta-reflections)의 형태로 공유되며, 종종 다른 분야와 협력하여 예술이 더 광범위한 문제에 대한 지식을 높이는 데 기여한다[6]."

연구의 세 가지 유형과 함께 역할을 기준으로 구분하면 기술적(Descriptive) 연구와 처방적(Prescriptive) 연구로 나눌 수 있다. 기술적 연구는 인간, 사회 및 자연 현상을 있는 그대로 설명하거나 관련 변인 간의 인과 관계를 설명하는 연구를 의미한다. 행동을 관찰하여 인간이나 동물의 심리를 연구한 행동주의(Behaviorism)가 기술적 연구의 예가 될 수 있다. 처방적 연구는 기술적 이론을 적용하여 인간, 사회 및 자연 현상과 관련된 실질적 문제를 해결하고자 하는 것을 의미한다. 바람직한 행동을 형성하거나 개인, 사회적 문제를 해결하기 위해 행동주의 이론을 적용하여 적절한 교육 방법을 모색하는 것은 처방적 연구의 예가 될 수 있다.

이러한 연구의 대상과 특성을 ⬚1-4와 같이 정리할 수 있다. 연구의 대상은 인간과 인간을 둘러싼 사회와 자연으로 볼 수 있는데, 인간 내면으로 향할수록 주관적이며 개별성이 강하다. 반대로 인간의 의식 밖에 존재하는 자연으로 향할수록 객관적이며 보편성이 강하다. 인간, 사회, 자연의 세계를 탐구하여 이론과 지식을 구축하는 것이 연구의 지향점이다. 그리고 이론과 지식은

6 https://www.uniarts.se/english/research-development/about-research

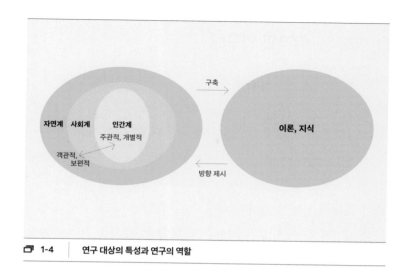

구축

자연계 사회계 인간계

주관적, 개별적

객관적,
보편적

이론, 지식

방향 제시

🗂 1-4 　　연구 대상의 특성과 연구의 역할

연구 대상인 인간, 사회, 자연의 현상을 이해하고 설명할 수 있게
한다. 심리학은 대표적인 사회과학적 연구인데, 인간 개인을 탐
구 대상으로 삼는다. 과학적, 인문학적, 예술적 연구는 목적에 따
라 연구 대상을 탐구하여 보편적 설명이 가능한 이론화를 통해
지식을 구축해 나간다. 학계에서 통용되는 개념으로 연구를 정리
하면 '인류 지식을 확장하는 탐구 행위를 통한 학문 체계를 정립
하는 활동'이 될 것이다.

○ 1.3 　 디자인 연구란

앞서 살펴본 디자인과 연구를 합성하여 디자인 연구를 단순하게 정의하면 '디자인과 관련된 지식을 탐구하고 그 지식을 실생활에 반영하는 행위'로 정리할 수 있다. 디자인 연구를 하는 목적은 디자인 고유의 활동과 결과를 대상으로 이해하여 학문으로 정립하고 발전시키기 위한 모든 활동으로 설명할 수 있다. 일반적으로 특정한 전공 영역이 '학문'으로 자리 잡기 위해서는 그 영역의 자체적 이론, 구인(構因, Construct)[7], 연구 방법을 통해 현상을 설명하는 정체성을 확립해야 한다고 이야기한다.

디자인 연구를 역사적으로 살펴보면 패러다임의 변화가 있다는 것을 알 수 있다. 수공예적 생산 방식과 도제식 교육은 산업 혁명 이후 기계화로 변모하며 나타난 계획 기반의 대량 생산 방식과 객관적이며 체계적인 디자인 교육의 도전에 직면한다. 라슬로 모호이너지(Laszlo Moholy-Nagy)의 주관적 경험과 객관적 분석을 이원화한 1923년 바우하우스의 교육적 실험은 디자인을 과학적으로 접근하려는 노력의 하나로 볼 수 있다. 이는 1920년대 논리실증주의와 연결해서 생각해 볼 수 있는데, 사회 문제를 건축과 결부하여 과학적으로 생각하는 방법을 배우고 실천하는 것이 예술가, 공예가, 건축가에게 새로이 부여된 시대적 책무로 인식된 것이다.

디자인 과학(Design Science) 개념은 1957년 리처드 버크민스터

7　물리적으로 관찰하기는 불가능하지만 이론적으로 존재를 가정하는 요인.

풀러(Richard Buckminster Fuller)가 디자인 과정을 체계적 형식으로 정의하려는 것에서 출발하였다. 일상의 모습 그리고 디자인 문제와 대상이 점차 복잡해지면서 경험과 응용적 직관(Applied Intuition)에 의존하는 모델의 한계점이 드러났고 이에 1960년대 합리주의(Rationalism) 관점의 디자인 방법(Design Method) 연구가 활발해졌다. 또한 전문가 시대가 도래해 디자이너를 독립된 실무 능력을 갖춘 전문가로 위치시킬 필요가 있었다. 전문가는 체계화된 방법을 가지고 일정한 결과를 낼 수 있는 사람을 의미한다. 자신의 업무와 역량을 성문화된 직무 역량(Codified Practices)으로 설명할 수 있어야 하며, 이러한 체계를 갖춰 타 분야 전문가와 협업할 수 있는 체계화된 방법을 확보하고 있어야 했다.

1955년 IIT 인스티튜트오브디자인(Institute of Design) 학장으로 부임한 제이 도블린은 제작의 중요성과 함께 전문가적 실무 능력, 방법론과 이론을 강조했다. 그는 이론이 문제를 이해할 수 있는 사고 체계를 제공하여 문제 해결 방법을 구성하는 데 도움을 준다고 생각했다. 찰스 오웬(Charles L. Owen)은 디자인 프로세스란 작업으로 지식이 축적되고, 축적된 지식이 디자인 작업에 새로운 영감을 주는 지식 생성 과정(Knowledge Building Process)이라고 정의했다. 그리고 프로세스를 과학적 분석과 디자인을 통한 종합의 과정으로 보다 체계적으로 발전시켜 나갔다. 1964년 크리스토퍼 알렉산더(Christopher Alexander)는 『형태의 합성(Notes on the Synthesis of Form)』에서 정보 이론을 적용하여 디자인 문제를 해결할 수 있는 작은 패턴으로 나누어 합성하는 방법을 제안했다. 1970년 존 크리스 존스(John Chris Jones)는 『디자인 방법(Design Methods)』에서 인체 공학 관점으로 인간을 고려하기 시작했다. 1971년 브루스 아처(Bruce Archer)는 디자인 연구를 인간이 만든 사물 및 시스템의 구

성, 조합, 구조, 목적, 가치 및 의미 구현에 내재한 혹은 구현에 대한 지식이 목표인 체계적인 조사[8]로 설명하였다.

 1966년 디자인 연구 협회(Design Research Society, DRS)가 영국에 설립되고, 1967년 DMG(Design Methods Group)가 미국에 설립되면서 DMG 뉴스레터가 발행되기 시작하였다. 이후 DMG와 DRS는 1979년까지 «DMG-DRS Journal»을 발행했고, 같은 해 7월 나이절 크로스(Nigel Cross)가 편집한 «Design Studies» 창간호가 발행되었다. 1969년 허버트 사이먼이 제시한 디자인을 다루는 문제의 난해함이라는 개념이 부각되면서 문화인류학적으로 접근하고 현장을 이해하는 일이 중요해졌다. 호르스트 리텔(Horst Rittel)은 사용자 참여를 통해 가치 있는 디자인 목표를 설정하는 것이 중요하다고 언급하면서 참여형 프로세스를 성공시키기 위해 사회과학자와 인류학자가 협력하는 연구가 수행되었다. 1970년 환경디자인연구협회(Environmental Design Research Association, EDRA)가 창립되었고 헨리 사노프(Henry Sanoff)가 처음으로 EDRA 회의를 미국에서 개최하였다. 또한 기술적 합리성에 기반한 전문가로는 한계가 있다는 인식이 확산되면서 기술적 숙련가가 아닌 사회적 맥락과 상호작용을 이해하는 실천가로서의 역할이 요구되었다. 도널드 쇤(Donald Schön, 1984)은 이를 성찰적 실천가(Reflective Practitioner)로 설명하였다.

 1990년대에 들어서는 사용자 중심, 디자이너의 인지 및 사고 중심 그리고 실용주의(Pragmatism) 관점에서 연구가 이루어졌다. 1993년『사용성 공학(Usability Engineering)』에서 사용자 중심

8 Systematic enquiry whose goal is knowledge of, or in, the embodiment of configuration, composition, structure, purpose, value and meaning in man-made things and system.

의 사용성 평가 방법을 논의하기 시작했으며, 1997년에 출판된 『디자인 활동 분석(Analyzing Design Activity)』은 프로토콜 분석을 통해 디자인 활동에서 일어나는 디자이너의 사고 과정을 설명하였다. 1998년에 열린 오하이오 컨퍼런스(Ohio Conference)는 디자인 분야에서 박사 학위 교육의 본질과 실무와의 관계를 논의한 의미 있는 학술 행사였다. 이후 철학과 디자인 이론의 논의가 활발해지고 디자인 연구의 기초와 방법에 대한 재평가가 이루어지게 되었다.

2000년대에 오면서 기능 중심의 한계와 심리학 관점의 감성에 대한 접근이 이루어졌다. 2002년 패트릭 조던(Patrick Jordan)의 『기분 좋은 제품 디자인하기(Designing Pleasurable Products)』가 출판되고, 2005년 도널드 노먼(Donald Norman)은 『감성 디자인(Emotional Design)』(학지사, 2010)에서 사용성과 심미성의 공존에 대해 언급했다. 2010년대로 넘어오면서 예술의 실천 행위에서 생성되는 지식을 활용하는 예술 기반 연구의 논의가 활발해졌다. 2011년에는 디자인에서도 구성적 연구(Constructive Research) 개념이 제시되면서 『실무를 통한 디자인 리서치(Design Research through Practice)』가 출판되었다. 디자인 연구 패러다임의 변화를 🗂 1-5와 같이 개괄적으로 살펴보면 과학적 태도의 접근에서 출발하여 사회적 맥락을 고려하는 사회학적 태도, 인간을 중심으로 하는 인문학적 태도, 그리고 현장에서의 창의적 실천에 기반한 예술적 태도로 변화되고 확장되면서 재구성된다. 이는 디자인 고유의 연구 특성을 찾고 학문적 정체성을 수립하는 과정으로 이해할 수 있다.

디자인 연구가 가지는 과학적, 인문사회학적, 예술적 특성으로 디자인 연구가 난해하고 정의하기 어려운 영역이라고 생각할

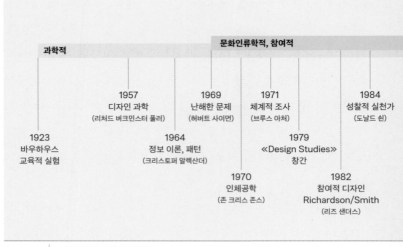

과학적

문화인류학적, 참여적

1957
디자인 과학
(리처드 버크민스터 풀러)

1969
난해한 문제
(허버트 사이먼)

1971
체계적 조사
(브루스 아처)

1984
성찰적 실천가
(도널드 쇤)

1923
바우하우스
교육적 실험

1964
정보 이론, 패턴
(크리스토퍼 알렉산더)

1979
«Design Studies»
창간

1970
인체공학
(존 크리스 존스)

1982
참여적 디자인
Richardson/Smith
(리즈 샌더스)

🗗 1-5 | 디자인 연구 패러다임의 변화

수 있지만, 반대로 세 가지 특성을 상호보완적으로 활용한다면 디자인 연구야말로 도전적이고 흥미로우며 창의적인 분야라 역설적으로 말할 수 있다. 디자인 문제를 사회적 맥락에서 인문학적, 과학적으로 접근하는 시도가 필요하며, 디자인 창작 작업에서는 종합적 해석 및 예술적 창의력이 필요하다는 점에서 예술적 접근을 살펴볼 필요가 있다. 슈퍼 노멀로 유명한 나오토 후카사와(Naoto Fukasawa)도 평소에 사람들의 행동을 유심히 관찰하고 탐구하지만, 디자인을 할 때는 자신의 영감에 의존한다고 이야기한다. 또한 주변의 많은 디자이너를 살펴보면 영감을 얻을 수 있는 자신만의 원천 자료를 수집하는 스크랩 형식의 도구를 활용해 잘 정리하는 경우가 많다. 이러한 자료를 바탕으로 디자이너의 통찰력에 의존해 디자인 작업을 수행한다. 사람들의 행동이나 이전 디자인 작업을 탐구하는 행위는 분명 과학적 태도에 기반한

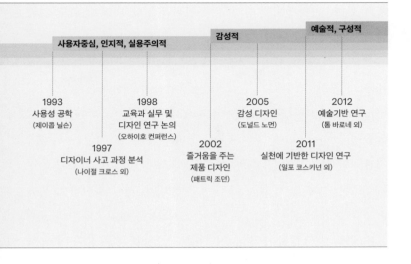

사용자중심, 인지적, 실용주의적

감성적

예술적, 구성적

1993
사용성 공학
(제이콥 닐슨)

1998
교육과 실무 및
디자인 연구 논의
(오하이오 컨퍼런스)

2005
감성 디자인
(도널드 노먼)

2012
예술기반 연구
(톰 바로네 외)

1997
디자이너 사고 과정 분석
(나이절 크로스 외)

2002
즐거움을 주는
제품 디자인
(패트릭 조던)

2011
실천에 기반한 디자인 연구
(일포 코스키넨 외)

자료 수집 방법이지만 이것을 디자인 결과물과 연결하지 못하면
이 행위가 디자인에서 가지는 의미를 찾기 어렵다. 자료와 결과
물을 연결하는 과정에서는 디자이너의 창작 작업에서 축적된 지
식이 직간접적으로 활용된다. 디자인 현상이나 기반 연구에서는
과학적 태도가 중요하지만, 디자이너의 창작 과정에서 반드시 과
학적 태도에만 의존한다고 설명하기 어려운 부분이 있기 때문이
다. 디자인 작업에서 디자인 분야 고유의 방법을 객관화하고 창
작 과정에서 생성되는 지식을 발굴해 내는 과학적 태도가 중요한
것은 사실이지만 디자인 창작 과정에서는 디자이너의 훈련이나
경험에서 축적된 주관적인 영역이 존재한다.

　디자인을 학문으로 정의하는 데 Science 관점과 Discipline 관
점 중 무엇이 적절한지에 대한 논의도 필요하다. Science의 경우
응용 학문의 성격이 강한 디자인이 특성에 맞는 것인가를 고민

해야 한다. '디자인학과'인지 '디자인과'인지에 대한 논의도 이러한 고민에서 비롯된다. 디자인 분야는 기획을 통해 생산하는 산업에 기반하여 기초, 응용 및 실습, 현실과의 접목을 시도하는 교육 체계를 갖추고 있다. 우리가 사용하는 많은 사물은 찰스 다윈(Charles Darwin)의 진화 모델처럼 다년간 끊임없이 축적된 지식의 산물이다. Discipline의 경우 훈련과 숙련에 좀 더 비중을 두는데, 디자인의 경우 순수 학문은 아니지만 체계를 갖추고 이론과 축적된 지식에 기반한 특성이 있기 때문에 다른 차원의 고민이 필요하게 된다. 근육의 감각으로 서체를 그려내는 캘리그래퍼의 글씨쓰기 원리와 요령을 설명 듣고 관찰해도 서체를 똑같이 따라 하기가 쉽지 않다. 예술 성향이 강한 작가주의 디자이너, 일러스트레이터, 캘리그래퍼와 같은 시각디자인 영역에서 이런 경우가 많다. 여기에서의 체계적 훈련은 디자이너 자질의 자양분이 될 뿐, 그것이 디자인 결과에 미친 인과 관계를 설명하기 어려운 경우가 있다. 디자인 재료는 우연적 발견이나 영감, 환상의 세계일 수 있으며 그 과정 역시 즉흥적으로 발현되는 경우가 있다. 디자이너 유형과 분야의 다양성, 디자인 창작 과정의 주관적 특성은 디자인 연구를 정의하기 어렵게 만들지만 반대로 디자인이 다양한 가능성을 가진 분야임을 의미한다고 볼 수 있다.

디자인 연구의 대상은 인간과 인간(디자이너)이 만들어 낸 유무형의 창작물로 구성된 세계이다. 창작물의 세계를 기술하고, 기술을 통해 구축한 이론과 지식을 인간과 창작물의 세계에 처방적으로 적용한다. 즉 디자이너들의 활동과 결과인 창작물의 디자인 과정과 현상이 연구의 대상이다. 이 관계를 🖾 1-6의 위쪽과 같이 실무(Practice)와 이론(Theory)의 관계로 설명할 수 있다. 실무를 통해 이론을 구축하고(Build), 이론은 실무에 방향을 제시하는(Guide)

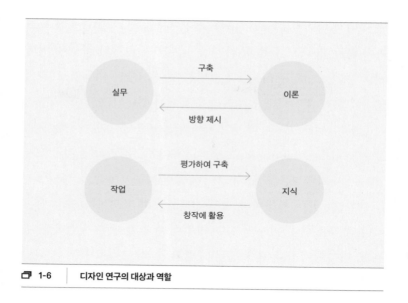

구축

방향 제시

실무 ──구축──▶ 이론

작업 ──평가하여 구축──▶ 지식

창작에 활용

🗂 1-6 | 디자인 연구의 대상과 역할

순환적 관계가 연구다. 사례로 설명하면 스스로 설 수 있는 형태를 실험해 보면서 넘어지지 않는 구조와 형태에 대한 이론을 만들고, 그 이론으로 책상이나 의자 같은 사물을 만드는 활동이 디자인 연구다. 이는 디자인 작업(Works)을 통해 지식(Knowledge)을 평가하여 구축하고(Evaluate to Build), 지식을 축적해 새로운 디자인 작업 창작에 활용하는(Use to Create) 관계로 🗂 1-6의 아래쪽과 같이 설명할 수 있다. 식기 디자인 작업을 통해 붉은색은 파란색보다 사람의 감각 신경을 자극해 혈액 순환을 촉진함으로써 식욕을 높인다는 지식을 얻게 되고, 이러한 지식은 다른 디자인 작업에 다양하게 활용될 수 있다.

이러한 연구의 역할을 디터 람스(Dieter Rams)의 디자인 작업과 디자인 십계명의 관계로 생각해 보자. 디터 람스는 많은 디자인 작업을 통해 축적한 경험으로 디자인 십계명을 구축했고, 이로

써 조너선 아이브(Jonathan Ive)는 물론 수많은 디자이너에게도 보이지 않는 영향을 주었다. 하지만 십계명이 디자인 작업에 어떻게 적용되는지를 구체적으로 설명한 연구는 찾기 어렵다. 각자의 해석에 따라 적용되고 있으리라 짐작되는 것이다. 이러한 측면에서 많은 타이포그래피 디자이너의 작업을 분석하여 저술한 로버트 브링허스트(Robert Bringhurst)의 『타이포그래피의 원리』(미진사, 2016)는 디자인 지식으로 더 가치가 있다.

이러한 실무 활동이나 작업 결과를 기반으로 일반화한 이론이나 지식을 다시 디자인 실무 작업에 반영할 때는 어려움을 겪는다. 디자인에서 훈련을 통한 경험의 축적, 그리고 축적된 경험을 통찰력 있게 활용하는 전문성이 필요한 이유다. 이러한 디자인 연구와 디자인 창작 작업에 대한 관계에서 여전히 많은 질문을

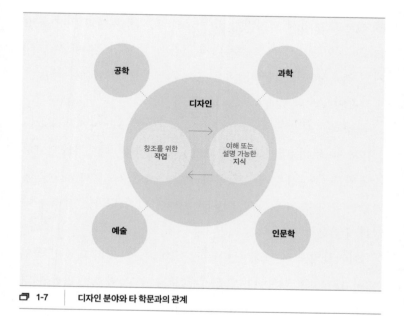

1-7 　디자인 분야와 타 학문과의 관계

갖게 된다. 디자인 연구의 결과를 따라 하면 디자인을 잘하는 데 도움이 될까? 타고난 재주나 감각, 축적된 디자인 실무 경험을 통해 좋은 디자이너가 될까? 산업과 기술 변화에 민감한 실무적 특성도 디자인 연구에 대한 의구심을 들게 한다. 하지만 디자인 연구 성과를 잘 활용하면 디자이너의 재능을 효과적으로 계발할 수도 있고, 디자인 연구가 실무에 도움이 되거나 디자인 조직 역량을 향상시키는 방법에 도움이 된다. 예를 들어 색채학, 시지각 이론 등은 디자인에 직접적으로 활용할 수 있는 연구 성과다. 따라서 디자인에 근거를 마련하고 디자인이 가진 다학제적 특성과 협업 상황을 고려한다면 디자인 연구는 중요하다고 볼 수 있다. 디자인 연구가 반드시 좋은 디자인 결과를 보장하지는 않겠지만 중요한 영감의 원천이 될 수 있기 때문에 디자인 연구 행위는 디자인 실무와 기업에서도 광범위하게 나타난다. 학계에서의 연구는 인류 보편적 관점에서 디자인 지식을 탐구하고, 실무나 산업에서는 주어진 문제에 응용 가능한 지식을 활용하거나 혹은 경우에 따라 그에 특화된 지식을 탐구한다는 차이가 있지만 연구는 디자인의 중요한 축이 되어야 한다. 연구에서 생성된 지식은 논문이라는 형식으로 기록된다.

🖅 1-6에서 이야기한 디자인 분야 특성과 타 학문 분야와의 관계를 🖅 1-7과 같이 설명할 수 있다. 디자인은 공학과 과학, 인문학, 예술적 기초를 활용하는 응용 학문이다. 임상의학, 교육학, 행정학과 같은 응용 학문의 특성을 가지고 있지만, 이러한 응용 학문과의 차이점 중 하나는 아름다움을 창조하는 예술과 관계된다는 것이다. 창조라는 관점에서 공학과 예술, 원리와 원칙을 탐구하고 지식을 생성한다는 점에서는 과학과 인문학과의 거리가 더 가깝다고 볼 수 있다.

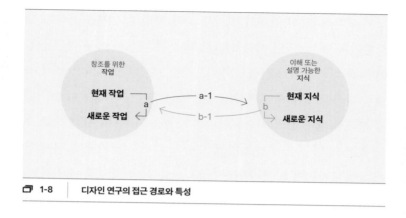

창조를 위한
작업

이해 또는
설명 가능한
지식

현재 작업 ─┐ a ── a-1 ──→ ┌─ **현재 지식**

새로운 작업 ←┘ a ←── b-1 ── ┘→ **새로운 지식**

b

1-8 **디자인 연구의 접근 경로와 특성**

창조 작업과 지식 탐구를 기반으로 디자인에서 수행하는 연구의
접근 경로와 각 특성을 크게 네 가지로 구분하여 설명할 수 있다.
1-8의 a 선은 명확한 문제를 디자인하거나 작가주의적 창작에
기반하는 경우이다. 이때 흥미로운 문제를 제안하고 조형적으로
독특한 결과물을 만들어 내거나 디자이너의 영감, 우연적 발견
혹은 내적 동기로 새로운 작업 결과물을 창작한다. a-1 선은 타 분
야의 현재 지식을 작업에 응용할 수 있는 새로운 방법을 찾아내
어 작업에 활용하거나 작업 과정에서 새로운 지식을 생성하는 경
우이다. a 선의 경우 현재 지식을 그대로 활용하면 학술적 가치를
갖기 어려울 수 있지만, a-1 선은 창작 작업을 통해 새로운 지식을
창출한다는 점에서 학술적 가치를 지닌다. b 선은 이론 고찰 및
현상 관찰을 통해 새로운 지식을 창출하는 연구 활동이다. 변화
하는 상황에서 현재의 지식이 설명하지 못하는 한계를 인식하는
것에서 디자인 연구가 출발한다. 현상과 관련된 기존 연구 결과
를 논리적으로 추론하거나 현상을 관찰하고 일반화 과정을 거쳐
새로운 지식을 창출해 낸다. 문헌에 기반하여 선행 연구를 분석

하거나 관찰해 디자인 원리나 이론을 도출하는 연구가 이에 해당한다. b-1 선은 새로운 지식의 관점으로 현재 작업의 한계를 깨달아 새로운 디자인 작업을 하는 경우이다. 새로운 지식은 현재 작업에서 보이지 않던 문제점을 찾아내며, 새로운 관점으로 작업에 접근하는 혜안을 가지게 하므로 창작에 도움이 된다. a와 b 선에서 중요한 것은 디자인 연구의 출발은 현재의 작업과 지식의 한계를 인식하는 것에서 출발한다는 점이다.

디자인의 정의인 '창작물과 이를 위한 계획 및 창작 과정'에서 필요한 지식의 유형을 살펴보면 ⏏1-9와 같이 대상의 특성을 설명하는 '대상 지식(Know What)'과 과정을 설명하는 '과정 지식(Know How)'으로 구분할 수 있다. 디자인 창작물 연구에 필요한 대상 지식은 재료, 형태, 구조, 이를 통해 수행하는 기능, 그리고

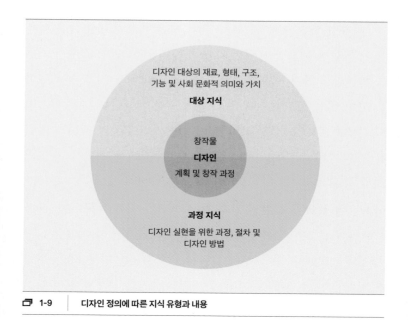

⏏ 1-9 | 디자인 정의에 따른 지식 유형과 내용

디자인의 사회문화적 의미와 가치 같은 것이다. 창작물을 실현하기 위한 계획 및 창작에 필요한 과정 지식은 디자인 과정과 절차, 절차에서 필요한 디자인 방법을 다룬다. 디자이너의 창작 방식과 사고 과정도 여기에 포함될 수 있다.

앞서 디자인과 연구의 정의를 기반으로 디자인 연구를 정리하면, 디자이너가 구상하는 지적, 물리적 행위와 행위의 결과인 창작물을 지식 형태로 표현하여 디자인의 정체성을 탐색하고 인류 지식의 지평을 넓히는 일련의 활동으로 정의할 수 있다. 즉 디자이너가 하는 디자인 활동과 역할을 이해하고 더 나은 상태를 지향하는 디자인을 위한 '학문적' '실천적' 체계를 정립하는 것이 디자인 연구의 목표다. 그리고 디자인을 학문으로 정의하기 위한 이론(색채, 인지심리 등), 구인(디자인 사고 등), 연구 방법(디자인 방법, 디자인 연구 방법 등)에 대한 다양한 논의와 시도가 이루어지고 있음을 디자인 연구 패러다임의 변화를 통해 알 수 있다.

디자인을 연구하고 논문을 작성해 학문으로의 형식을 갖추는 것과 함께 이러한 노력이 과연 '디자인 분야' 발전에 어떤 기여를 하는가를 깊이 성찰할 필요가 있다. 우리가 '좋은 디자인'을 하는 고민 대신 형식적 논문을 작성하는 것은 아닌지 또는 디자인의 다양한 특성을 '학문 분야'로 인정받기 위해 스스로 해치고 있는 것은 아닌지 등이다. 디자인 학교는 예술대학, 건축대학, 공과대학, 혹은 독립적 전문 디자인 학교 등 다양한 형태로 존재한다. 디자인에 특화된 학교의 경우 전문 학위인 디플로마(Diploma)를 부여하는데, 보통 디플로마를 학문적 학위로 인정하지 않는 경향이 있다. 2020년 과학기술정보통신부가 주도한 연구개발혁신법을 살펴보면, 모든 학문 분야의 연구를 산업과 경제 발전의 논리로 접근하고 있음을 알 수 있다. 이러한 것은 우리 스스로가 디자

인의 다양성을 간과하고 하나의 관점으로 디자인을 편협하게 생각하지는 않는지, 무엇보다 이러한 것이 디자인을 발전시키고 그 의미를 찾는 데 어떤 도움이 되는지를 생각해 봐야 한다. 여전히 디자인 연구란 무엇인지 그리고 디자인을 학문으로 어떻게 정의해야 하느냐와 같은 질문에는 많은 숙제가 남아 있다.

좋은 디자인 연구란 무엇인가를 논하기에 앞서 좋은 디자인 연구란 무엇을 의미하는지를 생각해볼 필요가 있다. '좋은 디자인'을 하기 위한 연구인가? 아니면 디자인을 대상으로 하는 '좋은 연구'가 무엇인가? 여기서는 전자보다 후자의 관점을 중심으로 논의할 것이다. '디자인'을 대상으로 '좋은 연구'를 하면 '좋은 디자인'이 나올 수 없다고 생각하기 때문이 아니다. '좋은 디자인'을 논의하는 것이 이 책의 성격상 맞지 않는 부분이 있기 때문이다.

'디자인'을 대상으로 하는 '좋은 연구'의 조건은 무엇일까? 우리나라에 '시작이 반이다'라는 속담이 있다. 고대 철학자 아리스토텔레스도 '좋은 시작은 이미 반을 끝낸 것과 같다[9]'라는 명언을 남겼다. 좋은 디자인 연구를 하려면 흥미롭거나 새로운 가능성을 탐색할 수 있는 연구 질문을 가지는 것이 중요하다. 여러분이 흥미를 느끼고 잘된 디자인 연구 논문이라고 떠오르는 것이 있다면 왜 그럴까 한번 생각해 보자. 평소 궁금해하는 디자인 문제에 대해 질문을 가지고 있고, 그것에 설득력 있는 답을 준다면 좋은 디자인 연구라고 할 수 있다. 가독성 있는 웹사이트 디자인을 고민하는 경우, 지면이 아닌 화면에서 읽기 편리한 서체, 크기, 자간의 관계를 밝힌 연구 논문이 있다면 매우 반가울 것이다. 혹은 디자인 콘셉트를 발굴하는 수업 시간에 아이디에이션(Ideation) 도구로 핸드스케치와 캐드 중 무엇을 선택해야 할지 고민하는 경우, 핸드

9 Well begun is half done.

스케치와 캐드의 장단점을 아이디에이션 관점에서 밝힌 연구 논문이 있다면 나에게 맞는 도구를 선택하고 활용하는 데 도움이 될 것이다.

좋은 디자인 연구를 논문에서 갖춰야 할 조건인 독창성, 객관적 타당성 및 재현성의 관점에서 생각해 보자. 여러분이 궁금해하는 질문에 대한 연구 논문을 찾았지만 이미 알고 있는 내용이거나 이미 알려진 일반적 원리 또는 법칙만을 설명한다면 그 논문은 도움이 되지 않을 것이다. 대상, 방법, 관점의 독창성이 결여되어 있기 때문이다. 디자인 연구에서도 디자인 창작 작업과 마찬가지로 새롭게 밝힌 독창성은 중요한 조건이 된다. 따라서 디자인 연구를 시작할 때에는 연구 질문과 관련된 기존의 연구나 디자인 작업이 있는지 반드시 꼼꼼하게 자료를 수집하고 공부해야 한다. 질문에 대한 답을 도출하는 과정을 이해하거나 이에 동의하기 어려운 경우도 있는데, 이 경우는 객관적 타당성이 부족하기 때문이다. 궁금한 내용의 답을 찾아가는 과정과 결과는 객관적이고 타당해야 한다. 한편 디자인 연구의 결과를 다른 문제에 적용했는데 기대한 결과가 나오지 않는 경우도 많이 발생한다. 이는 재현성의 문제로 볼 수 있다. 즉 디자인 문제를 적용하기 위해 기존의 연구 성과를 적용하여 동일한 해결안을 발견할 수 있도록 재현이 가능해야 정말 새로운 것을 밝혔다고 이야기할 수 있다.

좋은 디자인 연구는 작업과 지식의 균형점, 즉 상호보완적 관계가 잘 고려되어 있는 경우가 많다. 그렇다고 창작 작업과 지식에 기반한 연구가 의미 없음을 뜻하는 것은 아니다. 디자인 작업은 결과물이 얼마나 일반적인 지식의 형태로 이해되고 설명 가능한지를 생각해야 하며, 지식 연구는 지식이 어느 정도 범위에서 현실에 타당하게 적용될 수 있는지를 생각해야 한다. 연구를

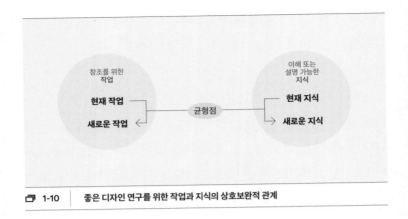

창조를 위한
작업

현재 작업

새로운 작업

균형점

이해 또는
설명 가능한
지식

현재 지식

새로운 지식

1-10 | **좋은 디자인 연구를 위한 작업과 지식의 상호보완적 관계**

할 때는 1-10에서와 같이 목적에 따라 작업과 지식 사이의 적절한 균형점을 찾아야 한다. 논리적으로 안정적인 연구 논문을 작성한다면 지식에 좀 더 균형점을 두는 것이 바람직하다. 디자인 연구 범위와 대상을 잘 정의하면 독창성, 객관적 타당성 및 재현성이 높은 연구 결과를 얻을 수 있기 때문이다. 하지만 디자인 지식의 결과가 적용되는 현실이 매우 복잡한 경우, 아무리 논리적으로 완벽한 논문이라 해도 현실 상황에 적용하기 어려워져 왜 이런 연구를 했는지 이해할 수 없게 되면서 가치가 없는 논문으로 오해 받을 수 있다. 직감으로 포착한 새로운 현상에 기반해 현 시대와 공감할 수 있는 실험을 하는 경우에는 디자인 창작 작업에 기반한 방향으로 논문을 접근할 수 있다. 통찰력 있게 창작 작업을 한다면 독창적 조형을 만들어 낼 수 있다. 그러나 이해할 수 있는 지식의 형태로 설명하지 못하면 공감은 가지만 근거가 없거나 혹은 편향된 사고에 기반한 허황된 것으로 결론이 날 수 있다. 따라서 좋은 디자인 창작과 연구를 하려면 목적과 질문에 맞는 대상과 범위를 생각하고 균형점을 잘 찾는 것이 중요하다.

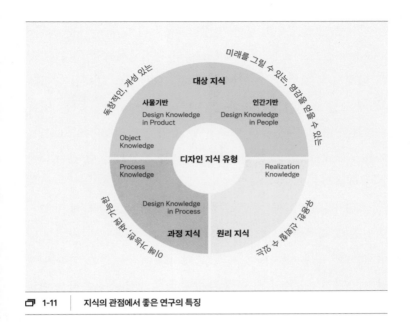

🗁 1-11과 같이 디자인 연구를 통해 생성되는 '디자인 지식' 관점에서 좋은 디자인 연구를 살펴보자. 길버트 라일(Gilbert Ryle, 1945)에 의하면 지식은 사물을 파악하는 '대상 지식', 그리고 사물의 원리를 이해하는 '과정 지식'으로 구분할 수 있다. 나이절 크로스(1999)는 디자인 관점에서 지식을 제품, 과정, 인간에 기반한 디자인 지식으로 구분해 설명하였다. 리처드 뷰캐넌(1999)은 디자인 지식 모델에서 제품, 제작, 사용 집단의 축을 제시하였다. 판 아켄(Van Aken, 2005)은 사물 지식, 과정 지식, 실현 지식으로 설명하였다. 좋은 디자인 연구의 특징은 사물에 기반한 대상 지식(Know What, Design Knowledge in Product, Object Knowledge) 관점에서는 독창성과 개성을 갖는다. 인간에 기반한 대상 지식(Design Knowledge in People) 관점에서는 사람들의 능력을 이해하고 영감을 얻을 수 있

는 지식을 담고 있어야 좋은 연구다. 과정 지식(Know How, Design Knowledge in Process, Process Knowledge)의 관점에서 좋은 연구란 쉽게 이해하여 재현할 수 있어야 한다. 그리고 왜 디자인을 하는지, 왜 그렇게 해야 하는지와 같은 원리, 사상, 디자인 인문, 역사, 사회문화 요인 등에 관한 탐구를 담고 있는 원리 지식(Know Why, Realization Knowledge) 관점에서는 유용하고 신뢰할 수 있는 내용을 포함해야 좋은 연구라고 할 수 있다.

학술적 관점에서 지식을 축적하는 방법으로는 학회를 중심으로 동료 평가(Peer Review)를 통해 출판되는 논문만 인정되고 있다. 하지만 좋은 디자인 연구를 위해서는 논문뿐만 아니라 디자인의 주관적이고 예술적 특성의 결과를 축적하고 공유하는 다양한 방식과 매체를 이해하고 연계성을 고민하는 것도 필요하다. 작품을 선별하고 소장하는 박물관, 디자이너를 발굴하여 전시를 기획하는 갤러리, 다양한 작품을 소개하는 잡지 등이 이에 해당된다. 저명한 박물관에서는 학예사가 작품을 심사하고 소장 가치가 있는 작품을 선별하여 보관한다. 갤러리에서는 큐레이터가 영향력 있는 혹은 새로운 시각을 가진 신진 작가를 발굴하는 전시를 기획한다. 이러한 내용을 비평이나 평론 형식으로 소개하는 잡지도 있다. 한국의 건축 잡지 «Space»는 A&HCI(예술 및 인문과학논문색인) 저널을 포함하여 실무 작업과 학문적 연구를 같이 다루고 있다. 디자인 실무에서는 영국의 «Wallpaper», 이탈리아의 «Interni» «domus», 미국의 «Print»와 같은 잡지에 자신의 작업물이 소개되는 것을 영예롭게 생각하고, 이런 일이 경력을 쌓는 데 도움이 되는 경우가 많다. 디자인 창작 활동의 특수성을 강조하여 이러한 매체를 학술적이라고 이야기하자는 것은 아니다. 디자인을 학문으로 자리매김하기 위한 보편성을 해칠 수 있기 때문이

다. 하지만 디자인 창작 과정에서 생성되는 지식과 디자인 결과를 축적하는 다양한 매체를 탐색한다면 디자인 특성에 맞는 연구와 논문의 체계를 갖추는 데 도움이 될 수 있다.

　　좋은 디자인 연구에서 앞으로 생각해야 할 부분은 디자인 연구 주체의 문제이다. 자료와 지식 생산의 도구들이 급속하게 진화하면서 지식을 생산하는 연구 주체가 인간이 아닌 지능을 가진 기계로 변화하는 상황을 어떻게 볼 것인가 하는 문제이다. 움베르토 에코(Umberto Eco)는 연구에 최소 3년이 걸리고 논문 작업에 6개월이 걸린다고 했지만, 지금은 자료를 관리하는 기술의 발전으로 연구 과정에서 소요되는 시간을 단축할 방법이 다수 등장하고 있다. 디지털로 많은 자료를 검색하고 엔드노트(EndNote), 멘델레이(Mendeley)를 활용해 선행 연구 관리의 효율성을 높일 수 있게 되었다. 여기에 더 나아가 연구 논문 형식과 글쓰기 방법에 대한 규칙을 기반으로 단 몇 초 만에 논문을 만들어 주는 도구까지 등장했다. 2005년 MIT 인공지능연구소 학생 세 명이 만든 싸이젠(SCIgen)으로 만든 가짜 논문이 통과된 사례를 보면, 좋은 연구를 하려면 좋은 심사 시스템을 갖추어야 한다는 경각심을 준다. 2021년 기욤 카바낙(Guillaume Cabanac)은 SCIgen 프로그램이 만들어 낸 문장의 문법적인 특징을 인식하여 SCIgen으로 생성된 논문을 찾아내는 기법을 개발했고 이것으로 가짜 논문을 찾아냈다. 머신러닝(Machine Learning) 기술의 진보는 좋은 디자인 연구란 무엇인가에 대해 계속해서 질문을 던지고 있다. 2015년 구글의 딥드림(Deep Dream)은 컴퓨터 인식에 기반한 예술 창작의 가능성을 실험하고, 이를 통해 생성한 작품 29점을 2016년 경매에서 판매했다. 같은 해 일본에서는 인공지능 시스템이 작성한 소설이 일본전국문학대회에서 1차 관문을 통과하기도 했다. 이렇듯 인

간 고유의 영역으로 여겨지는 음악, 시, 사진 및 잡지 편집의 영역에서 머신러닝을 활용한 도전이 거세지고 있다. 2020년에 소개된 딥러닝(Deep Learning)을 이용해 인간다운 텍스트를 만들어 내는 자기회귀 언어 모델인 생성적 사전 학습의 세 번째 버전(Generative Pre-trained Transformer 3, GPT-3)은 학습에 기반한 글쓰기가 인간의 수준으로 도달할 수 있다는 사실을 보여준다. 이러한 머신러닝으로 생성되는 디자인 그리고 정보와 지식을 어떻게 평가할지에 대한 숙제가 우리에게 주어졌다. 바람직한 인간의 삶과 선악, 도덕을 연구하는 윤리학에 이런 숙제를 풀어갈 해답이 있을 수 있으며, 새로운 도구를 개발하는 목적과 의도에 대한 논의가 중요하다.

좋은 디자인 연구란 무엇인가에 답을 찾기 위해서는 많은 도전과 질문에 대해 고민해야 한다. 하지만 쉽게 생각해보면 좋은 디자인 연구란 결국 디자인에 대한 호기심과 질문에 흥미롭고 유용한 답을 제시하는 활동이다. 제시하는 답은 연구의 일반적 기준인 독창성, 객관적 타당성, 재현성을 갖춘 지식의 형태로 논문의 형식을 빌어 기술되어야 한다. 나아가 디자인의 예술적 속성인 창의성과 통찰력을 고려하고 연구에 반영하는 것도 필요하다. 만약 관심을 가진 질문에 답을 찾지 못했다면, 답을 찾기 위해 모은 자료를 기반으로 연구를 시작하자. 그리고 연구의 결과를 다른 사람이 이해할 수 있도록 답을 찾는 과정을 따라 글이나 그림을 이용해 기록을 남기자. 그것이 좋은 연구의 출발점이자 좋은 연구의 기준이 된다.

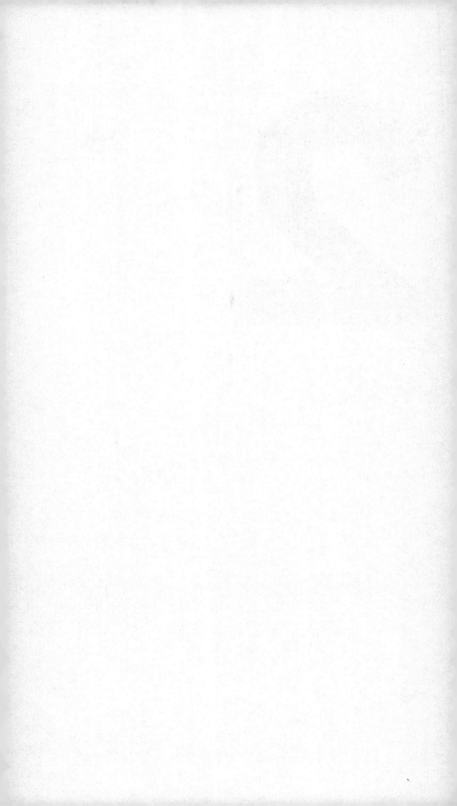

2

디자인 연구의 유형

디자인 연구의 유형

디자인과 디자인 연구는 어떻게 다를까? 여러 해석이 있을 수 있지만 결과물에서 가장 큰 차이가 있을 것이다. 디자인의 결과물은 인위적 산출물(Artifact)이며, 디자인 연구의 결과물은 지식이다. 인위적 산출물은 제품, 시각화된 브랜드 시스템처럼 가시적이며 물질적일수도 있고, 서비스 시나리오, 조직, 정책과 같이 비가시적일수도 있다. 지식은 노하우, 방법, 지침과 같은 정보가 될 수도 있고, 원리나 법칙 같은 이론이 될 수도 있다. 디자인은 현실의 문제를 해결하거나 더 나은 상태로 바꾸기 위한 결과물을 만드는 활동이며, 디자인 연구 활동은 디자인 분야에 유익한 혹은 이해가 필요한 지식을 만들고 축적하는 체계적인 탐구 활동이다. 생산되는 지식의 체계성과 독창성, 신뢰도에 따라 연구 활동의 수준 차이가 생긴다. 예를 들면 학사, 석사, 박사 과정에서 수행되는 연구 활동이 근본적으로 다르다기보다 범위와 깊이에서 차이가 있다고 설명할 수 있다. 이 책에서 소개하는 디자인 연구 분류 모델을 설명하기에 앞서, 디자인 연구는 어떤 기준으로 나눌 수 있으며 그 기준에 따라 나뉘는 디자인 연구의 유형은 어떤 것들이 있을지 살펴보자.

🗔 2.1　분류 기준에 따른 디자인 연구 유형들

디자인 연구의 분류 기준은 다양하다. 리처드 뷰캐넌(2001)은 연구가 만들어 내는 지식의 유형에 따라 기초(Basic), 응용(Applied), 수행(Clinical) 연구로 나누었다. 연구가 추구하는 목적이 다를 수 있는데 호기심 충족이 목적인 연구도 있고, 문제 해결이 목적인 연구도 있다. 연구의 소재에 따라서는 사람에 대한 연구, 사물에 대한 연구, 프로세스에 대한 연구로 나누기도 한다(Cross, 2007). 또는 연구 수행 방법, 디자인 응용 분야와의 관련성, 실무 관련성에 따라 분류할 수도 있다. 여러 학자가 서로 다른 기준으로 분류한 디자인 유형을 소개하면 다음과 같다.

① 디자인에 대한, 디자인을 위한, 디자인을 통한 연구

영국왕립예술대학의 크리스토퍼 프레일링(Christopher Frayling)은 예술과 디자인 분야에서의 연구가 디자인에 대한(Research into Art and Design), 디자인을 위한(Research for Art and Design), 디자인을 통한 연구(Research through Art and Design) 유형으로 나뉜다고 주장한 바 있다.

　　디자인에 대한 연구는 디자인의 본질, 디자인의 근원 등과 같이 디자인 자체에 대한 호기심으로 시작되어 호기심이 주요 동기가 되는 연구라 할 수 있다. 디자인을 위한 연구는 디자인 활동에 필요한 체계적인 탐구 활동이다. 디자인을 완성하는 데 필요한 사용자 연구, 재료 연구, 제조 공법 연구 등이 여기에 포함된다. 디자인을 통한 연구는 디자인 행위 과정에 수반된 결정과 노하우

를 지식화한다. 이 경우 디자인 활동과 연구 활동을 구분 짓기 어렵다. 활동의 결과가 디자인 산출물인지 아니면 활동에서 습득한 지식인지가 주요 차이라 할 수 있다.

② 과학적 디자인, 디자인 과학, 디자인의 과학

나이절 크로스(Cross, 2001)는 디자인과 과학의 관계를 기준으로 과학적 디자인(Scientific Design), 디자인 과학(Design Science), 디자인의 과학(Science of Design)으로 구분한 바 있다. 이는 디자인이 과학적 접근과 어떤 관계를 맺으며 학문적으로 진화해 왔는지를 소개하면서 제시한 분류이다.

실무에 과학적 지식을 활용하는 과학적 디자인은 현대적이고 산업화된 디자인의 현실을 반영한다고 볼 수 있다. 산업화 이전의 공예 지향적인 디자인은 과학적 지식에 기반해 수행하는 현대 디자인으로 발전했다. 디자인 과학은 디자인 과정과 방법을 체계화하고자 한 접근이다. 이는 디자인 방법론 분야의 발전과 직접적인 관련이 있다. 디자인 방법의 논리화, 체계화에 초점을 둔 1세대 디자인 방법론, 디자인 문제의 난해성을 수용하고 사용자 참여를 수용하며 좀 더 유연하게 발전한 2세대 디자인 방법론 연구가 대표 예시이다. 디자인의 과학은 디자인 활동 자체를 연구하는 것을 과학적 탐구 과정으로 보는 접근이다. 체계적이고 신뢰할 수 있는 방법을 통해 디자인에 대한 이해를 향상시키고자 했다. 크로스는 이러한 세 가지 연구 유형을 구분하는 동시에 학문 분야로서 디자인은 과학 분야에 비해 그 역사가 짧아서 학(Discipline)으로 인정받기 위한 노력이 더 필요하다고 설명했다. 디자인이 학문으로 인정받기 위해서는 고유한 지식 체계와 검증 체계를 갖추어야 함을 강조했다.

③ **사람, 과정, 제품에 대한 디자인 연구**

크로스는 디자인 연구의 주제에 따라 사람에 대한 연구, 과정에
대한 연구, 사물에 대한 연구로 분류할 수 있다고 주장했다. 그는
사람에 대한 디자인 연구를 디자인 인식론(Design Epistemology)으
로 지칭하면서, 사람들이 디자인을 어떻게 익히고 이를 교육 분
야에 어떻게 적용시킬 수 있을지를 연구하는 유형으로 설명했다.
과정에 대한 디자인 연구는 디자인 실천론(Design Praxiology)으로,
디자인 방법론이나 스케치와 같은 디자인 언어에 대한 연구를 예
로 들어 설명했다. 마지막으로 사물에 대한 디자인 연구는 디자인
현상학(Design Phenomenology)으로 설명함으로써 형태론적 의미와
실용성 등을 연구하는 유형으로 언급됐다[1].

그는 디자인 지식을 정의하고 디자인 학문 분야를 고쳐시키
는 실용적인 방법으로 디자인 학계 커뮤니티를 키울 필요가 있다
고 주장했다. 또한 디자인 실무자에게 학계 커뮤니티를 접할 기
회를 늘리고 디자인학이 중심이 되는 커뮤니티를 양성해야 한다
고 말했다.

④ **디자인 맥락상 연구, 디자인 포함 연구, 실무기반 디자인 연구**

임레 호르바스(Imre Horváth, 2007)는 디자인 분야 내에서 행해지
는 연구가 크게 세 가지, 디자인 맥락상 연구(Research in a Design
Context), 디자인 포함 연구(Design-inclusive Research), 실무기반 디자
인 연구(Practice-based Design Research)로 구분된다고 설명하였다. 디
자인 맥락상 연구는 기초 학문 분야의 방법을 디자인 분야에 적

1 여기서 언급한 디자인 인식론, 디자인 실천론, 디자인 현상학은 나이절 크로스가 지칭한 디자
 인 연구 분류 용어로, 이 책의 기본 연구 세부 분류인 디자인 인식, 디자인 현상과는 다른 맥락
 으로 이해해야 한다.

용하는 식으로 수행하는 연구를 지칭한다. 디자인 분야에서 활동하는 타 분야 연구자의 연구가 이런 유형이라고 볼 수 있다. 디자인 포함 연구는 디자인 방법이란 지식을 창출하고 적용하는 방법으로 활용하는 연구라고 설명했다. 디자인 전문가가 주도하는 연구가 이러한 유형이라고 볼 수 있다. 실무기반 디자인 연구는 앞에 나온 두 유형의 연구 성과를 보여주는 모델과 방법 도구를 디자인 결과인 혁신적 신제품으로 실현하는 연구이다. 이는 디자인 실무자가 수행하기 적절한 연구 유형이라고 볼 수 있다.

　이 세 가지 유형은 도널드 스톡스(Donald Stokes)의 연구 분류 모델과 관련이 깊다. 스톡스는 디자인 지식의 일반화 정도를 나타내는 축과 활용도를 나타내는 축에 연구 유형을 위치시킬 수 있다고 보았다. 과학 분야의 연구를 예로 들자면, 이론으로써 일반화가 가능한 양자역학자 보어(Bohr)의 연구, 활용도가 높은 발

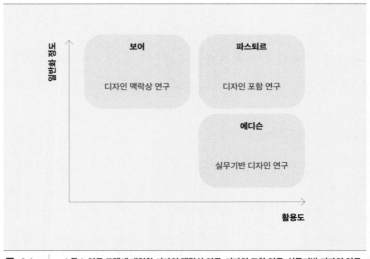

🖶 2-1　｜　스톡스 연구 모델에 대입한 디자인 맥락상 연구, 디자인 포함 연구, 실무기반 디자인 연구

명왕 에디슨(Edison)의 연구가 있다. 일반화 가치와 활용도가 모두 높은 파스퇴르(Pasteur)의 연구도 존재한다. 피터 잰 스태퍼스 (Pieter Jan Stappers, 2007)는 디자인 맥락상의 연구는 보어형, 실무 기반 디자인 연구는 에디슨형, 디자인 포함 연구는 파스퇴르형 연구에 대입해 볼 수 있다고 주장했다.

⑤ **디자인 실무, 디자인 연구, 디자인 탐색**

대니얼 폴먼(Daniel Fallman, 2008)은 디자인 연구자가 수행하는 활동을 디자인 실무(Design Practice), 디자인 연구(Design Studies), 디자인 탐색(Design Exploration)으로 🗂 2-2와 같이 설명하면서 이 활동이 유기적으로 겹쳐지며 연구가 수행된다는 점이 디자인 분야 연구실, 특히 인터랙션 디자인 연구실의 고유 특징이라고 말했다. 이는 대학이나 연구소에 소속된 디자인 연구팀의 실제 수행 활동

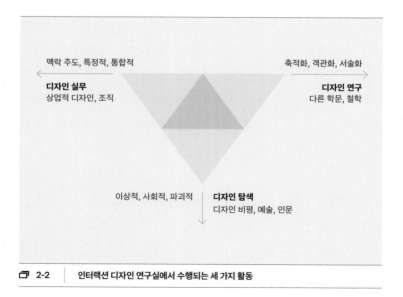

맥락 주도, 특정적, 통합적 ← → 축적화, 객관화, 서술화

디자인 실무
상업적 디자인, 조직

디자인 연구
다른 학문, 철학

이상적, 사회적, 파괴적 ↓ **디자인 탐색**
디자인 비평, 예술, 인문

🗂 **2-2** 인터랙션 디자인 연구실에서 수행되는 세 가지 활동

을 잘 설명한다. 디자인 실무는 연구팀에서 수행되는 컨설팅 활동이나 현실과 밀접하게 관련된 디자인 활동이다. 기업의 인하우스 디자인 부서나 디자인 전문 회사에서도 수행할 법한 활동이며 결과는 디자인 결과물로 나오는 경우가 흔하다. 여기서 디자인 연구는 논문 저술과 직접적으로 관련된 활동이다. 학술 재단으로부터 연구비를 받고 수행하는 연구 활동이나 석박사 학생들이 수행하는 학술적인 학위 연구가 대표적인 예시이다. 그 결과는 논문이나 보고서로 마무리된다. 탐색 활동은 디자인팀에서 수행하는 창의적이며 실험적인 작품 활동이고 전시나 비디오의 형태로 마무리된다. 디자인 분야의 연구에서는 이 세 가지 활동이 서로 영향을 주고받으면서 각 결과물이 고도화된다.

세 가지 활동에서 주목할 점은 각 활동의 성과를 검증하는 가치 기준이 상이하다는 점이다. 이 모델의 디자인 연구 활동의 경우 논문의 학술적 가치가 높은지, 검증된 새로운 지식인지를 높이 평가하게 된다. 이때 동료 평가로 그 가치를 평가한다. 디자인 실무 활동의 경우 디자인 성과가 현실에서 실용적이며 실제 적용되는 결과인지, 독창적인지가 주요 평가 기준이 된다. 클라이언트와 같은 실무의 수혜자가 그 가치를 평가한다. 디자인 탐색은 전시물과 같은 창의적 결과가 새로운 깨달음을 주는지를 비롯해 실험성, 미적 수월성 등으로 평가한다. 이는 비평이나 대중이 그 가치를 평가한다.

⑥ **주제와 연관된 실무 및 산업 분야에 따른 분류**

디자인 연구 유형은 주제에 따라 가장 쉽게 분류할 수 있다. 한국 디자인학회가 발행하는 «ADR(Archives of Design Research)» 저널은 연구 주제별로 디자인 인문, 이론, 모델링, 공학, 매니지먼트, 이

슈, 방법으로 분류한다. 동시에 디자인이 관여하는 실무 분야, 산업 분야에 따라 제품디자인, 시각커뮤니케이션디자인, 공간환경디자인, 공예, 패션디자인, 융합디자인으로 연구 유형을 분류하고 논문 투고를 받는다.

⑦ 연구 수행 방법에 따른 분류

연구 수행 방법에 따른 디자인 연구의 분류도 가능하다. 실험 기반 연구는 가설을 세우고 정량적, 정성적 실험을 통해 검증을 거친다. 자연과학, 사회과학의 연구와 유사한 방법을 취한다고 할 수 있다. 필요에 따라 통계 분석이 이루어지기도 한다. 정성적 연구의 경우 귀납적 추론을 통해 분석이 이루어진다. 개발 연구의 경우 공학에서 흔히 볼 수 있는 연구 유형이다. 디자인 분야에서도 이와 유사한 연구를 많이 볼 수 있다. 새로운 디자인을 개발하고 정량적, 정성적 평가를 통해 그 효과를 입증하는 연구가 그 예다. 새로운 기기를 개발하고 인간공학적 평가를 통해 개발한 결과물의 디자인 변수를 최적화해 가는 연구가 대표적이다. 비판적 사고와 해석을 주요 연구 방법으로 활용하는 연구도 존재한다. 비판적 성찰과 분석을 귀납적 논증을 통해 설득하는 연구이다. 철학, 인문학 분야에서 유사한 연구를 찾아볼 수 있다.

⑧ 이해 중심 연구, 문제 해결 중심 연구

찰스 오웬(1999)은 연구의 유형을 크게 이해와 발견 중심 연구와 창작을 통한 해결 중심 연구로 구분하면서 여러 학문과 디자인학의 특성을 비교하고 설명한 바 있다. 그는 디자인학이 다루는 연구 내용(Content)과 접근 방식(Procedure)이라는 두 가지 축으로 타 분야 학문과 비교했다. 지식 축적 과정의 관점에서 대부분의 학

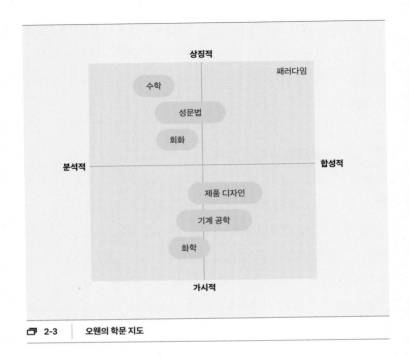

상징적

패러다임

수학

성문법

회화

분석적 ───────────── 합성적

제품 디자인

기계 공학

화학

가시적

📇 2-3 | 오웬의 학문 지도

문은 두 가지 유형으로 분류된다고 설명한 것인데, 이를 기초로 학문의 여러 유형을 나타내는 2차원 지도를 제시했다.

📇 2-3의 가로축은 각 학문의 접근 방법 혹은 연구 동기를 나타내는 축으로 분석적(Analytic) 접근을 하는지, 합성적(Synthetic) 접근을 하는지를 나타낸다. 세로축은 각 학문이 다루는 주요 연구 주제 혹은 연구 대상에 관한 것으로, 가시적(Real) 대상을 다루는지, 추상적이며 상징적(Symbolic) 대상을 다루는지를 나타낸다. 어떤 학문은 하나의 사분면에 치우치기도 하고, 다른 학문은 두 면에 골고루 걸치기도 한다. 이 지도에서 디자인은 중앙에 가까운 위치라고 설명한다.

오웬은 일반화할 수 있는 연구 수행 모델을 도식화하여 설명

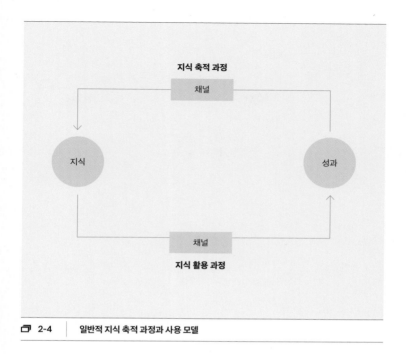

지식 축적 과정

채널

지식 성과

채널

지식 활용 과정

🖿 2-4 | 일반적 지식 축적 과정과 사용 모델

하기도 했다. 🖿 2-4는 지식이 어떻게 생산되고 축적되는지를 보여준다. 분야를 막론하고 지식(Knowledge)은 채널(Channel)이라고 명명하는 어떤 활동을 통해 성과(Works)에 반영된다. 이 성과가 다른 탐구 활동을 통해 지식이 된다. 예를 들면 디자인 원리 지식을 활용해서 디자인 성과를 만들고, 그 성과를 평가함으로써 원리를 검증하는 과정을 거친다. 이렇게 디자인 원리에 대한 지식이 고도화되면서 지식을 생산하고 축적하는 순환 과정이 된다. 그는 일반적으로 지식이 두 가지 순환 과정을 거치며 발전한다고 소개했다. 하나는 지식을 바탕으로 한 이론 제안 과정이고, 다른 하나는 지식으로 새로운 디자인 응용을 만드는 합성 과정이다. 디자인 학문이 내용 면에서 가시적인 것에 가깝고, 사고 과정 면

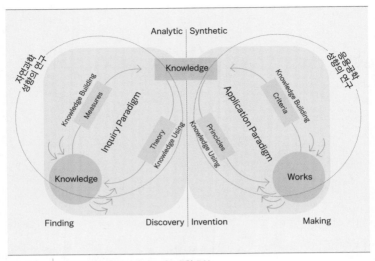

□ 2-5 │ 목적이나 접근 방법에 따른 연구 유형 구분

□ 2-6 │ 학문 지도에서 여러 학문의 위치와 지식 축적 및 사용 모델 비중

에서는 새로운 제품이나 서비스를 만드는 합성에 더 가깝다.

오웬은 🗐 2-5에서처럼 지식 생산 및 축적 과정이 연구의 목적이나 접근 방법에 따라 좌우로 확장될 수 있다고 설명했다. 같은 지식이더라도 앎 자체가 목적이 되는 좌측 연구에 가까울 수도 있고, 문제 해결 혹은 긍정적인 변화가 목적인 우측 연구가 될수도 있다. 좌측에 치중한 연구의 예시는 자연과학 분야의 연구를 들 수 있다. 우측에 치중한 연구는 응용공학의 연구와 관련된다. 두 가지 목적을 함께 가진 연구가 흔히 볼 수 있는 연구 유형이다.

🗐 2-6을 보면 알 수 있듯 오웬은 특정 학문이 중점을 두는 목적과 접근 방법을 짙은 색으로 표시하면서 그 학문을 특성화하고자 했다. 예를 들어 화학의 경우 이해 지향이며 발견적 접근에 치중한다. 기계공학의 경우 좌우측 성향을 동시에 갖는다. 제품디자인 분야는 두 성향을 동시에 가지며 연구의 목적은 발명과 만들기를 통한 긍정적 변화라 할 수 있다. 연구의 목적과 접근 방법에 기초해 여러 학문을 구분하여 설명하는 이 모델은 디자인 연구의 다양한 유형과 가치를 판단하는 좋은 도구가 될 수 있다.

⑨ 기초, 응용, 수행 연구

뷰캐넌(2001)은 디자인 연구가 다루는 질문의 범위에 따라 기초, 응용, 수행 연구로 나눌 수 있다고 주장했다. 기초 연구는 전체를 아우르는 질문에 답을 제시하는 연구이다. 임상 연구는 개별 사례와 관련된 질문을 다루고, 응용 연구는 전체가 아닌 여러 사례에 공통적으로 관련된 질문을 다룬다. 뷰캐넌은 응용 연구의 예시로 '소비자가 중요하게 여기는 가치는 무엇일까?'라는 질문에 답을 찾는 프로젝트를 들었다. '소비자가 제품을 선택할 때 제일 중요하게 여기는 품질은 무엇일까? 그러한 품질을 제품 개발 프

로세스에 포함할 수 있을까?'가 프로젝트의 주요 질문이었다. 이 질문은 여러 사례에 공통으로 적용되며 활용할 수 있는 연구로 볼 수 있다.

　기초 연구는 현상을 설명하고 지배하는 근본적 원리를 지향하는 연구이다. 디자인 학문 분야에서 보기 드문 형태의 연구이지만, 디자인의 본질에 대한 체계적이며 경험적인 탐구의 형태로 존재하곤 한다. 일반적으로 이러한 유형의 연구는 디자인의 다른 모든 활동에 기초가 되는 디자인 이론과 관련이 있고 타 학문과의 가교 역할을 하기도 한다. 뷰캐넌은 🗀 2-7과 같이 연구 질문의 본질이 생산, 실무, 이론이 될 수 있다고 보았고, 연구가 지향하는 바에 따라 과거 지향, 현재 지향, 미래 지향 연구로 나눌 수 있다

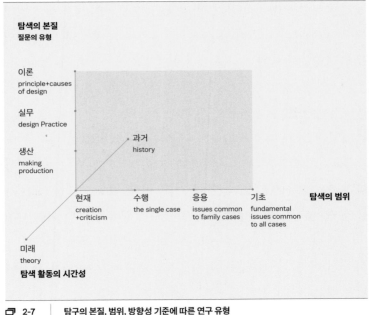

🗀　2-7　　　탐구의 본질, 범위, 방향성 기준에 따른 연구 유형

고 설명했다.

응용 연구는 일반화할 수 있는 유형의 제품이나 상황에 맞는 문제를 다룬다. 목표는 반드시 설명의 첫 번째 근본 원칙을 발견하는 것이 아니라 현상을 설명할 수 있는 몇 가지 원칙이나 경험적 법칙을 발견하는 데 있다. 예를 들어 에드워드 터프트(Edward Tufte)는 그의 책 『정량 정보의 시각화(The Visual Display of Quantitative Information)』에서 데이터 그래픽의 모범 사례와 나쁜 사례를 들면서 정량 정보를 시각적으로 디자인할 때 유용한 이론을 다루었다. 정보를 객관적으로 전달하기 위해서는 장식적인 것을 배제하고 정보 자체를 전달해야 하며 그것의 해석을 도울 최소한의 그래픽을 사용해야 한다. 또한 우리를 둘러싼 정보 환경은 매우 복잡한 차원이어서 정보디자인에는 다양한 원칙[2]이 필요하다는 것이 그의 설명이다. 터프트의 연구는 정보디자인과 관련된 경험적 규칙을 제공한다는 점에서 응용 연구의 예시라 할 수 있다.

수행 연구는 개별 케이스에 국한된 연구이다. 일반적으로 디자인 실무와 교육에서 중요한 역할을 한다. 예를 들어 디자이너가 브랜드 아이덴티티를 디자인하기 위해 기관의 정체성을 연구하는 과정은 수행 연구이다. 이렇듯 디자이너가 직면한 행동에 초점을 맞추는 연구이다. 특정 개별 디자인 문제를 해결하려면 해당 해법과 관련된 정보와 이해가 필수적이다. 교육자는 학생에게 그러한 정보를 찾는 방법과 디자인 프로세스의 체계화 방법을 가르쳐 가상 또는 실제 고객에게 적합한 해결안을 만들도록 훈련시킨다.

2 예를 들어 양적 정보 디자인 시 비교 대상 명확화, 인과 관계 표현, 명확한 정보 메시지 전달, 다차원적 표현 활용, 통합 품질 적절성 주의 등이 있다.

⑩ 이론 수준, 중간 단계 수준, 특정 사례 수준 지식을 지향하는 연구

연구의 산출물인 지식의 특성에 따라 연구 유형을 분류할 수 있다. 즉, 이론 수준의 지식을 생산하는 연구(Research towards Theory-level Knowledge), 특정 사례 수준의 지식을 생산하는 연구(Research towards Instance-level Knowledge), 기초 이론 수준도 구체적 사례 수준도 아닌 중간 단계 수준의 지식을 생산하는 연구(Research towards Intermediate-level Knowledge)로 구분된다. 크리스티나 훅(Kristina Höök)과 요나스 로그렌(Jonas Lowgren)은 그러한 중간 수준의 지식 중 하나로 스트롱 콘셉트(Strong Concept)를 제안했다. 이는 핵심적 디자인 아이디어를 만들고 사람들이 익혀 활용하는 것이 가능하며, 하나의 응용 분야나 상황에 국한되지 않는다. 또한 정적인 형태가 아닌 상호작용 행동과 관련되며, 사물의 디자인 요소인 동시에 시간에 따라 사용 행동을 대면하면서 사례보다 높은 추상화 단계에 존재하는 개념이다. 스트롱 콘셉트의 예시로 소셜 네트워크 서비스에서 흔히 사용하는 사회적 탐색(Social Navigation)이 있다. 사회적 탐색은 사용자가 정보 공간을 탐색하고 다음에 갈 곳과 무엇을 선택할지 결정하는 데 도움이 되도록 다른 사람의 집단적 또는 개별적 행동을 가시화하는 아이디어를 말한다. 이 아이디어는 다양한 디자인 상황에서 사용되고 적용될 수 있다. 추가 예로 앵그리 버드 게임 앱으로 많이 알려진 새총 형식의 터치 상호작용이 있다. 게임이나 블루투스 페어링 장치 간 통신에 이르기까지 광범위한 터치 인터페이스 솔루션에서 이 개념을 사용한다. 다른 중간 단계 수준의 지식으로는 가이드라인, 방법 및 도구, 휴리스틱(Heuristics) 등이 있다.

디자인 연구는 디자인의 핵심 가치인 더 나은 방향으로의 변화를 위해, 또는 디자인 자체의 이해를 통해 그 인식의 틀과 행위의 방향을 정립하기 위해 시작된다. 더 나은 방향으로의 문제를 해결하기 위한 연구는 디자인의 목표를 달성하는 데 필요한 직접적이고 실용적인 지식으로, 실제 디자인 과정에서 일어나는 일들을 설명하여 더 나은 방향으로 나아갈 근거와 제언을 준다. 디자인의 이해를 위한 연구는 디자인의 현상과 원리, 디자인을 둘러싼 환경을 탐색하는 지식에 가까우며, 디자인 행위를 직접적으로 다루지는 않으나 디자인에 대한 인식과 태도를 위한 사상적, 이론적 근거를 제공한다.

　　□ 2-8은 디자인 연구 유형 모델로, 찰스 오웬, 리처드 뷰캐넌, 크리스티나 훅 등이 제시한 체계를 통합한 모델이다. 디자인 연구가 만드는 지식의 유형을 구분해 가로축을 설정하고, 디자인 연구의 동기를 구분해 세로축을 설정했다.

　　가로축은 디자인 연구가 만드는 이론적 수준의 기본 지식, 모든 사례에 적용할 수는 없지만 일반화할 수 있는 방법과 기준에 관한 응용 지식, 디자인 결과의 구체적인 사례와 연관되는 프로젝트 지식으로 구분할 수 있다. 세로축은 이해 지향, 긍정적 변화, 그리고 그 중간에서 두 가지 목적을 함께 추구하는 연구로 나눌 수 있다. 두 축을 기준으로 좌측 하단에서 우측 상단까지 기본 연구, 응용 연구, 프로젝트 연구로 디자인 연구를 구분한다.

　　이 모델에 기초한 세 가지 유형의 연구가 이 책에서 제시하는

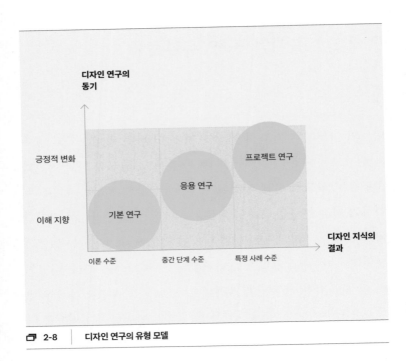

디자인 연구의 유형이다. 디자인의 원리와 현상, 인식에 대한 이해를 목적으로 하는 것은 기본 연구(Basic Research)로써, 대체로 이해 지향 중심의 연구이다. 디자인 행위를 지원하기 위한 사람의 사고와 행동, 디자인 프로세스, 디자인 결과물에 대한 기준을 다루는 응용 연구(Applied Research)는 이해 지향과 긍정적 변화를 위한 것과의 중간에 위치하는 연구로 볼 수 있다. 마지막으로 기본 연구와 응용 연구를 반영하여 실제 디자인 결과물의 의미와 가치를 다루는 프로젝트 연구(Project Research)는 주로 긍정적 변화를 위한 연구라고 할 수 있다.

⌂ 2.2.1 | 연구 유형별 정의

① 기본 연구

기본 연구는 주로 이해지향형 연구로, 디자인의 기본 원리나 원칙 탐색, 디자인의 사상이나 현상의 비평적 탐구, 인문학적 통찰을 통해 디자인의 지식 기반을 생성하는 이론적 연구라 할 수 있다. 문제해결형 연구와 같이 디자인 행위에 즉시 적용되지는 않지만 분야에 대한 이론적 내용과 근원적 지식을 찾는다. 디자인 전반에서 관찰되는 현상 또는 디자인 행위에 대한 가치나 의미를 설명해 디자인을 사고하는 방식이나 새로운 관점을 제시하고, 그런 상황을 해석함으로써 반론이나 지지를 제기한다. 이를 통해 디자인에 대한 이해도를 높이고 디자인의 기반 지식을 쌓을 수 있다. 기본 연구로 일반화된 인식과 원리는 디자인의 이론과 실제에 광범위하게 적용될 수 있으며, 기본 연구의 이론을 통해 디자인이 나아가야 할 방향을 제시할 수도 있다.

예를 들어 디자인의 특별한 사건이나 상황, 디자이너, 디자인에 영향을 준 인물 등에 대한 비평적 탐구는 기본 연구이다. 디자인의 중요한 가치라 할 수 있는 심미성에 대한 이론적 연구를 진행하여 디자인에서의 미적 의미와 가치를 논한다면 디자인의 인식을 다룬 기본 연구이다. 정보를 전달하는 기본 요소인 문자에 대해 그 의미와 형태, 정보의 특성을 분석하여 타이포그래피의 구체적 원리를 찾는 것도 기본 연구의 유형이다. 기본 연구가 제공하는 이론과 지식은, 실제 디자인에 적용하는 응용 연구와 그 적용 결과를 프로젝트에 반영함으로써 다시 응용 연구와 프로젝트 연구의 질문을 제공할 수도 있다.

② 응용 연구

응용 연구는 디자인의 이해와 함께 긍정적 변화를 위한 방법과 요인을 탐색하는 연구다. 다시 말해 디자인의 실제 목적을 달성하는 데 필요한 디자인 프로세스나 도구를 개발하고 평가하며, 디자인 프로세스, 디자인 산출물에 대한 문제와 연결된다. 응용 연구에서는 이러한 문제의 요인을 찾아내고 이를 해결하고자 조사와 실험을 통해 확인한다.

디자인의 지식은 특정 문제를 해결하기 위해 실질적인 목표에 따라 수행되는 실용적인 지식과, 연구를 통한 이론 개발의 학문적인 지식 유형으로 창출된다. 목적에 따라 실용적인 지식을 더 논의하거나 반대로 학문적인 지식을 더 전달하기도 한다. 또한 기본 연구에서 얻은 지식을 응용하여 새로운 용도나 응용을 제안하는 연구라 할 수 있다. 응용 연구에서 나온 내용은 다시 기본 연구와 프로젝트 연구의 주제가 될 수 있다.

예를 들어 어떤 디자인 문제를 해결하기 위해 새로운 사용자 조사 방법을 찾는 연구를 응용 연구의 유형으로 볼 수 있다. 특정 디자인 대상에 대한 실험을 관찰해 참가자의 인지 과정 변화를

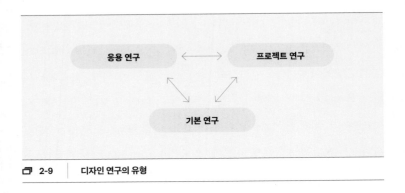

🗗 2-9 | 디자인 연구의 유형

보는 것은 사용자의 경험 요인을 찾는 것으로, 이를 통해 실제 디자인에 적용할 수 있는 연구가 된다. 정보를 전달하는 문장에서 글꼴의 시인성이나 가독성을 연구했다면 타이포그래피의 기능 문제를 해결하기 위한 것이므로 응용 연구라고 할 수 있다.

③ 프로젝트 연구

프로젝트 연구는 디자인의 실무와 결과를 소개한 연구를 지식으로 체계화한 것으로, 실제 디자인 행위의 창의적인 절차와 결과의 의미를 체계적으로 설명하여 특정 디자인 프로젝트에 관한 정보와 지식을 전달한다. 기본 및 응용 연구의 발견점을 실제 디자인에 적용하여 독창적 결과로써 새로운 지식을 만들거나 연구 질문(영감)을 만드는 것도 포함된다. 한편 프로젝트 연구는 실제 디자인 프로젝트를 수행하는 실무자가 잘할 수 있는 연구 분야로 볼 수 있다. 디자인 실무에서 실제 프로젝트 수행 과정을 통해 창의적 방법으로 진행하면 결과물이 독창적으로 나오거나 유의미한 가치와 시사점을 발견할 수 있기 때문이다. 결국 프로젝트 연구로 생성된 지식은 디자인을 더욱 잘할 수 있도록 도움을 준다. 연구 대상은 이미 발표된 디자인 프로젝트의 결과물뿐만 아니라 발표되지 않았더라도 그 의미나 가치가 인정되는 것이면 가능하다.

　예를 들어 안전 교육을 목적으로 학생에게 일반적인 시청각 자료를 보여주는 대신 교육 내용을 보드게임 형식으로 개발해 그 과정과 결과물의 의미를 논문으로 정리한다면 프로젝트 연구라 할 수 있다. 제품 개발 시 과학적인 방법으로 그 효과를 검증하거나 서체 개발을 위해 조사부터 디자인 콘셉트 설정, 제작, 사용자 테스트에 이르는 과정을 진행하고 분석하는 것도 프로젝트 연구의 사례에 포함된다.

⌂ 2.2.2 | 연구 유형별 범위

이러한 연구 유형에서 나오는 디자인 지식은 이론 수준의 지식, 특정 사례 수준의 지식, 중간 단계 수준의 지식으로 구분된다. 이를테면 특정 디자인 프로젝트 사례를 지식으로 체계화하는 것은 디자인 결과물에 대한 과정이나 근거, 의미를 다루는 특정 사례 수준의 지식이다. 디자인 원리에 대한 이론 지식은 디자인 전체 범위에 적용 가능한 이론 수준의 지식이다. 문제 해결을 위한 지식으로 디자인 프로세스와 산출물, 사용자와 관련된 응용 지식은 전체와 개별의 중간 단계에 속하는 지식이라 할 수 있다.

기본 연구, 응용 연구, 프로젝트 연구의 내용을 정리한 논문

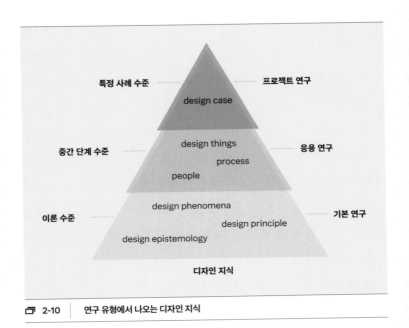

🖵 2-10 | 연구 유형에서 나오는 디자인 지식

에서 이러한 유형의 지식들이 형성되는데, 각 유형은 디자인의 전체 차원에서 개별 차원으로 적용되면서 그 범위가 좁혀진다. 기본 연구는 직접적인 문제 해결의 디자인 행위를 지원하지는 않지만 그것의 근거나 근간이 되는 이론 지식을 통해 디자인의 전체 차원을 다루며, 응용 연구는 실제 디자인 행위에 필요한 직접적인 문제 해결 수단과 방법, 사용자와 환경에 대한 지식으로 중간 차원을 다룬다. 프로젝트 연구는 특정 디자인 분야의 프로젝트 과정과 결과에서 얻은 지식과 정보를 체계화한 것으로 개별 차원을 다룬다. 바꿔 말하면 기본 연구는 내용적 특성이 디자인의 전체 범위, 응용 연구는 중간 범위, 프로젝트 연구는 개별 범위의 지식으로 적용된다고 할 수 있다.

◯ 2.2.3 │ 연구 유형별 연계성

각 연구의 유형별로 고유한 지식을 만들어냄과 동시에 디자인 이론과 실제로부터 새로운 질문이 지속적으로 등장함으로써 또 다른 연구가 행해지기에 이들은 서로 영향을 주고받는 관계로 볼 수 있다. 다시 말하면 기본 연구를 통해 제시된 연구 결과가 응용 연구를 통해 검증될 수 있으며, 응용 연구의 결과가 다시 프로젝트 연구에 반영될 수 있다. 프로젝트 연구는 다시 기본 연구나 응용 연구를 위한 질문을 제공하기에 각 유형별 연구가 상호작용적이며 순환적 구조를 띤다고 할 수 있다.

　예를 들어 조형 원리나 지각 심리는 디자인에서 필수적인 이론이다. 이와 같은 이론은 본래 인문과학이나 순수예술 분야에

서 형성된 지식인데 그것을 디자인의 관점으로 이론을 정립한다면 디자인의 기본 연구가 될 수 있다. 조형과 지각 심리의 원리 이론을 실제 디자인 대상에 적용하여 선호도를 높일 형태적 구성을 연구한 것은 응용 연구이다. 그러한 연구 내용을 바탕으로 조형 요소와 원리를 반영하여 디자인을 개발하고 그 과정과 결과를 독창적인 내용으로 정리한 것은 프로젝트 논문이다.

궁극적으로는 이러한 디자인 연구 유형이 각각의 디자인 지식을 조직하고 축적하는 과정에서 그 지식을 활용하려는 사람들이 잘 이해할 수 있는 형식으로 정리되어야 한다. 연구를 통해 디자인 행위를 성찰함과 동시에 미래의 디자인 전개를 예측할 목적으로 수행하며, 새로운 연구를 유도할 영감을 준다면 더욱 좋은 연구라고 할 수 있다.

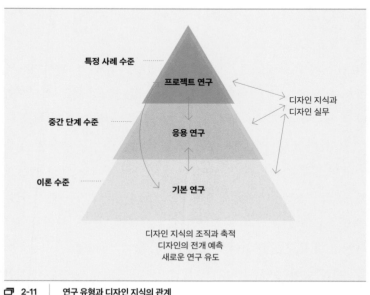

특정 사례 수준 ········

프로젝트 연구

디자인 지식과
디자인 실무

중간 단계 수준 ········

응용 연구

이론 수준 ········

기본 연구

디자인 지식의 조직과 축적
디자인의 전개 예측
새로운 연구 유도

🖥 2-11 │ 연구 유형과 디자인 지식의 관계

3

디자인 연구의 방향

디자인 연구의 방법

디자인 연구를 기본, 응용, 프로젝트 연구로 나누어 유형별 특성, 방법, 논문 사례를 소개한다. 기본 연구는 디자인 전반을 통찰하고 이해하는 기반 지식을 지향하며, 이론적 접근을 통해 디자인 현상과 인식을 파악하여 디자인에 대한 관점과 사고를 지원하고 원리를 이해한다. 여기에서는 정성적 접근으로써 자료 수집, 분석과 해석을 통한 논증 방법과 사례를 제시한다. 응용 연구는 기본 연구에서 얻은 디자인 지식을 이해하고 탐구하여 이를 바탕으로 실질적 활용과 학문적 발전에 기여할 지식을 창출하고자 한다.

연구 동기, 지식 유형, 연구 방법 등을 살펴보며 응용 연구의 특징을 규명하고, 논문 사례를 통해 응용 연구에 대한 이해를 돕는다.

실무 분야에서는 연구 활동의 필요성이 높아지고, 연구 분야에서는 실무와의 연계에 대한 필요성이 높아지면서 연구 기반의 실무나 실무에 도움을 주는 연구에 관심이 커지고 있다. 프로젝트 연구는 실무와 연구의 활동이 밀접하게 연계된 연구 유형이다. 프로젝트 연구를 정의하고, 개발 보고서 및 타 분야 개발 논문과 다른 특징을 규명한다. 더불어 대표 논문 사례를 곁들여 연구 논문의 구성과 평가 기준을 설명한다.

여러 학문 분야에서 기본 연구는 일반적으로 기초 연구(Basic Research), 순수 연구(Pure Research), 기반 연구(Fundamental Research)로 불린다. 기본 연구는 특정 분야에 대한 연구자의 지적 호기심에서 출발하거나 어떤 일을 수행하는 원칙과 원리를 규명하고자 이론적으로 접근하는 것이기에 기초나 기반적 지식을 제공한다고 볼 수 있다. 즉, 특정 분야의 실제를 위한 응용 연구와 사례 연구의 토대가 되며 그 분야의 기반적 지식을 생산한다. 기본 연구의 일반적인 특성을 ◻ 3-1과 같이 정리할 수 있다.

기반적 지식이 되는 기본 연구는 특정 분야의 새로운 개념과 사고방식, 아이디어에 필요한 소스를 제공한다. 즉시 적용될 수 있는 것이 아닌 특정 분야의 이론과 근거를 제시하는 것이다. 또한 특정 분야 전반에서 관찰되는 현상이나 경향, 가치나 의미를 설명하면서 새로운 관점을 제시하여 분야에 대한 이해를 높이고, 그런 상황을 해석해 반론이나 지지를 제기한다. 이로써 원리와 원칙, 이론을 구축해 나아가야 할 방향을 제안한다. 이와 같이 특정 분야에서 작용하는 원리나 현상, 인식과 관련된 기반적 지식을 형성하는 것이 기본 연구의 특성이다.

그동안 디자인 연구자들이 언급했던 디자인 기본 연구의 정의를 살펴보면, 리처드 뷰캐넌은 기본 연구란 디자인 경험에 영향을 주는 중요한 사실과 요인, 연관성 등을 밝히는 연구라고 설명했다. 또한 모든 디자인 행위에 필요한 기반 지식을 제공하며, 디자인 현상을 설명하거나 기본 원리와 원칙을 파악하여 이론화

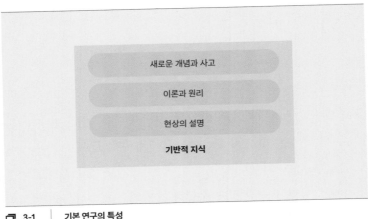

새로운 개념과 사고

이론과 원리

현상의 설명

기반적 지식

🖵 3-1 　│　**기본 연구의 특성**

하는 작업으로 정리했다. 크리스토퍼 프레일링이 분류한 디자인 연구 유형 중 디자인에 대한 연구는 기본 연구와 유사한 내용으로 볼 수 있다. 그의 말에 따르면 디자인에 대한 연구는 디자인의 역사적, 미학적, 감각적 부분에 대한 연구이자 사회, 문화, 기술, 재료와 같은 다른 학문 분야와 연계된 지식을 통해 디자인을 위한 지식을 만드는 행위이다. 케이치 사토(Keiichi Sato)는 기본 연구를 이론 연구라고 했는데, 이는 새로운 이론의 개발이나 이론적 틀을 제시하며 다른 이론으로부터 디자인에 적합한 이론으로 확립하는 역할을 한다고 보는 관점이다. 뿐만 아니라 디자인의 현상과 원리를 추론해 논리적으로 발전시킨 이론이라고 보았다.

　한편 한국디자인학회 «ADR»의 논문 유형 중 기술 논문(記述論文, Review Articles)이 주로 기본 연구의 분야라고 할 수 있다. 기술 논문의 유형은 특정한 역사적, 문화적, 기술적 주제에 관한 독창적이고 종합적인 해석 또는 논고로, 저자 자신의 연구에 관한 시점, 이념, 방법을 반영하여 학술적으로 인정된다. 연구 논문 분

야에서는 디자인 인문[1]과 디자인 이론[2]으로 구분된 분류가 기본 연구에 속한다고 볼 수 있다. 이렇듯 디자인 연구에서 기본 연구는 디자인 전반에 걸친 이해를 돕는 이론 지식이라 할 수 있고, 그것을 통해 디자인 행위를 위한 기반 지식을 제공하는 것으로 요약할 수 있다.

◑ 3.1.1 기본 연구의 특징

기본 연구는 이론적 연구를 바탕으로 디자인의 전반적 이해와 통찰을 위한 매크로(Macro) 지식이 되며, 디자인의 이론과 실제에 광범위하게 적용하는 일반화된 지식으로서의 특징을 갖는다. 디자인 개념과 원리에 관한 지식, 디자인으로 일어나는 현상이나 특별한 사건, 과정에 대한 비판적 탐구이며, 새로운 사고방식과 지평 또한 제공한다. 디자인 전개 과정에서 페이스메이커(Pacemaker) 역할로서 당장의 문제를 해결할 해답을 주지는 않지만 문제에 대한 관점과 나아갈 방향을 제시하여 디자인 사고와 실행이 올바르도록 지원한다고 할 수 있다. 또한 응용 연구나 프로젝트 연구와의 상호 영향을 주고 받으며 연구 결과를 서로 적용하고 다시 연구 질문을 만들기도 한다. 이렇듯 각 연구의 유형 간 상호 관계 속에서 디자인 연구의 체계가 형성되고 지식이 생성된다.

[1] design philosophy, design aesthetics, design psychology, design logic, design studies, design culture, design history

[2] design principle, design symbol, design information, design codes, design educations, etc.

디자인의 매크로 지식	- 디자인의 이해와 통찰을 위한 기반 지식 - 디자인 이론과 실제에 광범위하게 적용
디자인 현상, 인식, 원리의 탐구	- 디자인의 현상, 인식, 원리를 비판적으로 탐구 - 디자인의 개념, 사고방식, 아이디어를 위한 소스
디자인 전개의 페이스메이커	- 문제에 대한 관점과 사고 지원 - 당장의 문제 해결보다 나아갈 방향 제시

3-2 | 기본 연구의 특징과 역할

예를 들어 인간의 감성이 디자인 사용자에게 어떻게 작용하는지를 이해해야 디자인에 관한 인식이나 태도를 갖게 되며, 이를 통해 디자인이 추구해야 할 방향을 가늠하게 된다. 이론적 탐구와 체계화를 통해 감성을 이해하게 되므로 이는 디자인의 기본 연구에 해당한다. 인문과학적 지식과도 연계되는 인간 심리와 감성의 지식을 기반으로 디자인과 관련한 감성의 작용, 디자인의 형태적 구성에 관한 조형, 사용자의 지각 심리에 관한 내용도 기본 연구의 범위로 볼 수 있다. 감성 요인을 다룬 이론 연구의 내용을 특정 대상을 통해 직접 실험하고 검증하여 실제 디자인과 사용자에게 어떻게 작용하는지를 밝힌다면 응용 연구가 된다. 실제 프로젝트에서 그러한 이론과 방법, 도구를 활용해 어떻게 디자인 결과가 만들어지는지를 밝혀 지식으로 남긴다면 프로젝트 연구다. 이와 같이 각 연구 유형이 상호 연계되어 영향을 주고받는 관계로 전개하는 것을 디자인 연구의 구조적 특성으로 볼 수 있으며 이런 작용을 통해 디자인 지식이 형성되고 축적된다.

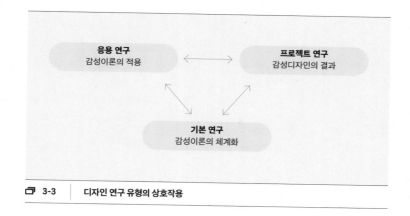

☐ 3-3 | 디자인 연구 유형의 상호작용

🔲 3.1.2 | 기본 연구의 분류

기본 연구가 디자인을 이해하고 통찰하는 이론적 연구로서 기초 혹은 기반 지식을 형성한다는 측면에서 디자인 현상에 관한 비판적 탐구, 디자인을 어떻게 생각할 것인가에 관한 인식의 연구, 디자인 행위에 영향을 주는 근본 원리에 관한 연구 등으로 구분해 볼 수 있다.

디자인 현상(Deisgn Phenomena) 연구는 디자인과 관련된 특별한 사건, 혹은 디자이너와 디자인에 영향을 미친 인물과 사회문화적 요인 등을 탐구한다. 디자인 인식(Design Epistemology) 연구는 디자인의 미와 가치, 윤리 등 디자인 자체에 대한 근본적인 질문이나 의미, 사상을 탐구한다. 디자인 원리(Design Principles) 연구는 사용자 심리와 감성, 조형, 창의성과 관련된 것이다. 디자인 현상과 인식, 원리에 대한 이론적 접근의 기본 연구는 연구 주제와 관련된 다양한 자료를 수집하고 분석해 총체적으로 이해하고 해석

디자인 형상
사건, 인물, 사회적 요인

디자인 인식
가치, 미학, 윤리

디자인 원리
심리, 감성, 창의성 조형

🖽 3-4 │ 기본 연구의 분류

한다. 이를 바탕으로 주장과 근거를 논증하는데, 연구를 시도하기가 쉽지는 않다. 《ADR》에 최근 게재된 논문 유형을 살펴본 결과 이와 같은 내용의 기본 연구로 볼 수 있는 논문은 전체 연구의 약 15% 내외였다.

① 디자인 현상 연구

디자인 현상 연구의 대상은 디자인으로 발생하는 공시적, 통시적 차원의 특별한 사건이나 상황이 될 수 있으며 디자이너나 디자인에 영향을 준 인물에 대한 비평적 탐구도 해당한다. 디자인의 역사적 전개에 대한 비평적 관점과 의미의 발견, 디자인에 영향을 주는 사회적, 문화적 요인도 디자인 현상의 연구로 볼 수 있다.

이러한 디자인 현상을 연구하는 것은 현상에서 추상되는 진리를 파악하는 것이며, 현상과 관련된 여러 사람의 체험에서 어떤 공통적 의미가 있는지를 찾아내는 것이다. 이를 통해 디자인 분야의 공통적 관념과 인식을 공유하는 기반 지식이 될 수 있다. 일반적으로 디자인 현상 연구는 기본 연구의 다른 유형보다 상

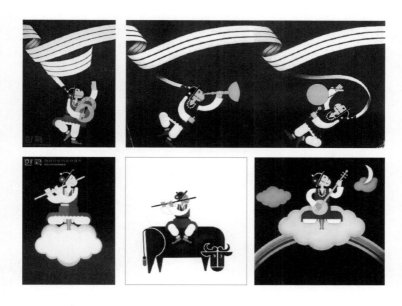

⊓ 3-5 | 한국을 주제로 한 김교만의 관광 포스터

대적으로 많이 수행되는 편이다. 이는 디자인이 매우 현실적이고 실질적인 문제 해결을 추구하기 때문에 자칫 놓치기 쉬운 디자인 현상에 대한 객관적 시각과 거시적 관점을 갖고자 하는 디자인 연구자들의 지적 욕구와 호기심에서 비롯된 것으로 볼 수 있다.

디자인 현상에 대한 연구 사례로는 「김교만 그래픽 스타일의 형성과 전개」[3]를 들 수 있다. 이 논문은 한국의 1세대 그래픽 디자이너 김교만과 그의 작품 사례를 분석하여 그의 디자인 스타일이 형성되고 전개된 과정을 설명하고, 작품의 역사적 배경과 의미,

3 강현주, Archives of Design Research, 33(2), 231–246.

서양 디자인과의 관계를 탐색한 기본 연구이다. 그의 디자인이 적용된 시각 매체와 상품, 개인전에 출품된 작품의 사례를 모아 적용 매체와 시대별로 구분함으로써 드러나는 일러스트레이션 작품의 변화를 설명한다. 김교만 작품을 분석하는 관찰 단위는 작품 소재, 표현 방식, 작품 내용, 영향 요소로 나누어 작품 성향을 파악하여 개념화하였다. 이는 일종의 내러티브적 연구 방법으로, 연구자가 그래픽 스타일을 분석해 찾은 김교만의 한국 디자인사적 의미를 들려준다. 이 연구는 기사와 인터뷰 자료, 작품집, 전문가 인터뷰 등 다양한 자료를 확보해 자료의 신뢰성과 구성 타당성을 높였으며, 이러한 자료 조직화로 여러 요인의 인과 관계를 밝히는 연구의 내적, 외적 타당성을 확보했다고 할 수 있다.

② 디자인 인식 연구

디자인 인식 연구는 디자인에 대한 질문(What)에서 시작된다. 이는 디자인에 가질 수 있는 진리라고 할 수 있고 그것이 참이라고 할 수 있는 개념 또는 그것을 얻는 과정에 대한 탐구라고 할 수 있다. 디자인을 어떻게 볼 것인가, 디자인의 역할과 존재의 의미는 무엇인가와 같은 디자인에 대한 관념과 사상, 혹은 디자인 행위와 결과물을 어떻게 볼 것인가에 대한 비판적 성찰을 통해 연구가 이루어진다. 디자인에서 미란 무엇인가를 탐구하는 디자인 미학, 디자인 행위의 과정에서 지켜야 할 윤리, 디자인 결과물의 영향에 대한 비평적 분석이나, 디자인 창의성은 무엇이며 어떻게 발휘되고 증진시킬 수 있는지도 디자인 인식에 관련된 것이다. 이를 통해 디자인의 진정한 의미와 가치를 분별하는 인식 차원을 다룬다고 할 수 있다.

🗗 3-6 | 바우하우스 베를린 시기의 현판과 작업

디자인 인식에 관한 연구로 「바우하우스 베를린 시기 연구」[4]가 있다. 이 연구에서 문제 의식은 디자인 역사에서 바우하우스에 대한 인식이 특정 시기의 활동을 중심으로 선별되었으며, 이로

4 김상규, Archives of Design Research, 29(3), 2016.8, 189–190.

인해 바우하우스에 대한 다양한 해석보다는 동질적 시각을 형성하게 되었다는 것이다. 베를린 시기의 바우하우스를 탐구함으로써 오늘날의 바우하우스에 대한 인식은 대부분 바이마르와 데사우의 특정 시기 활동을 중심으로 선별되었다고 설명한다. 이전의 바우하우스와 다르게 베를린 시기의 바우하우스는 비교적 짧은 기간 운영되었고 정부 지원을 받지 않는 사립학교였다. 정치적 논쟁 때문에 자체적으로 폐교를 결정했지만 당시 상황에서 대안을 찾으려 했던 의지에 대한 평가가 필요하다고 밝히며, 지원해 주려는 도시들의 제안을 거절하고 독립적인 장소와 운영을 추구한 것은 디자인 교육의 독자성을 갖기 위함이라고 설명한다.

논문에서는 바우하우스에 대한 선행 연구, 특히 바우하우스와 관련한 주요 단행본과 전시에서 베를린 시기를 언급한 내용을 종합하여 논거를 제시한다. 특히 바우하우스의 베를린 시기에 대한 자료를 모아 분석하여 디자인 역사의 중요한 사건이나 개념이 어떻게 편향된 인식을 낳는지를 추론적으로 접근한 연구 사례로 볼 수 있다. 모던디자인의 탄생과 전도 역할에 초점을 맞춘 일원적 관점으로 볼 것이 아니라 다양한 성향과 논쟁, 실험이 이어진 곳이 바우하우스의 실체라는 설명이다. 바우하우스의 의미에 대한 새로운 인식을 제기하며, 디자인 역사 연구에서 다양한 스펙트럼을 담아야 한다는 비평적 관점을 제시하는 기본 연구이다.

③ 디자인 원리 연구

디자인 원리 연구는 디자인 행위의 기저에서 작용할 수 있는 원칙이나 요인을 찾는다. 또한 특정 디자인에 인간의 심리와 감성이 어떻게 작동하는지를 탐구하여 그 원리를 찾고, 디자인의 기능을 지원하는 동시에 심미성을 표현하여 사용자의 감성을 이끌

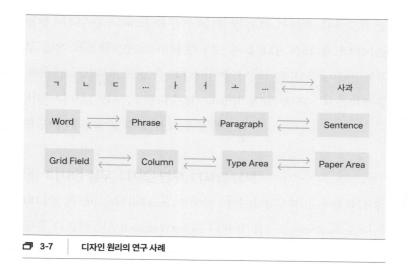

📑 3-7 | 디자인 원리의 연구 사례

어내는 형태의 요소와 창작, 즉 조형의 원리나 요소는 무엇인지를 탐구한다. 원리를 발견함으로써 디자인에 대한 이해와 행위의 기초를 다지고 디자인의 지평을 넓혀 갈 수 있다.

디자인 원리 연구 사례로는 「전체와 부분의 관점으로 본 타이포그래피의 원리」[5]가 있다. 디자인 분야의 기존 타이포그래피에 대한 연구가 글꼴의 개발이나 역사적 내용, 효과 등 주로 외적인 요인 중심으로 진행되었으나, 이 연구에서는 타이포그래피가 다루는 의미와 형태, 콘텐츠의 특성을 분석하여 타이포그래피 자체의 구체적인 원리를 찾는 것에 초점을 둔다. 특히 부분과 전체의 관계에 관한 철학적, 지각심리학적 이론 탐구를 통해 본 연구에 적용하고 타이포그래피의 핵심 원리로 제안한다. 이를 위해 타이포그래피의 의미(용어, 단위와 공간 등), 형태(문자와 텍스트), 콘텐

5 Woohyuk Park, 「Typography Principle by Viewpoint of Part and Whole」, Archives of Design Research, 27(1), 31–55.

츠(문법과 내용 흐름)가 모두 부분 및 전체 관계로 구성된다는 원리를 제시한다. 실제로 그런 원리가 어떻게 작용하는지를 보여주고자 타이포그래피의 해체와 조합의 개념을 통해 설명한다. 조합을 위해서는 규칙의 수립, 질서의 방향 설정, 틀의 형성, 그리고 전체적 연결이 이뤄지며, 해체는 반대 순서대로 진행되어 그 과정에 부분과 전체의 원리가 작용한다고 주장한다. 이와 같이 디자인에서 타이포그래피를 부분과 전체의 관점으로 보고 그 작동 원리를 규명하고자 한 이 연구는 기본 연구라 할 수 있다.

☐ 3.1.3 │ 기본 연구의 방법

기본 연구는 특정 분야의 기반이 되는 것으로 기본적 원리나 원칙, 사상 등을 이론화하여 광범위하게 적용되는 지식을 찾는 것이라고 했다. 일반적으로 세부 실험과 데이터를 수집하고 분석하는 정량적 방법보다는 정성적 방법으로 접근한다. 그 절차와 방법으로 문헌 분석, 자료 수집 및 분석이 있고 그것을 바탕으로 연구 주제를 논증한다. 문헌 분석은 주제와 관련된 선행 연구 논문이나 전문서, 보고서, 기사를 대상으로 한다. 인터뷰나 설문 조사에서는 현황과 인식을 조사해 자료를 수집한다. 수집한 자료를 다양한 방법으로 분석해 의미 있는 개념을 정리하고, 그것을 해석한 내용으로 논증을 진행해 이론화하는 것이 일반적인 기본 연구의 방법이다.

　　연구 논문은 기본적으로 연구 주제에 관한 왜, 어떻게, 무엇의 질문을 하고 체계적이고 타당성 있게 구한 답을 정리한다. 왜

정성적 접근 자료 수집 분석 논증

🗂 **3-8** | **일반적인 기본 연구의 방법**

이 연구를 시작하게 되었는지, 어떻게 연구를 진행했는지를 논리적으로 설명해야 한다. 기본 연구의 방법과 절차는 연구 대상이나 연구자에 따라 다양하게 설계될 수 있지만 연구가 공통적으로 갖춰야 하는 일반적인 맥락은 비슷하다. 기본 연구의 방법으로 쓰이는 정성적 접근을 이해하고자 정성적 연구의 특성, 자료 수집 및 분석, 그리고 연구를 정리하기 위한 논증 방법과 사례를 살펴보고자 한다.

① 정성적 접근을 통한 연구

어떤 현상을 해석하고 설명하는 다양한 방법론 중에서 수치적, 계량적 방법 이외의 방법을 포괄하는 넓은 의미의 개념이 정성적 연구 혹은 질적 연구라 할 수 있다. 숫자 대신 글자 서술이 중심이 되어 연구 대상이 연구자의 인식에 어떻게 이해되고 경험되어 해석되는가에 관심을 둔다. 문헌 연구, 인터뷰, 관찰 기록 등을 통해 사람들의 해석을 모아 재해석하여 개념화하고 이론화하는 일이며, 이런 작업은 주로 실험실과 같은 통제된 조건이 아닌 자연스런 상황에서 진행된다.

　　존 크레스웰(2009)은 정성적 연구가 문서 조사와 행동 관찰

그리고 면접을 통해 자료를 수집하며, 보통 하나의 자료에 의존하기보다 다양한 형태의 자료를 수집하는 방식으로 이뤄진다고 했다. 자료를 귀납적으로 분석해 추상적인 정보 단위에서 점차적으로 자신만의 패턴, 카테고리, 주제(개념)를 만들어 가는 것이다. 주로 어떤 이론을 검증하는 것이 아니라 새롭게 이론을 발견하는 것을 목적으로 하는 귀납적 접근법을 사용한다. 연구자가 보고 듣고 이해한 것을 해석하는 해석적 탐구의 형태인데, 이는 연구 대상의 배경, 역사, 맥락, 사전 지식과 별개일 수 없다. 그 속에서 많은 요인과 연관성을 규명하고 이를 바탕으로 다양한 해석이 이뤄지며, 다루는 이슈에 대해 복잡한 그림을 전개하면서 보다 더 큰 그림을 그리게 된다.

흔히 정량적 연구의 논리는 사물의 실체가 인간의 인식 밖에 객관적으로 존재한다고 가정하고, 가설의 수립과 검증을 통해 사실을 입증할 수 있다는 입장이다. 반면 정성적 연구의 논리는 객관적인 진리란 존재할 수 없다고 보고, 연구자가 대상과 상호작용하면서 대상을 이해하고 해석해야 한다는 입장이다.

정성적 연구에 필요한 사고방식과 태도에 대해 살펴보자. 우선 정성적 연구는 대상을 보는 관점으로 자료를 조직화하고 해석하는 구성주의적 사고방식에 따라 진행된다. 구성주의적 사고는 어떤 현상이 인간 인식 밖의 객관적 존재가 아니기에 끊임없이 탐구해야 할 미완의 객체로 보며, 인식의 주체가 자신의 관점에서 세상을 지속적으로 구성하고 이해하는 것으로 본다. 마치 모든 사람은 세상을 바라보는 자신만의 렌즈를 가지며, 그 렌즈를 통해 세상을 보는 것이 진리라고 인식하는 것이다. 각자가 보는 시각에 따라 진리가 다를 수 있다는 의미이다. 따라서 디자인을 바라보는 다양한 관점으로 연구가 시작되고 그 방법이나 해석도

다양하게 나올 수 있는 것이 디자인 기본 연구의 특성이다. 참고로 구성주의적 사고와 대비되는 객관주의적 사고는 현상이 인간 인식 밖에 객관적으로 존재한다고 본다. 있는 그대로 묘사하는 정물화를 그리는 것은 객관주의적 관점이라고 할 수 있고, 추상화는 작가의 다양한 사고와 관점을 통하므로 주관주의적 관점이라고 할 수 있다.

정성적 연구는 다양한 시점으로 맥락적 사고를 통해 연구 대상을 총체적으로 이해함으로써 그에 대한 해석과 주장이 가능하다. 맥락중심적 사고는 구체적인 상황과 맥락을 조사하고 분석하기에 사전에 정해진 과정이나 절차에 따라 진행하지 않고 유동적이라 할 수 있다. 디자인의 현상과 상황에 대한 표면적 가치를 단순히 서술하는 것이 아닌 본질에 대한 깊이 있는 탐색과 이해를 동반하는 개념을 발견하는 셈이다. 분석 범위가 미시적이지만 이해 수준은 총체적이며 거시적 이해를 추구한다.

정성적 연구의 맥락적 접근은 어떤 현상과 인식 과정을 이해하는 일이 필수적이다. 현상과 인식, 원리의 과정을 이해하지 않고는 맥락과 전체를 이해하기 어렵기 때문이다. 과정 중심 사고는 시간의 흐름에 따라 디자인의 현상이나 인식을 이해하는 것이다. 과정을 중시하는 정성적 연구의 속성상 관찰 과정과 자료 분석에 따라 얼마든지 다양한 해석과 의미 부여가 가능하다. 반면 정량적 연구는 통제된 상황에서 본질을 해석하려는 결과 중심적 사고로 본다.

② 정성적 연구의 유형

디자인 기본 연구에서는 개인이나 집단에서의 디자인을 이해하기 위해 고려하게 되는 의미를 탐구하고자 주로 정성적인 연구

방법을 활용한다. 디자인 현상의 본질을 탐색하고 이해하는 과정을 추구하기 위해서는 연구자의 관점과 통찰이 필요하다. 따라서 문헌 연구, 인터뷰, 설문 조사, 관찰 기록 등을 통해 사람들의 해석을 모아 재해석하고 개념화한다.

연구 주제와 관련된 자료를 수집하여 그 자료에서 연구자가 관심 있는 개별적 의미에 초점을 두고 그 근원이나 인과 관계를 찾아 자료의 의미를 해석하는 귀납적 분석을 진행한다. 이러한 과정을 통해 주장하는 내용과 근거가 정리됨으로써 궁극적으로 주장하는 것에 대한 복잡한 상황의 묘사가 이뤄진다고 할 수 있다. 일반적으로 모든 학문 분야에서 정성적 연구는 내러티브 연구, 현상학적 연구, 근거 이론, 문화기술지 연구, 사례 연구 등으로 구분한다.

(1) 내러티브 연구

내러티브와 스토리는 비슷한 개념으로 이해되지만 일반적으로 스토리가 인물, 배경, 사건으로 구성된다면, 내러티브는 서사란 의미로 어떤 사건을 차례대로 설명한다. 인물, 배경, 사건에 저자와 독자가 공유할 수 있는 관점이나 담론으로 플롯이 형성되어 스토리보다 더 넓은 개념으로 볼 수 있다. 그러므로 내러티브 연구는 스토리에 어떠한 관점을 갖는지에 대해 연구자가 그 의미를 찾아 들려주는 것이다. 다른 연구자들이 연구한 이론과 같은 원재료를 가지고 논쟁하거나 연구자 개인이 겪은 경험의 의미를 설명하는 것 등이 포함된다. 예를 들어 어떤 디자이너의 스타일 형성과 전개 과정을 순차적으로 설명하고 그의 디자인이 탄생한 역사적 배경과 의미 그리고 다른 스타일과의 관계를 탐색하고 논의하는 것이 내러티브 연구다.

(2) 현상학적 연구

어떤 대상을 있는 그대로 보는 것을 자연적 태도 혹은 객관적 태도라고 한다면 개인적 입장, 초월적 태도, 철학적 태도에서 생기는 믿음을 현상학적 태도라고 한다. 이는 객관적 대상에 거리를 두고 의심해 보는 것이며, 자연적 태도에서 갖는 믿음에서 벗어나 그 태도를 바꾸는 것이다. 이미 알려져 있거나 경험한 것이 아닌 개인의 주관적 인식에 바탕을 두는 것으로 경험적 태도에서 벗어나 선험적인 관점으로 보는 태도이다. 따라서 현상학적 연구를 선험적 연구라고도 한다.

예를 들어 어떤 디자인을 있는 그대로의 현상이 아닌 연구자의 주관이 투영된 것으로 해석하고 평가할 수 있다. 디자인에 대한 선호가 개인의 주관적 경험에 따라 달라질 수 있는 것과 같다. 디자인을 바라보는 관점이 다를 수 있다는 전제를 두는데, 이는 인간 의식의 본질이나 인간 행위의 주관적 의미를 찾고자 하는 연구 방법이라 할 수 있다.

다른 한편으로는 디자인에서의 현상이란, 의식 세계가 머릿속에 머물러 있지 않고 사건 그 자체, 즉 실제로 나타나는 것이다. 기본 연구가 어떤 것에 대해 여러 개인이 공통된 인식이나 경험에서 그 구조나 의미를 추출하고 본질적 의미를 드러내는 것이라면, 현상학적 연구는 하나의 현상에 대해 공통된 인식이나 경험을 탐구하는 것이다. 어떤 연구 주제를 놓고 인터뷰나 관찰을 진행해 사용자의 생각과 행동에 갖는 주관을 파악하고 공통점을 찾아내며 사용자와 소비자의 인식, 내면, 주관성을 파악하는 것 또한 이에 해당된다. 디자인 현상에 대한 여러 사람의 체험에 공통적 의미가 있는지를 찾아내는 것 혹은 많은 개인의 공통적 경험을 분석하고 해석하는 것이다.

(3) 근거 중심의 이론 연구

근거 중심 연구는 사회과학 분야에서 근거 이론(Grounded Theory) 방법이라고 한다. 바니 글레이저(Barney G. Glaser)와 안젤름 슈트라우스(Anselm L. Strauss, 1967)가 기존의 거대 이론(Grand Theory)[6]과 대비시켜 근거 이론을 정의하였다. 이는 디자인의 기본 연구에서도 적용되는 방법이다. 자료나 전개되는 관찰들을 분석함으로써 이론을 산출하는 것으로, 현상을 토대로 한 이론 혹은 자료에서 추출한 개념을 체계적으로 연결해 구성한 이론이다. 자료를 바탕으로 신중하게 해석하여 분석 개념을 만들고, 형성된 개념을 상호 관련시켜 핵심 범주를 중심으로 정리하여 이론화하거나 전개되는 관찰들을 비교함으로써 이론을 산출하는 귀납적 방법이다.

현상학이 인간의 총체적 경험을 이해하는 목적이라면, 근거 이론은 특정 경험과 관련해 이론을 만드는 목적이다. 즉, 특정 대상을 깊게 탐색하고 들어가는 것이다. 디자이너들이 어떤 과정으로 아이디어를 개발하는가를 연구한다고 가정해 보면, 디자인 분야에서 아이디어 개발은 다른 분야와 구별되며 디자인의 대상에 따라 혹은 디자이너의 성향과 역량에 따라 다르게 나타날 것이다. 그러한 특정 상황과 범위, 특정 경험 안에서 근거를 찾아 디자인 아이디어 개발에 대한 이론적 주장을 할 수 있는데 이것이 바로 근거 중심 연구의 접근이다.

(4) 이론화를 위한 코딩

기본 연구의 이론화 과정은 자료 분석을 통한 개념 정리(Conceptual Ordering)에서 시작하는데, 이는 그 속성과 차원에 따라 개념

6 전체를 포함하는 보편적, 총괄적 체계에 관한 이론으로, 뉴턴의 만유인력 법칙, 다윈의 진화론과 같은 것이 그 예다.

을 조직화하고 우선순위를 정하는 분석 작업이다. 수집한 자료를 분해하고 개념화하여 그 개념을 다시 분류하고 통합하는 자료를 조직화해 이론을 도출하는 과정을 코딩(Coding)이라고 한다. 코딩은 하나의 단어나 짧은 문장으로 수집한 자료에서 의미 있는 것을 포착하는 작업으로, 가장 의미 있는 자료를 찾는 데이터 응축 작업이라 할 수 있다. 코딩을 통해 문헌이나 인터뷰, 관찰에서 수집한 많은 원자료에서 중요한 것을 뽑고 줄여나간다. 이는 주요 구절과 키워드를 정리하고 그것에서 유사성이나 차이점, 인과성을 찾는 일로, 몇 차례의 조직화 단계를 반복적으로 수행하여 핵심적 개념과 이론을 만들어 가기 위함이다.

이런 단계는 각각 초기 코딩, 선택 코딩, 이론 코딩이라고 한다. 이들은 각각 독립적인 단계가 아니라 순차적이고 누적적이며 상호작용적이다. 초기 코딩 단계에서는 문헌, 인터뷰 등 다양한 자료를 모으고 정리한다. 이후 자료에 내재한 사건, 이야기와 같이 중요하다고 인식되는 현상을 키워드로 개념화한다.

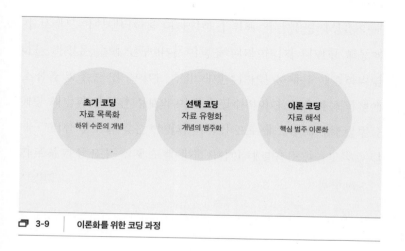

🗖 3-9 | 이론화를 위한 코딩 과정

두 번째 선택 코딩 단계에서는 초기 코딩에서 모은 자료를 가지고 연구자가 여러 현상을 추상적인 상위 차원으로 묶는 범주화(Categorizing)를 진행한다. 범주화 작업이 이루어지면 범주의 속성과 범주의 차원(일반적인 속성이 변화하게 되는 정도)을 밝힐 수 있다. 수집한 자료를 하위 범주로 묶고 그것을 다시 큰 범주로 묶어내는 작업의 연속이다. 이것을 재정리하여 각각의 범주 간 관계를 밝히기 위해 여러 질문을 하면서 현상의 맥락을 이해한다.

세 번째 단계는 이론 코딩으로, 연구 주제와 관련하여 발견된 주요 범주들을 통합하는 핵심 현상(Central Phenomenon)을 발견한다. 다시 말해 범주들을 연결하는 이야기를 작성하는 것이다. 이론적 코딩을 통합하는 단계를 거치면서 초기 및 선택 코딩을 통해 생성된 범주들을 이용해 연구 주제를 설명하는 핵심 범주를 생성하고 이론을 도출한다. 이러한 방법을 거쳐 자료 수집과 분석 과정의 결과물이 곧 지식이 된다. 이때 다양한 가설을 제안할 수 있고, 정교화 과정을 통해 새로운 이론을 도출할 수 있다.

③ 자료 수집
⑴ 자료 수집 방법
모든 분야의 연구처럼 기본 연구의 성공 여부도 객관적이고 신뢰할 수 있는 자료를 수집하는 것에서 시작된다. 자료의 수집은 아래와 같이 진행할 수 있다.

— 문헌 조사로서 선행 연구 논문, 보고서, 서적, 기사, 인터넷을 통한 수집
— 사례 조사로서 인물, 작품, 디자인 결과물에 대한 시청각 자료
— 사용자 대상 설문 조사, 인터뷰, 관찰

🗀 3-10 │ 기본 연구를 위한 자료 수집 방법

한편 기본 연구를 위한 자료 수집의 신뢰도와 타당성을 높이기 위해 방법론적 다각화(Methodological Triangulation) 혹은 삼각검증 (Triangulation)을 활용한다. 이는 연구 문제를 탐구하고자 가능한 여러 가지 조사 방법을 조합하는 방식을 의미한다. 연구의 엄격성을 위해 다중 관찰 및 조사, 다중 분석, 다른 이론적 기원을 갖는 자료 분석 등으로 다양한 근거를 제시한다. 그러므로 기본 연구에서는 다양한 자료 수집 방법을 설계하고 조사하여 분석함으로써 연구의 신뢰도를 높이는 것이 필요하다.

① 문헌 조사: 연구를 할 때 특정 과거 시점에 대한 조사가 불가능하므로 문헌 조사를 거쳐 과거의 사건이나 현상을 현 시대에 이해할 수 있도록 한다. 도서관에서 문서를 찾는 것을 시작으로 글로 된 문서 외에 사진이나 이미지, 도면과 같은 자료를 통해 내용을 분석하고 정리한다. 게시판, 블로그, 이메일, SNS 등 인터넷을 통한 조사도 포함된다.

　　문헌은 가장 안전하고 시간을 절약할 수 있으며, 방대한 자료를 바탕으로 양질의 분석을 한다는 장점이 있다. 그러나 이 모든 것에는 문서의 타당성이 전제되어야 한다. 잘못된 정

보나 허구의 문서를 인용할 경우 연구 결과의 신뢰도가 상실되기 때문이다. 이것을 보통 외적 타당성(External Validity)이라고 하며, 내용을 분석한 결과가 타당하게 정리되었는지를 내적 타당성(Internal Validity)이라고 한다.

내용 분석은 문헌을 통해 파악하고자 하는 내용을 구체화하는 일이다. 구체화한 내용을 정확하게 판단하고 수집 및 정리하는 과정이 필요하다. 내용을 명확히 이해하고 해석하여 개념화하는 작업이다.

② 사례 조사: 사례 조사를 통한 연구는 특정 사례와 관련한 여러 상황과 양상을 조사하고 분석하는 이해가 필요하다. 기본 연구에 필요한 사례 조사의 대상은 디자인 이론, 사용자, 결과물, 디자인 관련 특정 상황, 디자이너에 대한 것을 들 수 있다. 그 사례에서 혹은 사례들 간 양상이나 관계를 파악하여 그것을 바탕으로 특정 현상과 본질을 발견하는 것이다. 이를 통해 연구자는 사전에 생각한 주장과 견해를 검증하기도 한다. 이론적 주장과 견해는 연구자의 자료 수집과 분석, 그리고 해석으로 결정된다. 사례를 대상으로 연구한 내용 또한 특정 주제의 이론 설명이나 검증을 목적으로 하는 보조적 사례와 디자인의 깊이 있는 탐색과 분석을 목적으로 하는 본질적 사례로 구분할 수 있다.

사례 조사는 연구 주제와 관련된 것을 대상으로 하지만 무엇이 연구에 적합한지 미리 예측할 수는 없다. 자료를 수집하는 동안 수집된 증거들을 검토하고 왜 이러한 결과들이 나타났는지를 끊임없이 자문해야 한다. 처음 계획한 연구 설계나 절차대로 진행되지 않을 수도 있다. 이처럼 예상치 못한 상황

이 발생했을 때도 연구 절차나 계획을 상황에 맞게 적응시킬 수 있어야 한다.

③ 인터뷰 및 설문 조사: 자료 조사에는 인터뷰나 설문 조사 방법이 일반적으로 많이 활용된다. 인터뷰의 방식은 구조화 방식, 비구조화 방식, 반구조화 방식으로 구분되므로 연구 주제와 상황에 맞춰 적절한 방법으로 진행한다. 구조화 인터뷰(Structured Interview)는 사전에 작성한 질문지 그대로 인터뷰를 실시하는 방법이다. 질문지 순서에 따라 인터뷰를 실시하기에 효율적이며, 빠르게 실시할 수 있다는 장점이 있다. 비구조화 인터뷰(Unstructured Interview)는 사전 질문지 없이 실시한다. 이때 질문자는 수준 높은 면접 기술과 사전 지식을 보유해야 한다. 반구조화 인터뷰(Semi-structured Interview)는 기본적으로 사전 질문지를 작성하고 질문지에 따라 질문을 하지만 인터뷰 흐름에 따라서 자유롭게 화제를 바꿔 가며 질문지 외의 질문을 실시하는 기법이다.

그룹 인터뷰는 인터뷰 목적에 따라 모인 5-6명 규모의 소수 그룹을 대상으로 하며, 심층 인터뷰는 주로 관찰 이후에 진행한다. 주로 자유 토론 방식으로 진행하는데, 비구조화 인터뷰에 가깝다고 할 수 있다. 또한 인터뷰와 설문 조사는 연구 주제의 목적과 어떤 결과를 얻고 싶은가 등 해당 조사를 통해 달성하고자 하는 것을 명확히 설정하고, 그 방법이 적절한지 섬세하게 검토해야 한다.

(2) 자료 수집 가이드라인

연구를 위한 자료 수집의 지침 또는 가이드라인으로 AEIOU,

POEMS, Five Human Factors를 이용하기도 한다. AEIOU는 행동(Activity), 환경(Environment), 상호작용(Interaction), 사물(Object), 사용자(User)와 같은 다섯 가지 기준으로 자료를 수집한다. POEMS는 관찰 및 인터뷰 조사와 탐색의 틀을 잡는 방법으로 AEIOU와 달리 맥락 내 존재하는 요소들을 감지하기 위해 사용한다. 사람(People), 사물(Objects), 환경(Environment), 메시지(Messages), 서비스(Services)로 구성된다. Five Human Factors는 이름과 같이 다섯 가지 세부 요소, 신체(Physical), 인지(Cognitive), 사회(Social), 문화(Cultural), 감정(Emotional)으로 구성된다. AEIOU, POEMS와 다르게 보다 사람(사용자)에 초점을 맞춘 방법론으로 사람의 경험과 관련해 풍부한 데이터를 추출할 수 있다.

(3) 자료 수집의 검증

수집한 자료의 신뢰도와 타당성을 높이기 위해 객관적인 검증이 필요하다. 자료의 조사 과정, 자료의 다양성, 자료 간 연계성과 관련해 다음과 같은 요인을 반복적으로 검토해야 한다.

① 구성의 타당성: 구성의 타당성(Construct Validity)을 높이기 위해서는 연구에 대한 수렴도를 높여야 한다. 이를 위해 다양한 자료원을 사용하여 자료 수집 증거의 사슬을 만드는 것이 좋다. 사례의 객관성을 높이려면 다른 전문가에게 검토 받는 절차 또한 필요하다.

② 내적 타당성: 어떤 현상의 인과적 관계를 밝히는 데 목적이 있으며 사건 X가 사건 Y에 어떤 영향을 미치는지 설명하는 개념이다. 연구자는 자료 조사에서 수집한 자료를 바탕으로 추

론하고 이러한 추론이 올바르게 진행되었는지, 증거가 제대로 수집되었는지를 질문해야 한다. 이러한 내적 타당성을 확보하는 일은 연구의 필수 요건이다.

③ 외적 타당성: 연구 결과를 일반화할 수 있는지에 대한 문제이다. 이를 위해 기존에 검증된 이론을 사용한다거나 여러 사례를 제시해 이들에서 나타나는 반복된 논리를 사용한다.

④ 신뢰성: 신뢰성(Reliability)은 사례 조사가 어떤 원칙과 절차로 진행됐는지에 대한 문제다. 가능한 조사 절차를 명확히 세우고, 마치 논문의 독자가 연구자의 조사를 항상 지켜보고 있는 듯이 수행하는 것이 좋다.

④ 자료의 이해와 분석

자료 분석은 수집한 자료를 정리하여 이해하고 조직화함으로써 연구 결과를 도출해 내는 일이다. 분석 방법 또한 연구자의 방법이나 관점에 따라 다양하다. 따라서 연구자가 행하는 예술이자 과학적 행위라고도 하며, 연구자의 다양한 지적 노력이 필요한 과정이다. 자료를 분석하려면 먼저 자료를 이해해야 한다. 자료의 이해는 다음과 같은 질문과 관점으로 이루어진다.

― 자료가 연구 주제와 어떤 관련이 있고 어떤 일이 일어나는가?
― 그러한 상황을 어떻게 정의 내릴 수 있는가?
― 그 상황의 요인은 무엇이고 어떤 과정으로 진행되었는가?
― 그 상황에 관련된 사람들의 생각과 행동은 무엇인가?
― 자료를 분석하면서 어떤 중요한 생각이나 이슈가 떠오르는가?

자료의 분석은 앞서 기본 연구에 필요한 정성적 연구 방법에서 이론화 과정으로 설명한 초기 코딩과 선택 코딩, 이론 코딩과 같은 단계적 방법과 유사하게 적용할 수 있다.

① 초기 코딩(자료 목록화): 일단 수집한 자료를 모두 읽고 메모를 하면서 드러난 주제별 내용을 구분한다. 메모는 연구 주제와 관련하여 어떤 요소가 있는지 그것이 무엇인지에 대해 키워드를 붙이며 코드로 정리해 나가는 작업이다. 자료에서 얻은 흥미로운 생각, 아이디어, 개념 등을 짧은 문장으로 기록한다. 자료를 정리하기 전에 기록한 내용을 몇 차례 읽어 보며 내용을 파악하고 중요한 부분이나 의미를 메모하는 과정을 반복하며 자료에 몰입한다.

② 선택 코딩(자료 유형화): 자료를 연대, 범주, 상황, 사건별로 유형을 나누어 기술하고 서로 비교해 의미 있는 단위로 묶어 분류한다. 자료 유형화 과정을 거치며 부족한 부분, 수정해야 할 부분 등을 지속적으로 체크해 자료를 보완하거나 분류한 다음 또 다시 분류한다.

③ 이론 코딩(자료 해석): 연구자의 깊이 있는 사고력이 필요한 과정이다. 의미 있는 단위로 묶인 자료 유형을 보고 그것에서 더 큰 의미를 찾거나 본질을 밝힌다. 주요 범주를 통합하면 연구 주제와 관련 지어 발견한 핵심 현상을 이야기해 이론화한다. 대략 다섯 가지 내외의 핵심 개념으로 정리한다.

이와 같이 연구자가 제기한 질문에 충분한 증거를 제시하고자 모

은 자료를 분류해 유형화하고, 유형화한 자료가 의미를 갖도록 해석하는 것이 분석 과정이다. 각 코딩별 단계를 왔다갔다하며 자료를 보충하기도 하고 재해석하기도 하며, 자료의 하위 수준 개념을 상위 수준으로 진전시킨다. 자료 분석은 마치 디자인 과정처럼 모호하고 어렵지만 과정에 따라 진행하다 보면 점점 체계가 만들어진다. 최종적으로 논문에 쓰는 핵심 개념을 너무 많이 제시하기보다 가장 중요한 의미를 골라 설명하는 편이 좋다. 그 의미가 논문에서 이야기하고자 하는 바를 이끌게 된다. 자료 분석은 여러 방식으로 진행될 수 있다. 그 과정이 창의적이고 역동적이며, 유동적이고 유연성이 있기 때문에 특정 방법으로 정형화하기가 쉽지 않다. 연구 대상이나 목적, 상황에 따라 적절하고 타당한 방법으로 진행될 수 있다.

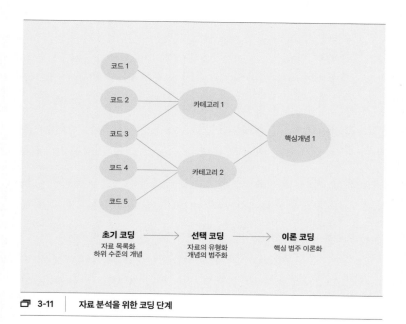

🗇 3-11 | 자료 분석을 위한 코딩 단계

논증에 대해서는 4부 디자인 연구 노하우에서 자세히 언급할 예정이다. 여기서는 기본 연구를 위한 논증에 대해 알아보고자 한다. 일반적으로 글의 종류는 사물 또는 현상을 있는 그대로 그려내는 묘사(Description), 고정된 대상이 아니라 움직이는 대상, 즉 일어나는 사건을 시간의 경과에 따라 서술하는 서사(Narration), 주어진 사실이나 현상의 원인을 밝히는 설명(Explanation)으로 구분할 수 있다. 반면 단순 사실이나 현상을 기술하는 대신 어떤 주장을 내세우고 근거를 제시하는 글은 논증(Argument 또는 Reasoning)이라고 한다. 어떤 주장을 펼치기 위해 그 근거를 제시해야 하는 연구 논문의 글쓰기가 바로 논증이다. 그러므로 논문을 작성하려면 논증의 개념과 방법을 이해하고 훈련하는 과정이 필요하다.

① **논증이란**

논증은 어떤 결론을 뒷받침하는 일련의 근거나 증거를 제시하는 것을 의미한다. 무엇을 판단하는 진리성의 이유를 분명히 하는 입증 과정인데, 이때 주장의 근거나 이유로 선택되는 판단을 논거라고 한다. 주장의 역할을 하는 명제를 '결론'이라고 하며, 근거의 역할을 하는 명제를 '전제'라고 한다. 즉, 결론(주장)을 위해 전제(근거)를 타당성 있게 구성하는 것이 바로 논증이다.

그러나 모든 글쓰기를 논증으로 하는 것은 아니다. 많은 글에서 도입부, 연결부, 묘사, 설명 등 논증이 아닌 형식을 사용한다. 논문에서도 논증뿐만 아니라 묘사와 설명, 서사가 포함된다. 이는 독자의 관심이나 주목을 끌거나, 연구 주제에 대한 의의나 배

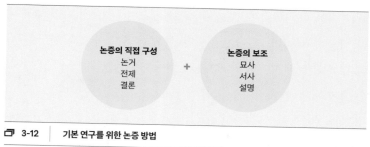

논증의 직접 구성
논거
전제
결론

+

논증의 보조
묘사
서사
설명

3-12 | 기본 연구를 위한 논증 방법

경을 설명함으로써 논증을 포장하고 장식하는 역할을 한다. 한 편의 논문에 여러 논증이 들어 있는 경우가 많다. 어떤 주장의 타당성을 확보하기 위해 가능한 많은 증거를 제시하는 것과 같다.

② **귀납적, 연역적 분석**

논증 과정은 앞서 설명한 이론화를 위한 코딩을 통해서 추상적 정보 단위로 자료를 조직화하고 자신만의 패턴, 범주, 주제 혹은 장을 만들어 가는 과정이다. 연구자가 주제를 확정하기 전까지 주제와 자료 사이를 오가며 각 주제를 보다 명확히 뒷받침할 수 있는지 혹은 추가 정보를 모아야 하는지를 연역적으로 따지며 자료를 돌아봐야 한다. 연구의 시작은 귀납적 사고이지만 분석 과정에서는 연역적 사고가 중요한 역할을 한다. 연구의 초기 설계를 꼼꼼하게 규명하지 못할 수 있으므로 자료 수집에 따라 계획, 질문, 자료 수집 방법, 관찰 대상, 연구 장소 등이 변경될 수 있음을 감안해야 한다.

귀납적 사고의 연구는 가정이나 추측, 전제 조건 없이 수집한 자료를 주도면밀하게 분석한 내용을 바탕으로 규칙성을 탐색한 후 그 의미를 파악한다. 규칙적인 개별 요소에 각기 의미를 부여

하는 이른바 개념화(Labeling 또는 Conceptualizing) 과정을 거쳐 하나의 이론을 제시하고 구축하는 것이다. 연역적 사고의 연구는 이미 구축된 이론을 근거로 연구자 나름대로 가설이나 가정, 추측을 설정하고 자료 수집 분석을 통해 그 진위를 파악한다.

③ **논증 사례**

(1) **사례 논문**　　오병근, 「통합적 기능미의 경험으로서 디자인미학 고찰(The Experience of Integrative Functional Beauty as Design Aesthetics)」, Archives of Design Research, 2019, 32(4), 163–177.

┃ **디자인 인식 연구**

이 연구는 디자인 인식과 관련된 기본 연구이다. 세 가지 주장(결론)과 그에 따른 각각의 근거(전제)를 제시하고 논증의 보조 요소인 설명과 서사 등으로 구성된다. 연구 주제인 디자인 분야의 고유 미학을 논증하여 디자인의 진정한 가치와 의미를 분별하는 디자인 인식의 차원을 다룬다.

┃ **연구 배경**

기존 디자인 미학 연구에서 철학의 미적 개념을 도입하여 디자인의 미를 해석한 것이 적절한지에 대한 의문에서 시작되었다. 그리하여 철학의 미적 개념과 더불어 디자인 미학의 중심적 주제가 되어야 할 기능에 대한 해석과, 디자인 고유의 미라 할 수 있는 기능미를 논한다. 관조적으로 감상하는 예술 작품과 달리 디자인은 맥락적 경험 과정에 기능미가 존재하므로 그 경험을 탐구한 내용을 디자인 미학의 주요 개념으로 제시한다. 기존 디자인 미학에서 다루지 않은 기능미를 기능과 미의 통합적 관점으로 재해석하여 디자인만의 미적 특성을 구별하고 이를 적용한다. 디

자인에서 기능을 폭넓게 해석함으로써 기능미를 디자인 미학의 중요한 개념으로 정립하여, 미적 작용의 세부적 요인을 고찰하고 기능미의 경험 모델을 제시한다.

▎연구 질문

— 디자인에서 미는 어떻게 인식되는가?

— 예술적, 철학적 미학 개념을 디자인에 적용하는 것은 적절한가?

— 디자인의 유용성에 대한 가치와 맥락적 경험 측면에서 그것을 설명할 수 있는 디자인 고유의 미학 개념은 무엇인가?

▎연구 방법

— 문헌 조사 및 사례 연구 조사를 통해 기존 디자인 미학이 다룬 개념을 분석하였다.

— 기존 디자인 이론을 바탕으로 기능과 미의 개념을 분석하고 해석하여 디자인 고유의 미를 논증하였다.

— 인지 미학, 신경 미학, 기호 미학 이론을 바탕으로 디자인 미의 경험 모델로 이론화하였다.

▎논증 구성

디자인 미학을 논증하기 위해 먼저 주장을 말하고 그에 대한 근거를 제시하는 연역적 논증과 함께 자료를 분석하고 해석했다. 이렇게 디자인 고유의 미적 개념을 제시하는 결론에 도달한 귀납적 방법으로 논증을 직접 구성하였다.

주장 기존 디자인 미학 연구에서 제시한 미적 개념들이 디자인의 특성을 반영하지 못했다.

The Experience of Integrative Functional Beauty as Design Aesthetics

Byungkeun Oh[*]

Division of Design and Art, Professor, Yonsei University, Wonju, Korea

Abstract

Background In the existing design aesthetics, the aesthetic concept of philosophy was introduced to interpret the beauty of design. In addition to the aesthetic concept, this paper interprets functions and functional beauty that could be the central theme of design aesthetics. Unlike the fine art of contemplative appreciation, design has functional beauty in the contextual experience process. This study also discussed the experience of functional beauty inherent in design and presented this experience as the main concept of design aesthetics.

Methods Through literature research, this study found that the aesthetic concept of the existing philosophy is applied to the design aesthetic. The concept of function, which is an aesthetic object of design and the meaning of functional beauty has been extensively redefined. In addition, this study discussed the dimension and process of functional beauty experience based on various aesthetic studies and theories, and established an experience model of functional beauty.

Results Sensual functions are an extended concept of functions along with practical functions. In design experience, these functions are integrated with user's perception and emotion, resulting in the judgment of functional beauty and emotional sensitivity. The purposiveness, suitability, and usefulness of the philosophic aesthetic are also related to the function of design. Therefore, if practical function and sensual function are purposive and appropriate, functional beauty can be revealed. The user achieves the agreeable and the pleasant through the experience of integrated and contextual functional beauty.

Conclusions Functional beauty could be an important concept in design aesthetics if the interpretation of functions in design is viewed from an integrated perspective. This study presented the experience model of functional beauty by examining the detailed factors of the aesthetic effect of design, and intended to expand the horizon of research in design aesthetics.

Keywords Aesthetics, Design Aesthetics, Functional Beauty, Functional Aesthetics

*Corresponding author: Byungkeun Oh (bko@yonsei.ac.kr)

Citation: Oh, B. (2019). The Experience of Integrative Functional Beauty as Design Aesthetics. *Archives of Design Research*, 32(4), 163-177.

http://dx.doi.org/10.15187/adr.2019.11.32.4.163

Received : Sep. 24. 2019 ; **Reviewed :** Oct. 20. 2019 ; **Accepted :** Oct. 20. 2019
pISSN 1226-8046 **eISSN** 2288-2987

🗗 3-13 | 사례 논문의 본문

근거 · 기존 연구에서 언급한 미적 개념은 주관과 객관의 미, 무관심 관조의 미, 적합미, 부수미, 자유미, 현상학적 미, 숭고미 등이다.

· 주로 고정적이고 특정한 순간의 미적 발생을 논하는 철학과 예술 미학의 미적 개념을 디자인에 적용하였다.

· 디자인 미학의 대상은 사용을 전제로 하는 도구, 공간, 환경과 같은 물리적 대상뿐만 아니라 정보와 소통의 문제, 시스템의 문제와 같은 비물질적인 대상 등 다양하다.

· 디자인이 존재하는 이유는 이러한 대상들의 유용성을 충족시키는 것이므로 그것을 설명할 수 있는 미여야 한다.

주장 심미와 기능을 하나의 통합적 개념으로 재해석하여 기능미를 디자인 미학의 중심 개념으로 삼아야 한다.

근거 · 기존의 기능 이론, 기능미 이론을 종합적으로 분석하여 디자인의 미와 연계하여 설명한다.

· 형태를 통한 기능의 최적화가 디자인의 요건이라는 관점에서 기능과 기능미가 고찰되어야 한다.

· 유기적, 물리적으로 경험되는 실제적 기능, 인지 과정을 통하여 경험하게 되는 감각 기능, 상징적 기능 등 미적, 심리적, 감성적 부분이 기능에 포함된다.

· 기능미는 단지 사물의 내재적 요소인 기능의 외형적인 미라기보다는 기능 자체, 형태와 형식, 그리고 방식 등을 포함하는 통합적 개념이다.

· 기능을 수행하는 대상에 미적인 외형을 덧대는 것이 아니라 기능체 자체를 아름답게 하는 것이 바로 기능미이다.

주장 ⟩ 맥락적 경험 과정에서 사용자의 인지와 정감 능력이 상호작용하여 디자인의 미적 판단이 이루어지는 기능미의 경험 모델 이론을 제시하였다.

근거 ⟩ · 존 듀이(John Dewey), 헬무트 리더(Helmut Leder)의 '하나의 경험(One Experience)'과 '맥락적 접근의 신경 미학' 이론을 바탕으로 기능미 경험에 대한 논증을 하였다.

· 디자인이 만드는 활용의 효과는 경험으로 창출되므로 디자인의 기능미는 그것의 연속적 경험을 통해 드러날 수 있다.

· 디자인의 경험은 대상을 반복적으로 접하고 사용하는 경험, 이를 통해 얻는 감각적이고 심리적인 경험이 통합된 기능미에 대한 경험이다.

· 사용자는 통합적 경험을 통해 디자인의 총체적인 즐거움을 얻게 되며, 바로 여기에 디자인의 미가 존재한다.

▎논증의 보조

논증을 위한 보조적인 내용으로 묘사, 설명, 서사 등의 방법으로 진행하며 이 논문에서는 설명과 서사적 서술로 논증을 보조한다.

설명 ⟩ 논거를 위해 관련 용어, 이론 등에 대해 선행 연구에서 정립한 기능의 개념을 설명한다. 또한 기능주의 미학, 기능미에 대한 비교 설명과, 존 듀이와 헬무트 리더가 제시한 하나의 경험, 그리고 신경 미학에 관한 내용을 논증을 위한 보조 이론으로 제시한다.

서사 ⟩ 주장과 전제에 대한 맥락적 이해를 위해 서사적 내용을 다

| 기능미 구성

루는데, 고대에서 현대에 이르기까지 역사적 흐름에 따른 디자인의 미적 개념과, 역사적 흐름으로 본 기능과 기능미에 대한 해석을 제시한다.

▎연구의 의의

디자인 미학 연구는 디자인의 미란 무엇인가에 대한 근본적 질문과 논의로 디자인의 근본을 이해하는 기본 지식이라 할 수 있다. 그동안 디자인 분야에서의 미학에 대한 연구가 충분하지 않았으며, 특히 철학이나 예술의 미학 개념을 통해 디자인의 미학을 설명하는 데 한계가 있었다. 본 연구에서는 그간 진행된 미학 관련 연구 내용을 정리하여 그 개념을 이해할 수 있도록 했다. 또한 선행 연구로부터 디자인에서 다룬 미학적 개념을 수집해 유형화하고 재해석하여 디자인 분야 고유의 핵심적 미학 개념이 무엇이 되어야 하는가를 주장한다.

정성적 연구 방법으로 진행된 본 논문에서는 자료 해석의 신뢰와 타당성을 위해 선행 연구에서 제시한 다양한 이론을 객관적으로 분석하고 해석하여 기본 연구의 논증을 위한 귀납적 논리 전개의 사례를 보여준다. 세 가지의 주장(결론)과 그에 따른 각각

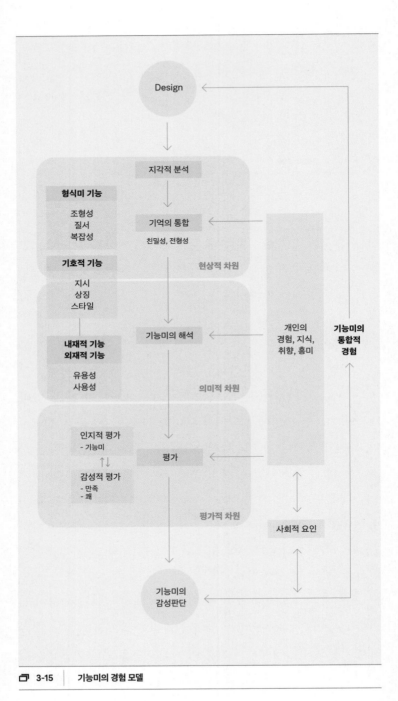

Design

지각적 분석

형식미 기능
조형성
질서
복잡성

기억의 통합
친밀성, 전형성

현상적 차원

기호적 기능
지시
상징
스타일

**내재적 기능
외재적 기능**
유용성
사용성

기능미의 해석

의미적 차원

개인의
경험, 지식,
취향, 흥미

**기능미의
통합적
경험**

인지적 평가
- 기능미
↑↓
감성적 평가
- 만족
- 쾌

평가

평가적 차원

사회적 요인

기능미의
감성판단

🗗 3-15 | **기능미의 경험 모델**

의 근거(전제)들을 직접적으로 논증하며, 논증의 보조 요소인 설명과 서사 등으로 전체 논제를 구성한 기본 연구의 사례라 할 수 있다. 또한 디자인 고유의 미학 고찰로 얻은 디자인 인식에 관한 기본 지식을 창출한 연구이다.

(2) 사례 논문

신유리, 박선엽, 정주희, 전수진, 「디자인과 HCI분야의 국제 감성디자인 연구경향에 대한 메타 분석(A Meta-Analysis on International Research Trends of Emotional Design in Design and HCI)」, Archives of Design Research, 2020, 33(4), 109-123.

▎ 디자인 원리 연구

디자인 행위의 기저에서 작용할 수 있는 원칙이나 요인을 찾아 그것이 어떻게 작동하는지를 탐구하여 원리를 찾아내는 디자인 원리의 차원을 다룬 기본 연구이다. 감성 연구에 관한 연구 논문을 중심으로 주로 문헌 조사를 진행한다. 정성적 연구 방법인 근거 이론에 기반한 분석 과정으로 최근 감성디자인 연구에 관한 경향을 개념적으로 제시한다. 전체적으로 근거 이론을 활용하여 문헌 조사와 분석을 통한 논증 사례로 감성디자인 연구에 관한 경향을 개념화하여 제시한 디자인 기본 연구이다.

▎ 연구 배경

이 연구의 목적은 감성디자인 분야 연구에 대한 관심과 중요성이 증대되고 있는 반면 현황 분석이 아직 이루어지지 않았으므로 그에 대한 전반적인 동향과 특성을 살펴보기 위함이다. 감성디자인 연구 경향을 정리한 선행 연구가 있었으나 최근까지의 감성디자인 연구들까지는 포함하지 못했다. 현재 시점에서 전반적인 감성디자인 연구 동향이 무엇인지 파악하기 위해 다양한 국제 저널

연구를 메타 분석한다. 2009년부터 최근까지 디자인과 HCI 분야의 일곱 개 국제 학술 저널에 게재된 감성디자인 연구 논문을 대상으로 한다.

▎연구 질문

— 최근 감성디자인 연구는 어떻게 진행하며 그 유형은 무엇인가?
— 감성디자인 연구의 목적은 어떻게 변화하고 있는가?

▎연구 방법

— 감성디자인 연구 논문 84건을 선정해 연구 사례를 분석하였다.
— 논문 사례를 연구의 목적, 방법, 도메인, 키워드별로 범주화하고 비교하는 삼각검증을 통해 검증하였다.
— 분석 결과를 종합하여 감성디자인 연구의 전반적인 경향을 도출하고 이론화하였다.

▎자료 수집 및 분석

국제 저널을 대상으로 수집한 자료에 대한 분석 개념을 만들고, 형성된 개념을 상호 관련시켜 핵심 범주를 중심으로 정리하였다. 자료를 통해 전개되는 관찰들을 비교함으로써 이론을 산출하는 귀납적 방법으로 연구를 진행하였다.

① 개념 정리: 국제 저널에서 감성에 관한 용어로 사용되는 Emotion, Affect, Feeling, Mood와 같은 유사 개념의 정의와 차이점을 정리한다. Emotion이 디자인의 개입으로 조작이 가능하며, 보편적인 반응을 도출한다는 점에서 감성디자인 연구 용어로 가장 적합하다고 판단하였다.

A Meta-Analysis on International Research Trends of Emotional Design in Design and HCI

Youri Shin[1], Sunyup Park[1], Juhee Chung[1], Soojin Jun[2*]

[1]Graduate School of Communication and Arts, Student, Yonsei University, Seoul, Korea
[2]Graduate School of Communication and Arts, Professor, Yonsei University, Seoul, Korea

Abstract

Background The role of emotional design as a differentiation factor for user experience in products and services is increasing. This study aims to analyze current trends and guide future studies on Emotional Design by conducting a meta-analysis on seven major international journals.

Methods The study investigates papers from major journals in Design and Human-Computer Interaction (HCI) on the topic of Emotional Design from January 2009 to August 2019. Journals and keywords were reviewed to extract papers related to Emotional Design. 84 papers on Emotional Design were selected through qualitative analysis. As a result, research trends in Emotional Design were sorted by the purpose, method, domain, and keyword of the study.

Results The five major categories of the purpose of study in Emotional Design were emotional induction, perception correlation, expression, and classification. The three major categories of the methodology of the study were research-driven, project-driven, and theory-driven research. The design was the dominant domain in Emotional Design followed by education, IT, and games.

Conclusions This study conducted a meta-analysis on 11 years (2009-2019) of Emotional Design papers. A multi-faceted evaluation of papers resulted in the categorization of the purpose, methodology, and domain of the papers. This paper provides a thorough understanding of Emotional Design with research trends and future directions on Emotional Design.

Keywords Emotion, Emotional Design, Design Research Trends, Meta Analysis

This work was supported by the Ministry of Education of the Republic of Korea and the National Research Foundation of Korea (NRF-2019S1A5A2A01045980).

*Corresponding author: Soojin Jun (soojinjun@yonsei.ac.kr)

Citation: Shin, Y., Park, S., Chung, J., & Jun, S. (2020). A Meta-Analysis on International Research Trends of Emotional Design in Design and HCI. Archives of Design Research, 33(4), 109-123.

http://dx.doi.org/10.15187/adr.2020.11.33.4.109

Received : Jun. 16. 2020 ; Reviewed : Aug. 12. 2020 ; Accepted : Aug. 25. 2020
pISSN 1226-8046 eISSN 2288-2987

🗗 3-16 | 사례 논문의 본문

② 초기 코딩: 감성디자인 연구의 전체 경향을 파악하기 위해 키워드로 관련 논문을 추출한다. 논문 추출은 국제적 지명도가 있는 «Design Studies» «Design Issues»와 같은 디자인 저널과, HCI 관련 «International Journal of Human-Computer Studies(IJHCS)»와 같은 논문집을 대상으로 하였다. 2009-2019년에 발행된 논문에서 Design for Emotion, Emotional Design으로 키워드를 한정하여 조사하고 주제 부합도에 대한 정성 평가를 실시한다.

③ 선택 코딩: 자료를 코드와 주제로 범주화하기 위해 연구 목적, 연구 방법론, 연구 도메인, 주제어별로 감성 연구의 범주를 분류한다. 자료를 코드와 주제로 기술하기 위해 각 범주의 축을 중심으로 그 속성과 차원에 따라 분석하여 정리한다.

④ 이론 코딩: 초기 코딩과 선택 코딩을 통해 누적된 분석 내용으로 감성디자인 연구의 목적에 따른 연구의 핵심 현상을 범주화한다. 본 연구에서는 감성디자인 관련 논문을 분석한 결과, 감성디자인 연구의 목적은 감성유도(Induction), 감성지각(Perception), 상관관계(Correlation), 감성표현(Expression), 감성분류(Classification)의 다섯 가지 유형으로 나누어 설명한다. 이와 같은 유형을 감성디자인 연구의 핵심 범주로 생성하고 그에 대한 이론을 도출하여 결론으로 제시한다.

▌연구의 의의

감성에 관한 연구 경향을 탐구함으로써 디자인의 기반 지식을 제공하는 기본 연구이다. 사용자의 감성적 반응의 이해를 바탕으로

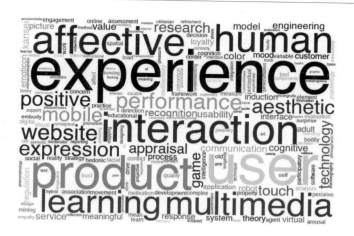

📁 3-17 　감성디자인 연구의 키워드 분포

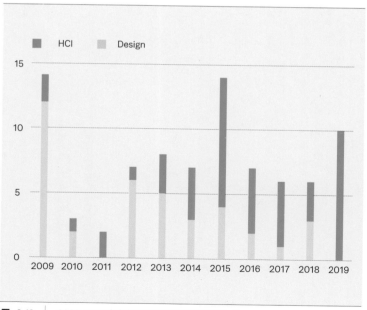

📁 3-18 　2009-2019년 감성디자인 연구의 분야별 발행 논문

디자인의 차별적인 효과가 가능하기 때문에 감성에 관한 지식은 매우 중요하다. 또한 기술의 발전에 따라 변해가는 사용자의 감성을 위한 연구가 어떻게 진행되고 있는지에 대한 분석은 감성디자인의 개념을 파악할 수 있게 해준다.

정성적 접근의 연구 방법을 바탕으로 삼각검증을 활용하여 연구 문제를 탐구할 수 있는 여러 조사 방법을 조합함으로써 감성 연구의 목적, 방법론, 도메인, 키워드별 측면에서 논문을 범주화하고 비교한다. 연구의 엄격성을 위해 다중 관찰 및 조사, 다중 분석, 다른 이론적 기원을 갖는 자료를 분석하는 식으로 다양한 근거를 제시하여 연구의 신뢰성과 타당성을 갖추었다고 할 수 있다. 감성 연구 경향의 개념들을 제시하기 위해 근거 이론을 활용

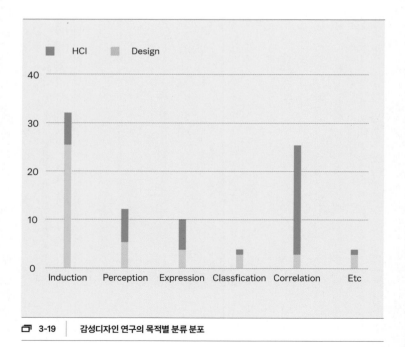

🗗 3-19 │ 감성디자인 연구의 목적별 분류 분포

하여 문헌 조사와 분석을 통한 체계적 논증으로 연구 내용을 정리했다는 측면에서 디자인의 기본 지식을 제공하는 연구라 할 수 있다.

○ 3.1.5 ｜ 기본 연구의 평가

해리 월코트(Harry Wolcott)는 정성적 연구에서 진행하는 분석은 수집한 자료에서 연구자가 본 것을 체계적으로 기술해 파악한 내용을 알려주고, 해석한 결과를 독자에게 잘 이해시키는 것이 기본이라고 했다. 정성적 접근의 디자인 기본 연구에서도 이와 같은 기준으로 연구에 대한 체계와 논리, 타당성을 판단할 수 있을 것이다.

① 기술
기술(See)은 연구자가 연구 과정에서 본 내용을 독자들에게 잘 보여주는 것과 같다. 수집한 자료를 생생하게 글로 서술하는 것이다. 독자 입장에서 읽기 좋게 이야기하듯이 육하원칙(5W+1H)이나, 상황을 차례대로 연결하여 인물, 사건, 배경, 그리고 구상을 담은 내러티브가 필요하다. 이를 위해 우선적으로 연구 목적에 맞게 자료를 구조화하고 편집해야 한다.

② 분석
분석(Know)은 연구자가 알아낸 내용을 독자에게 알려주는 것이다. 연구를 통해 수집한 자료를 더욱 체계화하고 구조화하여 그

유형과 의미를 잘 전달해야 한다. 즉, 자료에서 드러나는 주제별 내용을 구분하여 설명하고 주목할 만한 내용이나 개념을 정리하여 자료를 유형화한다. 그것을 해석해 파악한 의미나 핵심 현상을 알려준다.

③ 해석

마지막으로 연구자는 핵심적인 부분이 무엇인지를 정립하고 해석(Understanding)하여 독자가 이해할 수 있도록 한다. 해석은 예술이라고 했다. 기본 연구를 위해 현상의 의미를 잘 이해해야 하며, 깊은 사고를 통해 연구자의 관점으로 전환되어야 한다. 해석의 내용이 독자에게 공감을 얻으려면 객관적인 동시에 주관적인 자세가 필요하다.

그 밖에 정성적 접근의 기본 연구에서 갖춰야 할 내용은 다음과 같다.

— 연구를 위해 제기했던 질문에 충분한 자료와 증거를 수집하고 제시하는가?
— 연구의 신뢰를 위해 다중 관찰 및 조사와 분석, 다른 이론적 기원을 갖는 자료의 분석 등으로 다양한 근거를 제시하는가?
— 깊이 있는 성찰을 바탕으로 수집한 자료를 체계적으로 분석하고 해석하여 내적 타당성을 확보하였는가?
— 정리한 연구 내용에서 논증을 위한 주장과 근거, 논증의 보조를 위한 설명 등을 적절하게 제시했는가?
— 도출된 결론이 새로운 개념과 주장을 통해 디자인 지식의 지평을 넓히고 있는가?

⌂ 3.2 응용 연구

응용 연구 논문이란 기존의 연구 방법이나 이론을 실제 문제에 적용하여 연구한 논문이라고 할 수 있다. 디자인에 관한 자료, 조사, 실측, 통계, 실험 등의 연구 보고로써 신뢰성, 유용성, 실용성이 풍부하여 학술적, 기술적으로 가치가 있기에 새로운 연구의 추진 또는 전개에 기여할 수 있다. 즉, 응용 연구는 새로운 지식을 얻기 위해 행하는 독창적인 조사이며 실질적 목적이나 목표를 추구한다. 또한 기초 연구에서 발견한 지식의 사용 가능성을 규명하거나 구체적으로 미리 세운 목표를 달성하는 새로운 방법 또는 그 방법을 결정하고자 수행하는 과정이다. 일반적으로 실증주의와 경험주의 연구관을 기반으로 하는 응용 연구의 연구관은 연구의 전략과 그 방법을 선택하는 기초가 된다. 실증주의는 관찰할 수 있는 데이터의 일반화된 지식 또는 기초 연구의 지식을 검증하는 연구 방법을 선택하는 반면, 경험주의는 일반화된 지식보다는 개별 현상이 가진 의미를 밝히는 연구 방법을 선택한다.

⌂ 3.2.1 응용 연구의 특징

응용 연구는 인식론의 실증주의와 구성주의의 경험주의를 바탕으로 '디자인을 통해 알게 된 것이 어떤 의미이며, 얻게 된 지식을 통해 우리가 무엇을 할 수 있을까?'를 연구한다고 할 수 있다. 예

를 들어 기본 연구는 '서체디자인의 기본 원리는 무엇인가?' '디자이너의 사고방식은 무엇인가?' '제품디자인의 조형 원리는 무엇인가?'와 같은 근본적인 원리를 연구한다. 반면, 응용 연구는 '앱 사용에서 가독성 높은 서체는 무엇인가?' '디자이너가 공공 서비스를 진행하는 사고방식은 무엇인가?' '치매 노인을 위한 가구디자인에서 고려해야 할 사항은 무엇인가?'와 같은 연구이다. 이러한 응용 연구에서 도출된 지식은 향후 특수 현상을 고려한 디자인 개발에 상황적(Situated) 원칙이 된다. 기본 연구가 디자인의 기본 원리를 연구하는 뿌리 또는 주요 줄기라고 한다면, 이를 기본 원칙으로 삼는 응용 연구는 그로부터 뻗어 나가는 작은 줄기라고 할 수 있다. 이러한 줄기들이 모이면 기본 원칙이 되어 기본 연구가 된다.

응용 연구는 개별적 사례 또는 비슷한 유형의 집단에 대한 가설을 세우고 시스템적으로 철저하게 접근해야 한다(Buchanan, 2001). 이는 디자인을 구조적, 이성적, 시스템적인 과학적 활동으로 간주하는 '디자인 과학(Cross, 2001)'과 관련이 있다. 이러한 접근은 과학 분야에서 활용한 방법을 디자인 연구에 그대로 차용하기보다는 디자인 연구에 적합한 과학적 또는 시스템적으로 신뢰할 수 있는 조사 방법을 통해 디자인을 연구해야 한다는 '디자인의 과학(Cross, 2001)' 개념으로 발전했다. 응용 연구는 이러한 두 가지 관점으로 진행되는 경향을 보여 왔지만, 최근에는 디자인이라는 특성과 독창성을 반영할 수 있게 디자인 자체를 연구 방법으로 사용하거나 기존의 전통적 방법론을 디자인 분야에 적합하도록 수정하여 연구를 진행하는 경우도 늘어나고 있다. 이러한 변화를 통해 발전한 응용 연구는 기술과학과 같은 분야와 공통점을 가지고 있기 때문에, 점차 좋은 학술 지원을 받는 경우가 늘

고 있으며, 디자인 학문에서도 보편적인 연구 형태가 되고 있다 (Buchanan, 2001).

디자인 연구는 인간이 만든 사물과 시스템의 구성, 구조, 목적, 가치 및 의미와 구현에 대한 지식을 목표로 삼는 체계적인 탐구이다(Archer, 1981). 즉, 디자인에 대한 연구 활동은 인공물의 체계와 경험을 연구하고 조사하는 것으로 인공물의 물리적 구현을 비롯한 디자이너의 행위와 생각, 디자인 활동 수행에 대한 모든 범위를 포함하여, 이와 관련된 지식을 체계적으로 검토하고 확장하는 데 있다. 그러므로 응용 연구는 프로세스, 조직, 사회 등 디자인 또는 디자이너가 처한 상황 아니면 제품, 시각물과 같은 디자인 산출물과 관련된 문제와 직접적으로 연결되는 경우가 많다 (Buchanan, 2001). 이러한 문제는 디자이너가 프로젝트에서 다루는 문제이다. 응용 연구는 각 문제들이 처한 상황에서의 요인을 조사하고, 이를 해결하여 더 나은 응용 상황을 만들 구체적 현상에 대한 경험적(실용적) 법칙을 학문적으로 증명하거나 제안한다.

응용 연구는 사고(Thinking), 행동(Behavior), 태도(Attitude) 등 인간에 관한 지식과 도구(Tool), 방법(Method), 전략(Strategy) 등 프로

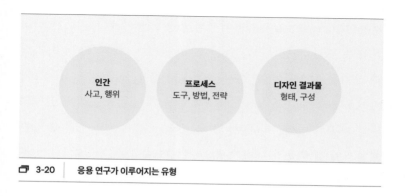

🖵 3-20 　응용 연구가 이루어지는 유형

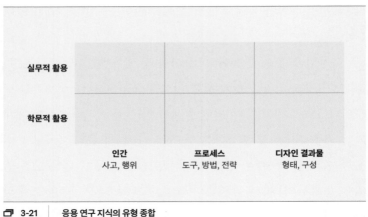

	인간 사고, 행위	프로세스 도구, 방법, 전략	디자인 결과물 형태, 구성
실무적 활용			
학문적 활용			

🗔 3-21 　응용 연구 지식의 유형 종합

세스에 관한 지식, 형태(Form)와 구성(Configuration) 등 디자인 결과물에 관한 지식을 다루는 세부 분야로 나누어진다. 이러한 지식 유형이 한 가지로만 집중적으로 연구되고 논의될 수도 있지만, 연구 결과로써 두세 가지 지식 유형이 함께 논의되기도 한다. 예를 들어, 새로운 제품 디자인을 개발할 때 제품에 대한 사용자 경험의 패턴 지식을 함께 도출하거나 디자이너의 프로세스 지식을 이해함으로써 디자이너가 생각하는 방법과 행동에 대한 학문적 지식을 도출할 수 있다. 디자인이 항상 더 나은 상황을 만들어 나가듯이(Simon, 1969) 디자인에서의 응용 연구도 디자이너가 만들어 내는 결과, 사용하거나 만들어 내는 과정, 디자인이 속한 조직과 사회의 시스템에 '변화'를 끌어낼 수 있는 실무적 인사이트와 지식을 포함하고 있다. 이 실무적 활용 지식은 프로젝트 연구의 노하우 같은 지식이라기보다는 유사한 상황에서 활용할 수 있는 지침서와 같은 중간 단계 수준의 지식이라고 할 수 있다.

　종합하면, 응용 연구는 기본 연구에서 얻은 디자인 지식을 이

해하고 탐구하여 이를 바탕으로 실질적 활용 및 학문적 발전에 기여할 지식을 창출하는 것을 목적으로 한다. 그러므로 이러한 응용 연구를 통해 창출되는 지식은 디자인 또는 디자이너와 관련한 1) 인간, 2) 프로세스, 3) 디자인 결과물에 관한 지식이 a) 실무적 활용과 b) 학문적 활용이 가능한지로 구분할 수 있다.

일반적으로 응용 연구는 도출한 결과의 실무적 또는 학문적 활용에 대해 함께 논의하지만 실제로 도출된 두 지식이 완벽하게 균형을 이루기보다는 연구 목적에 따라 활용 가이드라인, 법칙 등 실용적 지식에 대한 측면을 더 논의하거나, 반대로 학문적 지식에 더 초점을 맞추기도 한다.

3.2.2 | 응용 연구의 분류

응용 연구는 이론을 중심으로 하는 실증주의 연구와 경험 데이터를 기반으로 하는 경험주의 연구로 구분할 수 있다. 두 연구관 중 무엇이 옳은 연구 방향인지 이야기할 수는 없다. 연구자는 연구 문제에 답하기 위한 최적의 연구 관점과 연구 방법을 살펴보고 두 연구관 중 적합한 쪽을 선택하는 것이 필요하다. 연구관이 연구 주제를 바라보는 렌즈라면, 연구 방법은 렌즈를 통해 연구를 조사하는 도구라고 할 수 있기 때문이다.

응용 연구의 방법은 크게 과학 분야 연구에서 많이 사용되는 양적 연구와 인문사회과학 분야 연구에서 많이 사용되는 질적 연구로 구분할 수 있다. 일반적으로 이론 중심 연구는 가설(Hypothesis)을 세우고 이를 검증할 변수를 측정하는 양적 연구로

진행된다. 반면, 데이터 중심 연구는 명제(Proposition) 또는 연구 문제를 세워 대상을 이해하고 그 의미를 찾고 해석하는 질적 연구로 진행된다. 가설과 명제라는 단어는 모두 가설로 해석해 쓰이는 경우가 많지만, 일반적으로 양적 연구에서 쓰이는 가설은 가설의 채택 여부가 중요하다. 질적 연구에서 쓰이는 명제는 조사 후에 의미 있는 패턴을 파악하기 위해 만들어진다. 연구자는 현상을 바라보는 관점, 연구 목적 등에 따른 적합한 연구 방법과 자료 수집, 연구에서 도출한 결과의 일반화 여부 등을 고려하여 양적 연구와 질적 연구 중 구체적인 연구 방법을 선택하는 것이 필요하다.

혼합 연구는 양적, 질적 연구가 지닌 단점을 보완하기 위해 이루어진다. 예를 들면, 양적 연구에서 도출한 지식의 맥락적 배경 또는 이러한 검증 결과의 원인을 밝히고자 질적 연구로 보완하거나, 질적 연구가 도출한 지식을 양적 연구로 검증하여 지식의 일반화 측면을 보완한다. 응용 연구에서는 각 연구 방법이 만들어 내는 지식 유형을 보완하여 학문적으로 실무적으로 기여하기 위해 혼합 연구를 진행하는 경우를 쉽게 찾아 볼 수 있다. 혼합 연구에서는 연구 목적에 따라 양적, 질적 조사가 순차적으로 (또는 양적, 질적 조사 순서로) 이루어지기도 하지만 연구 목적에 따라 동시에 이루어지기도 한다.

일반적으로 연구는 크게 양적 연구, 질적 연구, 혼합 연구로 구분되며 사용하는 철학적 전제, 연구 전략, 연구 방법론 및 연구 수행에 따라 ⬛ 3-22와 같은 차이가 있다(Creswell, 2009). 디자인에서 응용 연구를 진행할 때 디자이너가 디자인 결과를 위해 최적의 방법을 찾듯이 디자인 연구자는 과학 또는 사회과학에서 전통적으로 사용하는 방법 외에도 최적의 연구 방법을 찾아야 한다.

	질적 연구	양적 연구	혼합 연구
사용하는 철학적 전제	구성주의, 생각, 신념, 행동 등에 대한 지지, 참여적 지식 주장	후기 실증주의 지식	실용적 지식
연구 전략	현상학적 연구, 근거이론 연구, 민족지학적 연구, 사례 연구, 내러티브 연구	조사 연구, 실험 연구	순차적, 동시적, 변형적
연구 방법론	주관식 질문(Open-ended Questions), 생성되는 접근법(Emerging Approaches), 글 또는 이미지 데이터	객관식(Closed-questions), 결정된 접근법 (Predetermined Approaches), 수치적 자료	양적, 질적 연구 방법 모두 사용 가능
연구자로서 사용하는 연구 수행	- 연구자가 연구 안에 위치 - 참가자의 의미 수집 - 단일 개념 또는 현상 중심 - 개인적 가치 연구에 개입 가능 - 참가자의 맥락 또는 환경 연구 - 결과의 정확성 검증 - 데이터 해석 - 변화 또는 개선을 위한 어젠다 개발 - 참가자와 협업	- 이론 또는 원인 테스트 또는 검증 - 연구할 변수 파악 - 연구 질문 또는 가설의 변수 연관 - 타당도와 신뢰도의 표준 사용 - 정보를 수치적으로 관찰하고 측정 - 편견이 없는 접근법 사용 - 통계적 절차 이용	- 정성적, 정량적 데이터 수집 - 혼합 연구를 위한 근거 개발 - 연구에서 다른 단계 데이터의 통합 - 연구 절차에 대한 시각적 자료 제시 - 정성적, 정량적 연구 수행 방법 사용

🗂 3-22 　연구 방법

대부분의 디자인 응용 연구는 중간에 위치

양적 연구	혼합 연구	질적 연구
실험 설계 비 실험 설계 (예: 조사 연구)		내용분석 연구 민족지학적 연구 근거이론 연구 프로토콜 연구

🗂 3-23 　연구 방법 분류

아니면 연구 방법을 적합하게 수정하여 문제에 답하거나 가설을 검증하는 과정이 필요하다. 디자인의 응용 연구 중 많은 연구가 🗀 3-23과 같이 전형적인 양적 연구나 질적 연구로 진행되기보다는 두 방법 사이에 위치하는 경향이 있다. 이 책에서는 모든 방법을 다루기보다는 예시를 통해 질적 연구와 양적 연구의 세부 연구 방법을 구체적으로 살펴보고자 한다.

① 양적 연구

양적 연구는 이론으로부터 변수 사이의 관계를 파악하고 연구할 변수를 정량적 자료로 조사하고 통계적 절차를 통해 객관적 이론을 검증하는 방법이다. 보통 수치적으로 변수 간의 인과 관계나 상관관계를 증명한다. 그러므로 연구자는 주관적 해석과 편견을 경계하면서 문헌을 연구하고 검증할 이론에 관한 가정을 세운다. 이때 연구 결과에 영향을 줄 수 있는 변수를 통제하며 조사할 필요가 있다. 보통 양적 연구 방법을 사용한 경우, 연구 제목에서 변수의 파악이 가능하다. 예를 들어 '커뮤니티 공간의 사회적 서비스 속성 장소 애착에 미치는 영향에 관한 연구'는 독립 변수인 '커뮤니티 공간의 사회적 서비스 속성'이 종속 변수인 '장소 애착'에 어떻게 영향을 주는지 객관적으로 검증하기 위해 양적 연구 방법을 사용했음을 제목에서 알 수 있다. 양적 연구의 결과는 일반화가 가능하기 때문에 다른 연구자가 이 연구를 반복하더라도 같은 결과가 나올 수 있도록 연구자가 연구와 거리를 두고 진행하는 것이 필요하다.

양적 연구의 타당도와 신뢰도는 도출한 자료의 의미를 부여한다. 타당도는 검증을 위해 측정하고자 하는 질문 구성, 조사 절차 등이 적합한지와 관련이 있으며, 신뢰도는 조사 참여자에게

반복적으로 실험했을 때 일관적으로 답변할 수 있는지와 관련 있다. 그러므로 연구의 신뢰도와 타당도를 확보할 수 있도록 연구 설계에 신중해야 한다. 양적 연구의 방법은 모집단을 선정하고 특정 현상에 갖는 태도와 의견을 통해 일반화하는 조사 연구와 특정한 처치를 통해 이 처치가 미치는 영향을 연구하는 실험 연구로 나눌 수 있다.

⑴ 조사 연구

조사 연구(Survey Research)는 모집단의 표본을 연구함으로써 모집단의 경향, 태도, 의견에 대한 수치적 결과를 제공하며, 이렇게 도출한 결과의 일반화가 필요할 때 사용된다(Creswell, 2009). 그러므로 조사 연구의 일반화란 샘플링한 모집단을 검증하는 일이라고 할 수 있다. 조사 연구는 연구하고자 하는 현상에 대한 설문 조사 형태로 진행된다. 이는 브랜디드 앱 콘텐츠의 디자인 유형이 브랜드 인지도와 구매 의도에 미치는 영향을 조사한 연구와 같이 디자인(결과물, 프로세스, 시스템)에 대한 태도와 경향 등을 조사해 이를 일반화하는 데 활용하는 경우다.

⑵ 실험 연구

실험 연구(Experimental Research)는 어떤 특별한 처치(변수)가 결과에 영향을 미치는지를 검증하기 위해 사용되며 참가자를 무선(Random) 배치하는 진실험연구(True Experimental Design)와 그렇지 않은 비 무선 설계를 사용하는 준실험연구(Quasi-experimental Design)로 구분된다(Creswell, 2009). 예를 들면 실험 연구는 전자책형 교과서의 인터랙션 정도 차이가 학습 성과에 미치는 영향을 연구하기 위해 인터랙션 정도에 차이가 있는 실험물을 만들고 피

험자를 무선 배치하여 인터랙션의 정도가 학습 성과에 미치는 영향을 연구할 수 있다. 연구자가 디자인 교육법에 차이를 두어 여러 반에서 수업을 진행하고 그 차이를 파악하고자 했을 경우, 연구자는 수업에 참여하는 학생들을 임의로 배치하기 어렵다. 이와 같이 연구자가 무선 배치 없이 진행하는 경우 준실험연구로 구분한다. 실험 연구는 디자인의 변화 또는 차이가 미치는 영향을 연구하는 데에 사용할 수 있다.

② 질적 연구

질적 연구는 기본 연구에서 설명했듯이 질문의 생성과 과정, 연구 참여자의 상황과 자료 수집, 자료의 귀납적 분석과 자료의 의미에 대한 해석을 거친다. 그러므로 질적 연구는 처음부터 연구 방법을 확정하기보다 데이터를 수집하면서 더 적합한 연구 방법을 선택할 수도 있다. 질적 연구는 논문의 신뢰도와 타당성을 확보하고자 데이터 수집과 분석을 위한 방법을 신중하게 선택하고 객관적으로 절차를 진행해야 한다. 무엇보다 데이터를 수집할 때 연구 목적에 맞게 신뢰도 있고 객관성 있는 자료를 샘플링 하는 것이 중요하다. 이러한 자료의 수집과 분석 방법에 대해서는 3부 1장의 기본 연구에서 상세하게 설명한 부분을 참고하여 질적 연구의 신뢰도와 타당성을 높이는 것이 필요하다.

　　질적 연구는 크게 내용분석 연구, 내러티브 연구, 현상학적 연구, 민족지학적 연구, 근거이론 연구, 프로토콜 연구 등으로 구분할 수 있다. 이러한 방법 중 개인의 삶을 연대기적으로 연구하는 내러티브 연구와 현상에 대한 인간 경험의 본질을 연구하는 현상학적 연구 방법은 기본 연구에 더 적합하므로 이를 제외하고 나머지 질적 연구 방법에 대해 살펴보고자 한다.

(1) 내용분석 연구

내용분석 연구는 특정 상황이나 현상에 관여된 대상이나 인물을 직접 조사하지 않고 문서를 탐색해 자료를 수집하고 코딩으로 정량적 분석을 진행한다. 이러한 과정은 연구자가 객관적이고 체계적으로 내용에 대해 양적으로 설명할 수 있는 방법이다.

예시 내용분석 연구는 전국 디자인 재단에서 진행한 디자인 활동의 유형을 파악하기 위해 프로젝트의 중간 및 최종 보고서를 수집하고, 디자인 활동의 종류를 산업, 이해관계자, 프로젝트 주제 등에 따라 구분하고 정량적으로 분석할 수 있다. 이러한 정량적 분석 자료는 다른 관련 정량적 자료와 함께 통계적으로 추가 분석할 수 있다.

(2) 민족지학적 연구

에스노그라피(Ethnography) 연구라고도 하는 민족지학적 연구는 연구자가 주로 관찰 및 인터뷰 자료를 수집하면서 오랜 기간 자연스럽게 실제 상태의 환경에 있는 기존 문화 집단을 연구하는 탐구 전략이다(Creswell, 2009). 민족지학적 연구 방법에서는 관찰과 인터뷰 외에도 워크숍과 같은 관찰 대상의 삶에 접근할 수 있는 다양한 방법이 함께 사용된다.

예시 민족지학적 연구를 통해 경도인지장애가 있는 노인의 거주 환경(맥락)과 그 맥락으로 야기되는 경험을 유형화하여 실무에 활용할 수 있는 경도인지장애 노인의 행동 지식을 만들어 내는 데에 활용될 수 있다.

(3) 근거이론 연구

근거이론 연구는 현상에 대한 개념이나 이론의 체계가 아직 명확하지 않은 경우 사용하는데, 연구 대상의 상황과 조건에 따라 일어나는 행동 또는 상호작용과 그로 인해 생겨나는 결과를 파악하고 이를 바탕으로 과정을 규명한다. 그 과정에서 다단계에 걸쳐 자료를 수집하고 정보의 범주를 정련화하며 범주 간 관계를 명확히 한다(Creswell, 2009).

[예시] 응용 연구에서 근거이론은 특정한 상황이나 현상에서의 페르소나 또는 경험의 과정과 원인을 정의하는 데에 활용할 수 있다. 또는 페르소나를 활용한 Z세대의 OTT 시청 경험 과정에 대한 연구에도 적용하는데, 이렇게 도출한 지식은 이전 세대와의 비교 또는 이들을 위한 서비스 개발 등에 이용할 수 있다.

(4) 프로토콜 연구

프로토콜 연구는 연구 참가자가 특정 과업을 수행하는 동안 어떻게 그들의 사고가 진행되는지를 파악하고자 할 때 유용하게 활용된다. 연구참가자가 과제를 수행하는 동안 소리내어 생각하기(Think-aloud)를 통해 그들이 생각하는 과정을 말하도록 하여 내용을 분석하게 된다. 디자이너 또는 사용자가 특정 태스크를 진행하는 동안의 아이디어 변화 또는 인지의 변화를 파악하고 어떤 상황이 인지 변화에 영향을 주는지를 파악하는 데에 유용하다.

[예시] 프로토콜 연구는 스캠퍼(Scamper), 트리즈(TRIZ) 등 아이디어 제너레이션 도구를 사용할 때, 파편적 아이디어가 어떻게 통합되는지에 대한 연구와 같이 디자인 활동을 위해 또는 활동

으로 변화되는 참가자의 인지 연구에 활용될 수 있다.

앞에서도 언급했듯 응용 연구는 세부 연구 방법의 폭이 매우 넓다. 그러므로 연구자는 연구 질문에 답할 수 있는 연구 방법을 살펴본 후 최적의 방법을 결정하는 것이 필요하다. 정량적 또는 정성적 연구 방법을 선택하더라도 디자인이라는 학문적 특성을 고려하여 이들 방법을 변형해 연구에 활용할 수 있는지도 생각해 볼 필요가 있다.

연구자는 연구를 진행한 후 논문을 작성할 때 문헌 연구의 구성과 위치 등의 차이를 고려해야 한다. 문헌 연구는 독립된 장으로 구성하는 경우가 일반적이지만, 근거이론과 같이 이전에 정립된 연구가 없는 질적 연구에서는 문헌 연구의 위치가 독립적이지 않고 결론 부분에서 도출한 결과를 비교하며 제시될 수도 있다. 질적 연구는 많은 양의 조사 자료를 다루기 때문에 논문 길이를 조절하는 데에 어려움이 있거나 연구 결과를 일목요연하게 전달하는 데에 어려움이 있다. 그러므로 질적 연구는 방대한 자료 안에서 의미 있는 패턴을 논리적으로 기술하면서도 이에 대한 구체적인 근거를 제시할 때 균형을 맞추는 것이 중요하다.

반면 양적 연구의 문헌 연구에서는 가설 도출에 대한 선행 연구 및 관련 이론에 대한 설명과 가설의 변수를 설명하며 독립된 장으로 구성하는 것이 일반적이다. 이 경우, 일반적인 내용으로 단순히 문헌을 나열하는 것이 아니라 변수를 체계적이고 심층적으로 상세하게 리뷰해야 한다. 본 연구를 통해 나온 결과에 대해 학문적, 실무적으로 논의가 가능하도록 가설과 직접적인 관련 연구뿐만 아니라 다른 관점을 가진 연구도 문헌 연구에 포함할 필요가 있다.

3.2.3 | 응용 연구의 방법

연구를 시작하는 데 있어 가장 처음으로 해야 하는 일은 연구 주제를 찾는 것이다. 연구를 처음 진행하는 이들에게는 이 단계가 가장 어렵게 느껴질 것이다. 응용 연구는 학문적 지식과 실무적 지식을 함께 포함하기 때문에 📁 3-24와 같이 이론에 대한 비판적 성찰, 개인에 대한 비판적 성찰 그리고 실무에 대한 비판적 성찰을 통해 연구 주제를 정한다. 따라서 개인, 이론, 실무에 대한 관심 가운데 하나 또는 두 가지 요소를 모두 고려하여 주제를 정하고 세 요소를 왔다갔다하며 주제를 명확히 설정하고 연구 문

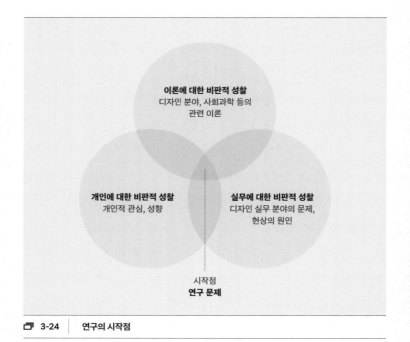

이론에 대한 비판적 성찰
디자인 분야, 사회과학 등의
관련 이론

개인에 대한 비판적 성찰
개인적 관심, 성향

실무에 대한 비판적 성찰
디자인 실무 분야의 문제,
현상의 원인

시작점
연구 문제

📁 3-24 | 연구의 시작점

제를 발전시킨다. 일반적으로 연구의 시작은 개인적 관심과 이론 또는 개인적 관심과 실무 사이에서 주제를 정하고 나머지 다른 요소도 같이 고려하며 연구 문제와 범위를 구체화한다.

처음 연구를 시작하는 연구자라면, 처음부터 학문적으로 거창하고 새로운 것을 찾기보다는 디자인 프로젝트에서 문제를 찾듯이 평소 자신의 작업에서 발생했던 문제 또는 프로젝트 진행 시 궁금했던 점에서 시작할 수 있다. 예를 들어 연구자는 수업에서 이해관계자와 코디자인(Co-design) 도구를 사용하여 프로젝트를 진행했는데, 이 코디자인 과정이 개인적으로 흥미로웠고 어떻게 하면 참가자들 간 상호작용이 촉진될 수 있을지를 궁금해했던 것을 생각해 내고 이와 관련한 선행 연구와 이론을 탐색하며 연구의 범위와 문제를 구체화할 수 있다.

종합하면, 응용 연구가 개인적 관심과 이론 사이에서 시작하는 경우 이론을 탐구하며 발생한 호기심과 관련된 구체적인 실무 상황(Context)을 정의하고 연구 범위를 명확히 하며 연구 문제를 구체화한다. 반면 개인적 관심과 실무에서 시작하는 경우 관련 선행 연구를 탐색해 자신의 연구에 대한 포지셔닝과 차별성을 명확히 하고 연구 문제를 구체화한다. 디자인에서의 응용 연구는 학문적 지식뿐만 아니라 실제적 활용이 가능한 지식도 포함하기 때문에, 연구자는 이론적 기반이나 실무적 경험에서 생긴 호기심 중 어느 쪽에서 시작하더라도 세부 디자인 분야 또는 실무가 이루어진 상황의 맥락을 고려하거나 이전의 학문적 이론을 탐구하며 연구 문제를 구체화하는 것이 필요하다.

이러한 연구 목표와 연구 문제를 명확히 하는 일은 순차적 프로세스로 설명되기보다 문헌(이론)과 실증하고자 하는 분야의 현상 사이를 반복적으로 교차 확인하는 과정을 통해 이루어진다.

응용 연구의 경우 연구 목적과 도출하고자 하는 지식의 형태에 따라 연구 방법이 달라진다. 따라서 연구 목표와 연구 문제를 명확히 하는 일이 흥미로운 연구를 만들어 나가기 위한 첫 단계라고 할 수 있다.

◯ 3.2.4 | 응용 연구의 논문 사례

2012년부터 2020년까지 《ADR》 우수 논문상을 총 31개 논문 중 응용 연구는 20편으로, 약 65% 정도이다. 그중 가장 많은 투고가 이루어지는 형태가 응용 연구이며, 다루는 지식 유형도 사용자의 행동 연구부터 디자인 개발 가이드 제안 및 특정 디자인의 심미적 형태 제안 연구까지 다양하다. 《ADR》 우수 논문 중 응용 연구가 다루는 지식(인간, 프로세스, 디자인 결과물) 유형에 해당하는 예시는 🗂 3-26과 같다. 그중 각 지식 유형의 논문에 관한 연구 동기,

인간 사고와 행위	프로세스 도구, 방법, 전략	디자인 결과물 형태, 구성
- Park, S., & Lee, Y.(2020), 「User Experience of Smart Speaker Visual Feedback Type: The Moderating Effect of Need for Cognition and Multitasking」, Archives of Design Research, 33(2), 181-199. - Lee, Y., & Lim, Y.(2017), 「Designing Social Interaction for Health Behavior Change throughout the Before, During, and After Phases in Health IT Services」, Archives of Design Research, 30(3), 29-41. - Park, J., Jin, Y., Ahn, S., & Lee, S.(2019), 「The Impact of Design Representation on Visual Perception: Comparing Eye-Tracking Data of Architectural Scenes Between Photography and Line Drawing」, Archives of Design Research, 32(1), 5-29.	- Suk, K., & Lee, H.(2019), 「The Conflict Resolution Behavior of Interdisciplinary Teams for Promoting a Collaborative Design Process」, Archives of Design Research, 32(3), 75-87. - Kim, D., & Kim, K.(2014), 「Introduction and Reflection of 'Action-based Inquiry' Employed in User Research」, Archives of Design Research, 27(4), 149-163. - Self, J., & Pei, E.(2014), 「Reflecting on Design Sketching: Implications for ProblemFraming and Solution-focused Conceptual Ideation」, Archives of Design Research, 27(3), 65-87. - Yoori Koo(2016), 「Developing a Framework for Supporting the Delivery of Corporate Social Responsibility (CSR) through Design in Product- and Service-oriented Industries」, Archives of Design Research, 29(1), 31-45.	- Hong, J., & Lee, W.(2019), 「The Use of Interactive Toys in Children's Pretend Play: An Experience Prototyping Approach」, Archives of Design Research, 32(3), 35-47. - Jung, J., Cho, K., Kim, S., & Kim, C.(2018), 「Exploring the Effects of Contextual Factors on Home Lighting Experience」, Archives of Design Research, 31(1), 5-21. - Row, Y. K., & Nam, T. J.(2016), 「Understanding Lifelike Characteristics in Interactive Product Design」, Archives of Design Research, 29(3), 25-43.

3-26 | 지식 유형에 따른 논문 사례

지식의 결과적 유형과 연구 방법을 살펴보며 디자인에서의 응용 연구에 대한 이해를 돕고자 한다.

① 인간 관련 지식 연구

응용 연구에서 다루는 인간 관련 지식은 디자이너가 제공한 조건(맥락)을 경험할 대상(사용자, 고객)이거나 디자인을 하는 또는 관련 활동에 참여하는 사람들(디자이너, 이해관계자 등)에 관한 연구를 통해 도출된다. 그중 여기서는 디자인을 사용할 인간에 대한 지식을 다룬 두 가지 논문을 좀 더 중점적으로 살펴보고자 한다. 인간 관련 지식을 다룬 1) 사례 논문(박소진, 이연준)과 2) 사례 논문(이여름, 임윤경)은 디자인을 사용할 인간의 특징을 파악하여 디자인 개발에 활용 가능하거나 고려해야 하는 인간의 특징을 파악하고자 했다.

(1) 사례 논문

박소진, 이연준, 「인공지능 스피커의 시각 피드백 유형에 따른 사용자 경험 연구: 인지욕구와 멀티태스킹 조절 효과를 중심으로(User Experience of Smart Speaker Visual Feedback Type: The Moderating Effect of Need for Cognition and Multitasking)」, Archives of Design Research, 2020, 33(2), 181–199.

▌현상적 배경

인공지능(AI) 스피커가 확산됨에 따라 다양한 피드백 유형의 제품이 출시되고 있는 현상에 주목하였다. 구체적으로 빛을 활용한 AI 스피커의 한계로 더 나은 사용자 경험을 제공하기 위해 개발된 디스플레이 피드백 AI 스피커가 사용되는 실제 환경에 초점을 맞추었다.

▌이론적 배경

연구자는 사용자의 정보처리인 인간의 내적 인지 과정과 외적 커뮤니케이션 환경을 함께 고려할 필요가 있다는 권상희와 김위근(2004)의 이론을 바탕으로 사용자의 개별 특성을 이해하고 제품이 사용될 맥락을 고려해 AI 스피커 제품을 개발할 필요가 있다는 것을 파악하였다.

▌연구 동기

위의 현상적 배경과 이론적 배경을 바탕으로 AI 스피커의 시각 피드백을 통한 정보처리 효과가 사용자의 인지욕구와 멀티태스킹 환경에 따라 사용자 경험의 차이가 어떻게 발생하는지를 이해하고, 이러한 상호작용이 이루어지는 기기들의 시각 피드백 개발에 방향성을 제시하고자 하였다.

▌연구 가설

양적 연구의 방법을 선택해 연구의 주요 목적을 이루고자 하였다. AI 스피커의 사용자 맥락(인지욕구, 멀티태스킹)과 사용자 경험(인지정교화, 만족도, 지속사용의도) 관련 이론을 바탕으로 ▣ 3-27의 연구 모형과 네 가지 연구 가설을 설정하였다. 독립 변수는 AI 스피커의

구분		가설
H1	1-1	시각 피드백 유형에 따라 인지정교화는 차이가 있을 것이다.
	1-2	시각 피드백 유형에 따라 만족도는 차이가 있을 것이다.
	1-3	시각 피드백 유형에 따라 지속사용의도는 차이가 있을 것이다.
H2	2-1	시각 피드백 유형은 인지욕구에 따라 인지정교화에 차이가 있을 것이다.
	2-2	시각 피드백 유형은 인지욕구에 따라 만족도에 차이가 있을 것이다.
	2-3	시각 피드백 유형은 인지욕구에 따라 지속사용의도에 차이가 있을 것이다.
H3	3-1	시각 피드백 유형은 멀티태스킹 상황에 따라 인지정교화에 차이가 있을 것이다.
	3-2	시각 피드백 유형은 멀티태스킹 상황에 따라 만족도에 차이가 있을 것이다.
	3-3	시각 피드백 유형은 멀티태스킹 상황에 따라 지속사용의도에 차이가 있을 것이다.
H4	4-1	시각 피드백 유형은 인지욕구와 멀티태스킹 상황에 따라 인지정교화에 차이가 있을 것이다.
	4-2	시각 피드백 유형은 인지욕구와 멀티태스킹 상황에 따라 만족도에 차이가 있을 것이다.
	4-3	시각 피드백 유형은 인지욕구와 멀티태스킹 상황에 따라 지속사용의도에 차이가 있을 것이다.

▣ 3-27 | 연구 모형

시각 피드백 유형이며, 사용자 경험 요인으로 인지정교화, 만족도, 지속사용의도를, 사용자 경험에 영향을 주는 사용자 특성으로 인지욕구를, 상황적 특성인 멀티태스킹을 종속 변수로 설정하였다.

▌ 실험 절차 및 설계

AI 스피커 제품의 유형 중 디스플레이와 빛을 활용한 피드백 실험물을 제작하고, 디지털 기기와 멀티태스킹 상황에 익숙한 연령층을 실험 대상자로 모집하였다. 실험은 [AI 스피커의 시각 피드백 유형(빛 피드백, 화면 피드백)]×[멀티태스킹 상황(멀티태스킹, 비 멀티태스킹)]의 2×2 혼합 요인 설계로 구성하였으며, 사용자의 인지욕구는 개인의 내재적 특성에 해당하므로 실험 진행 후 설문을 통해 측정하였다. 참가자에게 상황과 실험 과제에 관해 설명한 후 WoZ(Wizard of OZ) 방식으로 실험을 진행하였으며, 모든 실험이 끝난 후 일대일 심층 인터뷰를 진행하였다.

▌ 연구 결과

기존 AI 스피커 연구가 제품의 사용 맥락과 인간의 인지적 특성보다는 제품 자체의 사용성에 초점을 맞추었다면 이 연구는 디자인에 있어 중요한 제품이 놓인 맥락을 이해하고자 연구를 진행하였다. 연구 결과, 1) 화면 피드백은 인지욕구가 높은 사용자와 비 멀티태스킹 상황에서, 빛 피드백은 인지욕구가 낮은 사용자와 멀티태스킹 상황에서 적합하며, 2) AI 스피커의 시각 피드백 유형과 사용자 특성, 상황적 특성의 상호작용 효과는 만족도와 지속사용의도에서 유의미하다는 것을 파악하였다. 이를 종합하여 사용자의 맥락과 인지적 특성에 따른 AI 스피커 개발 시 고려할 요소들을 제안하였다.

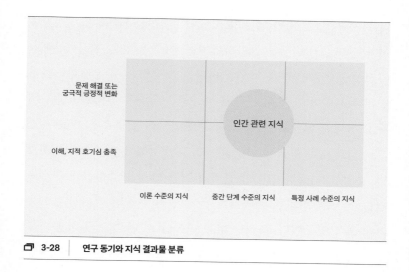

ㅁ **3-28** | **연구 동기와 지식 결과물 분류**

연구의 특징을 연구 동기, 지식의 결과적 유형으로 구분하면 다음과 같다.

연구 동기: AI 스피커의 더 나은 사용자 경험을 위해 사용자의 상황적 특성을 이해하고 AI 스피커의 피드백 방향을 제안하고자 연구가 시작되었다.

연구 결과 지식 단계: AI 스피커의 시각 피드백 유형이 사용자 및 상황적 특성에 따라 사용자 경험에 미치는 영향을 파악하고, AI 스피커 개발 시 고려할 지식을 제안하였다. 도출된 지식은 제품 특성에 따른 사용자 경험과 태도에 대한 지식이며, 이는 ㅁ 3-28과 같이 인간에 관한 사례 수준의 지식 성격을 가진 중간 단계 수준의 지식을 도출하였다.

이 연구는 AI 스피커 제품의 피드백 방식이 다양해지는 현상에서 연구의 아이디어를 착안하였지만, 연구 방법은 인지이론에서 가설을 도출하고 선행 연구를 바탕으로 실험 연구를 진행하였다. 현재 출시되어 있는 AI 스피커 제품군을 유형화하여 실험물을 만들고 실제 일어날 수 있는 상황을 고려하여 실험을 설계했다. 이후 수치적 설문 결과의 원인을 파악하기 위해 인터뷰를 진행하였다. 종합하면, 양적 연구인 연역적 접근 방식을 중심으로 가설을 검증하고, 그 결과를 보완하기 위한 질적 연구인 인터뷰가 이루어진 혼합 연구이다. 하지만 양적 연구를 더 비중 있게 사용한 연구라 할 수 있다. 초기 AI 스피커 연구가 인간과 제품 사이의 사용성 및 지속사용의도에 초점을 맞춘 것과 달리 인간의 특성과 제품 사용 맥락에 따라 AI 스피커의 피드백 만족도와 지속사용의도에 차이가 있음을 파악하였다. 특히 변수에 영향을 줄 수 있는 상황을 최대한 배제하고 진행하는 과학 분야의 양적 연구와 달리 이 연구에서는 실제 상황에서 발생할 수 있는 제품과 사용자 간 상호작용의 맥락적 요인을 변수로 고려하여 실험을 진행하고 결과를 도출하였다는 데에 학문적 의의가 있다.

(2) 사례 논문
Lee, Y., & Lim, Y., 「Designing Social Interaction for Health Behavior Change throughout the Before, During, and After Phases in Health IT Services」, Archives of Design Research, 2017, 30(3), 29–41.

▎연구 배경

사회적 상호작용을 통해 사람은 다른 사람들로부터 배우고 행동을 수정할 수 있으며, 그들의 행동 변화로 이어질 수 있다는 학문적 배경과 건강 IT 서비스로 개인 정보를 소셜 네트워크 시스템에 공유하는 사회적 현상에 주목하였다.

▎문헌 연구

선행 연구를 통해 헬스케어 IT 서비스가 다양한 소셜 인터랙션 기능을 포함하며 사용자가 새로운 건강 관리 행동을 시작하는 데 도움을 주는 것을 파악하였다. 이러한 보조 기능은 다른 사람의 건강 관련 행동을 격려하거나 이에 협조하도록 한다. 사회적 기능은 각 단계의 서로 다른 특징과 사용자 여정의 과정에서 발생하는 특징의 차이를 고려하기보다는 주로 건강과 관련된 행동을 하는 동안 특정 단계의 건강 행동 변화를 지원하는 데 초점을 맞춘다. 하지만 연구자는 문헌 연구를 통해 사용자 행동 변화 전략에서 건강 관리 행동에 시간적 차원을 적용하여 그들의 행동을 유도하고 개입하는 것이 필요하다고 파악하였다.

▎연구 동기

문헌 연구를 바탕으로 건강 IT 서비스의 사회적 상호작용을 행동 전, 행동 중, 행동 후로 나누어 시간 단계별 기능의 유형을 이해하고, 이러한 IT 서비스를 사용할 때 필요한 사회적 상호작용 관련 디자인 원칙을 건강 관리 행동의 시간 단계에 따라 제안하고자 연구를 시작하였다.

▎연구 방법

연구자는 크게 질적 조사와 양적 조사 두 가지 모두를 활용하고 있다. 먼저 온라인 설문 조사를 통해 사용자에게 시간의 각 단계에서 사회적 상호작용을 지원하는 현재 헬스케어 IT 서비스의 특징을 파악하고자 하였다. 다음으로 사용자가 현재 헬스케어 IT 서비스에서 사회적 상호작용을 통한 경험과 필요를 파악하기 위해 인터뷰를 진행하였다.

▎연구 결과

연구자는 ☐ 3-29와 같이 건강 IT 서비스의 행동 전, 행동 중, 행동 후 사회적 상호작용의 질과 단계를 밝히고 사회적 상호작용을 통한 행동촉진 디자인 원칙을 아래와 같이 제안하였다.

— 건강 관리 행동 이전 단계에서는 행동을 촉진하기 위한 트리거 (동기)가 필요하다. 소셜 채널에서 다양한 중재자(운동 친구, 전문가 등)와 상호작용을 통해 정보 수집, 동기 부여, 구체적인 계획으로 행동을 준비해야 한다.
— 건강 관리 행동 중 단계에서는 컴퓨터 에이전트(앱) 중재자와의 상호작용과 인간 중재자와 사회적 상호작용 사이의 균형이 필요하다. 이는 인간 중재자와의 상호작용에서 중재자 그룹의 역

☐ 3-29 │ 건강 IT 서비스의 행동 단계에 따른 사회적 상호작용

할에 따라 부정적 영향을 주기도 하기 때문이다. 운동 친구의 경우 신체적 조건과 운동 능력이 다르므로 운동 강도에 대한 선호가 서로 다를 수 있다는 점을 고려해야 한다.

— 건강 관리 행동 후 단계에서는 작은 성취(자부심)를 공유하고 피드백을 받는 것(상호작용)이 필요하다. 의미 있는 건강 데이터를 사용자에게 전달하여 사용자가 데이터를 해석하거나 이에 설득될 수 있도록 해야 한다.

본 연구의 특징을 구분하면 다음과 같다.

연구 동기: 건강 관련 IT 제품을 통한 행동 변화를 촉진하기 위해 시간 단계별 사회적 상호작용의 디자인 원칙을 제안하고자 하였다. 이를 위해 사용자의 건강 관련 IT 제품 경험을 이해하여 단계별 행동 변화를 더 효과적으로 변화시키고자 연구가 시작되었으므로 이 연구는 상황에 대한 이해와 긍정적 변화를 위한 두 가지 동기를 모두 가지고 있다.

연구 결과 지식 단계: 이 연구는 건강 관련 IT 제품 개발 시 시간별 사회적 상호작용을 촉진할 수 있는 경험의 특징들을 제안하였다. 연구를 통해 도출된 지식은 🖬 3-30과 같이 실제 건강 IT 제품 개발을 위해 도출된 지식이라기보다는 건강 IT 제품을 이용하는 상황적 맥락에 대한 인간의 경험과 건강 관련 IT 제품 개발에서 고려할 사항을 제시한 이론과 사례 수준 사이의 중간 단계 수준의 지식이라고 할 수 있다.

이 연구는 건강 IT 제품을 경험한 사람들을 대상으로 그들이 인

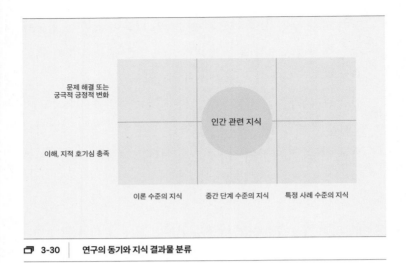

문제 해결 또는
궁극적 긍정적 변화

인간 관련 지식

이해, 지적 호기심 충족

이론 수준의 지식 중간 단계 수준의 지식 특정 사례 수준의 지식

3-30 | 연구의 동기와 지식 결과물 분류

지하고 있는 시간에 따른 사회적 상호작용을 조사 연구한 후 인터뷰를 통해 순차적 세 단계의 시각적 차원에서 사회적 상호작용에 영향을 주는 요인들을 귀납적으로 파악하였다. 양적 연구인 설문 조사와 질적 연구인 인터뷰가 이루어진 혼합 연구로 볼 수 있지만, 이 연구에서는 시간 차원에 따른 인간 행동 패턴을 분석하기 위해 진행한 질적 조사의 역할이 더 크다. 기존의 사용 경험에 초점을 맞춘 연구와 달리 시간에 영향을 받는 경험의 특징에 주목하여 시간적 차원에 따른 사용자와 IT 디바이스의 상호작용 영향을 밝히고자 한 데 의의가 있다.

인간 관련 지식 연구의 두 사례는 모두 혼합 연구이지만 첫 번째 연구는 양적 조사가, 두 번째 연구는 질적 조사 방법이 중요하게 사용되었다. 또한 첫 번째 연구는 양적 조사 결과의 원인을 파악하기 위하여 질적 조사가 이루어진 반면, 두 번째 연구는 양적 조사를 통해 헬스케어 IT 서비스의 시간별 특징을 파악하고

그 결과를 질적 조사에 활용하였다. 도출된 지식도 첫 번째 연구가 특정 사례 수준의 지식에 가까운 중간 단계 지식이라면, 두 번째 연구는 헬스케어 관련 IT 서비스 개발에 고려할 수 있는 상황적 원칙이 도출된 중간 단계 수준의 지식이다. 이렇게 같은 대상을 다루더라도 연구의 목적에 따라 연구 방법의 사용이 다르며, 지식의 결과도 차이가 있다. 이러한 차이는 연구 목적과 연구 문제에 따라 적절한 연구 방법을 탐색할 필요가 있음을 제시한다.

② 프로세스 관련 지식 연구

응용 연구에서 다루는 프로세스 관련 지식은 디자인 관련 활동 프로세스에 쓰이는 도구, 방법, 전략, 가이드라인, 프레임워크 등의 관련 연구를 통해 이루어진다. 이러한 연구들은 디자인 개발 또는 디자인 교육, 디자인 싱킹 등 디자인과 관련된 활동을 촉진하거나 개선할 수 있는 더 나은 프로세스를 제안하고자 한다. 여기서는 석금주와 이현주의 논문을 통해 프로세스 관련 지식을 다룬 응용 연구에 대해 살펴보고자 한다. 이 연구는 협업 디자인 프로세스를 위한 갈등 해결 방안이 어떻게 이루어지는지를 파악하고 교육적 활용 방안을 제시하고자 하였다.

(1) 사례 논문

Suk, K., & Lee, H., 「The Conflict Resolution Behavior of Interdisciplinary Teams for Promoting a Collaborative Design Process」, Archives of Design Research, 2019, 32(3), 75–87.

▎ 연구 배경

학제 간 협업이 증가하고 그 중요성이 커지고 있지만 실제로 협업 과정에서 여러 어려움이 자주 발생한다는 사실에 주목하였다.

▎연구 동기

학제 간 협업에서 발생하는 충돌을 해결하고자 하였으며, 구체적으로 학제 간 차이를 어떻게 인식하고 행동하는지를 이해하여 학제 간 협업의 교육적 활용 방안을 제안하고자 하였다.

▎연구 방법

협업 때 주어진 상황의 문제를 어떻게 해결하는지를 파악하기에 적합한 프로토콜 연구 방법을 활용하였다. 프로토콜 분석을 위한 코딩 계획 및 예시는 ⬜ 3-31과 같다. 이 연구는 학제 간 팀 충돌을 해결하는 행동을 식별하기 위해서 통제된 실험 환경으로 설계하였다. 실험에는 서른 두 명의 대학생이 참가해 여덟 개 팀을 이루었으며, 각 팀은 디자인, 비즈니스, 엔지니어링, 인문학과에 속한 네 명의 학생으로 구성되었다. 연구의 신뢰도를 확보하기 위해 참가자들은 실험 전에 함께 작업하지 않았다는 것을 확인한 후 연구에 참여하였다. 디자인 과제로 학생들이 대학에서 더 재미있게 공부할 수 있는 개념적인 디자인을 제안하도록 하였으며, 참가자들이 알고 있는 범위 내에서 도전적이면서도 이해하기 쉽도록 디자인하게 했다.

▎연구 결과

본 연구에서는 학제 간 팀의 대안, 설득력, 다른 관점, 지연된 결정, 공통 근거, 통제, 방어, 회피, 경쟁 및 이해 상충이라는 충돌 해결 행동을 파악하였다. 충돌 해결 행동의 이점과 손해를 구체적으로 밝히고, 이를 바탕으로 결론에서 협업 디자인 과정에 대한 교육적 통찰과 방안을 제안하였다.

본 연구의 특징을 구분하면 다음과 같다.

Classification	Description
A. Persuasion	- Accepted the counterpart's position voluntarily
B. Alternative	- Find a substitute iteratively - Modified or refined incompatible ideas
C. Different Perspective	- View the incompatibility from a different angle
D. Deferred Decision	- Determined to hold off on making a decision
E. Common Ground	- Go back to the fundamentals that everybody has in common
F. Others	- Unclassifiable conflict resolution behavior

Team	Time	Transcript	Conflict Resolution
Team 8	1:00	B: Why don't we have one side of the wall made of glass? If we separate this space from the main area, the room will feel stuffy. E: But then I don't see any difference between this space and the existing library. B: Okay, let's make a separate room, then.	A Persuasion
Team 1	0:17	B: I think that is not a novel idea... E: Then how about making a garden inside the library? It's related to the liberal environment that you have just mentioned. D: Or how about creating a place where students can both study and rest at the same time?	B Alternative
Team 1	0:05	D: I think that it doesn't have to be something for on campus. We study on campus as well as outside for preparing exams, right? So, I think we should focus on making students studying more fun regardless of the study venue.	C Different Perspective
Team 1	0:13	B: Why don't we consider some rewards for studying? What if students who study longer than others have a top priority for the registration? D: Well, it will be too harsh. Let's make a decision later on after considering the ways to give a reward.	D Deferred Decision
Team 3	0:10	H: Students can adjust the temperature in several ways. E: But this is not related to making studying fun... What makes you fun when you are studying?	E Common Ground
Team 5	0:13	D: No, these ideas are not related to each other. B: No? I think they are related... E: Shall we just keep brainstorming?	F Others

🗐 3-31 | 프로토콜 분석을 위한 코딩 계획 및 예시

연구 동기: 다학제 팀의 협업 시 갈등 해결 과정을 이해하고 이를 교육에 활용하여 다학제적 협업을 촉진할 방안을 제안하고자 했다.

연구 결과 지식 단계: 학제 간 협업 프로젝트 진행 시 활용할 수 있는 교육 실무적 지식과 고려 상황을 제안하였으나 구체적인 상황에 활용하는 지식보다는 ◻ 3-32처럼 이론 수준 지식에 가까운 중간 단계 수준의 지식을 도출하였다.

이 연구는 실험 관찰 연구를 통해 참가자의 인지 과정 변화를 살펴보기 위해 질적 조사 방법인 프로토콜 연구 방법을 활용하였다. 실험대상자 모집 과정에서 참가자 간의 익숙함이 연구에 영향을 미칠 수 있으므로 실험 전 참가자끼리 작업한 경험이 없는 사실을 확인하였다. 또한 실험에 영향을 미칠 수 있는 변수들을 통제하며 다학제 간 협업에서 발생하는 인지 과정 자료를 귀납적으로 코드화하고 수치적으로 자료를 분석하고자 하였다. 기존 다학제적 디자인 연구는 워크숍을 통해 그 효과를 실증하거나 우수한 사례를 발굴하는 연구가 주를 이루어 왔지만, 이 연구는 다학제적 협업 과정에서의 인지적 변화를 파악하기 위해 프로토콜 분석을 활용하고 특정 상황에서의 갈등과 충돌을 해결하는 행동 경향도 제안한다는 데에 의의가 있다.

③ 디자인 결과물 지식 연구

디자이너가 만들어 낸 것(Design Thing)은 사인, 사물부터 프로세스의 인터랙션과 문서 및 시스템과 같은 사회물질적 집합 등을 포함한다(Bjögvinsson, Ehn & Hillgren, 2012; Buchanan, 2019). 디자인 응

3-32 　｜　연구의 동기와 지식 결과물 분류

용 연구는 디자이너가 만든 것과 관련한 형, 색, 구성, 원형, 가이드라인 등과 이것들의 의미에 관한 연구가 주를 이룬다. 여기에서는 홍지우와 이우현의 논문을 통해 디자인 결과물 지식을 다룬 연구에 대해 살펴보고자 한다. 이 연구는 프로토타입을 제작하여 사용자들의 경험을 조사하였으며(경험 프로토타이핑), 리서치 과정에서도 디자인적 방법을 활용하여 인터랙티브 장난감의 디자인 방향성을 제안하고자 하였다.

(1) 사례 논문

Hong, J., & Lee, W., 「The Use of Interactive Toys in Children's Pretend Play: An Experience Prototyping Approach」, Archives of Design Research, 2019, 32(3), 35–47.

▎연구 배경

연구자는 인터랙티브 기술이 발전하고 그 활용도가 늘어나면서 어린이 장난감에도 인터랙티브 기술을 활용하는 사례가 증가하

고 있다는 사실을 파악했다. 하지만 어린이가 인터랙티브 장난감 기반의 놀이에서 기술을 받아들이고 사용하는 방식을 다룬 연구가 부재하다는 것을 확인했다.

▎ 연구 동기

사회적 이론을 바탕으로 사회적 활동을 자극할 수 있는 인터랙티브 장난감 개발을 위한 지침을 제안하고자 하였다.

▎ 연구 방법

연구자는 🖸 3-33과 같이 네 가지 유형의 프로토타입을 제작한 후 전통적 디지털 장난감을 가지고 노는 세션과 새로 개발한 프로토타입 장난감을 가지고 노는 세션까지 총 두 번의 관찰 세션을 진행하였으며, 이후 반구조화 인터뷰를 진행하였다.

세션과 인터뷰 내용은 코딩 세션을 거친 후 🖸 3-34와 같이 154개 언어적 및 행위적 이벤트를 열네 가지 최종 코드로 도출한 후 여섯 개 조사 결과를 제공하였다.

▎ 연구 결과

연구자는 위의 조사 결과를 바탕으로 가상 놀이용 미래의 인터랙티브 장난감을 개발하기 위해 아래 네 가지 디자인 방안을 제안하였다.

— 다양한 상징적 자극을 동반할 수 있는 추상성으로 물리적 외관을 디자인
— 제스처 입력 방법을 사용하여 어린이의 신체적, 사회적 활동을 장려하는 디자인

	Experience Prototype	Level of Authoring	Symbolic Stimuli	Sensory Stimulation	Input Method	Adhesiveness	Functional Complexity
	Drawing application installed on a tablet device and connected to a projector	High	Open-ended		Touch	X	High
	The Moff Band and an adhesive gel pad	Low	Predetermined	Auditory	Gesture	O	High
	Voice recorder with an adhesive gel pad	High	Open-ended	Auditory	Button	O	Middle
	LEDs with coin cells	Low	Open-ended	Visual	-	X	Low

3-33 | 유형별 프로토타입

Category	Code	Number of verbal and behavioral events
Symbolic behavior	Exploration of technology	5
	Pretense involving the object	19
	Pretense involving the body and space	5
	Expression through imitative action and constructive behavior	20
	Support of diverse play themes	18
Social behavior	Role distribution and rulemaking	11
	Compliments and encouragement from parents	18
	Annoyance in response to interference from others	3
	Attraction toward technology	4
Functional manipulation	Difficulty in manipulation	13
	Request to solving difficulties	4
	Learning to manipulate	4
	Preference for simple manipulation techniques	3
Others	Other thoughts and behaviors	27

3-34 | 최종 코드로 도출한 조사 결과

— 유형의 소재를 이용해 어린이의 행동을 이끄는 상징적 자극의
디자인
— 공유 리소스를 존중하고 이에 유연하게 접근하는 제어를 고려
한 사회적 놀이 디자인

본 연구의 특징을 구분하면 다음과 같다.

연구 동기: 사용자의 인터랙티브 장난감에 대한 사용자 경험
을 이해하여 아이들의 사회적 상호작용을 높일 수 있는 가상
놀이용 인터랙티브 장난감의 개발 가이드라인을 제공하고자
했다.

연구 결과 지식 단계: 아이들의 가상놀이용 인터랙티브 장
난감 개발에 고려할 디자인 결과물과 관련한 지식을 다루며,
⬚ 3-35와 같이 사례 수준의 지식 성격을 가진 중간 단계 수준
의 지식 형태로 전달한다.

이 연구는 연구자가 제작한 체험형 시제품으로 경험 프로토타이
핑을 진행하며 참가자의 행동을 관찰하고 반구조화 인터뷰를 진
행한 후, 그 결과를 귀납적으로 도출하였다. 많은 관련 연구가 이
미 출시된 디자인을 대상으로 진행된 반면, 연구자는 네 가지 유
형의 인터랙티브 장난감 프로토타입을 제작해 실제 사용자가 사
용하게 하여 사회적 활동에 영향을 주거나 관련이 있는 언어적,
행동적 특징을 도출하였다. 특히 실용적 제품 사용에 대한 행동
과 그 의미에 공감하기 위해 경험 프로토타이핑을 활용하였는데,
이러한 방법은 2부 1장 분류 기준에 따른 디자인 연구 유형들에

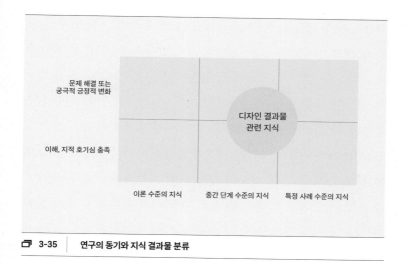

문제 해결 또는
궁극적 긍정적 변화

디자인 결과물
관련 지식

이해, 지적 호기심 충족

이론 수준의 지식 중간 단계 수준의 지식 특정 사례 수준의 지식

🖵 3-35 | **연구의 동기와 지식 결과물 분류**

서 언급한 디자인을 통한 연구라 할 수 있으며 디자인 분야 응용
연구의 차별점을 보여주는 사례라고 할 수 있다.

④ **마무리**

사례 논문을 통해 응용 연구의 다음과 같은 특징을 살펴 볼 수 있
다. 첫째, 이 책에서는 지식 유형에 따라 구분하여 논문을 살펴보
았지만 최종적으로 전달되는 지식의 한 가지 형태 외에도 다른
지식을 함께 다루고 있다. 예를 들어, 어린이 인터랙티브 장난감
에 대한 논문에서는 디자인 결과물을 도출하는 데 필요한 가이드
라인 지식을 제시하기 위해 디자인에 대한 사람들의 행동 지식
을 함께 제시한다. 이는 디자인 연구가 특정 상황 속에서 대상 또
는 그 대상과 관계하는 사람 간의 총체적인 경험을 연구하는 경
향이 있기 때문에 연구 목적에 해당하는 지식 외에도 연구 과정
중에 관련 지식이 함께 도출된다. 둘째, 더 나은 변화와 이해를 포

함하는 응용 연구의 특성상 양적 또는 질적 조사 방법 중 한 가지로만 진행하기보다 실무적, 학문적으로 활용할 수 있는 지식을 제안하고자 혼합 연구 방법을 활용하는 경향이 있다. 응용 연구는 엄격한 연구 방법을 사용해야 하는 타 분야와 달리 변화를 위한 실용적인 지식 도출에 더 큰 의미를 두기 때문에 연구자는 자신의 연구에 최적의 방법을 탐구하고 선택하거나 개발할 수 있어야 한다. 셋째, 최근의 응용 연구는 경험 프로토타이핑, 디자인 도구와 같이 디자인 학문의 특성을 연구에 활용하여 디자인 분야의 실용적 지식을 도출하고 있다. 이러한 움직임은 연구를 통해 디자이너가 만들어 낸 인공물의 의미와 행동의 의미를 함께 연구하고 디자인 고유의 지식을 만들기 위함이다.

응용 연구 분야에서 가장 많은 연구가 이루어지기 때문에 위에서 언급한 특징 외에도 다른 특징이 있다. 그러나 공통된 응용 연구의 목적은 변화를 위한 디자인 고유의 실용적인 상황적 지식을 만들어 나가는 것이며, 연구 방법에 있어서도 이를 위한 최선의 디자인 방법을 고려하는 것이 필요하다.

○ 3.2.5 | 응용 연구의 평가

디자인 연구에서 응용 연구는 다양한 연구 방법을 사용한다. 그러므로 응용 연구의 평가는 연구 방법에 따라 다를 수 있으며, 양적 연구인지 질적 연구인지에 따라 다를 있을 수 있다. 또한 더 나은 변화와 이해를 위해 진행되는 연구이기 때문에 연구 결과, 즉 연구 기여에 따라 평가에 차이가 있을 수 있다.

이러한 차이점이 발생할 수 있지만, 보편적으로 좋은 디자인 연구란 다음과 같은 공통된 특징을 띤다(Cross, 1999). 조사 가치가 있으며 조사할 수 있는 문제 또는 이슈를 파악하기 위한 목적이 명확하고(Purposive), 새로운 지식을 얻으려는 탐구심 또는 호기심이 있고(Inquisitive), 관련 선행 연구에 대한 이해를 바탕으로 학문적 지식을 갖추고(Informed), 계획하고 실행하는 데에 체계적이며(Methodical), 결과를 도출하고 보고하는 데 다른 연구자가 이해하고 검증할 수 있도록 쉽게 전달한다(Communicable). 목적성과 탐구심은 연구의 독창성과, 학문적 지식과 체계성은 연구의 타당성과, 전달성은 연구의 논리성과 관련이 있다.

연구의 독창성은 연구 주제, 연구 방법, 결과 해석 등에서 이전 연구와는 다른 새로운 시도를 함으로써 차별성과 기여도에 얼마나 영향을 미치는지로 결정된다. 많은 연구자가 연구의 독창성이라 하면 연구 주제나 소재 측면에서 새로워야 한다고 생각한다. 하지만 같은 소재나 주제라 하더라도 새로운 연구 방법이나 시각으로 결론을 도출한다면 독창성을 인정받는다. 응용 연구의 경우, 선행 응용 연구 또는 기본 연구의 결과에 대해 새롭게 응용할 수 있는 현상이나 분야(소재)를 발견함으로써 독창성을 확보할 수 있다. 그러므로 체계적인 선행 연구 분석이 필요하다.

연구의 타당성은 크게 내적 타당성과 외적 타당성으로 구분된다. 내적 타당성은 연구의 진행 과정이 얼마나 타당하게 이루어졌는지에 대한 것이고, 외적 타당성은 연구를 일반화할 수 있는지에 대한 것이다. 타당도는 연구의 신뢰도, 결과의 객관성과 관련이 있다. 타당도가 연구에서 측정해야 하는 것을 측정했는지에 대한 것이라면 신뢰도는 반복 측정해도 동일한 연구 결과가 도출되는지에 대한 것이다. 객관성은 연구자가 가치중립적으로

연구를 진행했는지에 대한 것이다. 이러한 타당도의 개념은 일반적으로 양적 연구의 평가에서 사용되지만, 질적 연구의 경우 타당도와 유사한 진실성(Trustworthiness) 또는 진정성(Authenticity) 등의 개념으로 평가할 수 있다. 데이터 중심의 질적 연구는 외적 타당성과 관련해 결과의 일반화를 평가하기보다 동일한 맥락에서 연구 결과를 적용할 수 있는지를 평가한다.

　　연구의 타당성과 독창성이 연구의 시작 및 진행과 관련한 평가 항목이라면, 연구의 논리성은 연구 작성에 관한 평가 항목이다. 즉, 논문을 전개하는 데 있어 연구자의 주장에 객관적인 근거를 제공하고 기술하는지를 평가하는 요인이다. 이는 논문을 읽는 독자가 연구의 결과와 주장을 이해하는 데 영향을 미친다.

실무에서는 연구 활동의 필요성이 커지고, 연구에서는 실무와의 연계에 대한 필요성이 커지면서 실무 지향의 연구, 실무 기반의 연구, 실무에 도움을 주는 연구 등에 관심이 높아지고 있다. 피터 얀 스태퍼스(Stappers, 2007)는 연구와 디자인 실무가 밀접하게 연관되고 실제로 프로토타이핑과 같은 디자인 실무 역량이 연구를 수행하는 데 귀중한 요소로서 역할을 할 수 있다고 언급했다.

프로젝트 연구는 실무 활동과 연구 활동이 밀접하게 연계된 연구 유형이다. 이는 디자인 수행 과정에서 습득한 지식이 결과물이 되는 연구라고 정의할 수 있다. 디자인 행위를 동반하는 연구 혹은 디자인 행위와 연구 수행 활동이 많은 부분에서 겹치기 때문에 디자이너로 훈련된 연구자(Designer-researcher)가 수행할 때 독보적인 지식 기여가 가능한 연구 유형이다. 예를 들어 학부 과정에서 실무 중심 디자이너로 훈련 받고 대학원에 진학하여 실무 전문성을 기반으로 연구를 수행할 때 우수한 성과를 만들 가능성이 높아진다.

프로젝트 연구는 디자인 과정에서 창의적 아이디어를 떠올린 과정과 방법, 중요한 결정의 이유나 근거, 좋은 디자인을 만들기 위한 관점이나 철학을 신뢰할 수 있는 지식으로 변환하여 축적하는 연구이다. 디자인 활동의 속성상 문자뿐만 아니라 사진, 일러스트 등 시각 자료를 활용해 프로젝트 과정에서 쌓은 지식이나 결과물에 대한 정보와 지식을 적극적으로 전달한다. 프로젝트 결과물의 가치, 독창성 수준, 결정 과정, 시사점을 체계적으로, 신

뢰할 수 있도록 설명하여 다른 디자이너, 연구자들이 활용할 수 있게 전달하는 것이 중요하다.

⃝ 3.3.1 | 유사 연구

프로젝트 연구 논문과 발표 형식이 유사하거나 특징을 공유하는 연구 유형들은 다음과 같은 이름으로 불린다.

① 디자인을 통한 연구

디자인을 통한 연구(Research through Design)는 크리스토퍼 프레일링(Frayling, 1994)이 제시한 디자인 연구의 세 가지 유형 중 하나이다. 프로젝트 수행 과정과 수행 결과가 연구의 주요 내용이 된다. 다만, 이 정의에서는 프로젝트 수행의 근거가 되는 이론이나 원리를 제시해야 할 필요성을 언급하지 않았다.

② 임상 연구

임상 연구(Clinical Research)는 리처드 뷰캐넌이 제시한 세 가지 연구 유형 중 하나로 개별 사례와 관련된 질문을 다룬다. 특정 문제 상황을 해결하기 위해 기반 연구와 응용 연구에서 발견한 지식을 적용한다. 연구 유형 중 처방적 연구와 유사한 특성이 있다(Ken Friedman, 2003; Buchanan, 2001).

③ 실무를 통한 디자인 연구

실무를 통한 디자인 연구(Design Research through Practice)는 구성적

디자인 연구(Constructive Design Research)라고도 한다. 제품, 시스템, 공간, 매체 디자인 실무 과정에서 구성되는 지식을 연구의 핵심으로 본다. 창의적인 디자인 결과물이 연구의 주요 수단이 된다는 점에서 예술기반 연구 방법과 유사한 특성이 있다(Ilpo Koskinen et al, 2011).

④ 디자인 사례 연구

디자인 사례 연구(Design Case Study)는 성공적으로 수행한 프로젝트의 수행 과정을 분석하거나 수행 결과를 중심으로 분석한 결과를 논문화한다. 또는 특정한 문제 상황을 해결한 디자인을 소개하는 연구이다.

🖵 3-36과 같이 앤서니 듄(Anthony Dunne)과 피오나 라비(Fiona Raby, 2002)가 수행한 플라세보 프로젝트(Placebo Project)는 프로젝트 연구의 대표 사례. 그들은 디자인 연구를 학문적 배경을 넘

🖵 3-36　구성적 디자인 연구 예시. 플라세보 프로젝트.

어 일상 생활로 옮기는 실험으로 프로젝트를 수행했고 그 과정과 결과를 기록했다. 먼저 전자기장에 대한 사람들의 태도와 경험을 조사하기 위해 여덟 개 프로토타입을 개발하고 참가자의 가정에 배치했다. 디자인은 의도적으로 도식적이고 모호하지만 친숙하게 만들었다. 새로운 내러티브를 만들 수 있도록 어느 정도 개방적이더라도 이해가 불가능할 정도로 개방적이지는 않도록 디자인한 것이다.

연구자들은 전자 기술, 특히 전자 물체가 방출하는 보이지 않는 전자기파를 설명하고 이를 관련시키기 위해 내러티브를 전달하는 디자인을 만들었다. 그리고 사람들의 경험을 이해하는 방식으로 프로젝트를 수행했다. 이는 기본적으로 디자인 프로젝트와 유사하지만 디자인 과정, 결과물, 사람들의 상호작용을 프로젝트 연구 논문의 형식으로 발표하였다. 이런 유형의 프로젝트가 기여하는 지식의 본질을 좀 더 면밀히 살펴볼 필요가 있지만 디자인 행위 자체가 디자인 분야에 유익한 지식으로 남는 논문으로 만들어졌다는 점에서 프로젝트 연구 논문의 흥미로운 예시가 될 수 있다.

3.3.2 | 프로젝트 연구의 특징

프로젝트 연구가 기본 및 응용 연구와 다른 여러 특징이 있다. 첫째, 디자인 수행과 연구 수행의 구분이 명확하지 않다. 다만 디자인 실무 수행 과정에서 생긴 다양한 지식을 축적하기 위한 체계적 탐구 활동이 수반된다. 프로젝트 수행뿐만 아니라 과정과 결

정에 대한 성찰이 병행된다. 디자이너 연구자의 경험을 일차적 정보로 남기고 그 정보를 분석하여 신뢰할 수 있는 지식으로 변환한다. 새로운 디자인을 수행하면서 쌓은 노하우에 대한 체계적 탐구와 성찰, 그 탐구 결과를 신뢰할 만한 지식으로 기록한 논문이 프로젝트 연구 논문이다.

둘째, 프로젝트 연구 논문은 디자인 실무자가 잘할 수 있는 연구이다. 요리를 예로 들자면 요리사의 탐구 활동과 요리 비평가의 탐구 활동은 다르다고 볼 수 있다. 요리 비평가는 반드시 요리를 하는 사람들은 아니다. 요리사는 요리를 직접 하면서 새로운 요리법에 대한 노하우를 지식화할 수 있다. 요리사의 탐구 활동처럼 디자이너가 디자인 실무의 노하우를 체계화하고 지식으로 축적한다면 이는 프로젝트 연구 논문이 된다. 이때 디자인을 성찰적 시선으로 바라보고 분석하는 과정이 따라야 한다. 노하우의 신뢰도를 규명할 필요가 있기 때문이다. 프로젝트 연구는 디자인을 수행하는 일인칭적 관점에서 수행하는 탐구 활동의 산출물이라고 할 수 있다.

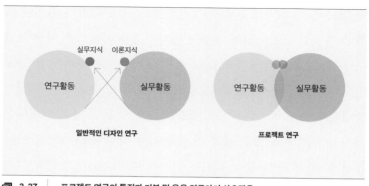

실무지식　이론지식

연구활동　실무활동

연구활동　실무활동

일반적인 디자인 연구

프로젝트 연구

🗂 3-37 ｜ 프로젝트 연구의 특징과 기본 및 응용 연구와의 상호작용

셋째, 프로젝트 연구는 프로젝트를 잘하는 데 도움을 준다. 의학 분야 임상 의사가 발표하는 치료법, 교육자가 발표하는 학습법과 같이 디자인 실무자가 프로젝트 수행에 도움을 주는 것이 주된 목표가 된다.

넷째, 프로젝트 결과물에서 실패한 디자인 활동도 프로젝트 연구가 될 수 있다. 프로젝트 연구가 반드시 성공적인 디자인 성과로 이어질 필요는 없다. 프로젝트의 성과를 얻는 데 실패하면 좋은 평가를 받을 수 없는 디자인 프로젝트와 다른 점이다. 프로젝트 결과가 성공했는지 실패했는지를 알고, 왜 그런 결과가 나왔는지 체계적으로 분석해 시사점을 제시한다면 프로젝트는 실패하더라도 충분히 훌륭한 디자인 프로젝트 연구가 될 수 있다.

☐ 3.3.3 | 프로젝트 연구의 유형

프로젝트 연구는 디자인 활동을 수반하는 연구이다. 따라서 연구 수행 방법이 디자인 프로젝트를 수행하는 방법과 유사하다고 볼 수 있다. 다만 단계별로 성찰과 분석을 거쳐서 디자인 과정과 성과를 지식화하는 과정이 밀접히 연계된다는 점에서 차이를 보인다. 또한 프로젝트 성과에 대한 검증을 거치는 과정이 일부 응용 연구와 유사하다. 검증 과정은 프로젝트의 성격에 따라 다양한 방법을 적용할 수 있다. 프로젝트 연구의 세부 유형을 이해하는 가장 효과적인 방법은 세부 실무 분야에 따라 구분하는 것이다. 분야별 디자인 실무를 수행하는 방식에 따라 프로젝트 연구 유형도 달라지기 때문이다. 예를 들면 프로젝트 연구는 아래와 같이

디자인 실무 분야를 기준으로 구분할 수 있다.

— 시각 디자인 프로젝트 연구
— 서비스 디자인 프로젝트 연구
— 융합 디자인 프로젝트 연구
— 제품 디자인 프로젝트 연구
— 공간 및 환경 디자인 프로젝트 연구

프로젝트 연구는 프로젝트 전체 과정에서 디자인 대안과 판단에 따라 최종적으로 어떤 결과가 만들어졌는지 체계적으로 기술하는 유형일 수도 있다. 예를 들면 하나의 프로젝트 연구에서 아래 디자인 전 과정을 다룰 수 있다.

— 문제 정의
— 디자인 방향 설정
— 대안 탐색과 선정
— 상세 디자인 구체화
— 평가
— 개선, 고도화
— 홍보 및 성과 확산

한편 전체 과정 중 일부분을 다루는 프로젝트 연구도 존재할 수 있다. 전체 프로젝트를 다룰 경우 내용의 깊이 있는 분석과 지식화가 때로는 어렵기 때문이다. 이 경우 특정 단계에 초점을 둔 아래 프로젝트 연구의 형식이 가능하다.

- 문제 정의를 다루는 연구
- 정해진 문제에 대안을 탐색하는 과정을 다루는 연구
- 문제의 해결안을 구체화하는 단계를 깊게 다루는 연구
- 문제 해결안의 평가를 깊게 다루는 연구

🏛 3.3.4 | 프로젝트 연구 논문의 내용

프로젝트 연구 논문의 독자는 디자인 실무를 깊이 이해하는 연구자, 디자인 실무자, 디자인 분야를 연구 대상으로 삼는 타 분야 연구자 등 다양하다. 프로젝트 연구 논문에는 이러한 독자에게 유익한 내용을 담을 필요가 있다. 디자인 실무자에게는 프로젝트 수행 노하우일 수도 있고 시행 착오를 피하는 방법일 수도 있으며, 또는 좀 더 효과적으로 결과를 만든 비결이 될 수도 있다. 디자인 연구자에게는 프로젝트에 관여하는 사람들이 어떻게 결과물을 이해하고 경험하는지를 파악하는 것이 주요 관심사가 될 수도 있다.

프로젝트 연구에서는 디자이너(연구자) 혹은 디자인팀(연구팀)의 판단이 개입되는데, 판단을 통해 생성된 지식의 신뢰성을 어떻게 평가할 것인가의 문제가 중요하다. 디자인 분야의 특성을 고려한 학술적 가치가 있는 지식의 신뢰성을 평가하는 기준이 필요한 것이다. 신뢰도 평가가 과학적 연구처럼 논리적으로 옳고 그름(What is true?)을 분석해야 한다는 뜻은 아니다. 과학적 증거가 아니더라도 판단의 근거나 해석의 배경을 제시함으로써 지식의 신뢰도를 높일 수 있다. 예를 들면 디자인을 실제로 적용할 때의

적합성을 정성적으로 논하는 방식(What is relevant in reality?)으로도 디자인 결정의 근거를 제시할 수 있다. 이러한 평가 기준의 예시는 아직 명확하게 정의되었다고 볼 수 없다. 따라서 프로젝트 연구 논문에서 고려할 수 있는 평가 기준을 새롭게 정의할 필요가 있다.

　　프로젝트 연구 논문의 주요 내용에는 디자인 과정에서 디자이너가 내린 판단의 이유, 근거, 관점이 포함될 수 있다. 예를 들어 제품 디자인 과정에서는 인간공학적 치수를 기초로 디자인이 결정되기도 하고, 사용자의 선호도나 디자이너의 선호도에 따라 결정이 내려지기도 한다. 어떤 결정은 과학적 근거에 기초하며 그러한 근거를 찾는 활동이 수반된다. 이러한 근거는 요구 사항에 가깝다. 소재를 선택할 때 최적의 내구성, 무게 등을 선택하는 방식은 실험 과정과 유사하다. 하지만 색깔, 형태 등은 사용자의 선호도를 예측하거나 디자이너가 선택의 근거를 가지고 판단한다. 이 경우 요구 사항이라기보다 사용자의 선호도 혹은 디자이너가 생각하는 바람직한 방향을 정하는 일이 될 수도 있다. 그렇게 결정할 경우 밝혀진 사실과 개인 혹은 다수의 선호도라는 점, 왜 그러한 결정을 내리게 되었는지를 명확히 설명하여 기록한다면 지식의 일부가 될 수 있다. 과학적으로 증명 가능한 데이터가 아니더라도 디자인 실무 과정에서 디자이너가 판단한 이유를 납득할 수 있게 기록하는 것도 프로젝트 연구 논문의 주요 내용이 될 수 있다.

① 디자인 개발 보고서와의 차이

프로젝트를 수행하고 그 과정과 결과를 상세히 기록한다면 프로젝트 연구 논문이 될 수 있을까? 연구 과정 및 성과가 담긴 연구

노트, 예술가의 창작 과정을 담은 작가 노트, 요리사의 요리 비서 (秘書) 등은 프로젝트 수행 과정을 기록한 것으로 볼 수 있다. 일반적으로 연구 노트에는 많은 정보가 담겨 있지만 그 자체가 논문이라고 볼 수는 없다. 연구 노트는 그날 그날 수행한 연구 활동을 시간에 따라 기록한 일기에 가깝기 때문이다. 이러한 글이 연구 논문이 되기 위해서는 추가적인 탐구 활동과 비판적, 성찰적 분석이 필요하다. 일반적으로 디자인 개발 보고서는 과정을 단순 기록한 내용에 가깝고 평가 내용이 충분히 담기지 않은 경우가 많다. 프로젝트 연구는 프로젝트를 수행하면서 체계적으로 탐구하고 성찰해 실패하지 않는 프로젝트가 되기 위한 방법, 결정, 사고 등에 대한 노하우 지식을 담는다. 디자인 개발 보고서와 프로젝트 연구 논문은 같은 과정을 거치지만 배울점이 있는, 신뢰할 만한 지식을 기록한다는 점에서 차이가 있다.

프로젝트 수행 사례가 논문이 될 수 있는지 생각해 보자. 이미 학계에 알려진 사용자 참여적 디자인 방법으로 냉장고를 디자인한 다음 프로젝트에 대한 활동을 체계적으로 기록한다면 좋은 프로젝트 연구 논문이 될 수 있을까? 그 후 유사한 방법으로 냉장고가 아닌 텔레비전을 디자인할 때 각각은 별도의 논문이 될 수 있을까? 응용 연구 관점에서는 같은 사용자 참여적 디자인 방법을 활용하고 방법 면에서 새로움이 없기 때문에 별도의 논문이 될 수 없다고 생각할 수 있다. 하지만 프로젝트 연구 관점에서는 다르게 볼 수 있다. 냉장고와 텔레비전이라는 서로 다른 디자인 대상, 맥락에서 생기는 새로운 지식이 있기 때문이다. 그러한 지식이 구체적으로 무엇인지를 비교하고 새로운 점을 밝히며 신뢰할 수 있는 근거를 제시한다면 프로젝트 연구 논문이 될 수 있다. 하지만 새로운 지식이 부족하고 단순 프로젝트 활동 기록에 머무

른다면 텔레비전을 다룬 프로젝트 논문은 프로젝트 보고서에 가까울 것이다.

논문과 보고서를 구분하는 기준은 담긴 지식의 독창성과 깊이를 가지고 판단할 수 있다. 연구에서 이러한 판단은 동료 평가로 이루어진다. 프로젝트 연구에서는 디자인 실무 전문가가 지식의 가치를 함께 평가할 필요가 있다. 단순히 프로젝트를 수행하면서 발생한 활동을 기록하는 것으로는 연구 논문이 되기 어렵다. 프로젝트 연구가 되려면 지식의 실체가 명확해야 한다. 프로젝트 연구 논문에서 담는 지식은 특정 상황에 국한될지라도 성공의 노하우, 실패를 피하는 방법처럼 구체적이고 신뢰할 만 새로운 지식이 될 필요가 있다.

여행을 한 후 남긴 글에 비유해서 프로젝트 연구 논문을 설명해 보자. 디자인 프로젝트를 수행한 과정을 여행이라고 비유한다면 프로젝트 연구 논문에는 어떤 내용이 담길까? 에세이 형식의 여행기는 여행하면서 보고 듣고 느끼고 겪은 것을 적은 글로, 여기에는 여정, 견문, 감상이 들어간다. 여행 에세이 형식의 글은 여행의 감성과 경험을 공유한다는 점에서 유익하다. 하지만 다음 여행을 더 잘할 수 있게 노하우를 전수하는 목적, 다른 여행자에게 실질적 도움을 주는 목적과 같이 감성과 경험의 목적에 따라 프로젝트 연구 논문과 다르게 간주할 수 있다. 개인의 감성을 주관적으로 기록한다면 위에서 언급한 프로젝트 연구의 특성과 거리가 있다.

기록의 목적을 달성하려면 성찰과 체계적인 탐구가 수반될 필요가 있다. 그렇지 않은 프로젝트 보고서는 여행에서 일어난 일을 단순 기록한 내용에 가깝다. 예를 들어 다음과 같은 형식의 글이 된다. '그때 어떤 버스를 타고, 어떤 식당에 가서 식사를 하

고, 어떤 호텔에 가서 숙박을 했다.'처럼 여정을 간단히 기록하는 식이다. 프로젝트 연구 논문은 체계적인 성찰과 탐구 활동을 수반하고 신뢰도를 검증할 수 있도록 기록한 글이다. 여기서 여행을 잘하는 방법에 대한 기록을 연상해 볼 수 있다. 같은 여행일지라도 다음과 같은 식의 기록이라면 프로젝트 연구 논문 유형에 가까울 것이다. '그 장소에 가려면 버스, 택시, 전철을 타는 방법이 있다. 택시는 비싸고, 전철을 타면 너무 많이 걷는다. 가격이 싸고 편리한 버스를 타는 방법이 제일 좋았다. 그곳에는 중식, 한식, 양식 식당이 있다. 그 지역은 된장이 유명하다. 청국장으로 유명한 식당에 가서 식사를 하기로 했다. 메뉴 선택이 성공적이었다.' 이 글에는 식사 메뉴를 선택하는 데 신뢰할 만한 조언이 담겨 있다. '이 지역에 가면 청국장 전문 식당으로 가라. 숙박은 호텔보다 에어비앤비가 좋다. 가격이 싸고 현지인과 대화할 수 있어서 진정한 여행을 누릴 수 있기 때문이다.' 이런 기록에는 교통수단, 식사 메뉴 선정, 숙박과 관련해 신뢰할 만한 조언을 담고 있다. 즉, 결정의 근거를 제시하고 결과의 성공 또는 실패에 대한 평가와 더불어 어떤 결정이 더 좋은 결과를 만들어 내는지를 체계적으로 설명한다. 시사점을 제시하는 식으로 결과를 기록함으로써 경험을 지식으로 변환하여 기록할 수 있다.

② 공학 분야 연구 논문과의 차이

공학 분야에서는 새로운 기술 혹은 그 응용 사례를 개발하고, 과학적인 방법으로 개발 결과물의 효과를 효과를 검증하는 연구를 흔히 볼 수 있다. 연구 수행 과정에서 새로운 사례를 개발하고 평가한다는 점에서 공학 분야의 기술 개발 연구와 디자인 프로젝트 연구는 유사해 보인다. 하지만 디자인 활동의 특성으로 차이

가 발생한다. 디자인 프로젝트 연구에서는 디자인 과정에서 일어나는 창의적 사고 활동과 주요 결정 과정을 포함한다. 과학적 근거에 기반한 결정일 수도 있고, 프로젝트에 영향을 미치는 다양한 변수를 조율하여 최선이라고 생각하는 결정이 되기도 한다. 미적인 판단의 경우 논리적으로 설명하기 어려울 때도 있다. 인문학이나 사회과학의 정성 연구에서처럼 비평적 해석이나 연구자의 경험에 기초한 선험적 해석이 지식의 신뢰도를 높이는 근거가 될 수도 있다. 창의적 디자인 사고를 체계적으로 정리한 결과를 담고 있다는 점이 디자인 분야 프로젝트 논문과 공학 분야 개발 논문과의 차이다.

공학 분야의 개발 논문에서는 문제가 정해져 있고 그 문제를 달성하기 위한 수단의 적합성을 검토하는 것과 같이 문제 자체가 명확한 경우가 많다. 더 높은 효율, 성능을 위한 새로운 기술, 재료, 방법을 탐색하는 것이 예시이다. 디자인 프로젝트 연구 논문에서는 문제가 명확하지 않은 상태에서 출발하여 문제와 해결안이 동시에 진화하면서 성과가 만들어지는 경우도 흔하다. 이 경우 디자인 방향을 설정하는 과정 자체가 연구 활동의 일부가 될 수 있다.

두 연구 유형이 비슷한 절차를 거친다고 생각할 수 있지만 접근 방법에서는 확연한 차이가 있다. 공학 분야의 개발 논문은 논리적, 분석적 접근을 취한다. 디자인 프로젝트 연구에서는 창의적, 통합적, 성찰적 접근이 주가 된다. 두 유형의 연구는 유사한 구조를 가질 수 있지만 디자인 고유의 과정 서술과 결정에 대한 해석, 전달 방법에서 차이가 있다.

③ 예술·디자인 분야 작품 해설과의 차이

예술 분야에서는 결과물을 더 깊게 이해할 수 있도록 작가의 설

명(Artist Statement)을 제시하기도 한다. 이는 작품의 동기, 영감, 과정, 해석, 세계관 등을 설명하는 작가의 주관적 글로, 일인칭 관점에서 작품을 해석한 에세이 형식을 띤다.

예를 들면 작품의 해석이나 작가 설명문은 다음과 같은 구성으로 작성할 수 있다. '나는 이 작품에서 X를 Y로 해석했다. 그 해석에는 이런 영감을 떠올렸다. 그 영감을 이렇게 적용시켜 이런 결과가 나왔다. 이것은 Z다. 따라서 나에게 이 작품의 의미는 A이다.' 이러한 작가의 설명문은 작품에 대한 이해도를 높인다. 작품의 이해를 높이는 것이 연구의 목적이라면 좋은 정보이다. 하지만 큰 틀에서 이러한 글은 이 책에서 소개하는 프로젝트 연구 논문에 포함된다고 보기 어렵다. 유익한 작품 해석의 글, 혹은 작품을 잘 이해할 수 있도록 돕는 작가의 일인칭적 소개 글에 가깝기 때문이다.

프로젝트 연구는 체계적 탐구를 수반한다. 디자인 활동이 병행되지만 연구의 속성을 공유한다. 즉 체계적인 탐구, 목적하는 지식의 유무가 차이를 만든다. 예술이건 디자인이건 프로젝트를 수행하는 과정이 체계적인 경우가 많다. 그 결과를 어떻게 전달하는가? 전달하는 실체인 지식이 무엇인가에 따라 프로젝트 연구가 될 수 있는지가 결정된다. 프로젝트 연구의 경우 지식의 수혜자와 목적이 구체적이다. 프로젝트 연구를 수행한 디자인 연구자의 연구 논문에서는 신뢰도 있는 지식을 제시함으로써 작품 설명 글과의 차이를 만든다.

④ 성찰적 기록이 필수 요소

프로젝트 연구에서 가장 중요한 조건 중 하나는 프로젝트를 통해 생성된 지식을 성찰적으로 기록해야 한다는 것이다. 또한 지식의

적용 범위를 알려줄 필요가 있다. 프로젝트의 성공 여부를 알고 있으면 좋은 연구 논문을 쓰는 데 결정적으로 유리하다. 역으로 프로젝트 성과물이 성공인지 실패인지 모를 경우 신뢰할 만한 시사점을 제시하기 어렵다. 이는 연구를 통해 프로젝트의 성공 여부를 평가할 필요가 있음을 시사한다.

'이렇게 하면 프로젝트가 성공한다, 이렇게 하면 프로젝트가 실패한다, 이렇게 하면 더 잘할 수 있다'와 같은 주장이 논증과 더불어 제시된다면 훌륭한 프로젝트 연구 논문이 될 것이다. 프로젝트를 진행하면서 어떤 이슈가 발생했고 어떻게 해결했는지, 더 잘 해결하려면 어떤 점을 고려해야 했는지를 체계적으로 해석한 내용이 포함되면 유용하다. 이것 자체로도 신뢰할 수 있는 실용적 지식이 되기 때문이다. 다만 충분한 근거를 제시하여 개인적 취향이나 감상, 의견을 넘어 신뢰할 주장으로 바뀐 지식이 될 필요가 있다.

디자인 프로젝트 논문에서 디자인 분야 고유의 논증을 재정의할 필요가 있다. 프로젝트 연구에서 신뢰도 평가를 위해 반드시 과학적 논증이 될 필요는 없다. 디자인 분야 고유의 신뢰도를 검증하는 척도가 탐구되어야 한다. 주장의 근거로 일부는 분석과 과학적 검증을 통해 성공과 실패의 요인을 밝히지만 어떤 부분에서는 디자이너 혹은 디자이너 전문가 집단의 판단, 주관적 해석도 수용할 수 있다. 평론이나 비평적 깊이를 더해 논의하거나 실제 프로젝트를 수행한 디자이너 연구자의 깊이 있는 성찰과 해석을 덧붙이면 신뢰를 높일 수도 있다. 디자인 과정과 과정 중에 구체화된 아이디어, 그리고 다양한 대안 가운데 최종안을 선택하게 된 배경이나 근거를 충분히 설명한다면 디자인 프로젝트 연구에 맞는 논증일 것이다. 따라서 프로젝트 논문에서는 '논증'의 정

의가 좀 다르게 적용되며 이를 새롭게 정의할 필요가 있다. 이에 대한 논의는 여기서 정의할 수준이 아니지만 앞으로 프로젝트 연구가 좀 더 보편화된다면 깊이 다뤄야 할 주제이다.

⑤ 훌륭한 디자인 성과가 필수 요건인가

프로젝트 연구에 반드시 성공적인 디자인 성과가 수반되어야 할 필요가 있을까? 디자인 결과물이 좋은 평가를 받는다면, 다시 말해 시장에서 성공한 프로젝트이거나 전문가로부터 창의적이고 새로운 시도라는 점을 인정 받거나 경제, 사회, 문화적으로 큰 영향을 준 결과물이라면 프로젝트 연구 논문의 가치는 높아진다. 예를 들어, 첫 아이폰은 스마트폰이라는 새로운 장르를 도입한 혁신적인 제품이었다. 이 제품이 어떻게 개발되었고, 어떤 요건이 이러한 성공을 이끌었는지를 체계적으로 탐구하여 정리한 논문이 있다면 디자인 실무 분야에 매우 가치가 높은 지식이 된다. 이렇게 하면 성공적인 디자인이 된다는 것을 깨닫게 하며 디자인 실무에 직접적으로 기여하는 지식이기 때문이다.

병원의 임상 지식이 기록되고 전수되어 유사한 질병을 잘 치료할 수 있다면 유용한 연구일 것이다. 디자인 실무 분야건 연구 분야건 디자인 전문가 커뮤니티 내 다른 사람이 이해할 수 있도록 기록되는 것이 주요 요건이다. 프로젝트 연구 논문은 지식으로 기록되고 전수될 수 있는 형식이어야 한다. 아쉽게도 아이폰의 개발 과정에 대한 지식은 프로젝트 연구 논문으로 발표된 사례를 찾기 힘들다. 물론 애플 사내에 기록이 남아 있을 수 있지만 디자인 분야에서 활용할 수 있는 지식의 형태로 축적되어 있지는 않다.

한편 반드시 성공한 디자인만이 프로젝트 연구 논문이 되는

것은 아니다. 프로젝트의 성과가 시장에서는 실패하더라도 프로젝트 연구 논문은 얼마든지 성공할 수 있다. 애플은 아이폰을 발표하기 오래전 '뉴튼(Newton)'이라는 개인용 정보 단말기를 개발한 사례가 있다. 이후 아이폰과 유사한 다기능을 가진 휴대폰 ROKR E1이 존재했다. 이런 프로젝트는 시장에서 실패했다. 실패한 원인을 해석해 기사나 우화적 글로 소개된 적은 있지만 체계적으로 탐구해 얻은 교훈을 신뢰할 만한 지식으로 기록한 프로젝트 논문은 쉽게 찾아 볼 수 없다.

특히 디자인 실무자들이 디자인을 수행한 주체적 관점에서 기록한 프로젝트 연구 논문을 찾기 어렵다. 제3자가 사후 평론적 관점으로 기록할 수도 있지만 이 경우도 프로젝트 연구 논문과는 차이가 있다. 실패 과정과 결정의 근거 등을 디자인 수행자가 체계적으로 분석하고 기록한다면 훌륭한 프로젝트 연구 논문이 될 수 있을 것이다.

⑥ 프로젝트 연구와 관련된 논문 형식

최근 디자인 관련 학술대회[7]에서 픽토리얼(Pictorials)이라는 논문 유형이 확산되고 있다. 픽토리얼은 기존 문자 중심의 논리적 주장을 담은 논문에서 전달하기 어려운 내용을 전달하는 형식으로 제안되었다. 픽토리얼은 다이어그램, 스케치, 렌더링, 사진, 스토리보드와 같은 시각 요소가 논문의 주요 아이디어 혹은 연구의 기여를 전달하는 데 중요한 역할을 한다. ❏ 3-38은 파라메트릭 디자인에 생성된 디자인 프로토타입의 카탈로그가 표현되는 방식을 새롭게 제시한 픽토리얼이다. 시각 요소를 전달하기에 강점

7 〈Designing Interactive Systems〉〈International Association of Societies of Design Research〉〈Tangible Embedded and Embodied Interaction〉과 같은 학술 대회가 그 예다.

PARAMETRIC HABITAT: Virtual Catalog of Design Prototypes

Rony Ginosar
The Hebrew University of
Jerusalem, Israel &
Bezalel Academy of Arts and
Design, Jerusalem, Israel
rony.ginosar@mail.huji.ac.il

Hila Kloper
The Hebrew University of
Jerusalem, Israel
hila.kloper@mail.huji.ac.il

Amit Zoran
The Hebrew University of
Jerusalem, Israel &
Bezalel Academy of Arts and
Design, Jerusalem, Israel
zoran@cs.huji.ac.il

ABSTRACT
Generative tools contribute new possibilities to
traditional design, yet formal representation of digital
procedures can be counterintuitive to some makers. We
envision the use of catalogues in parametric design,
replacing abstract design procedures with a given set of
visual options to select from and react to. We review
the research challenges in realizing our catalog vision.
We contribute an embryonic catalog generated from a
formal list of parameters, demonstrated on a
parametric mushroom. We also present a simple user
study where students engaged in a design task relying
on a catalog of prototypes generated by parametric
design.

Author Keywords
Catalog; Generative Design; Parametric Design.

ACM Classification Keywords
H.5.2. User Interfaces: User-centered design.

⊡ 3-38 │ 픽토리얼 예시

이 있지만 반드시 디자인 실무 결과를 담을 필요는 없다. 이론 수준의 지식이 시각적 표현을 통해 더 풍부하고 효과적으로 전달된다면 픽토리얼 형식으로 발표될 수 있다. 디자인 실무의 성과나 과정의 산출물인 경우 시각적으로 설명하는 방식이 문자로 묘사하는 방식보다 효과적인 경우가 많다. 따라서 디자인 행위가 수반되는 프로젝트 연구일 경우에 픽토리얼 형식으로 발표하는 것이 효과적일 때가 많다고 볼 수 있다. 실제 이러한 형식을 허용하는 디자인 연구 커뮤니티에서도 디자인 작업을 발표하는 데 효과적이며 실무 디자이너에게 보다 친숙한 형식이라고 설명한다.

프로젝트 연구 논문의 구성 예시

아래는 신규 디자인을 제시하는 프로젝트 연구 논문의 구성 예시다. 크게 여덟 개 챕터로 구성되는데, 프로젝트의 성격에 따라 디자인 방향, 디자인 과정 및 대안, 디자인 결과, 결과의 평가에 대한 비중이 달라질 수 있다.

① 배경 · 프로젝트의 동기, 프로젝트가 다루고자 하는 문제, 목표 제시

② 관련 사례 및 연구 · 프로젝트와 관련된 사례, 문헌에 대한 체계적 조사 분석
· 기존 사례 혹은 프로젝트 논문과의 차별성 논의

③ 디자인 방향 · 프로젝트에서 설정한 방향 혹은 제시된 요구 사항에 대한 설명
· 설정된 방향 혹은 요구 사항에 대한 근거 소개

④ 디자인 과정 및 대안 · 프로젝트 전 과정에서 발생한 대안, 판단에 대한 설명, 설득할 수 있는 근거 제시

⑤ 디자인 결과 · 결과에 대한 깊이 있는 설명, 최종 디자인 결정에 대한 설명

⑥ 결과의 평가 · 결과물의 영향력을 신뢰할 수 있는 방법

으로 측정(이 방법은 정성적, 정량적 평가일 수도 있으며 선험적, 비평적 성찰일 수도 있다.)

⑦ 논의 및 시사점
· 프로젝트 수행을 통하여 얻는 지식 요약 (동료 혹은 해당 분야의 전문가에게 유용한 지식의 형태로 체계화해 설명한다.)
· 프로젝트의 한계
· 전제, 범위와 같은 지식을 습득할 때 고려할 점
· 유사 혹은 관련 프로젝트를 수행하는 데 도움이 되는 시사점 제시

⑧ 결론
· 핵심적으로 기여하는 디자인 지식 요약
· 해당 논문에서 독자가 기억해야 할 교훈 요약
· 프로젝트 연구의 평가 기준

⌂ 3.3.6 │ 프로젝트 연구의 논문 사례

디자인 실무 분야별로 프로젝트 연구의 예시를 들면 다음과 같다. 최근 «ADR»에 발표된 논문 가운데 프로젝트 수행이 수반되었는지를 기준으로 선별하였으며, 이 책의 저자가 직접 연구에 참여해 수행 방법, 논문 작성, 심사 과정을 상세히 이해하고 있는 논문도 예시의 하나로 포함하였다. 각 논문의 내용을 간략히 살

펴보고 왜 이 논문들이 대표적인 프로젝트 연구 논문의 예시가 될 수 있는지 살펴보자.

(1) **시각 커뮤니케이션 디자인 분야 사례**

최성민 & 최슬기, 「대중 참여에 기초한 가변적 아이덴티티 시스템: 베엠베 구겐하임 랩(Flexible Identity System Based on Public Participation: The BMW Guggenheim Lab)」, Archives of Design Research, 2013, 26(2), 321–341.

▌ 논문 개요

이 논문은 프로젝트 연구가 흔하지 않은 상황에서 디자인 실무 기반 프로젝트를 연구 논문으로 소개하여 최우수 논문상을 수상했다. 베엠베 구겐하임 랩의 그래픽 아이덴티티 디자인의 해결안으로써 연구진이 대중 참여에 기초한 가변적 아이덴티티 시스템을 어떻게 구상하고 개발했는지, 그로부터 어떤 결과가 도출되었는지 서술하였다. 디자인 과정을 단계적으로 서술하며 프로젝트와 관련된 기본 정보를 체계화해 보고하였다.

▌ 지식 기여

가변적 아이덴티티 시스템과 참여적 디자인, 두 가지 방법을 결합하여 새로운 아이덴티티 시스템을 창안할 수 있음을 보여준다. 그 효과를 검증하고 분석 결과를 제시함으로써 신뢰할 수 있는 지식으로 체계화했다는 점이 주목할 만하다. 구체적 사례를 기반으로 독자에게 디자인 과정, 결과의 창안 방법에 대한 지식으로 전달한다.

▌ 논문 구성

연구의 목적과 배경, 과제 분석, 디자인 개념, 디자인 제안, 디자

Flexible Identity System Based on Public Participation: The BMW Guggenheim Lab

Sung Min Choi[1,] Sulki Choi[2]

[1] Visual & Industrial Design Department, University of Seoul, Seoul, Korea
[2] Visual Dialog Faculty, Kaywon School of Art & Design, Euiwang, Korea

Background The BMW Guggenheim Lab is a collaborative project by the Solomon R. Guggenheim Museum and Foundation, New York, and the BMW Corporation, Munich. As the Lab travels around the world, the goal of the project is to inspire forward-looking ideas and designs about urban life. We were asked to design the Lab's graphic identity system, which was required to be an innovative yet accessible visual language, as well as a system that would consistently represent the spirit of the Lab while allowing open-ended variations. This study describes how the challenge was met by the conception of a flexible identity system based on public participation, and how the concept was realized as a workable design.

Methods This paper adopts a descriptive method to explain the process by which we approached the problem of creating a graphic identity for the BMW Guggenheim Lab. It presents basic facts of the assignment, how we analyzed the "brief" and identified the central problems that it implied. Then it critically discusses what has been called "the flexible identity system" and the model of "participatory design," in order to introduce how we conceptually combined the two existing approaches. Then a detailed discussion follows of the decisions we made in developing the concept of a flexible identity system based on public participation into a fully functional design solution. Finally, it presents some examples of the final design.

Results It became clear that the participation-encouraging LAB logo system we had designed had a certain impact not only within design communities but also among the general public. People actively reacted to the system, leaving invaluable comments about the idea of the BMW Guggenheim Lab. Rather than merely a one-way communication device, the identity system in effect worked as a feedback mechanism for the organizers of the project.

Conclusion Both the flexible identity system and participatory design are established design methods. The case of the BMW Guggenheim Lab is significant in that it combined the two approaches into a practical design solution. This study suggests there are broader implications in the integration of the approaches, which may go beyond the particular case under discussion.

Keywords flexible identity system, public participation, interactive identity system, dynamic typography

🗁 3-39 │ 사례 논문의 본문

인 개발, 디자인 결과, 결론으로 이루어졌다. 총 19쪽 분량의 본문 중 실제 디자인에 대한 소개에 14쪽을 할애했다. 디자인 개념과 유사한 기존 사례가 있는지 설명하고, 디자인 결과를 평가한 내용을 0.5쪽으로 정리했다. 디자인 개발 과정과 결과를 소개하기 위해 많은 시각 자료를 포함한다는 점이 특징이다.

연구 방법

연구 방법은 기본적으로 디자인 수행 과정이다. 디자인 행위를 성찰하고 비판해 프로젝트 논문에서 서술할 지식으로 만드는 과정이 디자인 과정 중 혹은 디자인이 완성된 후 이루어졌다는 점이 주목할 만하다. 사용자 참여 디자인, 이해관계자의 평가가 수반되었는데, 이는 연구의 과정이자 디자인의 과정으로 볼 수 있다.

왜 적절한 프로젝트 연구 논문인가

디자인 행위가 연구 수행 과정이라는 점에서 프로젝트 연구의 대표 사례라 할 수 있다. 디자인 프로젝트 결과를 (특히 유사한 디자인 문제를 다루는 디자인 실무자에게) 유용한 지식의 형태로 체계적으로 정리하였다. 또한 관련 연구를 소개해 발표 시점에서 독창적인 성과라는 점을 보여주었고, 평가 과정을 거쳐 디자인 과정과 결과가 어떻게 개선될 수 있는지를 소개하였다. 마지막으로 성공적인 디자인을 만들어 가기 위한 과정, 판단 근거, 디자인 성과를 체계화하여 설명하였다. 이렇듯 디자인 실무자에게 영감과 도움을 주는 연구라는 점에서 프로젝트 연구 사례로 볼 수 있다.

프로젝트 연구 논문으로서 보완점

완성도를 높일 방안도 생각해 볼 수 있다. 기존 사례, 연구와 비교

하여 차별점을 분석하고 독창성을 제시함으로써 설득력이 더 높아질 것이다. 이를 위해 현재보다 체계적인 참고 문헌이나 관련 사례 분석이 필요하다. 논문에는 적용되지 않았지만 다양한 아이디어가 어떻게 도출되었고 최종안이 선정되었는지를 소개함으로써 디자인 프로세스에 대한 지식을 축적할 수 있다. 디자인의 성공 요인, 프로젝트 발전 방향에 대한 평가 분석도 보완할 수 있다. 디자인 실무자, 연구자를 위한 시사점이 좀 더 체계적으로 정리된다면 보다 훌륭한 프로젝트 연구 논문 사례가 될 것이다.

(2) 서비스 디자인 분야 사례

Song, G., Lee, Y., & Jung, E., 「Developing the 'OU Cup': Promoting Ecological Behavior through a Cup-sharing Service System Based on the Comprehensive Action Determination Model and Choice Architecture」, Archives of Design Research, 2020, 33(3), 5–17.

▎논문 개요

이 논문은 2020년 《ADR》 33권 3호에 발표되었다. 소비자의 재사용 컵 사용을 장려하는 'OU(Zero You) Cup' 서비스 디자인이 어떻게 제안되었고, 실제 사용 환경에서 어떤 평가를 받았는지 소개한 논문이다. 여기서는 재사용 컵, 회수용 박스를 포함하는 제품 디자인, 친환경 캠페인을 개발하였는데, 서비스 모델을 개발하기 위한 다섯 가지 디자인 전략을 CADM(Comprehensive Action Determination Model), 선택 설계 이론(Choice Architecture Theory)에 기초하여 설정하였다. 특히 CADM의 상황적 영향, 선택 설계의 초기 옵션(Default Option), 밴드왜건 효과(Bandwagon Effect)를 사람들의 습관적 행동에 대응하는 이론적 기반으로 활용했다. 실제 카페에서 진행한 실험에서 제시하는 서비스 모델이 카페 주인과 고객에게 환영받는 모델이 될 수 있다는 점을 보여주었다.

Developing the 'OU Cup': Promoting Ecological Behavior through a Cup-sharing Service System Based on the Comprehensive Action Determination Model and Choice Architecture

Gahyung Song[1], Youngeun Lee[2*], Eui-chul Jung[3]

[1]Graduate School of Design, Doctorate Student, Seoul National University, Seoul, Korea
[2]School of Design Convergence, Assistant Professor, Hongik University, Sejong, Korea
[3]Department of Design, Professor, Seoul National University, Seoul, Korea

Abstract

Background With the increasing international interest in and social awareness about plastic waste, Korea has also been focusing on the enforcement of disposable plastic cup regulations. In addition to government initiatives and tumbler use campaigns, studies for overcoming the limitations of existing approaches and inducing ecological behaviors should be pursued.

Methods Based on theoretical considerations of the Comprehensive Action Determination Model (CADM) and choice architecture, five design strategies were derived. After comparative analysis of three cup-sharing cases in Germany, the United Kingdom (UK), and South Korea in terms of social and cultural influences, an integrated service design model, 'OU (Zero You) Cup', was proposed. The study model was verified through a four-day pilot experiment of its action-inducing incentives and self-sustainability designed in the environment.

Results Based 'circulation', 'familiarity', 'trust', 'cost', and 'transition' as the five strategies, the experiment showed a high return rate of 74.89% for the OU cups, and demonstrated the possibility of the campus café circulation system using on-site individuals as both users and workers.

Conclusions This study serves as a starting point for the establishment of an integrated service design model for replacing disposable cup consumption behavior. The proposed model is unique as it proposed five strategies reflecting the socio-cultural environment of South Korea, considered individuals of the community as the core value of the model's self-sustainability, and discovered CADM's *situational influences*, and choice architecture's 'default option' and 'bandwagon effect' as a theoretical framework to cope with people's habit of changing their instant choices. To self-sustainably implement the current model, 'trust' and 'cost' must be considered in the future.

Keywords Service Design Model, Shared Economy, Sustainable Behavior, Comprehensive Action Determination Model, Choice Architecture

This work was supported by Creative-Pioneering Researchers Program (Grant 600-20170022) through Seoul National University.

*Corresponding author: Youngeun Lee (eun3design@snu.ac.kr)

Citation: Song, G., Lee, Y., & Jung, E. (2020). Developing the 'OU Cup': Promoting Ecological Behavior through a Cup-sharing Service System Based on the Comprehensive Action Determination Model and Choice Architecture. *Archives of Design Research, 33*(3), 5-17.

http://dx.doi.org/10.15187/adr.2020.08.33.3.5

Received : Feb. 26. 2020 ; Reviewed : May. 21. 2020 ; Accepted : May. 26. 2020
pISSN 1226-8046 eISSN 2288-2987

▌지식 기여

환경심리학 이론을 새로운 서비스 디자인에 적용하여 재사용을 장려하는 서비스 디자인을 구체화하고, 실제 환경에서 검증하여 디자인 시사점을 제시했다는 점이 주요한 지적 기여다. 행동심리학 이론이 디자인 전략으로 구체화되고 그 전략이 디자인에 반영되는 과정을 단계적으로 설명하는데, 재활용 컵 서비스 디자인뿐만 아니라 다른 재활용 용기나 공유 서비스 모델에도 디자인 시사점을 제공한다.

▌논문 구성

서론, 배경 이론 소개, 기존의 공유 컵 서비스 소개 및 비교, OU Cup 서비스 모델 소개, 서비스를 현장에 적용한 실험, 결론 및 논의로 이루어졌다. 본문은 10쪽 분량이고, OU 서비스 모델 소개에 3쪽, 실험에 1.5쪽을 할애했다. 배경 이론 소개에 1.5쪽, 관련 유사 서비스 소개와 비교에 1.5쪽을 사용했다. 서론과 결론 및 토론은 각각 1쪽, 1.5쪽으로 할애해 소개했다.

▌연구 방법

디자인 수행이 큰 비중을 차지하는 프로젝트 연구인 만큼 디자인 전략을 도출하고 실제 서비스 디자인으로 구체화한 내용을 중요하게 다루었다. 실험을 통한 검증 역시 중요한 과정이었다. 실제로 카페 현장에서 나흘 동안 서비스를 적용하면서 컵 회수율을 측정했다.

▌왜 적절한 프로젝트 연구 논문인가

프로젝트 연구로서 좋은 예시가 될 수 있는 이유를 네 가지로 정

리할 수 있다. 첫째, 현시점에서 중요하고 독창적인 디자인 프로젝트 사례를 보고한다. 플라스틱 폐기물을 줄이고자 하는 세계적인 관심이 커지는 동시에 사용 규제 지침이 도입되는 상황에서 중요한 사회적 문제를 다루는데, 특히 플라스틱 폐기물을 배출하는 카페에서 일회용 컵과 빨대 사용을 줄일 방법을 이야기한다. 이 논문에서는 기존 캠페인이나 서비스가 해결하지 못하는 문제도 지적한다. 연구자들은 기존에 행해진 대부분의 환경 캠페인이 사람들의 관심을 끌기에는 너무 세부적이라 실제 행동으로 이어지지 않는 경우가 많다고 언급하면서 행동을 이끌어내는 서비스 디자인의 중요성을 설명한다. 이에 컵클럽(CupClub), 리컵(RECUP), 보틀 팩토리(Bottle Factory)와 같은 기존 서비스 모델을 분석하고 차별점을 제시한다.

둘째, 디자인의 방법과 결정에 충분한 설명을 제공한다. CADM과 선택 설계 이론, 특히 CADM의 상황적 영향, 선택 설계에서의 초기 옵션, 밴드웨건 효과를 사람들의 습관적 행동에 대응하는 이론적 프레임워크로 활용해 다섯 가지 디자인 전략을 수립했다는 점을 자세히 설명한다. 간단한 디자인 전략과 이론적 배경을 소개하면서 디자인 전략이 어떻게 도출되었는지를 설명하는 것에는 큰 차이가 있다. 여기서는 디자인 실무자들에게 이론적 모델을 디자인에 접목할 수 있는지 묻는 인터뷰 연구를 수행하고 지식과 실제 제품 디자인, 캠페인 디자인에 어떻게 적용되는지를 구체적으로 보여준다.

셋째, 실제 실험을 통해 디자인이 긍정적인 변화를 야기함을 입증한다. 이 논문에서는 카페에서 수행한 실험으로 얻은 컵 회수율을 토대로 서비스의 유용성을 평가했다. 높은 회수율 결과로 해당 서비스 디자인이 실현 가능하고 유익한지를 평가한 결과를

제시하고, 그 타당성을 입증한 것이다. 실제 현장에 적용되고 그 결과를 제시한다는 점에서 디자이너의 개인적 평가나 해석과는 다른 논증이 가능하다는 결과를 제시한다.

마지막으로, 이 프로젝트의 결과는 실무자가 유사한 서비스 디자인을 수행할 때 활용할 수 있는 지식을 제공한다. 디자인 실무를 고도화하는 데 관심이 있는 디자이너, 연구자에게 직접적인 시사점을 제시하는 것이다. 논문에서 제시한 서비스 블루프린트 (Service Blueprint)는 공유 컵 서비스를 가시화한 결과물인 동시에 유사한 서비스를 디자인할 때 유익한 가이드가 될 수 있다. 이 연구에서 활용한 배경 이론은 소비자 행동 심리를 적용할 수 있는 다른 서비스에도 적용이 가능하다. 이러한 서비스를 현실에 적용하는 데 필요한 사항도 소개한다. 전반적으로 디자인의 근거, 방법, 결과, 평가, 시사점이 체계적이며 논리적으로 서술되었다.

▌ 프로젝트 연구 논문으로서 보완점

프로젝트 연구 논문으로서 요구되는 개선 사항은 다음과 같다. 프로젝트 결과의 독창성을 좀 더 구체적으로 설명할 필요가 있다. 앞서 이미 언급한 다섯 가지 디자인 전략 중 가격과 신뢰도 측면의 해결안이 함께 고려된다면 서비스 디자인으로 고도화할 수 있을 것이다. 관련 사례로 현재 출시된 세 가지 서비스 모델을 비교한다. 이러한 서비스를 동시 비교하는 것뿐만 아니라 유사한 공유 서비스 모델이나 배경 이론을 적용한 다른 분야의 응용 사례를 소개하고 유사점과 차별점을 논한다면 프로젝트에서 제시하는 디자인과 지식의 독창성을 논증하기 더 수월할 것이다.

CADM과 선택 설계 이론에 기반한 디자인 전략을 잘 설명하고 있으나, 다양한 디자인 아이디어가 어떻게 도출되고 선별되

고 발전했는지에 대한 내용은 생략되어 있다. 이러한 과정과 디자인 판단의 근거가 제시된다면 의미 있는 디자인 실무 지식이 될 수 있다. 평가 측면에서도 컵 회수율에 초점을 두고 있다. 제시된 서비스 디자인의 효과가 컵 회수율이라는 정량적인 평가뿐만 아니라 여러 이해관계자의 정성적인 평가 그리고 디자인 전문가의 비판적 성찰도 포함될 수 있다. 평가 결과와 논의 내용에서 논증할 수 있는 연구 주장, 시사점이 좀 더 언급된다면 더 훌륭한 프로젝트 연구 논문이 될 것이다.

(3) 인터랙션 디자인 사례

디자인 중심 HCI 분야

Kim, J., Noh, B., & Park, Y. W., 「Giving Material Properties to Interactive Objects: A Case Study of Tangible Cube Representing Digital Data」, Archives of Design Research, 2020, 33(3), 55–73.

▌논문 개요

인터넷에서 날씨와 일정 정보를 알려주는 DayCube라는 기기의 디자인을 통해 디지털 정보를 어떤 물리적 소재로 표현해야 좋은지에 대한 디자인 시사점을 제시한다. DayCube는 콘크리트, 황동, 대리석, 코르크, 나무까지 다섯 가지 소재가 하나의 정육면체를 이룬다. 콘크리트는 사용자의 터치를 감지하고 황동, 대리석, 코르크는 진동의 울림으로 날씨 정보를 전달한다. 일정이 임박하면 나무 블록이 움직인다. 이 논문은 디지털 정보를 실체화하여 표현할 때 어떤 재료로 어떤 감각으로 전달하면 좋을지에 대한 질문의 답을 찾는 것이 목적이라고 설명한다. 날씨와 일정 알람이라는 두 기능에 초점을 두고 각 소재의 촉각적, 시각적, 청각적 피드백이 어떻게 디자인에 적용될 수 있는지, 적용되었을 때 사용자의 경험은 어떤지를 탐구하였다.

Giving Material Properties to Interactive Objects: A Case Study of Tangible Cube Representing Digital Data

Juntae Kim[1], Boram Noh[2], Young-Woo Park[3*]

[1]Department of Creative Design Engineering, Ph.D Candidate, UNIST, Ulsan, Korea
[2]Department of Creative Design Engineering, M.S, UNIST, Ulsan, Korea
[3]Department of Creative Design Engineering, Assistant Professor, UNIST, Ulsan, Korea

Abstract

Background Choosing the proper material may provide new interaction directions and increase functional and hedonic values. However, studies on how material properties can be used to represent digital data in interactive objects are limited. Therefore, our study utilizes five materials with two digital functions. The aim of the study is to understand the value that the materials and functions can offer from its interaction experience with materials.

Methods We created an interactive device, DayCube, to explore tangible interactions with digital data through various materials. We selected concrete, marble, wood, brass, and cork as the five materials and two digital functions, and we informed the current weather and schedule of the user. To conduct a user study, 10 users participated for two days, one hour per day. Participants used the DayCube about 30 to 40 minutes a day and interviewed about 20 minutes regarding the interaction experience.

Results We found that DayCube shows possibilities on intriguing new visual-haptic interactions with materials, promoting quick encounters with digital data, and connecting functions through different material features. We articulated three discussions about using the sensorial properties of the material to design interactions, designing by an unexpected perception of materials, and maximizing the symbolic meaning of material with ambiguity.

Conclusions We suggested the future possibilities of connecting materiality with digital data. Our design and explorative study provide opportunities for designers to widen imaginations in material selection and support new ideations with the simplified process of information transmission using the materials' features.

Keywords Material, Daily Object, Tangible Interaction, Digital Data

This paper was supported by Korea Institute for Advancement of Technology (KIAT) grant funded by the Korea Government (MOTIE) (P0012725, HRD Program for Industrial Innovation), and the National Research Foundation of Korea (NRF) grant funded by the Korea government (MSIT) (No.2.200762.01).

*Corresponding author: Young-Woo Park (ywpark@unist.ac.kr)

Citation: Kim, J., Noh, B., & Park, Y. W. (2020). Giving Material Properties to Interactive Objects: A Case Study of Tangible Cube Representing Digital Data. *Archives of Design Research, 33*(3), 55-73.

http://dx.doi.org/10.15187/adr.2020.08.33.3.55

Received : Feb. 26. 2020 ; **Reviewed :** Jun. 17. 2020 ; **Accepted :** Jun. 17. 2020
pISSN 1226-8046 **eISSN** 2288-2987

3-41 | 사례 논문의 본문

지식 기여

주요 기여는 새로운 디자인 결과물을 제안한다는 점과 디지털 정보를 물리적으로 표현하여 상호작용에 활용하는 데 어떤 소재를 사용했는지에 대한 지식을 제공한다는 점이다. 즉, DayCube라는 새로운 정보 표현 기기의 하드웨어와 상호작용을 새롭게 제시한다. 물리적 기기가 시각, 촉각, 청각을 통해 디지털 정보를 제공함으로써 사용자에게 새로운 정보 수용 방법을 미적으로 제시한다. 기기의 정육면체 형태에는 기능, 소재, 형태가 조화롭게 통합되었다. 디자인과 사용자 연구 결과를 바탕으로 일상 환경에 적용되는 인터랙티브 제품에 재료 각각의 속성을 활용한 디자인 시사점을 제시한다. 물질성과 디지털 정보를 연결하는 가능성을 제안하면서 재료의 특성과 디지털 정보 전달 기능의 관계를 규명하여 디자이너에게 재료 선택 가이드와 영감을 제공한다.

논문 구성

초록과 참고 문헌을 제외한 논문의 본문은 15쪽 분량이다. 그중 DayCube의 디자인 과정 및 디자인 결정의 근거, 구현 상세 내용, 사용법 설명이 3.5쪽을 차지한다. 또한 사용자 연구의 목표, 참가자, 방법 설명은 1.5쪽, 발견점 설명은 3.5쪽으로, 총 5쪽을 할애했다. 분량과 내용 측면에서 보면 앞서 언급한 내용이 포함된 두 절을 가장 중요하게 다루었다. 논의와 향후 연구 내용은 약 2쪽, 결론은 0.5쪽이며, 연구의 배경과 목표를 설명한 서론이 1쪽, 관련 연구 소개가 1쪽이다.

연구 방법

연구자들은 디자인을 통한 연구 접근을 취한다고 설명한다. 프로

젝트 연구 관점에서 디자인 수행이 연구 활동에 많은 비중을 차지한다고 할 수 있다. DayCube 디자인을 완성해 가면서 물질성과 디지털 정보와의 상호작용성을 탐색하는 과정을 동시에 수행한 것이다. 논문에는 언급되지 않았지만 반복적인 디자인 개선과 프로토타이핑이 수행되었다고 추측된다. 평가 단계에서는 랩 기반의 정성 평가 방법을 취한다. 주로 반구조화 인터뷰를 활용하여 사용자 연구의 주요 질문을 정성적으로 평가하는 방법으로 결과를 분석했다. 종합하면 연구 질문에서 출발한 디자인 개발, 개발된 디자인의 사용자 참여 평가 과정이 연구 수행 방법이다.

▎왜 적절한 프로젝트 연구 논문인가

이 논문은 프로젝트 연구 논문으로서 네 가지 주요 기준을 충족한다. 첫째, 일상에서 물리적 세계와 디지털 정보 세계가 융합되는 형상이 가속화하면서 디지털 정보의 실체화에 대한 관심과 중요도가 높아지고 있다. 탠저블 인터랙션(Tangible Interaction), 유비쿼터스 컴퓨팅, 사물인터넷(Internet of Things, IoT) 등이 디자인 분야에서 새로운 연구 주제로 부각되면서 이에 대한 지식 기반을 구축할 필요성이 커졌다. 한편 이 분야에서 미적 경험을 제공하는 기기나 상호작용 방법에 대한 연구가 상대적으로 부족한 상황을 감안할 때 본 연구는 현시점에서 중요하고 독창적인 연구 결과를 제시한다. 관련 연구를 체계적으로 서술해 본 연구의 디자인 제안과 연구 질문에 대한 답이 어떤 새로움을 제시하는지 논증한다.

둘째, 디자인 과정과 결정의 근거를 상세히 소개한다. 해당 기기에는 날씨와 임박한 일정 정보를 표현하는 두 가지 기능이 있다. 저자는 기존 연구에서 적용한 인터랙티브 기기들의 기능을 분석하고 본 연구에 가장 적절하게 접목할 수 있으면서 흔히 사

용하는 실내용 기기의 두 가지 기능을 선택했다고 설명한다. 또한 감각적, 감성적, 의미적 측면을 고려해서 다섯 가지 소재를 선택하고 그 과정과 근거도 상세히 소개한다. 다섯 가지 소재는 인테리어 디자인에서 주로 사용하는 소재 가운데 촉각적, 청각적 느낌을 날씨 정보에 매핑할 수 있는 소재로 압축하여 선택하였다. 진동모터를 내부에 설치해 촉각과 소리의 피드백을 재료와의 상호작용과 동시에 제공한 점을 디자인적 선택으로 설명한다. 임박한 일정을 알리는 데 쉽게 활용할 수 있는 서보 모터(Servo Motor)나 스테퍼 모터(Stepper Motor) 대신 소리가 나지 않는 형상기억합금 와이어를 활용하였다. 논문에서는 미적 상호작용 방법을 추구하고자 해당 소재를 선택했음을 상세히 설명하는데, 이는 기존 공학 분야에서 찾아 볼 수 있는 프로토타입의 단순 설명과 차이가 있다.

셋째, 실험을 통해 사용자들이 해당 기기와의 상호작용을 어떻게 받아들이는지 밝히고 그 효과를 체계적으로 논증한다. 열명의 참가자가 나흘간 기기가 설치된 장소에 방문하여 체험하였다. '사용자들은 각 소재가 두 가지 디지털 정보 표현 기능에 매핑되었을 때 이를 어떻게 인식하는가? 사용자들은 기기를 직접 만지고 느끼면서 소통하는 실체적 상호작용을 어떻게 느끼는가? 사용자 경험 측면에서 각 소재의 긍정적 혹은 부정적 측면은 무엇일까?' 라는 세 가지 질문에 대해 실제 환경과 유사한 공간에서 사용자 연구를 수행하였다. 다양한 소재가 제공하는 새로운 감각적 상호작용을 사용자들이 흥미롭게 느꼈다는 점, 소재가 디지털 정보를 직관적으로 전달할 가능성이 있다는 점, 각 소재가 긍정적 혹은 부정적 정보와 연계될 수 있다는 점을 밝혔다. 이 부분이 기존처럼 디자인 과정을 서술하고 저자의 주관적 관점에서 그

효과를 논하는 보고서 또는 디자인 에세이 형식의 글과 프로젝트 연구 논문이 차별화되는 점이라 할 수 있다.

넷째, 디자인 실무 및 디자인 연구 커뮤니티에 확산될 수 있도록 내용이 잘 정리되어 있다. 서론에서 문제를 제기하고 논문의 목표를 충분히 설명한다. 이 분야에서 기존에 진행된 연구가 무엇이 있으며 유사 연구와 어떤 차이가 있는지, DayCube 디자인의 방법과 판단의 근거는 무엇인지를 설명한다. 디자인적 판단 근거는 연구자의 해석과 선택에 기초하거나, 선행 연구의 제안과 요구 사항에 따라 결정했다. 연구자의 자의적 해석에 기초한 판단인지, 기존 사실에 근거한 판단인지를 구분하여 설명하기도 했다. 사용자 연구의 과정과 발견점을 독자들이 이해할 수 있도록 구조화하여 소개한 점도 주목할 만하다. 디자인 시사점, 연구의 한계, 결과를 설명하는 체계적인 설명과 논의에서 실무에 관심이 있는 디자이너나 연구자들이 유용하게 활용할 수 있는 제언도 담겨 있다.

▍프로젝트 연구 논문으로서 보완점

연구 주제의 중요도나 제시된 디자인 결과물의 독창성을 충분히 논증할 수 있도록 보완할 필요가 있다. 디자인 과정에서 만들어진 다양한 아이디어와 대안에 대한 정보를 함께 기술한다면 판단의 근거나 과정에 대해 보다 깊이 이해할 수 있을 것이다. 제시된 결과가 실현 가능하고 실제 세계에 유익한가에 대한 평가에서 역시 보완할 부분이 있고, 커뮤니티에 유용한 지식으로써 더 발전할 여지가 남아 있다. 또한 사용자 연구에서 과학적 논증을 위한 신뢰도를 중요하게 볼 것인지 디자인 프로젝트 연구 결과로써 현실성을 더 중요하게 볼 것인지에 따라 다르게 발전시킬 수 있을

것이다. 일반적인 연구 관점에서 신뢰도 측면을 본다면 참가자나 실험 방법에서 과연 결과를 객관적 사실로 받아들일 수 있는가에 의문이 들 것이다. 프로젝트 연구로써 이 결과가 현실에서 적절한지, 실무에서 유용한 지식으로 간주하기에 어떤 시사점을 도출할 수 있는지를 고려해 볼 수 있다. 소수의 사용자일지라도 실제 환경에서 장기간 사용할 경우 어떠한 사용 효과를 발휘하는지를 검토하는 식으로 연구의 수준을 높일 수 있다. 마지막으로 디자인 과정에서 만든 시각 자료를 추가해 최종 디자인 결과의 표현 수준을 높임으로써 프로젝트 연구로서의 가치를 높일 수 있다.

(4) 제품 디자인 분야 사례

Cho, H.J, et al., 「IoTIZER: A Versatile Mechanical Hijacking Device for Creating Internet of Old Things」, In Proceedings of the 2021 ACM Designing Interactive Systems(DIS) Conference, 2021, June.

▌논문 개요

원격 스위치 조작 기기 IoTIZER의 디자인과 가정에서 이루어진 사용자 연구를 소개하는 픽토리얼 형식의 논문으로, 2021년 iF 디자인 어워드 프로페셔널 콘셉트(Professional Concept) 부문에서 본상을 수상했다. 《ADR》에 발표된 앞의 세 논문 사례와 달리, 이 논문은 디자인 실무의 성과로 국제 디자인 어워드에서 수상함과 동시에 디자인 중심 HCI 분야에서 최우수 학술대회 중 하나인 DIS(Designing Interactive Systems)의 픽토리얼 논문으로 게재되었다는 점에서 디자인 활동과 연구 논문 저술 활동을 접목시킬 수 있다는 가능성을 보여준다.

 IoTIZER는 기존 제품이나 공간에 존재하는 물리적 컨트롤러, 예를 들면 스위치, 다이얼과 같은 장치를 덧붙여 조작을 가

IoTIZER: A Versatile Mechanical Hijacking Device for Creating Internet of Old Things

Hyungjun Cho[1]
lolo660@kaist.ac.kr

Han-Jong Kim[2]
hanjongkim@kpu.ac.kr

JiYeon Lee[1]
ji.lee@kaist.ac.kr

Chang-Min Kim[1]
peterkim12@kaist.ac.kr

Jinseong Bae[1]
bjsjs3002@kaist.ac.kr

Tek-Jin Nam[1]
tjnam@kaist.ac.kr

Department of Industrial Design, KAIST, Daejeon, Korea, Republic of [1]
Department of Design Engineering, Korea Polytechnic University, Siheung-si, Gyeonggi-do, Korea, Republic of [2]

ABSTRACT

Mechanical hijacking of physical interfaces is a cost-effective method for providing an Internet of Things (IoT) experience. However, existing mechanical hijacking devices (MHD) have limited applicability and usability. This pictorial introduces a research through design project on IoTIZER, which is easy to use and versatile MHD. We report on a design process from identifying a design space, conducting an iterative design and prototyping. We present the final design's hardware, software, usage scenario and implementation details. We also share lessons from a user study with eight households. The potential value of IoTIZER were appreciated as a versatile MHD. We discuss improvement areas of IoTIZER and implications for creating an IoT environment while preserving the existing conventions.

Authors Keywords

Internet of Things (IoT); Internet of Old Things (IooT); Mechanical Hijacking; Product Augmentation; Technology Probes; Research through Design.

An IoTIZER installed on home audio

DIS '21, June 28-July 2, 2021, Virtual Event, USA.
© 2021 Association for Computing Machinery.
ACM ISBN 978-1-4503-8476-6/21/06... $15.00
https://doi.org/10.1145/3461778.3461996

🗖 3-42 | 사례 논문의 본문

로채는 기기이며, 기구적 조작 가로채기 기기(Mechanical Hijacking Device)로 명명한다. 기존의 유사 제품은 스위치와 같은 특정 컨트롤러에만 호환되지만 IoTIZER는 스위치, 버튼, 다이얼 등 다양한 컨트롤러에 적용 가능하며 소프트웨어를 활용해 IoT 기능을 수행할 수 있다. 전축 암처럼 생긴 작은 막대가 고정 축을 중심으로, 수평으로 움직이거나 회전해 반경 내에서 직선 또는 곡선을 그리며 움직인다. 머리 부분에 튀어나온 조작 버튼을 누르거나 당길 수 있고, 도킹 핸들을 추가하여 조작에 필요한 다양한 움직임을 구현할 수 있다. 원격으로 조작 가능한 손가락 로봇과 같은 개념으로, 스위치만 장착한 기존의 제품을 IoT화할 수 있는 기기이다. IoT화에 필요한 하드웨어뿐만 아니라 다른 제품에 부착할 수 있는 홀더, 원격 조작을 정의하고 실행하는 소프트웨어가 시스템에 포함된다.

▮ 지식 기여

기존의 아날로그 제품을 IoT화할 수 있는 효과적인 방안으로 새로운 기기의 하드웨어와 소프트웨어를 제시한다. 디자인 과정을 의도, 근거와 함께 소개하고 주요 특징, 사용 시나리오, 구현과 관련된 상세 내용을 보고한다. 사용자 연구를 통해 사용자 가정에서 어떻게 적용될 수 있는지, 시스템에 대한 사용자 기대는 무엇인지를 밝혔다. 그 결과 개인의 IoT 경험을 확장하는 데 도움을 준다는 시사점과 기존 사용 환경을 유지하면서 IoT를 추가할 방안을 제시한다.

▮ 논문 구성

왜 이 디자인이 필요한지와 논문의 전체 내용을 소개하는 서론으로 시작된다. 관련 연구에서는 IoT 경험을 제공하는 유사 사례와 조작을 가로채는 기기 사례를 언급하고, IoTIZER와의 차별점을 설명한다. 디자인 과정에서 어떠한 조작을 지원할지 이해하는 단계가 필요했기에 기존 제품에서 사용하는 스위치를 분석하고 유형화하여 한 제품에만 국한되지 않고 여러 제품에 적용할 수 있는 조작 방법을 소개한다. 다음으로 디자인 탐색 과정을 세 단계에 걸쳐 설명한다. 초기에 만들어진 원격 손가락 형태의 하드웨어 디자인이 어떤 식으로 발전하여 최종 디자인이 완성되었는지 글과 그림으로 소개하였다. 프로토타입을 활용하여 실제 환경에서 어떻게 사용될 수 있는지 사용자 피드백을 얻는 탐색적 사용자 연구 결과를 제시하였다. 마지막으로 디자인의 어떤 사용 경험을 제공하는지, 기존 제품을 IoT화하는 데 어떤 효과를 주는지, 더 나은 조작 위임기를 디자인할 때 고려할 사항과 연구의 의의를 논하면서 논문이 끝난다.

논문은 12쪽으로 구성되어 있지만 그림과 사진이 많은 비중을 차지한다. 조작 장치를 분석해서 디자인 영역을 정의하는 부분과 디자인의 발전 과정, 최종 디자인을 설명하는 부분이 7쪽으로 과반을 차지한다. 사용자 피드백과 논의 및 결론이 3쪽, 서론과 관련 연구를 합하여 2쪽이다. 디자인이 주요 연구 활동임과 동시에 논문에서도 디자인을 상세히 설명하고 있어 프로젝트 연구 논문만이 취할 수 있는 구성이라 할 수 있다.

▍연구 방법

반복적인 디자인 개발과 두 차례의 사용자 연구를 주된 연구 방법으로 활용하였다. 연구자들은 IoTIZER에 필요한 조작 유형을 이해하기 위해 일상 환경에서 사용되는 다양한 컨트롤러를 분석했다. 이를 기초로 디자인 영역을 정의하고 반복적인 프로토타이핑을 수행했다. 논문에서는 세 단계의 디자인 탐색 과정을 소개하고 최종 단계에서 작동 가능한 프로토타입을 제작하였다. 검증 단계에서는 기술 탐사(Technology Probe) 방법으로 실제 현장에서 사용자 연구를 수행하였다.

▍왜 적절한 프로젝트 연구 논문인가?

디자인 과정에서 어떠한 대안이 있었는지, 초기 디자인 영감은 어디서 얻었는지, 단계별 디자인 대안과 함께 문제점을 언급한다. 이는 디자인 결정 과정을 보여주면서 다음 단계의 디자인을 결정하는 근거를 이해할 수 있게 한다. 디자인 결과에 대한 시각 자료 또한 상세히 제시한다. 렌더링을 활용한 분해도, 사용 방법을 유추할 수 있는 사진 및 일러스트, 부품 배치도, 소프트웨어 인터페이스 디자인 화면 등 디자인 프로젝트에서 볼 수 있는 내용이 소

개되어 있다.

이 논문은 디지털 제품이 늘어나면서 아날로그 형식의 가전 제품을 인위적으로 폐기하는 문제를 해결하고자 했다. IoT 기능이 없는 기존 제품에 조작 가로채기 기기를 설치하기만 해도 새로운 사용 경험을 제공할 수 있고 결과적으로 제품을 오래 사용하도록 해 친환경적 사용을 유도한다. 이러한 가치를 하드웨어와 소프트웨어를 통합한 제품 디자인을 통해 해결한다는 점에서 중요하고 독창적인 제안을 담은 논문이라 할 수 있다. 관련 연구에서 IoT를 가능하게 하는 기존 사례를 다양하게 제시하고, 더불어 사용자의 조작을 대체하는 기존 기기도 소개한다. 기존 연구나 사례를 IoTIZER와 비교함으로써 독창적 제안이라는 점을 적절히 논증한다. 제시한 디자인의 구조적 참신성, 사용성, 미적 완성도도 시각 자료로 논증한다.

실제 환경에서 사용자들이 제품을 어떻게 느끼고 사용할지를 사용자 연구를 통해 보여주었다. 프로토타입을 활용해 사용자와 함께 코크리에이션(Co-creation) 워크숍을 진행하거나 현장에서 반구조화 인터뷰를 수행하여 사용자가 IoTIZER를 조작 가로채기 기기로 받아들이는지, 설치나 사용에 문제는 없는지를 검증하였다. 기기가 사용자에게 어떤 가능성을 제시하는지도 사용자 연구를 통해 밝혔다. 이는 디자인이 실현 가능하고 유익한지를 알아보는 평가다. 즉, 새롭게 제안한 디자인이 사용자가 원하는 디자인임을 입증함으로써 실제 세계에 긍정적인 효과를 준다고 볼 수 있다. 특히 논의 절에서 기기가 어떤 가능성을 보여주며 실무 디자이너에게 어떠한 시사점을 주는지 설명한다는 점에서 디자인 실무자 및 연구자 커뮤니티에 확산될 수 있는 논문이라 할 수 있다.

▎프로젝트 연구 논문으로서 보완점

이 논문의 경우도 프로젝트 연구 논문으로써 보완할 점이 존재한다. 독창성을 충분히 논증할 수 있도록 관련 연구나 사례를 좀 더 깊이 있게 다룰 필요가 있다. 디자인 과정, 대안, 선택의 근거를 설명하는 경우도 사진과 요약 설명으로 이해하는 데 한계가 있다. 특히 영감을 어디서 얻었는지, 대안이 어떻게 발전했는지, 그 과정에서 활용한 디자인 방법과 선택의 근거를 좀 더 상세히 소개할 필요가 있다. 사진과 일러스트 자료가 적절히 활용되었지만 본문과 더 유기적으로 결합된다면 좀 더 실용적인 지식이 될 수 있을 것이다. 실제 환경에서 디자인 효과에 대한 사용자의 피드백을 얻은 점은 높이 평가할 만하다. 다만 실제 구동되는 프로토타입을 장기간 활용하여 실제 경험이 어떠했는지를 검토한다면 더 바람직할 것이다. 픽토리얼이라는 형식으로 한정된 지면 내에서 전달하기 위해 내용을 압축한 점은 이해되지만 연구에서 얻은 지식을 쉽게 요약해 디자인 실무나 연구 커뮤니티에 시사점을 제공한다면 더 이상적인 프로젝트 연구 논문이 될 것이다.

◯ 3.3.7 │ 프로젝트 연구의 평가

프로젝트 연구 논문에서 중요한 평가 기준은 과정에 대한 충분한 설명, 독창적 디자인 성과, 현실과의 관련성, 지식의 확장성으로 설명할 수 있다. 존 짐머만 등(John Zimmerman et al., 2007)은 디자인을 통한 연구의 역할과 특징을 소개하면서 가치 평가 기준을 네 가지 기준으로 제시했다. 이 기준은 프로젝트 연구 논문 평

가 기준으로도 의미가 있다. 다음 질문이 프로젝트 연구 논문의 초기 평가 기준으로 활용될 수 있을 것이다.

▎과정에 대한 설명 유무

— 프로젝트 방법과 결정에 충분한 설명을 제공하는가?

— 과정상의 디테일을 충분히 제공하는가?

— 논문에서 디자인 과정의 세부 내용을 충분히 설명하는가?

— 디자인 과정에서 선택한 방법이나 결정에 대한 근거를 충분히 제공하는가?

▎창의적 성과의 유무

— 얼마나 중요하고 독창적인 제안인가?

— 기존 연구 및 사례를 보고하는가?

— 발전에 기여할 수 있는 세부 설명이 충분한가?

— 새롭고 독창적인 개발인지를 검증할 수 있는가?

— 특정 상황을 해결할 여러 소재의 창의적 통합을 제시하는가?

— 관련 연구, 디자인, 특허, 유사 프로젝트를 충분히 조사했는가?

— 개별 요소가 아닌 통합적 해결안이 새롭다면 어떤 점이 새로운지 주장할 수 있는가?

▎현실 관련성

— 현재 상황이 더 선호되는 쪽으로 바뀌는 것에 대한 논증을 충분히 제시하는가?

— 타당성보다 현실 관련성 측면의 평가를 중요하게 다루었는가?

— 프로젝트 결과의 옳고 그름에 대한 평가보다 실현 가능하고 유익한가에 대한 평가를 비중 있게 다루었는가?

- 실제 세계에 긍정적인 영향을 주는가?
- 예술 작품의 작가 해설에서 나타나는 자의적이고 개인적인 해석과 차별화되는가?

▎ 커뮤니티 내 확장성

- 지식을 축적하고 공유할 수 있도록 기록되었는가?
- 결과가 디자인 실무 및 디자인 연구 커뮤니티에 확산될 수 있도록 잘 정리되어 있는가?

프로젝트 성과물의 가치와 수준, 독창성, 근거 제시, 제언의 유무도 주요 평가 기준이 될 수 있다. 가치 측면에서 디자인 결과가 중요하며 의미 있는 문제를 다루는가를 소명해야 한다. 프로젝트가 소개하는 디자인 성과가 충분히 독창적이며 높은 수준이 될 필요가 있으니 관련 및 유사 사례를 충분히 검토하고 차별점을 설명해야 한다. 프로젝트(디자인 결과물)의 수준이 높고 실제 세계에 긍정적이며 큰 영향력을 주는지가 중요하다. 여기서 전문가의 비판적 성찰이 기준이 될 수도 있다. 예를 들어 조형성의 경우 프로젝트를 수행한 디자이너 혹은 다른 전문가의 비판적 성찰을 통해 그 수준을 입증할 필요가 있다. 사용성에 대해서는 사용자의 경험 평가로 수준을 입증할 수 있다. 조화로운 디자인 통합이 되었는지 성찰적으로 평가하고, 합목적성과 관련해 다양한 응용 사례를 제시하는 등 다양한 방법으로 디자인 수준을 설득하는 주장의 신뢰도를 높일 수 있다. 창작 과정을 충분히 설명함으로써 가치를 높일 수 있다. 특히 단계별 대안과 결정에 대한 근거를 제시했는지 검토해 볼 필요가 있다. '디자인 도출 과정을 체계적으로 제시했는가? 산출한 디자인 대안을 소개하고 최종 결정에 대한 근

거를 충분히 설명했는가?'도 평가 질문이 될 것이다. 마지막으로 프로젝트 창작에 도움을 주는 논의, 신뢰할 만한 시사점 혹은 제언 등을 제공했는지, 디자인 실무자와 실무에 관심을 갖는 연구자에게 실질적으로 유용한 지식의 실체를 규명하여 제시했는지가 주요 요건이 된다.

4

디자인
연구의
노하우

📖 4부 | 디자인 연구의 노하우

이 장에서는 연구자가 실제 연구를 수행하고 논문을 작성하는 데에 필요한 구체적인 조언을 담았다. 전반부는 실질적인 연구 행위에 관한 것으로 연구 주제의 선정, 선행 연구 조사, 연구 방법의 습득, 협업 방법 및 투고 과정 등을 알려준다. 연구의 수행은 창조적인 활동으로 연구 분야나 경험에 따라 많이 다를 수 있다. 여기서는 젊은 연구자들이 시행착오를 줄이고 결과를 보다 효과적으로 도출하는 데에 도움이 될 만한 일반적인 지침을 소개한다. 후반부에서는 연구한 내용을 어떻게 논문으로 쓸지에 대해 실질적인 관점에서 논문 작성법에 가까운 내용으로 구성했다. 아무리 좋은 연구 내용이라고 해도 논문 형식을 제대로 갖춰 쓰지 않으면 절대로 세상에 나올 수 없다. 이에 연구의 길을 들어서는 독자들에게 조금이나마 지름길 역할을 할 수 있는 내용으로 정리해 보았다.

4.1 연구 프로세스

이제 실제로 디자인 연구를 수행한다고 생각해 보자. 먼저 크게 연구 주제를 선정하고 계획된 연구 방법을 통해서 실험이나 탐구를 진행한 뒤 주어진 결과를 해석하여 그 의의를 찾는 과정으로 진행한다. 3부 연구 논문의 내용을 살펴보면 이러한 연구 프로세스와 비슷한 순서임을 발견할 수 있다. 여기에서는 연구를 진행하는 과정에 대해 알아보기로 한다.

4.1.1 연구 주제 선정

연구 과정에서 가장 처음으로 할 일은 주제 선정이다. 연구를 시작하려는 대학원생에게 연구 프로세스에서 가장 어려운 부분을 고르라 하면 십중팔구 연구 주제를 선정하는 일이라고 할 것이다. 교수는 알 듯 모를 듯한 이유를 들며 아이디어를 퇴짜 놓고선 재미도 없고 유행과도 동떨어진 주제를 자꾸 던진다. 주제를 좁히라고 계속 다그치는데 어디까지 작아져야 할지 잘 모르겠고, 그렇다고 마음대로 원대한 꿈을 펼쳤다가는 졸업이 구만 리다. 사실 연구 주제는 가보지 않은 길에 대한 것이므로 엄밀히 말해 직접 수행해 보지 않고서야 그 성패를 알 길이 없다. 그럼에도 무엇이 연구 주제로 가능한지, 어떻게 하면 실패를 줄일 수 있는지 조언을 듣는다면 여러 시행착오를 줄일 수 있다.

① 연구란 무엇인가

연구 프로세스를 알기 위해서는 먼저 연구에 대해 정확히 이해해야 한다. 연구에 대한 여러 정의가 있으나 그중 학계에서 통용되는 것은 1부에서 이미 소개한 바와 같이 '아직 밝혀지지 않은 것을 새롭게 밝히거나 개척하는 활동', 간단히 말하면 '인류 지식의 확장을 위한 탐구 행위' 정도가 가장 적당할 것이다. 여기에서 놓치기 쉬운, 그러나 가장 기본적인 부분이 바로 '인류 지식의 확장'이다. 즉, 연구는 인류가 아직까지 모르고 있던 부분에 관한 것이라는 말인데 이는 세상을 바꾼 위대한 연구든 아니면 이름없는 석사 과정생의 졸업 연구이든 모두 동일하게 적용되는 규칙이다. 이러한 면에서 박사 학위란 무엇인가에 관해 잘 알려진 비유를 하나 들어보도록 하자.

🗗 4-1에는 여러 언덕이 바닥에서부터 솟아 있는데 먼저 가장 큰 산을 이룬 부분이 바로 전체 인류의 지식에 해당된다. 그 안의 a와 b에 해당하는 원은 초중등 교육의 지식이다. c와 d에 해당하

🗗 4-1 | 인류 지식의 경계

는 부분은 고등 교육, 즉 대학교 및 대학원에서 습득하는 지식이다. 그 모양의 변화가 의미심장한데 적어도 학부 교육까지는 대체로 동그란 원에 해당하는 전인교육이 우세인 반면, 석박사 과정은 한쪽으로 뾰족하게 솟은 타원에 가깝다. 이는 특정 분야의 전문 지식이 연마된 상태를 의미한다. 학계에서의 '박사'라는 단어가 일반적으로 사용하는 '척척박사'와 사뭇 다르다는 것을 알려준다.

여기서 암시하는 또 다른 사실은 인류 지식의 '경계'에까지 도달하는 데만도 지식 축적이라는 상당히 지난한 과정이 필요하다는 것이다. 어떤 연구자도 특정 분야의 지식을 가진 채로 태어나지 않는다. 많은 경우 그 경계의 끝이 잘 보이지도 않을뿐더러 빠르게 움직이기까지 한다. 따라서 연구자는 일생에 걸쳐 한 분야의 전문 지식을 습득하고 또 주변 분야로 넓혀 나간다. 여기에는 하나의 연구 주제를 목적으로 삼는 탐구뿐만 아니라 선생님에게 배우는 교과서 지식, 실습이나 과제를 통해 체득하는 암묵적인 지식, 책이나 논문과 같은 문헌에서 얻는 정보, 그리고 동료나 선후배 연구자와의 교류 등이 모두 포함된다. 이러한 과정을 거쳐 연구자의 아이덴티티를 형성하게 된다.

그러나 아무리 여러 활동이 모인들 '창조적 연구 성과'가 될 수는 없다. 왜냐하면 '인류 전체 지식'의 부분 집합이기 때문이다. 대학원에서 교수들이 종종 잔소리하듯 '수업 성적에는 크게 신경 쓰지 말라'는 이유가 여기에 있다. 이미 누군가가 걸은 길을 다시 걷는다는 것은 지적 유희가 될지언정 연구로서의 성과가 되지는 못한다. 다시 말해 비록 설익어 보이더라도 누군가가 가지 못한 길을 개척하는 일이 연구이다. 이런 면에서 좋은 선생님, 연구 그룹, 그리고 지도 교수를 만나는 것이 중요하다. 지속적인 연구 결

과를 도출하는 집단이 우리를 인류 지식의 경계로 훨씬 빨리 인도할 수 있기 때문이다.

점선으로 그린 커다란 원은 바로 박사 학위에 필요한 새로운 지식을 표시한 것이다. 자세히 보면 붉은 부분이 지식의 경계 바깥으로 튀어나와 있다. 그것이 무엇이든 간에 이전에 존재하지 않던 지식이 탄생한 상태다. 일단 '연구 결과'로써 자격을 충족한 셈이다. 다만 그 크기가 매우 작다. 꼭 작을 필요는 없지만 작을 가능성이 높다. 박사 학위 연구라 한들 인류 전체의 지식에 비하면 보잘것없기 때문이다. 이토록 작지만, 많은 연구자가 인류 지식을 키우는 데 이바지한 공헌이 모여 인류를 위대한 종(種)으로 만들었다. 우주를 여행하고, 코로나바이러스 감염증을 치료하고, 자율 주행하는 자동차를 가능케 하였다.

🖥 4-1을 요약하는 말이자, 학계에서 회자되는 문장이 하나 있다면 바로 'Do not reinvent the wheel.'이다. 사전적 의미로는 '바퀴를 다시 발명하지 말라'인데, '이미 누가 해 놓은 것을 다시 하는 데에 쓸데없는 에너지를 낭비하지 말아라' 정도가 되겠다. 아무리 바퀴와 같이 쓸모 있는 것일지라도 누군가 벌써 해 놓지는 않았는지 살펴보는 것이 그만큼 중요하다는 뜻이다. 학문적으로는 뉘앙스가 약간 다르다. '아무리 위대한 발명이라도 누군가 먼저 했다면 하등의 가치가 없다'는 말이다. 따라서 헛된 짓을 하지 않으려면 기존의 문헌을 열심히 분석해야 한다. 더불어 자신의 주제가 어떻게 차별화될 수 있을지 비판적으로, 객관적으로 평가할 줄 알아야 한다. 이러한 격언은 바퀴 발명가에게도 좋은 시사점을 던지는데, 위대한 연구적 성취를 이루었다면 꼭 기록으로 남겨서 다른 연구자들이 찾을 수 있도록 해야 한다는 중요성을 알려준다. 학문의 역사에서 이러한 사례를 종종 찾아볼 수 있

다. 아이작 뉴턴(Isaac Newton)과 고트프리트 빌헬름 라이프니츠 (Gottfried Wilhelm Leibniz)는 미분법을 누가 먼저 발명했는지를 두고 영국과 유럽 대륙의 학문적 자존심을 걸고 다투었으며, 과학자 앨프리드 러셀 윌리스(Alfred Russel Wallace)는 진화론의 핵심 개념인 자연 선택설을 주창했지만 후세에 남은 명성이 찰스 다윈(Charles Darwin)에 비해 미미하다.

🗂 4-1의 한계도 분명 존재한다. 바로 지식 간 중복이나 배타성 판별이 명확한 학문 분야에 한정된다는 것이다. 이 모델은 수학, 의학, 물리학에서처럼 해결되거나 그렇지 못한 문제 또는 정복하거나 그렇지 못한 지식에 대한 판단이 명확하여 지식의 총합이 하나로 통합된 '경계'로 표현될 수 있어야 함을 가정한다. 이에 반해 디자인이나 예술은 창의적 결과물의 우열이나 중복의 판별이 명확하지 않은 경우가 많다. 게다가 인류에 주는 가치에 대한 평가도 분분하여 창작자 사후에나 정당한 대우를 받는 사례도 빈번하다. 아마도 디자인이나 예술 분야의 지식을 시각화한다면 총천연색의 다양한 모양이 순서 없이 훨씬 느슨하게 연결된 모습을 보게 될 것이다. 기존 지식이 축적해 성장한 총체라기보다 개인의 독창적 발현이 집합한 형태에 가깝다. 그러나 이 또한 다른 의미에서 인류의 소중한 지식임을 의심할 여지가 없다. 새 시대의 예술은 🗂 4-1의 박사 학위 모델과 조금은 다르게 인류의 지식을 바탕으로 개개인의 독창성이 발현됨으로써 진화되어 간다.

② 주제 탐색 노하우

그렇다면 이제 연구를 시작할 준비가 되었을까? 그보다는 '무엇을 연구라 할 수 없는지' 판별하는 눈이 생겼다는 말이 더 정확할 것이다. 오랜 시간을 투자해서 인류 지식의 어느 경계에 도착했

다고 가정하자. 그 다음은 경계 밖 문제를 정하고 그것의 가치 있
는 해결 방안을 최대한 효율적으로 도출해야 한다. 이때 연구가
즐겁다며 인자한 웃음을 짓는 노벨상 수상자의 말을 곧이곧대로
들어서는 안 된다. 연구 과정에서 맛보는 즐거움의 핵심은 뭐니
뭐니 해도 미지 세계에 대한 새로운 발견 또는 발명이 주는 압도
적인 성취감일 것이다. 실패만 거듭하는 연구는 누구에게나 고통
스럽다. 이러한 면에서 여러 시행착오를 줄여 줄 조언에 귀를 기
울여 보자.

(1) 쉽게 달성할 수 있는 목표

오늘날의 인공지능처럼 빠르게 확장되는 분야도 있고 치매 치료
와 같이 많은 사람의 노력에도 정복이 매우 더딘 분야도 있다. 어
느 분야인들 연구가 어렵지 않은 경우가 있겠냐마는 새롭고 유
용한, 그래서 출판할 가치가 있는 지식을 얻는 것이 상대적으로
수월한 경우도 분명 존재한다. 쉽게 달성할 수 있는 목표(Low-
hanging Fruit)란 '낮게 달려 있는 과실'이라는 뜻으로, 비교적 쉽게
해결할 수 있는 연구 문제를 비유하는 말이다. 젊은 연구자들은
아직 경험이 부족할 때 이렇게 상대적으로 수행하기 수월한 연구
주제를 택해 경험을 쌓는 것도 하나의 방법이다.

　　여기서 '나무'는 이전에 존재하지 않았던 독창적인 연구 분야
의 새로운 탄생을 상징한다. 열매가 열리면 가장 아래에 달린 것
이 먼저 수확되듯, 상대적으로 확장이 수월한 연구 주제가 빠르
게 먼저 수행되는 경향이 있다. ☞ 4-2와 같이 인류 지식의 경계가
사실은 매끈하다기보다 상당히 불규칙한데 그렇기 때문에 어떠
한 혁신적 연구 주위에 작은 틈, 그러나 분명히 지식 확장에 기여
하는 그 틈이 많이 생긴다고도 표현할 수 있다.

예를 들어, 인간의 불합리한 판단을 다루는 행동심리학은 이전에 학문적으로 정리된 바 없는 미지의 영역이었다. 이는 경제학에서 인간이 비이성적 존재로서 결정을 내린다는 관점의 넛지(Nudge) 이론을 탄생시켰고, 더 나아가 연금 옵션과 공중화장실 소변기 같은 공공 정책이나 디자인에도 영향을 미쳤다. 새로운 심리학 이론이 큰 줄기를 만들고 학문의 경계를 넘어선 가치가 작은 줄기로 뻗어 나간 것이다. 연구 난이도나 가치에 경중을 부여하는 일이란 상당히 조심스러운 일이다. 그러나 젊은 연구자의 경우 연구의 근육을 단련하기 위해서라도 이렇게 커다란 성과 주위에 해결되지 않은 문제들을 잘 살펴보는 전략도 나쁘지 않다.

(2) 낯설게 바라보기

연구자로서 가장 큰 축복은 세상이 기이한 일로 가득 찼다고 느끼는 것이다. 태양 아래 새로운 것은 없다 했던가. 누구나 인식하는 같은 현상을 나만의 독창성을 통해 본다는 것은 결코 쉬운 일이

아니다. 그럼에도 진정 창의적인 연구는, 이렇듯 모두가 간과한 부분에 새로운 렌즈를 갖다 대어 인류 지식을 다양하고 풍성하게 만드는 일이다. 사실 대부분의 연구자, 특히 젊은 연구자들은 이런 측면에서 자신의 연구 가치에 크게 회의감을 갖거나 낙담하는 경우가 많다. 실제로 대학자를 스승으로 둔 제자도 그랬다. 리처드 파인먼(Richard Feynman)이라는 전설적인 물리학자의 제자 코이치 마노(Koichi Mano)는 어떤 연구를 진행하는지 물어보는 스승의 연락에 "이런 이런 연구들을 현재 진행중입니다. (중략) 변변치 않은, 현실적인(Down-to-earth) 연구이지요."라고 답장을 보냈다. 이에 파인먼은 다음과 같은 편지를 보냈다. "유감스럽게도 자네 편지를 보니 슬퍼져 내 마음이 편치 않네. 가치 있는 질문이란 실제로 풀 수 있는, 그래서 진정으로 공헌할 수 있는 것들이야. (중략) 그것이 얼마나 사소하든지 간에 자네가 정말 쉽게 풀 수 있는 더 간단하고 더 변변치 않은 문제들을 선택하기를 조언하네. (중략) 우리가 진정으로 무언가를 할 수 있다면 그 어떤 문제도 작거나 사소하지 않다네."

사실 파인먼이 이렇게 위로했음에도, 독창적인 관점이란 연구자로서 갖춰야 할 가장 중요한 역량일 뿐만 아니라 연구의 영향력을 판단하는 가장 큰 잣대이다. 다행히도 디자인 연구는 연구자에게 큰 기회의 장을 제공한다. 디자인 분야에서는 혁신적인 연구 성과를 만들고 이를 실무나 교육으로 적용하는 순환 과정이 여타 학문 분야에 비해 상대적으로 더디게 이루어지는 편이었다. 프로젝트 기반의 작업뿐만 아니라 과학적 절차를 거친 연구를 통해 더 효율적이고 아름다운, 보편 타당한 디자인에 다가갈 수 있다. 이를 위해 이미 존재하는 디자인 행위에 의심과 문제 의식을 갖는 태도가 가장 중요한 시발점이다.

(3) 빨리 실패하기

실패하되 가능한 빨리 실패하라(Fail Fast). 연구 환경은 날이 갈수록 척박해지고 있다. 고도의 지적 노동을 요구하는 일에 수요가 많아진 반면, 몇 안 되는 안정된 연구 환경을 차지하기 위한 연구자들 간 경쟁이 치열해졌기 때문이다. 디자인 분야도 마찬가지여서 박사 학위자가 늘어나는 동시에 전시와 같은 창작 활동 외에 논문 실적을 요구하는 곳이 늘어났으며, 그 수준도 계속해서 상향 평준화되고 있다. 이러한 경향은 모든 연구자가 더욱 효율적으로 연구를 수행해야 함을 의미한다. 세간의 부정적 평가나 어려운 환경 속에서 묵묵히 자신의 길을 가다가 뒤늦게 빛을 보는 사례가 없는 것은 아니다. 그러나 거대한 리소스와 대형 연구 그룹이 커다란 연구 성과의 필요 조건이 되어 가는 상황에서 개인이 감당할 수 있는 실패의 숫자는 그리 많지 않다. 연구란 그 자체로 실패할 가능성이 높은, 위험 부담이 매우 큰 작업이다. 중소 기업에서 연구 개발에 투자하기가 상당히 어렵고 대기업 역시 매출에 도움이 되지 않는 연구를 위한 연구를 감당하기가 쉽지 않다. 대부분의 장기적인 연구가 대학이나 국공립 연구소에서 이뤄지는 이유다. 이러한 측면에서 어떤 형태로든 연구의 리스크 관리가 필요하다. 가설에 대한 검증이 실패로 판정 날 것이라면 최대한 빠른 시간 안에 적은 리소스로 이를 알아내야 한다는 뜻이다. 한 방향으로 깊이 진행하기 전에 짧은 예비 실험을 통해 가능성을 타진하든지 아니면 여러 방향을 동시에 살펴봐야 한다. 그러한 진단적 연구에 왕도는 없다. 연구자는 핵심 아이디어를 최대한 빨리 검증하기 위해 창의적으로 계획한 소규모 테스트를 진행해야 한다. 이렇게 전략을 세운다면 실패로 발생하는 리소스 낭비를 최소화하고 그 과정에서 얻는 경험을 축적할 수 있게 된다.

(4) 협업 활용하기

연구에 들어가기 앞서 또 중요한 점이 연구 팀을 어떻게 꾸릴 것인가이다. 요즘은 단독으로 진행하는 경우를 보기 힘들고 지도교수 외에 같이 연구를 도와 진행하는 팀을 꾸리는 경우가 일반적이다. 다만 여기서 언급하는 경우는 일을 단순 분배하여 진행하는 것이 아닌, 🖥 4-3처럼 서로 다른 분야의 전문가가 모여 새로운 경계의 확장을 이루는 경우이다. 모든 협업이 그러하듯 장점과 단점이 공존하는데, 연구에 있어서는 그 명암이 꽤나 뚜렷하다. 큰 장점은 하나의 아이디어가 예측 불가하게 여러 방향으로 퍼질 수 있다는 점이다. 근현대를 거치면서 인류의 학문은 급격히 세분화하였다. 이는 각 분야의 깊이 있는 전문 지식을 축적하는 데에 효과적이면서 학문 간, 즉 전문 지식 사이에 새로운 탐구 영역을 낳았다. 이러한 상황에서 협업은 특정 분야에서 보이

🖥 4-3 | 협업을 활용한 지식 경계의 확장

지 않는 사고의 전환을 가져올 가능성이 높다. 반대로 주요 성과가 어느 분야에 귀속되는가의 문제는 협업의 장점을 잠식시킬 수 있다. 진정한 학문 간 연구는 사실 선구자가 별로 없다 보니 제대로 된 평가를 처음부터 받기가 힘들다. 이에 그 공이 돌아가는 분야를 결정하는 과정에서 연구자 간 마찰이 생길 수도 있고, 협업의 동력을 잃을 수도 있다. 이러한 어려움에도 공동 연구의 거시적인 장점은 일일이 나열하기 어려울 정도로 많다. 신뢰 관계에 기반한 융합 연구 그룹은 같은 분야의 연구 그룹에 비해 새로운 연구를 진행할 기회가 더 많고, 더 창의적인 연구 수행 방법을 고안할 수 있으며, 더 다양한 방식으로 결과를 검증할 수 있다. 연구 네트워크를 형성하면 각종 교류를 활성화할 수도, 연구 실적을 같이 공유할 수도 있다. 이러한 측면에서 연구자들은 여러 지식의 경계가 교차하는 협업 기회를 적극 활용할 필요가 있다.

⑸ 개인적인 동기

연구 주제를 선정할 때 중요한 역할을 하는 요소 하나가 매우 개인적인 동기이다. 정도의 차이는 있겠으나 기본적으로 연구는 연구자의 주도로 수행되므로 자신의 흥미나 경험과 같은 개인적인 동기가 있기 마련이다. 특히 연구비를 지원할 때 자유 공모인 경우 그러한 성격이 가장 뚜렷하다. 국가에서도 의도적으로 어느 정도는 이러한 상향식 연구에 그 재원을 할애한다. 사립 펀드 또한 설립자 의도에 따라 주제를 정한다. 한 예로 빌앤드멜린다게이츠 재단(Bill & Melinda Gates Foundation)은 생명 과학이나 기후 변화와 연관된 연구를 지원한다. 이외에도 아마 가장 개인적이고 드라마틱한 동기로는 본인이나 가까운 사람의 질병이 있다. 이렇게 절절한 이유가 아닐지라도 연구의 어려움을 이겨내고, 그 이

후에 더 어려운 단계인 학자로서의 성장을 도모하기 위해 어느 정도 내적 동기에 기반한 학문 분야와 연구 주제를 선정하는 일은 필연적이다.

(6) 기타

연구 주제 선정에 이렇게 장황한 설명이 필요한 이유는 어떠한 기계적인 공식이 존재할 수 없기 때문이다. 앞에서 말한 요인들 외에도 현실에서 맞닥뜨리는 복잡한 요인이 많다. 시대적 요구나 분야별 특성 등 거시적 요인뿐만 아니라 지도 교수의 연구 분야 혹은 취업과 같이 보다 일시적이고 개별적인 요인도 있다. 크게 세 가지 정도를 살펴보면 첫째, 연구비를 들 수 있다. 연구를 수행하는 동안 인건비와 물적 비용을 감당할 수 있는 재원을 말하는데, 대체로 이공계 연구에서는 중장기적인 재정 지원이 있는 경우가 많고 인문사회 계열일수록 그러한 기회나 액수가 적은 편이다. 이는 자연스럽게 연구 주제 선택에 영향을 준다. 본인의 재정 자립도가 클수록 주제 선택의 자유가 커진다는 법칙은 연구 경력과 무관하게 적용된다. 연구비로 달성해야 하는 지향점과 자신이 원하는 연구 주제가 가까울수록 이상적인 경우라 할 수 있다. 둘째로는 지도 교수 내지 본인이 속한 연구 그룹이 있다. 학생 입장에서는 지도 교수의 전문 연구 영역과 연구 진행 스타일이 연구자로 성장하고 정체성을 확립하는 데 매우 큰 영향을 받는다. 과연 지도 교수가 추구하는 연구 분야는 무엇인지, 연구 주제 선정에 어떤 점을 고려하는지, 어떤 네트워크를 가지고 있는지, 학생들과의 협업 스타일은 어떤지 등에 대해 가능하면 많은 정보를 얻을 필요가 있다. 마지막으로 졸업 후 진로가 있다. 이미 전문가가 많이 배출된 분야일 경우 산업에서 수요가 적을 수도 있고, 많이 성

숙된 학문 분야일 경우 새로운 발견이 나오거나 신진 인력의 수요가 적을 수도 있다. 이는 단지 학위 취득 후의 취업뿐만 아니라 특정 학문 영역의 전망과도 연관되므로 장기적인 안목이 필요하다.

결론적으로 연구 주제 선정에는 내적 요인과 외적 요인 모두를 고려한 판단이 필요하다. 내적인 동기만큼 중요한 것이 없겠으나 자신의 의지와 무관한 불가항력적인 요인 또한 넘쳐 난다는 말이다. 이런 연유로 연구와 관련된 스토리는 좌절과 행운, 시행착오와 우연들로 점철되어 있다. 갈수록 실적에 대한 요구와 경쟁이 높아지는 시점에서 연구 주제에 대한 전략적인 고민이나 경력 관리는 꼭 필요하다고 하겠다.

🗅 4.1.2 │ 선행 연구 조사 분석

앞서 우리는 연구의 정당성을 확보하는 가장 기본은 그것이 이미 존재하는 연구인지를 판단하는 일이라 하였다. 따라서 본인의 내재적인 동기와 주변 상황을 고려한 연구 주제가 어렴풋이 정해질 즈음 기존 문헌 연구를 검토하게 된다. 문헌 연구에서 오류가 있을 경우 연구의 존재 가치가 흔들릴 수 있으므로 빠르고 정확하게 유사 연구를 탐색해야만 한다. 다만 디자인 연구는 공학이나 자연과학에 비해 주제 선택이나 연구의 관점이 다양한 편이기에 중복될 가능성이 상대적으로 낮다. 그러나 디자인 교육 또는 창의성 등 디자인 분야의 고유한 논제들은 그 역사가 오래된데다 연구란 기본적으로 축적되면서 발전하는 과정이므로 통, 공시적인 의미를 확인하는 것이 중요하다. 젊은 연구자들은 간과하

기 쉽거나 조금은 어렵다고 느낄 수 있는 부분이다.

① 문헌이란

문헌(Literature)이란 앞서 이야기한 인류의 지식, 구체적으로 말해 출판사에서 발간한 학술 간행물의 집합이다. 자신의 연구 결과를 출간할 목표가 있는 연구자가 학술지를 지정해 원고를 투고하면, 출판사는 원고를 심사해 결과를 판정한다. 이 과정을 통과한 연구는 출판 절차를 거쳐 비로소 공표된 지식으로 인정받는다. 인류 지식의 최전선에 관한 것인 만큼 영향력이 큰 학술지일수록 최고 수준의 전문가들이 엄격한 잣대로 논문의 가치를 판단한다. 'Publish or Perish', 출판하지 못하면 사라지라는 연구자를 향한 격언은 논문 출판의 고되고 지난한 절차를 간접적으로 전달한다.

　문헌을 이해하려면 기본적으로 알아야 할 사실이 있다. 출판사가 고고한 학문적 성취를 아낌없이 지원하는 곳이 결코 아니라는 것이다. 출판사는 문헌 연구에 필요한 간행물을 원하는 학자들에게 문헌을 공급하여 금전적인 수익을 얻는다. 아마도 학술 논문에 매겨진 상당한 가격을 인터넷에서 확인한 적이 있을 것이다. 대부분 연구 기관에서 구매하므로 개인이 부담할 필요가 없을 뿐, 출판사의 입장에서는 연구 기관의 학술지 구매 리스트에 들기 위해 부단한 노력을 하게 된다. 무료 접근(Open Access) 학술지가 많이 늘어났으나 문헌 축적에 필요한 갖은 비용을 여러 방식으로 분산하고 있다고 보면 크게 틀리지 않을 것이다.

　학술지를 구성하는 요소가 여럿 있는데 그중 첫손에 꼽는 것은 무엇보다 편집자의 존재다. 편집자는 학술지의 탄생과 성장에 간여하는 주요 지적 공급원이자 방향타로 역할을 하며 제출된 각종 논문의 출간 여부를 최종적으로 판단한다. 그 판단은 엄밀

히 말해 팀 작업이라고 할 수 있다. 가장 높은 단계의 결정을 내리는 편집위원장(Chief Editor), 실질적인 학술지 운영을 담당하는 대리편집위원장(Deputy Editor), 그리고 여러 하부 분야의 편집자 역할을 담당하는 부편집위원장(Associate Editor), 그리고 일반 편집위원들의 회의체인 편집위원회(Editorial Board) 등이 있다. 학술지의 질적 측면을 확보하는 일종의 문지기들인데 저명한 학술지의 편집자 자리는 상당한 명예라고 할 수 있다.

　편집자들이 제출된 논문을 판단하는 주요 기준으로는 논문이 속한 연구 분야와 연구의 수월성이 있다. 연구 분야라는 것은 수행된 연구가 속한 학문 분야가 학술지의 범위, 즉 지향하는 연구의 분야 내지는 범위와 합치하는지에 관한 것이다. 이는 연구의 수월성에 우선하는 기준인데, 극단적으로 말하면 역사에 길이 남을 위대한 연구도 학술지의 범위와 맞지 않으면 출간을 거절당할 수 있다. 학술지의 존재 가치에 관한 문제이기 때문이다. 이런 까닭에 연구의 계획 단계에서부터 연구가 목표하는 학술지를 규정하는 절차가 필요하다. 수월성은 부편집위원장과 실제로 논문을 검토하는 이들의 종합된 견해로 판정된다. 같은 연구 결과로도 연구자 간 의견이 분분한 경우가 다반사이니 거절을 당하더라도 크게 상심하지 말고 연구의 진정한 가치를 알아봐 줄 검토자(Reviewer)를 다시 찾아 나서도록 하자.

　출간된 논문은 피인용횟수(Citation Count)와 함께 학문적 중요성이 상승하며, 이는 결국 학술지의 영향력을 가늠하는 척도인 논문 한 편당 평균 피인용횟수(Impact Factor, 피인용지수)를 결정한다. 또한 인용 색인(Citation Index)이라는 특정 기준을 만족한 학술지의 집합에 포함되고자 노력하기도 하는데, 그 예로 미국 과학정보연구소(Institute for Scientific Information, ISI)에서 제공하는 과

학인용색인(Science Citation Index Expanded, SCIE), 사회과학인용색인 (Social Science Citation Index, SSCI), 인문학인용색인(Art and Humanities Citation Index, A&HCI) 및 네덜란드 출판사 엘스비어(Elsevier)에서 제공하는 스코퍼스(Scopus) 데이터베이스가 있다. 이들은 엄격한 검토 기준과 인용 수 등의 측면에서 높은 기준을 충족한 학술지로 인정받으므로 연구자에게는 물론 신생 학술지 사이에서 달성하고자 하는 하나의 이정표가 되고 있다. 국내 학술지는 한국연구재단에서 관리하는 한국학술지인용색인(Korea Citation Index, KCI)이 있는데 등재지가 되기 전 단계의 학술지를 등재후보지라고 부른다.

이러한 사항을 고려하여 연구 결과를 발표할 학술지를 결정했다면 논문의 원고(Manuscript)를 제출하여 검토 절차를 밟게 된다. 구체적인 과정은 학술지마다 조금씩 다를 수 있으나 일반적으로 다음과 같다. 참고로 검토 과정을 거치는 학술지를 동료 평가 저널(Peer-reviewed Journal)이라고 하며, 책이나 잡지와 같이 심사 없이 출간되는 매체에 비해 높은 학술적 공신력을 지니므로 연구에서 인용할 때 적극적으로 활용하되 그 학술적 맥락을 잘 파악하도록 하자.

(1) 원고 준비 및 제출

연구를 계획해 수행한 끝에 비로소 출간할 만한 결과를 얻었다 하더라도 조금 과장되게 말하면 이는 존재하지 않는 것과 같다. 연구 결과를 정제된 어휘로 정리하는 지난한 과정을 통해 원고가 완성된다. 여기에는 학술적 글쓰기에 적용되는 온갖 암묵적 규칙뿐만 아니라 학술지가 요구하는 특정 형식, 분량의 제한, 결과를 뒷받침하는 각종 형식의 데이터, 부록, 연구 소개 동영상, 온라인

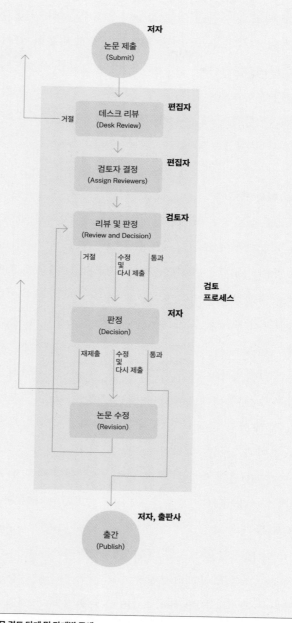

저자
논문 제출
(Submit)

거절

데스크 리뷰
(Desk Review)
편집자

검토자 결정
(Assign Reviewers)
편집자

리뷰 및 판정
(Review and Decision)
검토자

거절 수정 통과
 및
 다시 제출

판정
(Decision)
저자

검토
프로세스

재제출 수정 통과
 및
 다시 제출

논문 수정
(Revision)

저자, 출판사
출간
(Publish)

4-4 │ 논문 검토 단계 및 단계별 주체

아카이브 사이트, 원자료(Raw Data) 등이 포함된다. 많은 출판사가 연구 수행과 출간에 이해 충돌이 없음을 서약 받고 추후 저자의 추가나 순서 또는 소속 변경이 가능한지 여부를 명시한다. 논문에 제시한 데이터의 저작권까지 미리 해결할 것을 요구하기도 한다. 다시 강조하지만 학술 연구의 출간은 금전적 목적이 없는 순수 연구 행위가 아니라 자신의 연구를 알리는 독점적 권한을 출판사에 부여하는 일이다.

(2) 심사 프로세스

원고를 검토하는 과정은 학술지에 따라 차이가 있다. 심지어 같은 학술지에서도 게재되는 논문마다 다를 수 있다. 그래도 대체로 공통 적용되는 부분을 알아보자면 제일 처음에 일어나는 일이 바로 데스크 리젝션(Desk Rejection)이다. '책상 거절'이라는 것으로 편집자가 원고를 읽고 검토를 진행할 이유가 없다고 판단해 즉각 거절을 주는 것이다. 당하는 입장에서야 이것만큼 가슴 아픈 일이 있을까 싶지만 오히려 시간은 시간대로 끌다가 최종 거절을 받는 것보다 최대 2주 내에 빠른 거절을 당하는 것이 나을 수도 있다. 데스크 리젝션의 주요 원인이 학술지의 범위와 원고의 학문 분야가 일치하지 않아서인데, 디자인 분야가 상대적으로 신생 분야이고 관련 학술지 수도 많지 않아 연구자라면 꼭 겪게 되는 일이다. 원인을 잘 분석하고 다시 한번 보완하여 권토중래의 기회로 삼도록 하자.

이 데스크 리젝션을 통과하면 책임 편집자(Handling Editor)를 지정하는데 대리편집위원장이 기존 부편집위원장 중에서 선정하거나 객원 편집자(Special Editor)를 초대한다. 책임 편집자는 이제 원고의 학문 분야에 해당하는 전문가를 섭외해 검토자를 지

정한다. 검토자들은 수개월 동안 원고를 샅샅이 들여다보고 책임 편집자에게 출간 또는 거절을 추천하게 된다. 판단의 예시로 '제출된 원고 그대로 통과(Accept)' 또는 '검토자의 의견대로 수정하고 바로 출간(Accept with Revision)'이 가장 좋은 경우이지만 SCIE급 학술지에서는 사실 이런 경우는 거의 없다고 보면 된다. 수정 후 재심(Revise and Resubmit) 또는 거절이 대부분으로, 수정 후 재심 판정을 받으면 검토자 의견과 책임 편집자가 정리한 결정 사항을 보고 다시 제출할 원고를 준비하게 된다. 대부분 특정 기한 내에 제출할 것을 요구하며, 2차 심사는 대체로 1차 심사보다 짧은 기간에 걸쳐 이루어진다.

(3) 출간

전체 검토 기간은 최종적으로 게재가 허가될 경우 대개 6개월에서 1년 정도이나, 검토 기간이 따로 정해져 있는 컨퍼런스의 경우 3개월 내외가 되기도 하고 여타 국제 디자인 학술지의 경우 1년을 훌쩍 넘기는 경우도 있다. 출간은 출판사 담당자와 함께 진행하며 여러 가지 서류에 서명한 후 편집 과정을 거쳐 최종본이 나온다. 최종본이 나오면 수정이 어려우므로 펀딩 소스나 소속 등을 꼼꼼히 잘 확인한다. 대개 즉시 디지털 객체 식별자(Digital Object Identifier, DOI)가 부여되고 온라인으로 먼저 출간된다. 온라인 논문은 1년에 2-4호 정도 발행되는 학술지의 몇 권, 몇 호에 게재될지 시간에 따라 차례대로 부여 받는다.

　디자인 관련 연구 논문을 출간하는 학술지는 그 하부 분야에 따라 분류할 수 있다. 크게 인간의 인지적 특성을 다루는 인지 디자인(Design Cognition), 인간의 신체적 특성을 다루는 인간공학(Ergonomics), 경영에서 디자인의 역할을 다루는 경영디자인(Design

Management), 컴퓨터와 인간의 상호작용에서 디자인 측면을 다루는 HCI(Human-Computer Interaction), 공학적 관점에서 디자인을 연구하는 공학디자인(Design Engineering), 디자인교육(Design Education),

분야	학술지	학회
Design Cognition	CoDesign, Computers in Human Behavior	Design Computing and Cognition
Ergonomics	Ergonomics, Applied Ergonomics, Human Factors	
Design Management	Journal of Product Innovation Management, Management Science, Journal of Marketing, Journal of Consumer Research, Design Management Journal, Design Management Review	Design Management Institute Conferences, Design Thinking Research Symposium
Human-Computer Interaction	Human-Computer Interaction, International Journal of Human-Computer Studies, Interacting with Computers	Conference on Human Factors in Computing Systems, Designing Interactive Systems
Design Engineering	Computer-Aided Design, Research in Engineering Design, Journal of Mechanical Design	International Conference on Engineering Design
Design Education	International Journal of Technology and Design Education, Computers & Education	
Design Art History & Theory	Digital Creativity, Creativity Research Journal, Design and Culture	
기타(일반)	Design Studies, Design Issues, International Journal of Design, The Design Journal, Archives of Design Research, International Journal of Asia Digital Art and Design Association	International Association of Societies of Design Research, Design Research Society Conference

🗗 4-5 분야별 관련 학술지 및 학회 목록

디자인 예술사 및 이론(Design Art History & Theory) 분야가 있다. 분야별 관련 학술지 및 학회는 ⌨ 4-5와 같다.

이렇게 논문 출간 과정을 알아보는 이유는 적절한 인용 전략을 활용할 경우 게재 확률을 높이는 데에 도움이 되기 때문이다. 일단 본인 연구 분야에 맞는 특정 학술지를 공부하는 것이 중요하다. 편집위원들이 어떤 배경을 가지고 있는지, 동료 연구자들은 어떤 연구 주제를 수행하고 있는지, 통용되는 연구 방법은 어떤 것들이 있는지 알아보자. 또한 검토 주기가 얼마나 빠른지를 통해 특정 분야의 연구가 시의성이 중요한지 아니면 생명력이 중요한지를 파악할 수 있다. 온라인 출간 논문에서 가장 최신 연구를 살펴보는 것 또한 매우 중요하다. 디자인 연구의 특성상 매우 짧은 시간 내에 급격히 성장하고 있기 때문이다. 참고로 연구의 발전 속도가 매우 빠른 전산학의 경우 학회지(Conference Proceedings)가 학술지 이상의 권위를 가지기도 한다. 디자인과 관련이 있는 전산학 학회지로는 SIGGRAPH(Special Interest Group in GRAPHics and Interactive Techniques)와 SIGCHI(Special Interest Group on Computer Human Interaction)에서 발행한 학회지가 있다.

② 항해하기
(1) 문헌의 수집
본인의 연구와 관련된 기존 논문을 찾고자 할 때 가장 손쉬운 방법은 검색 엔진을 활용하는 것으로, 구글이나 네이버, 해당 논문이 게재된 학술지 사이트, 학교나 기관이 제공하는 도서관 사이트 등이 있다. 그중 구글학술검색(scholar.google.com)은 저자, 학술지, 논문 제목, 기간 등으로 검색할 수 있다. 연관도가 높은 순서대로 논문 리스트가 정렬되며 링크를 클릭하면 해당 논문을 볼

수 있는 사이트에 접속된다. 주로 유료 페이지가 나오며, 만일 화면 오른쪽에 뜬 'Find it @ 기관명'을 클릭하면 인터넷을 제공하는 기관의 전산망을 통해 무료로 다운로드 할 수 있는 사이트가 나온다. 이는 대학의 경우 도서관을 통해 검색하는 경우와 유사한데, 해당 논문이 실린 학술지가 기관이 구매한 학술지 리스트에 속해 있을 경우만 가능하다.

한 가지 더 유용한 기능은 '몇 회 인용'이다. 이 링크를 누르면 해당 논문을 인용한 논문이 나온다. 이때 또 다른 논문에 인용된 숫자가 큰 순서로 나열된다. 피인용횟수에 따라 문헌을 검색하는 일은 특히 문헌 연구 초기에 유용하다. 학계에 어느 정도 영향이 있는 논문을 빠짐없이 확인하면 기존 연구와 중복되어 검토자에게 공격 받을 가능성이 크게 줄어들기 때문이다. 이렇게 특정 논문을 인용한 논문을 시간 순으로 따라 내려가는 것뿐만 아니라 그 논문이 인용한 논문을 찾아 시간을 거스르는 작업도 필요하다. 이는 논문 뒤편에 정리된 인용 논문 리스트를 통해서 알 수 있다. 이 역시 피인용횟수가 높은 것부터 검색해 보기를 권한다. 학술지별로 각종 검색 기능을 제공하므로 직접 학술지 홈페이지에 접속해서 이러한 기능을 활용해 보는 것도 좋다.

그러나 피인용횟수가 높다고 본인의 연구와 관련성이 높은 것은 아니다. 이를 선별하려면 논문의 내용, 특히 요약 내용을 살펴보는 것이 좋다. 수십 개의 논문을 살펴보고 인용하는 과정에서 후보군에 속한 논문을 모두 빠짐없이 읽는 것은 비효율적인 일이다. 요약 내용을 보고 과연 읽을 가치가 있는지를 판단할 수 있어야 한다. 이를 위해 논문 제목, 초록, 키워드, 논문이 실린 학술지, 결과의 도표나 사진, 결론을 순서대로 빠르게 살펴본다. 그런 다음 그 연관성과 연구의 충실도에 따라 논문을 정독할 수도

🗗 4-6　　구글학술검색 결과 화면. 관련 학술자료, 일부 본문, 피인용횟수,
　　　　　인용 문헌 정보, 해당 논문을 제공하는 기관의 링크가 보인다.

있고, 아니면 요약을 토대로 인용 여부를 결정할 수도 있다.

어느 논문에서 인용하고자 하는 내용은 초록에 잘 정리되어 있기도 하고, 본문 내용 중에 등장하기도 한다. 이를 위해 논문을 읽으면서 본인 연구와 관련한 시사점을 잘 정리해 놓는 것이 좋다. 논문을 직접 출력하여 본문에 틈틈이 밑줄을 긋고 코멘트를 남기거나 가장 앞장이나 뒷장의 여백에 나만의 언어로 필요한 부분을 정리할 수도 있다. 요즘은 이러한 작업이 가능한 소프트웨어가 많은데 인쇄물이 아닌 태블릿 등으로 논문을 읽을 경우 사용해 봄직하다. 분실이나 휴대 문제가 있을 때, 기억을 되살려야 할 때 훨씬 간편한 해결책이 되어줄 것이다.

사실 연구의 숫자가 많지 않은 디자인 분야의 특성상 연관성에 근거해 엄격한 인용이 잘 이루어지지 않고 있으며 검토자에게

지적 받는 횟수도 많지 않다. 그러나 연구의 수준을 가늠하는 잣대의 으뜸은 역시 연구 과정의 엄격함이다. 어느 연구자의 연구적 능력을 평가할 때 이제는 논문이 실린 학술지의 논문 한 편당 평균 피인용횟수만이 아닌 연구 내용에 실린 모든 과정을 면밀히 살펴보게 된다. 그 기준이 갈수록 높아지는 디자인 학계의 상황을 고려해 볼 때 연구자로서 정확하게 인용하는 습관을 들이는 것이 중요하다.

(2) 비판적 읽기

논문을 읽는 목적은 본인의 연구 주제의 중복성을 검토하거나 자신이 원하는 논리 전개를 뒷받침하는 사례를 찾는 것에도 있지만, 보다 적극적으로 현재 주목 받는 연구 주제를 탐색하고 새로운 연구 방법을 학습할 뿐만 아니라 닮지 말아야 할 반면교사를 찾는 경우도 있다.

새로운 연구 주제를 탐색하는 경우 가장 먼저 살펴볼 곳은 연구 논문의 제일 마지막에 나오는 결론이다. 논문의 저자가 생각하는 연구의 의의나 한계를 쓰는 부분으로, 특정 연구 분야에서 해당 논문의 의미, 즉 기존 이론을 어떻게 확인, 정정, 확장하고 새로운 방향을 제시하는지가 들어 있다. 이를 좀 더 자세히 논하기 위해 후속 연구(Future Work)라는 별도의 챕터를 두는 경우도 있다. 그러나 실상 연구자들이 이런 정보를 통해 영감을 얻기가 쉽지 않다. 한계 또는 확장되어야 할 부분이 명확하게 제시된 경우가 많지 않기 때문이다. 한계를 제시하면 단점을 노출하는 것 같아 꺼릴 수도 있고 또 확장될 만한 아이디어를 감추고 싶은 경우도 있을 것이다. 그런 점에서 논문을 읽으며 본인 연구와의 차별점을 파악하는 데 그치지 않고 행간을 읽어 의미 있는 확장을

끊임없이 모색해야 한다.

디자인 분야의 경우 연구 역사가 상대적으로 짧은 편인지라 잘 짜인 논문이 타 분야보다 상대적으로 적을 수 있다. 이에 연구 프로세스가 엄격하지 않을 수 있지만, 이를 오늘날 디자인 연구의 수준으로 오해하면 안 된다. 오히려 이를 교훈 삼아 본인의 연구를 개선시키는 데에 타산지석으로 삼는 편이 옳다. 논리 정연함, 깔끔하고 명확한 문장, 실험의 철저한 설계와 수행, 그리고 설득력 있는 결론 등 다방면에서 높은 기준으로 논문을 판단하는 리뷰어의 입장이 되도록 하자. 실제로 좋은 검토자일수록 문장 하나하나를 뼈아프게 지적하는 경우가 많다. 이러한 과정을 통해서 논문의 통과 가능성을 높이고 궁극적으로는 연구자로서의 역량과 자질을 한층 더 높일 수 있다.

연구의 주제가 '발견'이 아니라 '발명'에 가까운 것이라면, 따라서 어떤 문제에 대해 고유한 해결 방안이 내용이라면 논문을 좀 더 능동적으로 읽는 것이 가능하다. 발명이라는 것은 여러 번의 시행 착오를 거쳐 비로소 작동하는 결과를 논문화한 경우가 많다. 따라서 뒤따르는 논문들은 시간과 예산을 많이 들이지 않고 그 발명을 재현하고, 그 위에 새로운 것을 덧붙여 더 진보한 발명을 내어 놓을 수 있다. 여기에서 핵심은 지금 현재(Status Cuo)에서 어떠한 새로운 발명을 지향할 것인가, 그리고 그곳에 도달하기 위해 어떠한 방법을 사용할 것인가다. 아이디어 도출이나 실행 능력에 있어서 상대적으로 경험이 적은 젊은 연구자들은 논문을 읽으면서 이러한 능력을 연습해 볼 수 있다. 먼저 서론에서 제기하는 문제 의식만 읽어 본 후, 자신만의 상상력을 사용해 그 해결책에 도달하는 길을 생각해 보자. 만일 논문에서 차용한 부분과 공통되는 부분이 많다면 자신의 계획을 꽤 신뢰할 수 있다는

뜻이 된다. 그렇지 않더라도 같은 지점에 도달하는 새로운 길을 제시하게 될 수도 있다. 연구라는 행위에서 가장 어려우면서도 큰 보상은 바로 미지의 영역에 자신의 발자취를 남기는 것이다.

4.1.3 | 연구에 필요한 역량

① 논리적 사고 및 논증 능력

연구 수행에 필요한 가장 기본적 자질 중 하나가 바로 논리적 사고 능력이다. 어떠한 가설을 세우고 이를 증명할 실험을 계획하거나 디자인 프로젝트의 결과를 문서화할 때, 연구자들은 합리적인 논증 과정을 거쳐 연구를 수행하고 일반화가 가능한 시사점을 도출한다. 학술지의 검토자나 학위 논문의 심사위원은 이러한 과정에서 연구 방법이 과학적으로 엄격하게 설계되고 수행되었는지 그리고 결과의 해석에 맹점이 없었는지를 판단한다. 따라서 젊은 연구자들은 자신의 논리적 전개에 어떠한 비약이나 오류가 없는지를 끊임없이 의심해야 한다. 이때 주변 선배 연구자들의 조언을 적극적으로 구하면 많은 도움이 된다.

이러한 면은 논문을 작성할 때 더욱 극명하게 드러나곤 한다. 자신의 예술적 식견을 난해하고 추상적인 어휘로 가득 채우거나 결론에서 '~가 기대된다' '~할 것이다' 식의 어투로 자신의 의견을 두루뭉술하게 개진하는 경우가 더러 있다. 그러나 논문은 자신의 최종 주장에 이르기까지 여러 논증을 차곡차곡 빈틈없이 쌓아가는 과정이다. 결론에 도움이 되지 않는 부분은 사족이 아닌가 의심해야 하며 어떤 주장이든 합리적인 근거에 기반하는지를 점검해야 한다. 극단적으로 말해 문장 하나라도 더하거나 뺄 것이 없

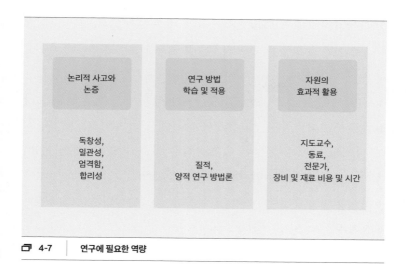

논리적 사고와 논증	연구 방법 학습 및 적용	자원의 효과적 활용
독창성, 일관성, 엄격함, 합리성	질적, 양적 연구 방법론	지도교수, 동료, 전문가, 장비 및 재료 비용 및 시간

🗂 4-7 │ 연구에 필요한 역량

는 상태에 이르기까지 자신의 생각을 갈고 다듬어야 한다. 연구 경력이 쌓일수록 문장 하나에 실리는 무게가 더 무겁게 느껴지게 된다.

② **연구 방법의 학습**

기본 연구든 응용 연구든 프로젝트 연구든 적절한 연구 방법을 선택하고 수행하는 일에는 학습과 훈련, 그리고 경험이 필요하다. 통계적인 방법을 적용할 때는 과연 설문이 적절하게 구성되었는지, 샘플링 수는 충분하고 방법은 편향되지 않았는지, 분석 방법과 결론은 정확한지 검토해야 한다. 필요할 경우 전문가를 적극적으로 활용하도록 하자. 질적 방법의 경우도 마찬가지로 적절한 방법을 선택했는지, 방법을 정확하게 적용했는지, 검증 절차는 거쳤는지 확인해야 한다. 이러한 경험을 통해 본인의 전문성을 기르고, 또한 유사한 방법을 적극 도입함으로써 전문성을

더욱 확장시킬 수 있다.

또한 연구 방법은 연구의 종류만큼이나 다양해서 개인의 연구 주제와 목적에 꼭 맞는 연구 방법을 다른 누군가가 정해주는 경우가 드물다. 즉, 커다란 연구 문제에 대해 새로운 궁금증은 끊임없이 나오므로 해결 방법 또한 상황에 따라 다를 가능성이 크다. 그러니 기존에 잘 알려진 표준화된 연구 방법을 학습하는 데에서 그치지 않고, 이를 자신의 연구 문제에 맞게 수정하고 때에 따라서는 새로운 연구 방법을 적극적으로 찾아 학습하는 자세가 필요하다.

디자인의 경우 학문의 하나로 자리 잡으면서 사회학, 통계학, 공학의 연구 방법을 다양하게 차용하고 변용해 왔다. 학문에 따라 목적과 관점, 도구가 다르므로 과연 기존의 디자인 연구 방법이 지닌 장단점이 무엇인지, 개선의 여지는 없는지 비판적으로 보는 자세가 필요하다. 기존에 적용한 방법이 항상 옳은 것도 아닐뿐더러 자신의 고유한 연구 주제에서는 기존과 다른 연구 방법이 필요할 수 있기 때문이다. 디자인만의 차별성을 반영하는 새로운 연구 방법은 디자인 연구의 새 지평을 열어 준다.

③ 자원의 효과적 활용

연구 행위를 함에 있어 필요한 것 하나는 한정된 자원을 최대한 활용하는 분배와 관리 기술이다. 연구에 필요한 자원에는 시간, 사람, 재원, 공간 등이 있다. 시간은 언제나 계획보다 오래 걸리고, 사람들은 언제나 자신만의 우선순위에 따라 행동하며, 연구를 하려면 언제나 돈과 공간이 필요하나 이는 경쟁해서 쟁취해야 할 것들이다. 그중에서 굳이 젊은 연구자에게 중요한 것을 하나만 고르자면 소프트 스킬(Soft Skill), 즉 사람 간의 원활한 소통과 관계

를 만드는 능력이다. 반복하여 등장하는 주제인데, 연구자 개인이 가진 경험이나 네트워크는 사실 대단한 자원이어서 다른 연구자에게 영감을 주거나 새로운 돌파구를 마련해 주거나 시행착오를 극적으로 줄여줄 수도 있고, 새로운 자원에 대한 정보를 제공해 줄 수도 있다. 이러한 일들은 의식적인 모임으로 이루어질 수도 있지만 우연한 기회에 이루어지는 경우도 많다. 만일 도움이나 평가가 필요하다면 주변인에게 적극적으로 도움을 구해 보도록 하자. 물론 타인의 한정된 시간과 자원을 존중하는 자세를 기본으로 가지되 반대로 자신이 타인에게 도움이 될 기회가 생긴다면 아낌없이 경험을 공유할 수도 있어야 한다. 이러한 교류를 통해 좋은 평판을 얻으면 연구자의 장기적인 성장에 큰 도움이 될 것이다.

🗎 4.1.4 | 연구 수행하기

① 천릿길도 한 걸음부터

출간할 만한 연구를 수행하면서 맞닥뜨리는 첫 번째 걸림돌은 아마도 그 끝에 다다르기까지의 여정이, 그리고 그동안 갈고 닦아 축적해야 할 지식의 양이 너무 많아 엄두가 나지 않는다는 것이다. 연구란 아무 생각 없이 반복할 수 있는 단순 작업도 아니고, 누군가 표시해 놓은 길이 있어 그것을 따라가기만 하면 도착한다는 보장이 있는 것도 아니다. 수많은 직업 중 가장 높은 수준의 지적 노동을 요하는, 실패할 확률이 높고 운에 좌우될 가능성이 상당한 연구를 수행함에 있어서 과연 어떠한 마음가짐과 행동원칙이 도

움 될까? 브라이언 트레이시(Brian Tracy)의 『개구리를 먹어라!』(북앤북스, 2013)라는 책에 재미있는 비법이 소개되어 있다. 이 책에서는 차갑고 미끈한 개구리를 먹는 세 가지 방법을 가르쳐 주는데 그것은 바로 아침 일찍 일어나자마자 먹기, 가장 크고 흉측한 개구리부터 잡아먹기, 아무리 큰 녀석도 한 입씩 먹기다. 눈치챘는지 모르겠지만 여기서 개구리는 하기 부담스럽고 어려운 일을 가리킨다. 이를 처치하려면 사고력과 체력이 좋은 아침에 해야 한다는 말이다. 에너지가 소진된 늦은 시간일수록 성공할 확률이 낮아지기 때문이다. 또한 상대적으로 쉬운 일부터 처리하고자 하는 본능을 억제해야 하며, 아무리 거대한 작업도 언젠가는 완성할 수 있다는 신념을 가지고 작은 단계부터 우직하게 수행해 나가야 한다고 가르친다. 연구에 갖는 애정이 너무 클 때 또는 꼭 해내고 싶은 마음이 강할 때 더욱 옴싹달싹 못하게 된다. 마음을 어느 정도 비우고 계획한 바를 무심히 수행하는 자세가 필요하다.

유념할 만한 다른 것은 전체 연구 프로세스를 반복하는 방식으로 작업함으로써 그 위험도를 낮추는 것이다. 거대한 계획을 세우고 모든 것을 완벽하게, 그러나 한걸음씩 천천히 진행하다 보면 예기치 못한 어려움에 봉착할 수 있다. 계획과 달리 시간이 많이 걸리는 작업 때문에 전체 진행이 중단될 수 있고, 예측한 부분과 다르게 시행착오를 겪게 되어 이미 진행한 부분을 다시 수행해야 할 수도 있다. 물론 연구의 본래 특성 때문에 계획한 대로 진행되는 경우는 거의 없지만 거칠고 빠르게 핵심적인 내용을 수행함으로써 미지의 위험 요소를 가능한 일찍 발견해 미리 대처할 수 있다. 또한 반복적 수행을 통해 연구 결과를 적게나마 빨리 도출함으로써 시간 관리나 심리적 안정에 도움을 줄 수도 있다. 이런 과정이 오히려 보다 심도 있는 결과를 도출하는 데 안정적인

기반이 될 수 있다.

　비슷한 관점에서 파일럿 테스트(Pilot Test)가 도움이 될 수 있다. 연구 계획에서 돌이키기 어려운 맹점을 파악하고 싶을 때나 실험 결과 범위가 전혀 예측되지 않을 때 적은 수의 대상자 또는 샘플로 파일럿 테스트를 수행한다. 파일럿 테스트의 결과를 논문에 포함시키느냐가 고민될 수 있는데, 단순 실수나 방법상 오류가 아닌 본 실험 계획을 의미 있게 변경하도록 만든 결과가 있을 때나 후속 연구자에게 도움이 될 만한 정보가 있을 때 포함시키는 것이 적절하다.

② 함께 연구하는 법

연구자로 성장하는 젊은 연구자들이 꼭 알아야 할 것 하나가 주변 연구자를 적절히 활용하는 것이다. 그중 가장 가까운 연구자는 지도 교수이다. 특히 학위 과정에 있는 연구자에게 지도 교수의 영향력은 절대적이기 때문에 평등한 의사 소통이 어려울 수 있다. 그러나 경험에서 나오는 조언을 구하는 자세로 다가가면 그렇게 까다롭게 느껴지지만은 않을 것이다. 그러기 위해 지도 교수의 의미와 역할을 파악할 필요가 있다. 개인이나 집단 또는 문화권마다 차이가 있겠으나 대개는 지도 받는 학생의 생각보다 그 역할이 큰 편이다. 가깝게는 연구를 진행하는 데 도움을 주는 가이드이자 연구 결과의 출판과 학위 논문을 허가하는 승인자이고, 장기적으로는 독립적인 연구자로 성장하는 데 필요한 추천인이자 권위자로 성장하는 데 도움을 줄 수 있는 인적 네트워크다. 또한 지도 교수는 연구 수행에 필요한 리소스를 제공하고 아이디어를 같이 성숙시키는데, 비록 연구자 본인의 아이디어나 작업이 절대적이었다 하더라도 그 연구 환경을 조성하기까지 들인 지

도 교수의 노력이 상당할 수 있다. 케이스마다 그리고 학문 분야마다 정도의 차이는 다르겠으나 이를 잘 염두에 두고 자신의 노력과 시간을 들인 학술적 결과물에 대해 지도 교수와 상의하도록 하자. 이왕 신중하게 선택한 지도 교수라면 장기적인 관점에서 자신의 편으로 만드는 것이 현명하다.

또 다른 주변인은 협력 관계이자 경쟁 관계인 동료 연구자이다. 이들은 같은 연구실의 선후배나 동기이기도 하다. 연구를 수행하면서 같은 목표를 향해 뛰는 협력자가 될 수도 있고 서로의 연구를 교류하면서 자극 받는 자극제가 될 수도 있다. 아니면 같은 분야의 한정된 자리를 놓고 첨예하게 겨루는 경쟁자가 될 수도 있다. 같은 결실을 공유할 때에는 서로를 축하하고 격려하지만 때때로 질투의 대상이 된다. 동료가 연구의 결과를 좋은 학술지에 출판할 때나 노력 끝에 선망 받는 자리에 취업을 이루었을 때 본인의 처지에 비추어 마냥 기뻐하기만은 어렵기 때문이다. 특히 본인의 연구가 뜻대로 되지 않을 때나 여러 번의 시도에도 취업에 실패했을 경우 동기 부여를 넘어선 좌절을 느낄 수 있다. 그럴 때는 운동이든 명상이든 신체적, 정신적으로 극복할 나름의 방법을 찾아 보자. 인생이 그렇듯 연구의 결실도 그 우열이나 경중이 자로 잰 듯 명확하지 않다. 빠르게 나아간다고 끝이 더 좋으리란 법이 없다. 사실 알고 보면 연구를 같이 하던 동료는 지도 교수와 같이 나를 가장 잘 아는, 독립된 연구자로 성장했을 때 서로 도울 수 있는 대단히 소중한 인적 네트워크다. 그럼에도 의식적인 노력이 없다면 관계가 서먹해지는 것은 순식간이므로 조언도 구하고 같이 고민도 나누며 시간을 함께 나눈 무엇과도 대체할 수 없는 동료를 만들어 보도록 하자.

③ 통찰

연구의 가장 큰 즐거움을 들자면 앎과 깨달음의 순간일 것이다. 오랜 기다림 끝에 찾아 온 아드레날린이 솟구치는 그 기분은 모든 연구자가 그렇듯 그간의 고생을 잊게 한다. 역사적 발견이나 발명이 아니라 할지라도 결과를 인정받을 때의 느낌은 연구자를 다시 새로운 여정에 뛰어들게 만든다. 물론 학문적 성과는 그 누구에게도 쉽게 찾아오지 않는다. 새로운 지식으로 향하는 길은 거칠고 끝이 보이지 않기 때문에 이를 개척해 나가는 연구자의 내적 역량을 높이려는 노력이 꾸준히 필요하다.

하지만 말하기가 쉽지 그런 능력은 하루 아침에 생기지 않는다. 개인적으로는 '교수님 망했어요'라면서 절망하는 대학원생을 달랜 적이 꽤 있다. 이들을 위한 조언은 간단하다. '다시 뚫어져라 쳐다보거라'이다. (별 것 아닌 것 같으면서도 일주일이 지나면 어느새 다시 웃는 얼굴로 보는 경우가 많다.) 결국 하나의 현상을 다양한 방면에서 보라는 뜻인데 데이터의 그래프를 바꾸어 그려 볼 수도 있고, 예상을 벗어난 결과의 원인을 찾아 새로운 방법을 시도할 수도 있으며, 해석을 위한 논리를 재구성해 볼 수도 있다. 아무래도 연구 경험이 쌓일수록 원인을 진단하거나 스토리를 만들어가는 능력도 같이 발전하므로 시간을 좀 더 투자하고 주변의 조언을 통해서 돌파구를 모색할 수 있다.

이러한 고민의 순간을 사실 어느 정도 예측하고 대비할 수도 있다. 연구 방법을 짜임새 있게 설계하는 것이 바로 그것이다. 디자인 연구에서 많이 차용하지는 않지만 기존 문헌 연구를 통해 밝힐 만한 가치가 있는 가설을 미리 나열할 수 있다. 예를 들어 H1-H12까지 가설을 세우고 설문 조사와 통계적 해석을 통해 각각을 기각하거나 받아들일 수 있다. 약간은 기계적으로 보일 수

있고 통계 수치를 넘어선 논의가 얕을 수 있으니 결론이 너무 건조해지지 않도록 해야 한다. 이보다 자유로운 것은 팩토리얼 디자인으로, 두 개 이상의 조작 변인을 조절해 환경을 구성하고 이들의 종속 변인 값을 비교하는 것이다. 변인을 선택하거나 비교할 대상을 선정할 때 어느 한쪽으로 모든 장점이나 단점이 몰리지 않도록 예측 밖의 여지를 약간 남겨두는 것이 바람직하다. 너무 자명한 우위는 뻔한 결과를 낳아 큰 도움이 되지 않을 수 있기 때문이다. 마지막으로 본래 계획되지 않은 방법으로 결과를 수집하거나 분석해 볼 수도 있다. 예측하지 못한 순간에 우연히 발견한 행운은 열린 자에게 허락되는 선물이다.

④ 속도와 방향

개인적으로 젊은 연구자를 가장 괴롭히는 것 하나를 들자면 조급함이다. 특히 요즘과 같이 연구 실적에 요구하는 수준이 높고 경쟁이 격한 상황에서 주변 연구자의 실적은 때로는 밤잠을 못 이루게, 때로는 이들의 결과를 폄하하게도 만든다. 이럴 때일수록 충분한 논의와 시간적 성숙이 없으면 연구의 생명력이 길지 못하다는 믿음이 필요하다. 자신에게 맞는 좋은 연구 그룹을 찾아 새로운 것을 배우고 공동 연구의 기회를 가지며 방해가 될 만한 요인을 최대한 제거하여 양질의 시간을 연구에 투자하도록 하자. 자신만의 페이스나 역량을 뛰어넘는 연구 수행은 가능하지도 않고 바람직하지도 않으며, 어쩌면 윤리적이지도 않다.

연구의 빠른 진척을 가로막는 주요 원인 중 하나가 지도 교수와의 소통 때문인 경우도 있다. 연구자와 지도 교수는 계획 대비 진도 상황을 정기적으로 공유하는데, 연구자의 의도와 이에 대한 지도 교수의 이해가 일치하지 않을 때 소중한 시간이 낭비될 수

있다. 연구자가 성에 차지 않는 연구 진도를 충분히 공유하지 않거나 지도 교수의 지도 방향에 공감하지 못하고 자신만의 생각대로 진행하는 경우가 그렇다. 연구의 성과는 결국 작은 걸음이 모여 성취된다. 지도 교수는 그것을 함께 지지하고 방어해 주는 조력자이므로 내용을 최대한 공유하고 의견을 맞추어 나갈 때 진행이 순조롭다.

연구의 속도를 높이기 위한 노력을 게을리하지 말자. 필요한 기반 기술과 이론을 틈틈이 익혀야 하지만 자신의 전문 분야가 아닌 학문의 연구를 파악해야 하는 경우가 다반사로 일어난다. 많이 하다 보면 자신감도, 속도도 붙는다. 또한 연구 수행에 굳이 필요 없는 부분을 잘 파악해 건너 뛰는 것도 중요하다. 제품이나 서비스, 혹은 프로그램을 만들 때 연구자에게 필요한 것은 연구 결과의 핵심 데이터, 작동 원리이지 결코 완벽하게 작동하는 상용 제품이 아니기 때문이다. 마찬가지로 기존 문헌을 연구할 때도 주요 학술지를 빠르게 파악하고 차별점을 알아내는 요령이 필요하다. 학계가 궁금해하는 것은, 굳이 비교하자면 과거에 대한 장황한 분석 보다는 미래에 대한 비전이다.

⑤ 기록하기

연구 과정의 마지막에는 논문 작성이 자리잡고 있다. 결국 활자로 된 문서와 이미지로 결과를 기록해 학계에 널리 알리는 과정이다. 논문에는 학위 논문이든 학술지든 표준화된 형식이 존재한다. 연구 배경과 범위, 차별성을 논하는 서론, 기존 연구를 소개하고 본 연구와의 관계를 전달하는 문헌 리뷰, 연구 설계와 절차를 소개하는 연구 방법, 도출한 데이터를 제시하는 연구 결과, 결과의 의미와 의의를 다루는 연구 결과가 그것이다. 다만 프로젝트 연구의

경우 그 형식이 일반 학술 연구와 다르고 아직 완전히 표준화되었다고 할 수 없으므로 학술지에 따라 요구하는 바가 조금씩 다를 수 있다. 이러한 형식은 사실 일반적인 정보 전달의 목적을 가진 글에 비하면 난해하기도 하고 지루할 수도 있다. 초심자가 작성한 논문을 보면 정해진 형식을 벗어나는 경우가 종종 있는데 이는 특정한 논리 전개 흐름에 익숙해진 연구자가 읽기에 내용을 이해하기 어렵게 만들 수 있다. 논문 형식은 인류 지식의 전달과 축적이라는 목적에 맞게 재단된 것임을 되새길 필요가 있다.

연구를 실행하기 전에 작성하는 문서로 연구 계획서가 있다. 연구 배경, 문헌 연구, 연구 방법은 논문과 크게 다를 게 없다. 다만 연구를 수행하기 전이므로 예상 결과와 파급 효과를 작성한다. 이때 연구비를 지원하는 기관이 기대하는 바에 따라 원하는 효과가 다르므로 재원의 주체와 목적을 잘 숙지하고 작성해야 한다. 연구 수행에 필요한 연구비를 책정하고 연구 기간도 설정해야 하니 다양한 규정과 적정성을 고려해 정하도록 한다. 연구 중에 작성하는 문서로는 연구 일지가 있다. 단지 연구 결과를 남긴다는 목적을 넘어서 연구의 진실성을 증명해야 할 때, 지적재산권을 보호할 때, 유사 연구를 수행해 나가는 데 자세한 연구 정보가 필요할 때 연구의 기록이 중요한 역할을 한다. 하루하루 성실히 연구를 진행한 증거로 연구 일지를 기록하는 습관을 들여 보자.

◯ 4.2 　 디자인 연구 논문 쓰기

연구의 과정이라는 긴 시간을 통해 얻은 연구 결과를 객관적인 형식을 갖추어 정리하는 것이 바로 연구 논문 쓰기 과정이다. 연구 대부분이 연구자의 주체적인 활동이고, 주로 연구자의 내면에서 이루어지므로 그것을 세상에 알리고 공유하기 위해서는 보다 객관적이고 가시적인 형식으로 논문이라는 틀을 갖추는 것이 필요하다.

그런 의미에서 연구 논문 쓰기는 디자인 연구에서 거의 마지막 단계라고 할 수 있다. 물론 논문을 완성해서 제출한다고 연구가 완결되는 것은 아니다. 연구 논문의 작성은 연구 결과를 세상에 내놓아 다양한 방법으로 그 타당성을 검증 받거나 부족했던 부분의 추가 연구를 위한 피드백을 받으면서 연구의 완성도를 높여 가는 과정이다.

따라서 논문 집필은 추상적이었던 연구 내용에 실체를 부여하는 작업이다. 연구 내용을 '영혼'에 비유한다면 논문 집필은 영혼에 신체를 더해 비로소 완전한 존재로 만들어 주는 작업이다. 사실상 연구자 내면에 들어 있는 연구 내용만으로는 제3자에게 전달할 수 없고, 제대로 집필되지 않은 연구 논문은 제아무리 내용이 훌륭해도 그 수월성을 세상에 드러낼 수 없다. 그러므로 연구 결과를 정확한 형식을 갖춘 논문으로 작성하는 일이 무엇보다 중요하다.

◯ 4.2.1 　 논증 글쓰기 요령

논문은 연구자의 생각을 논리적으로 주장하여 입증하는 글, 즉 논증이라고 정의할 수 있다. 일반적으로 논증이란 명제의 참이나 거짓을 논거의 결합을 통해 보여주는 언어적 활동을 뜻한다. 달리 표현하자면 논증은 좋은 순서와 체계를 이루도록 이유와 근거를 제시하여 어떤 주장이 옳거나 그름을 밝히는 활동이다. 그러므로 논증이 성공하기 위해서는 몇 가지 요건을 충족해야 한다. 여기서 말하는 성공이란 논증 대화에서 타당성이 승인될 자격을 얻는 것을 말한다.

여러 차례의 실험 결과를 분석함으로써 이론물리학자의 물리 법칙에 상응하는 현상이 실재함을 보여주는 실험물리학 논문의 결론은 이후에 더 발전된 기술의 다른 실험으로 뒤집힐 수도 있다. 그렇다고 해서 원래 논문의 논증이 성공하지 못한 것은 아니다. 논증의 성공 요건은 다음과 같다.

— 첫째, 주제의 정확한 식별과 일관된 고정
— 둘째, 주제에 부합하는 적합한 논거의 제시
— 셋째, 제시된 논거들을 적합한 방식으로 결합
— 넷째, 주제에 대응하는 이의를 성공적으로 처리
— 다섯째, 주장하는 명제가 참이 될 높은 개연성 제시

성공적인 논증은 유한한 이성을 가진 인간이 참과 거짓에 접근하는 데 필요한 판정 기준이다. 논증의 성공이 진리를 보장하는 것은 아니지만, 반대로 논증에 실패했다면 연구자의 주장이 진리에

논증	설득
명제의 참, 거짓을 논거의 결합을 통해 보여주려는 언어적 활동	말을 사용하여 상대방이 나의 믿음을 참된 믿음이라고 받아들이도록 하는 언어적 활동
목표: 진리의 발견 또는 확립	목표: 믿음의 일치

🗗 4-8 | 논증과 설득

근접하는 길로 가지 않았음을 보여주는 것이다.

이와 달리 설득은 언어를 사용하여 상대방이 나의 믿음을 참된 것으로 받아들이도록 만드는 활동이다. 달리 표현하자면 내가 믿는 것을 다른 이도 믿도록 하는 활동이다. 설득의 목표는 믿음의 일치이다. 학술 논문의 목표에서 설득의 개념은 쓰이지 않지만, 논문 주제나 사례 고찰 대상의 선정 등에서는 설득의 개념을 응용할 수 있다. 학술 논문은 다수의 제3자에게 심사를 받아야 하는 경우가 대부분이기 때문이다.

논문 심사 인원은 대체로 해당 분야의 연구 경험이 많은 인사들로 구성되므로 논문 심사 과정에서 부정적 선입견이 개입되거나 객관적 사실을 바라보기 어려울 정도로 감정적 요인이 생기는 경우를 최대한 배제할 장치가 필요하다. 논문 자체의 논리적 타당성을 따지는 것 외에 최신 학문 동향이 아니라거나 세계관의 변화를 반영하지 못했다는 인식과 같이 본질적 요인을 벗어난 다른 요소의 영향을 배제하는 것도 고려해야 한다.

주제의 식별은 논증하고자 하는 대상이 어떤 차원의 논의에서 어떤 질문에 대한 내용인지를 가려내는 것이다. 주제는 논증의 대상이 되는 쟁점을 가리킨다. 의문이 제기되지 않는 배경으로부터 어떤 것을 명시적으로 식별하여 끄집어 내고 분명한 논의의 대상으로 만드는 것을 주제화(Thematization)라고 한다. 주제화는 타당해야 한다. 그것이 잘 드러나지 않은 쟁점에 관한 것이라면 명시적이고 명확하게 이루어져야 한다. 식별된 주제에 따라 적합한 논거와 적합하지 않은 논거가 가려진다. 따라서 주제를 정확하게 식별하지 못하면 적합하지 않은 논거를 적합한 논거로 판단할 수도 있다.

기온에 대한 주제는 객관적 사실로서의 현재 기온이다. 왜 영하 4도인지 물으면 온도계가 영하 4도를 가리킨다는 논거를 제시할 수 있고, 온도계가 고장 난 것이 아니냐고 물으면 고장 나지 않았음을 보여주는 근거를 제시할 수 있다. 반면 지금이 영상 10

	기온이 낮으면 A의 심리가 변화한다는 사실	온도계가 영하 4도를 가리키고 있다는 사실
현재 기온이 어떠하다	부적합한 논거	적합한 논거
지금 A의 심리가 어떠하다	적합한 논거	적합한 논거

🗖 4-9 │ 주제화 과정

도면 좋겠다는 욕구를 A가 가지고 있다는 사실은 적합한 논거가
되지 못한다. 이러한 논거는 누군가의 심리 상태 예측이 논의 주
제인 경우 활용 가능하다.

🔈 4.2.3 | 명제와 명제태도

① 명제란

어떤 주장을 통해 '언명된 것'을 명제(Proposition)라고 하며, 이는
참과 거짓을 판별할 진술로 표현된다. '유의미한' '의미 있는' 문장
만이 명제를 표현할 수 있으며, 다른 정의로 명제란 문장의 발언
으로 주장된 것이자 서로 논리적 관계를 맺는 것이다. 국가나 종
교의 다양한 신화 역시 명제라 할 수 있다. 이러한 신화는 유발 하
라리(Yuval Noah Harari)가 『사피엔스』(김영사, 2015)에서 주장한 바
와 같이 대규모 공동체에 속한 사람들을 결속하는 역할이었다.

사실(Fact)과 진실(Truth)의 차이를 살펴보자. 단군 신화는 곰
에서 여자로 변한 웅녀가 환인의 아들 환웅과 혼인하여 단군왕검
을 낳았고, 그렇게 태어난 그가 기원전 2333년에 고조선을 건국
했다는 이야기이다. 한반도 최초의 국가 고조선의 기원을 다룬
내용이지만, 곰이 여자로 변했다는 이야기는 사실이라기보다 신
화 혹은 전설이라고 할 수 있다.

명제에 대해 흔히 범하는 오류가 진실 여부를 명제의 판별 기
준으로 생각하는 것이다. 그러나 참과 거짓은 명제 여부의 판별
기준이 아니다. 참인 명제도 있고 거짓인 명제도 있다. 신화는 내
용의 사실 여부를 떠나서 기술(Statement)로 이루어진 명제이다.

② 명제와 명제태도의 차이

명제는 그것을 어떻게 받아들이느냐 하는 문제, 즉 명제를 믿음, 소원, 희망, 판단 등으로 생각하는 '명제태도(Propositional Attitude)'의 대상이나 내용으로 간주할 수 있다. 그러므로 명제태도는 명제에 대한 주체의 지향성을 가진 심리적 태도를 말한다. 로버트 브랜덤(Robert Brandom)은 명제태도 문장이 대개 대물(對物) 문장이라고 주장한다. 다시 말해 실제로 존재한다고 생각되는 대상에 대한 태도의 문장이다. 브랜덤이 제시하는 명제태도 문장의 형식은 다음과 같다.

'S believes that Φ', 즉 'S는 Φ라고 믿는다'는 문장은 명제이다. 이는 'S believes of that Φ', 'S는 Φ라는 것을 믿는다'는 형식의 명제태도로 받아들여진다. 말하자면 명제태도 문장은 실제로 존재하는 또는 존재한다고 생각되는 대상에 대한 태도 귀속 문장이

	명제 p의 참·거짓	명제 p를 A가 믿는다는 명제태도의 참·거짓
(1) p가 참이고 (2) A 입장에서 p가 참이라고 믿는 경우	참	참
(1) p가 참이고 (2) A 입장에서 p가 거짓이라고 믿는 경우	참	거짓
(1) p가 거짓이고 (2) A 입장에서 p가 참이라고 믿는 경우	거짓	참
(1) p가 거짓이고 (2) A 입장에서 p가 거짓이라고 믿는 경우	거짓	거짓

🗗 4-10 명제와 명제태도의 참과 거짓

다. 이처럼 명제와 명제태도는 차이를 보이는데, 그 차이가 존재하는 영역은 명제를 받아들이는 또는 그것을 서술하는 문장의 종속절에 존재한다는 것이 대부분의 견해이다. 명제태도 문장은 대언 문장과 대물 문장으로 구분된다. 명제에 대한 태도 문장에서 차이가 나는 영역이 있는 것이다.

그러므로 어느 명제가 참이더라도 그것을 거짓이라고 믿는 사람, 즉 참 명제에 대해 거짓의 명제태도를 가진 사람들이 아무리 많아진다 해도 그로 인해 참인 명제가 거짓으로 바뀌는 것은 아니다. 명제와 명제태도의 차이는 물리적 실재에만 존재하는 것이 아니라 수학적 진술이나 논리적 진술, 나아가 규범적 진술에도 적용된다. 사람들이 가진 새로운 믿음이 틀린 것이지 이전의 수학적 진리가 바뀌는 것이 아니다.

🗋 4.2.4 | 명제와 사실의 기술

① 기술의 방식

하나의 사실은 여러 가지 방식으로 기술(Description)될 수 있다. 이러한 기술은 상이한 목적을 갖는 서로 다른 종류가 있으며, 동기를 귀속시킨다. 어떤 사실에 관한 기술은 물리적 대상의 결합에만 한정되지 않는다. 얇은 기술(Thin Description)은 규범이나 가치에 의한 평가 및 주관적 평가에 필요한 사실이 상대적으로 덜 포함된 기술이다. 반면에 두꺼운 기술(Thick Description)은 규범이나 가치에 의한 평가 및 주관적 사실이 상대적으로 더 포함된 기술이다. 그러므로 어떤 기술에서의 두께를 가려내려면 규범론적 또

는 가치론적 평가가 포함되어 있는지를 살펴야 한다.

논문의 글쓰기는 주의를 집중하는 일이란 점에서 재론의 여지가 없다. 모든 문법적 규칙을 준수하고 올바른 어휘를 선택해야 한다. 이는 글쓰기의 기본 태도일 뿐만 아니라, 논문 제출 이후의 심사에 대비해 문장에 흠결을 남기지 않기 위한 방책이다. 소설이나 에세이에서는 보통 구어체가 섞인 일상적인 문장을 사용하고, 논문에서는 문어체를 주로 사용한다. 그러나 최근에는 일인칭 문장을 쓴 사례도 볼 수 있다.

동사 중심의 문장이면 구어체에 가깝고, 명사 중심의 문장은 문어체에 가깝다. 어떤 내용을 서술한다고 할 때 '경기를 이기기 위해 온 힘을 다해 뛰었다'라는 문장과 '경기의 승리를 위해 전력투구하였다'라는 문장은 의미가 같지만, 첫 번째 문장에서 '이기다'와 '뛰다'라는 동사가 쓰인 반면, 두 번째 문장에서 '승리'라는 명사와 동사로 활용한 '전력투구'라는 명사가 쓰였다.

이들 두 문장의 전반적인 의미는 같지만 여기에서 동사가 중심이 되는 문장은 구어체라고 할 수 있으며, 명사가 중심인 문장은 문어체라고 할 수 있다. 동사 중심의 구어체 문장은 상대적으로 주어의 행위가 강조돼 주관적 인상이 강하게 들며, 명사 중심의 문어체 문장은 제3자의 시각에서 관찰하는 현상을 객관적으로 묘사한다는 인상을 주게 된다. 따라서 실제 연구 글쓰기에서는 객관적인 서술에 가까운 명사형 문어체 문장으로 쓰는 방법을 고려해 볼 수 있다.

② 기술의 부적절한 두께와 논증의 왜곡

논증에서 기초 사실로 제시되는 기술의 적절한 두께는 그에 내포된 사회적 의미의 정도가 논증 대화가 가능한 정도의 최소 두께

를 넘으면서 논증이 무의미하지 않도록 허용된 최대 두께를 넘지 않을 때 적절하다고 할 수 있다. 논증에서 부당하게 두꺼운 기술이 사용되는 경우 논리적 흐름이 왜곡되는 결과를 낳을 수 있다. 이런 왜곡을 막으려면 논증에서는 두꺼운 기술이 사용되지 않도록 해야 한다.

논문의 문장 역시 주어를 연구자로 설정하는 형식보다는 물주구문(物主構文), 즉 물질이 주어가 되는 형식이 보다 더 객관적인 문장의 형태라고 할 수 있다. 예를 들어 '보색 대비는 각각의 색채를 더 강조하거나 왜곡할 수 있다'는 형식으로 비인칭 주어를 사용한 문장은 작성자의 주관이 배제된 사실에 기반한 얇은 기술이라고 할 수 있다. 영문에서도 이러한 물주구문을 볼 수 있다. 예를 들어 'Coffee keeps awakening.'은 커피가 각성 작용을 한다는 의미의 물질이 주체가 되는 문장이다.

③ 적극적 사실과 소극적 사실의 구분

사실 명제는 어떤 사태가 존립하거나 존립하지 않는다는 내용을 갖는 명제이다. 어떤 사태가 존립한다는 내용의 명제는 사실에 관한 적극적 명제이다. 어떤 사태가 존립하지 않는다는 내용의 명제는 사실에 관한 소극적 명제이다. 적극과 소극의 일반적인 의미와 다르게 이해해야 한다. 적극적 사실 명제는 긍정된 사태가 실제로 존립한다면 참이고, 존립하지 않는다면 거짓이다. 이와 달리 소극적 사실 명제는 부정된 사태가 실제로 존립한다면 거짓이고, 부정된 사태대로 존립하지 않는다면 참이다.

④ 입증 책임에 관한 원리

일반적으로 논증에서는 적극적 사실을 주장하는 자가 그것을 입

■ 연구자가 주장하는 적극적 사실

논리 공간

4-11 | 적극적 사실의 입증

증해야 한다. 적극적 사실의 입증은 논리 공간에서 아주 작은 하위 공간에 해당하는 사태가 존립함을 보여주기만 하면 성공한다. 그리고 그 작은 하위 공간의 사실이 존립함을 보여줄 증거를 갖춘다면 보편적으로 연구자의 자유롭고 평등한 활동을 왜곡하지 않는다. 만일 소극적 사실, 즉 어떤 사태가 존재하지 않는다는 사실을 입증해야 한다면 논리 공간에서 하나의 적극적 사실을 제외한 나머지 아주 큰 하위 공간을 차지하는 사태가 모두 존립함을 보여주어야 하기 때문에 연구자가 수행해야 할 연구의 범위가 무제한으로 넓어져 연구의 자유를 크게 제한하게 된다.

(5) 문장과 용어

다수의 논문에서 자주 발견되는 글쓰기 오류는 '생각되어지는'이나 '요구되어지는'과 같은 피동형 동사를 쓰는 현상으로, 이들은 모두 표준어가 아니므로 '생각하는'이나 '요구되는'으로 써야 한다. 기술 문장은 주어와 동사가 명확하게 구분되도록 너무 길지 않게 구성해야 한다. 어떤 논문에서는 열다섯 줄의 서술이 하나의 문장인 경우도 있다. 이렇게 긴 문장은 주어와 술어의 구분이 모호해져 논지를 잃게 될 개연성이 매우 높으므로 적절하지 않

다. 단락 구분 역시 중요하다. 논문 작성에서 논지의 방향이나 내용을 구분하는 방법이 단락 구분이고, 단락을 적절히 구분하기만 해도 논문이 논리적으로 구성되었다는 인상을 줄 수 있다. 단락이 전혀 구분되지 않는다면 내용을 구분해서 읽기도 쉽지 않고 심사자 입장에서 논문의 체계성에 의심을 가질 수도 있다.

국문 논문에서는 국문법을 준수하고 외래어를 최소한으로 사용해야 한다. 디자인 전공 분야의 논문인데 국문법이 그리 중요한가라는 식의 생각은 올바른 기술의 걸림돌이다. 또한 외국에서 유입된 전문 용어가 많기 때문에 우리말로 대체할 단어가 없을 때에는 처음 등장하는 부분에서 국문과 괄호 속 원어를 병기하고, 이후부터는 괄호 없이 국문만 표기해야 한다. 렌더링(Rendering), 마커(Marker) 등 서양에서 유래된 명사는 불가피하게 외래어로 써야 하지만, 흔히 발견되는 불필요한 외래어 사용의 예로 니즈(Needs), 컨슈머(Consumer) 등과 같은 단어를 볼 수 있다. 이들은 욕구, 소비자와 같이 우리말로 의미를 전달할 수 있으므로 습관처럼 외래어를 쓰는 방식은 바람직하지 않다. 외래어를 쓸 때도 표준어를 써야 하는데, 역시 흔히 발견되는 오류인 '컨셉'은 '콘셉트'가 표준적 외래어 표기 형식이다.

⌂ 4.2.5 | 분량 계획과 뼈대 세우기

① 분량 계획

석박사 학위 논문은 정해진 분량이 없으나 각 학술지의 논문은 분량의 범위가 정해져 있다. 아울러 학술 논문에서 요구하는 대

	예시 논문 1	예시 논문 2
Introduction (서론, 연구 중요성, 해결할 문제, 연구의 목표, 방법, 연구의 기여 요약)	534(7%)	500(7%)
Related works (관련 기초 이론, 기존 관련 연구, 기존 유사 연구 사례, 기존 연구 요약 및 본 연구의 독창성)	754(10%)	700(10%)
System design (연구 문제에 답이되는 새로운 제안, 그 제안을 구체화한 시스템 설명)	1,023(13%)	1500(21%)
Walkthrough(시스템 사용 방법)	1,262(16%)	1,000(14%)
Implementation(시스템 구현 방법)	381(5%)	200(3%)
시스템 평가를 위한 사용자 연구 개요	Tool: 34%	Tool: 39%
Study setting(사용자 참여 연구 방법)	815(10%)	500(7%)
Outcomes(사용자 연구 결과)	464(6%)	700(10%)
Findings(발견점)	1,371(18%) Study: 34%	1,000(14%) Study: 31%
Discussion(논의)	1,292(17%)	800(11%)
Conclusion(결론)	99(1%)	100(1%)
total(단위: words)	**7,795**	**7,000**

🗔 4-12 │ 논문에 필요한 항목

체적인 항목과 구성은 🗔 4-12와 같고, 각각의 비중 역시 이와 같이 살펴볼 수 있으나 절대적인 것은 아니다. 학술지에 게재되는 학회 논문 형식을 기준으로 본다면 4,000-7,000단어 사이, A4 용지 10-15쪽 사이가 보편적이나 학회마다 차이가 있다. 한글 논문일 경우 공백 제외 1만 5,000자 3,500단어이고, 영어 논문의 경우 2만 자 내외, 200자 원고지 기준 80쪽 내외 분량이 보통이다. 물론 논문 주제와 서술 방식, 도표 수량 등에 따라 차이가 나기도 한다.

② 뼈대 세우기

논문의 뼈대는 다양한 형식으로 구성할 수 있다. 서론, 본론, 결론으로 이루어진 3단 구성이 가장 보편적이나, 본론에서 내용 간 구분이 모호해질 가능성이 있다. 그에 비해 4단 구성은 기승전결 구조를 따라 문제 제기와 조사, 연구 활동에 이은 반론을 제시하는 과정이 명확하게 나타난다. 내용의 구분 없이 1장부터 번호 순으로 나열된 장이 전체를 구성하기도 한다.

논문의 내용은 일반론에서 각론으로, 혹은 전체에서 부분으로 좁혀 나가는 것이 보통이다. 그 방법이 각각의 장으로 나눠질 수도 있고 3단이나 4단으로 구성될 수도 있으나, 공통적으로 하나의 결론에 이르기 위한 과정이라고 생각하면 된다. ⬚ 4-13은 대체적인 논문 구성 형식을 보여준다. 이러한 개념으로 연구자가 주장하는 바를 논리적으로 좁혀 나가는 방법을 쓰게 된다.

내용	장 구분	3단 구성	4단 구성
연구의 배경	1장	서론	기
문제 제기			
이론적 고찰, 문헌 조사	2장	본론	승
설문 조사			
현장 조사	3장		
현상 고찰			
동향 분석	4장		
조사 내용의 비교 분석			
반론 제시, 시사점 도출, 경향 예측, 향후 방향 제시	5장		전
연구 결과 종합	6장	결론	결

⬚ 4-13 일반적인 논문 구성 형식

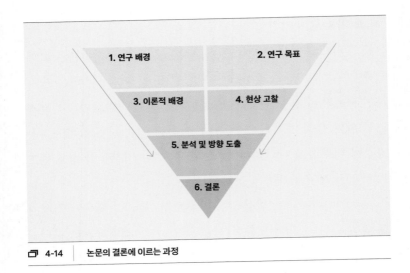

🖿 4-14 │ 논문의 결론에 이르는 과정

🗂 4.2.6 │ 구체화하기

① 논제의 구체화

논제를 구체화하는 것은 명확한 연구의 결실을 맺기 위한 지름길이다. 의외로 논문을 쓰면서 결론이 어떻게 날지 전혀 알지 못한 채 막연한 상태에서 진행하는 경우를 보기도 하는데, 이는 논제 자체가 포괄적일 때 나타나는 현상이다. 논제를 구체화하는 방법의 예시를 살펴보자. '배'라는 단어를 이용한 논제를 작성한다면, '배에 대한 연구'는 여기서 가리키는 '배'가 무엇을 의미하는지 알 수 없을 정도로 매우 포괄적이다.

'배'에는 컵 배(杯)부터 선박 배(船), 인체의 복부를 뜻하는 배(腹), 고개 숙여 인사함을 의미하는 배(拜)까지 다양한 종류가 포함되어 꽤 넓은 범위가 된다. 물론 이런 연구도 가능하지만 정말

로 모든 종류의 '배'를 다루는 연구가 되어야 할 것이다. 여기서 타는 배(船)에 대한 연구로 구체화하면 연구 범위가 크게 좁아진다. 그렇지만 타는 배, 즉 선박에 대한 연구 자체도 넓은 범위이다. 선박의 종류가 많기 때문이다. 여기에서 돛이 달린 배로 또 다시 한정하면 범위는 줄어들지만, 이 역시 매우 다양한 종류가 있음은 당연하다. 이런 개념으로,

'한 개의 노란색 사각형의 돛이 달린 타는 배의 연구'

라고 한정하면 그 범위는 좁아진다. 여기서 다시 '디자인에 대한 연구'라고 한정하면 연구 범위는 구체화된다. 결국 완성된 주제는,

'한 개의 노란색의 사각형의 돛이 달린 타는 배의 디자인 변화 연구: 시대 변화에 따른 재료의 변화를 중심으로'

🗇 4-15 | 논제를 구체화하는 방법의 예시

와 같이 부제를 달아서 더욱 구체화되었고 시대 변화에 따라 사용하는 재료가 변화했음이 드러났다. 시간이 흐르면서 선박의 내외장 디자인이 어떻게 변화했는지 살펴보는 연구를 하겠다는 의도가 명확해졌다. 그렇지만 여전히 포괄적이다.

구체적인 연구 범위는 논문의 1장에서 구체적으로 설명할 수 있다. 그렇지만 우선적으로 연구가 지향하는 방향이 무엇인지를 논제에서 최대한 구체화해 제시해야 한다. 연구 경험이 적은 석사 1년 차 정도의 대학원생 가운데는 '지구를 구하는' 식의 거창한 연구를 진행해야 한다는 의무감이나 사명감을 가질 수도 있다. 그러나 실제로 잘된 연구나 논문은 주제의 구체화가 잘된 연구의 결과이다.

② 연구 제목의 구체화

연구 제목은 주제를 대표적으로 보여줄 뿐만 아니라 결론도 암시하므로 논문 심사위원이나 게재된 논문을 검색해 인용하려는 다른 연구자에게 논문의 특징을 인식시켜 내용을 짐작하게 해주는 중요한 역할을 한다. 앞서 언급한 바와 같이 제3자에게 설득의 실마리를 제공하거나 연구 주제에 대한 흥미를 유발하는 역할도 하므로 함축적이면서 간명하고 인상적인 연구 제목을 만드는 것이 중요하다.

연구 제목 또는 논문 제목 설정은 앞서 설명한 연구 주제의 고정과 같은 개념이라고 할 수 있으나 단순히 주제어의 나열이나 단어의 조합이라 할 수 없는 영역도 분명히 존재한다. 이는 마치 광고 문구 같은 제목이나 의문문 형식의 제목이 등장하는 이유이기도 한데, 이런 식의 제목이 제3자에게 흥미를 유발하는 측면이 있다. 이를 위한 연구 제목의 조건은 대체로 🗂 4-16과 같다.

논제의 조건	논제가 지향하는 특성
독창적일 것	새로운 단어나 개념의 제시 등
흥미로울 것	연구 분야나 주제에 대한 관심 유발
전문적일 것	연구 학문 분야의 깊이 있는 주제를 보여줌
구체적일 것	연구의 대상이나 방법 등을 구체적으로 보여줄 것
함축적일 것	연구의 결론이나 방법 등을 미루어 짐작할 수 있을 것

🗂 4-16 | 연구 제목의 조건

연구 제목이 너무 포괄적이어도 바람직하지 않다. 논제는 구체적이어야 하는데, 논문을 지도할 때 연구 주제로 잡아 온 초안을 살펴보면 의외로 매우 포괄적인 경우가 많다. 예를 들어 '전동 킥보드 디자인에 관한 연구'라는 제목은 일견 구체적인 주제인 듯하지만 실제로 모든 종류의 전동 킥보드를 다루면서 모든 구성 요소의 디자인을 연구한 것이 아님에도 이와 같이 적어 놓은 경우이다. 결국 전동 킥보드 중에서도 어떤 형식, 어떤 크기, 어떤 구조에서 어느 부분의 디자인을 연구 대상으로 삼을지를 구체화할 필요가 있다. 게다가 막연히 '디자인에 대한 연구'라는 것 역시 어떤 방법이나 어떤 대상의 디자인을 연구할지를 구체화할 필요가 있다.

③ 연구 제목 방정식

연구 제목 방정식(PVC: Proposal, Value, Context)에 대한 내용을 보충하자면 제목을 만드는 유형은 제안(Proposition)과 그것이 지향하는 가치(Value), 그리고 그것이 구성되는 맥락(Context)으로 형성되는 것이 보통이다.

(1) P for V in C

연구자의 제안을 뒷받침하는 가치나 맥락을 제시한다. 어떤 맥락에서의 가치를 위한 제안이라는 형식이 된다.

(2) Impact of P on V in C

연구자의 관점에서 본 효과(Impact)를 뒷받침하는 가치나 맥락을 제시한다. 어떤 맥락에서의 가치 효과라는 형식이 된다. 다른 유형으로는 어떤 맥락에서의 가치를 바탕으로 한 제안의 효과라는 식도 가능하다.

(3) 그외 형식

[사례] My Proposition(Pet likeness) for Value(Emotional) in Context P(Digital Camera Usage)

디지털 기기(구체적으로 스마트 디지털 카메라)의 (기능성 효용성이 아닌) 감성적 가치를 높여주기 위해 애완동물과 같은 속성(애완동물의 지능, 자율성, 행동 특성 등)을 적용해 보면 어떨 것인가의 가능성을 연구한 논문이다.

[사례] Row, Y. K., & Nam, T. J., 「Understanding Lifelike Characteristics (for Emotional User Experience) in Interactive Product Design」, Archives of Design Research, 2016, 29(3), 25-42. (2017, ADR Best Paper Award)

연구의 적용 맥락, 응용 분야(Context)를 위해 연구가 추구하는 목표(Value)를 위한 새로운 제안(Proposition)의 형식도 볼 수 있다. 이

논문은 생명체 특성을 적용한 인터랙티브 제품 디자인 예시를 조사해서 생명체화를 돕는 네 가지 특성을 규명하면서 사례 조사를 분석했다. 인간과 좀 더 자연스럽게 공생하는 감성 인터랙티브 제품 디자인이 목적이다.

④ 마무리 작성 요령

기존 관련 연구 내용에 대한 기술이 마무리되면 해당 내용의 마지막 단락에는 대체로 다음과 같은 내용을 추가해 논문의 완성도를 높일 수 있다.

— 관련 연구의 거시적 경향
— 관련 연구의 장점 및 단점
— 관련 및 유사 연구와의 차이
— 진행하는 연구의 독창성

⑤ 논제 사례

몇 가지 논제의 사례에서는 논문이나 연구에서 다룰 연구 대상과 그 대상을 통해 수행하고자 하는 연구의 내용과 방법을 보여준다. 게다가 'Style can be measured?'라는 의문문 형식의 논제도 볼 수 있다. 이 논제는 해당 연구를 통해 스타일이 계측될 수 있음을 암시한다. 이는 제3자로 하여금 논문 내용에 대해 궁금증이나 호기심을 갖게 하는 효과를 낸다. 비록 전체 연구에서 이와 같은 제3자의 호기심은 본질적인 부분이 아니라 하더라도, 연구자가 각고의 노력을 기울여 수행한 연구가 심사위원에게 긍정적인 반응을 얻고 나아가 더 많은 다른 연구자에게 좋은 방향을 제시하게 된다면 보람 있는 일임은 틀림 없다. 따라서 이와 같은 요소의 중

Style can be **measured?**

연구 대상 연구 방법과 내용
<hr>

인디 세대의 조형과 **색채선호 특징의 고찰**

연구 대상 연구 내용
<hr>

공간 오브제에서 **해체주의 유형적 디자인요소의 연구**

연구 대상 연구 내용
<hr>

Salient Design Identity Developing with **Topology and Fraction in the contour of Radiator Grilles**

연구 대상 연구 방법과 내용

4-17 **논제의 사례로 살펴보는 연구 대상과 내용, 방법**

요성이 과소평가되어서는 안 된다.

논제를 영문으로 쓸 때는 대체로 'A Study on~'으로 시작하는 형식이 보편적이지만, 틀에 박힌 형식이라는 견해도 존재하므로 그러한 형식을 벗어난 논제 문장의 연구도 필요하다. 만약 논제가 생명 윤리나 디자인 윤리 등 엄숙함을 다루는 연구라면 오히려 전형적인 형식이 더 적절할 수도 있다. 한편 'A Study on~'을 생략하고 주제만을 제시하는 형식도 많이 볼 수 있다. 간혹 'A Study of~'와 같은 형식도 보이는데, 전치사 of를 쓰는 것이 문법적으로 완전히 틀렸다고 말할 수는 없지만 맥락이 다르게 해석되기도 하니 주의해야 한다. 'A Study on Ideal Design'이라고 하면 이상적인 디자인을 주제로 하는 연구라는 의미가 된다. 하지만 'A Study of Ideal Design'이라고 쓰면 이상적인 디자인을 위한 작업 자체로 받아들여지기도 하므로 맞고 틀리고의 문제가 아니라 연구의 성격에 따라 구분해 써야 할 필요가 있다.

논제를 국문으로 작성하고 영문으로 번역할 경우에는 연구자의 의도나 논문이 지향하는 바가 잘 드러나도록 해야 함은 당연하다. 놀랍게도 단어의 배치 순서에 따라서도 내용의 어감이 달라지기도 한다. 그러므로 단순히 번역기를 이용해 영문 제목을 정한다면 극히 위험하다. 심지어 '고찰(考察)'이라는 단어를 번역기로 돌리면 'observation'으로 나오지 않고 '오래된 절(古刹)'이라는 뜻인 'old temple'로 번역되는 황당한 경우도 있다. 그 때문에 맥락을 고려하지 않은 상태에서 번역기를 사용하는 일은 지양해야 한다. 이미 영어로 번역해 완성한 논제를 확인하는 차원에서 번역기로 교차 점검하는 정도는 가능하겠지만, 전적으로 그에 의존한 기계적 번역은 심각한 결과를 초래할 수 있다. 한번 세상에 발표된 논문은 지우거나 수정할 수 없으므로 절대적인 주의와 집중이 필요하다.

4.2.7 │ 토론 작성하기

① 토론이란

토론을 진행하는 장(Discussion Chapter)에는 연구자의 핵심 주장이 포함되어야 한다. 이러한 이유에서 토론의 내용은 논리적 추론 방식으로 전개되는데, 대체로 삼단 논법(Syllogism)이 사용된다. 대전제와 소전제, 두 개의 전제에서 하나의 결론을 도출하는 구조가 일반적이며 일종의 조건적 삼단 논법, '즉 ~이면, ~이다'라는 형식의 대전제에서 이어지는 삼단 논법이 이에 해당한다. 여기에서 대전제를 찾아 그것을 서술하는 과정이 필요하며, 소전제가

되는 연구자의 주장을 구체적으로 서술하고 그에 따라서 이들 두 전제를 비교하여 결론을 내리는 과정이 전체를 이룬다. 요약하면 토론의 삼단 논법은 대전제가 되는 내용의 의미를 확정하고 연구자의 주장을 논리적으로 구성하여 주장하는 바의 논리를 확정적 결론으로 이끈다.

대부분의 논문이나 연구는 객관적 현상과 사실로부터 문제나 새로운 가능성을 발견하면 연구 방향을 구체화하여 사실을 고찰하고 분석한다. 그 내용을 바탕으로 연구자의 주장을 토론 형식으로 입증하여 제시하는 형식을 가진다. 이에 따라 대체로 2장과 3장에서 다룬 이론적 배경과 현상 고찰을 바탕으로 4장에서 토론을 진행해 5장의 결론으로 이끌어가는 과정이 연구의 핵심이다. 따라서 토론 내용은 단순한 주장 제시가 아닌 논거를 바탕으로 하는 기술이 되어야 한다.

대체로 유추 기법을 쓰는 귀납적 논거는 언제나 더 강한 논거가 될 수 있으며, 동시에 그것을 비판하는 반론도 그만큼 더 강해질 수 있다. 유추 논법의 자료가 무한할 수 있기 때문이다. 예컨대 역사는 반복된다는 주장과 역사는 반복되지 않는다는 주장이 논쟁을 끝없이 이어갈 수 있는 것도 거기에 동원될 수 있는 귀납적 논거, 특히 유추 논법적 논거가 무한히 많다. 유추 논법은 효과적이면서도 쉽게 생각해 낼 수 있는 만큼 쉽게 비판 받을 수 있다는 약점도 있다. 이것은 귀납적 논거의 약점이라고 할 수도 있다. 그러니 가능한 연역적 논거에 의존하려는 생각도 이해된다.

② 논리적 비약성

논리적 비약은 연역적 논거에 해당하는 오류이다. 귀납적 논거에는 논리적 비약이 일어날 수 없다. 귀납적 논거는 여러 개의 기둥

이 받치는 건축물에 비유할 수 있다. 여러 기둥이 함께 건축물을 지탱하고 있으나 그중 어느 하나가 빠진다고 해서 전체 구조가 무너지는 것은 아니다. 그런 의미에서 어느 기둥도 필수적이지는 않다. 기둥이 하나씩 빠짐으로써 전체 구조물은 그만큼 약해진다. 그러다가 어느 단계에 이르면 무너진다. 이처럼 귀납적 논거는 그 하나하나가 필수 요소는 아니어도 그것이 더해짐으로써 좀 더 강한 논거가 되고, 그것이 빠짐으로써 그만큼 약한 논거가 된다.

연역적 논거는 탑의 구조에 비유할 수 있다. 여기서는 한 층 한 층이 필수 요소가 된다. 한 층이라도 빠지면 그 위의 구조는 무너져 버린다. 연역적 논거가 뒷받침하고자 하는 주장은 탑으로 말하자면 마지막으로 제일 위에 놓이는 부분에 해당하므로 연역적 논거 하나하나가 필수 역할을 하지 않을 수 없다[1]. 연역적 논거에서 논리적 비약이라고 함은 탑의 한 부분이 빠지는 것과 같으므로 전체 논거로서도 치명적인 결과가 됨을 말한다. 논리적 비약을 범하는 연역적 논거는 논거로서의 힘을 상실하고 만다. 다시 말하자면, 연역적 논법에서 전제와 결론의 관계는 논리적 필연성으로 연결되어야 하는데 논리적 비약이 생긴다는 것은 그런 논리적 필연의 관계가 부정된다는 뜻이다.

③ 논리적 모순성

'모순'이라는 말은 여러 가지 뜻으로 쓰인다. 의견, 주장, 믿음이 모순된다고 할 수 있고, 판단 기준이 모순될 수도 있다. 삶과 죽음이 모순될 수 있으며, 과학적 지식과 종교적 신앙이 서로 모순될 수 있다. 즉, 서로 대립되는 관계라면 무엇이든 모순된다고 말할

1 소흥렬, http://www.seelotus.com/gojeon/bi-munhak/reading/book/soheung.htm

수 있다. 그러나 '논리적 모순'이라고 할 때는 훨씬 좁은 의미를 갖는다.

논리적 모순을 의도적으로 이용하는 역설적 주장이 있다. 논리적 일관성의 기준을 포기하는 것이 아니라 논리적으로 모순되는데도 그것을 그대로 인정하면서 자기 주장의 논거로 삼는 것이다. 심한 경우에는 논리적 모순성 때문에 오히려 자기 주장이 옳다는 식의 역설을 말하는 수도 있다. 종교적 신앙을 주장하는 신학자 중에는 '역설적이기 때문에 믿는다'고 하는 사람도 있다.

역설임을 인정한다는 것은 형식 논리적 모순성을 받아들인다는 뜻이다. 그렇기 때문에 자기 주장을 세울 수 있다는 것은 형식 논리적 제한을 벗어나겠다는 뜻이다. 이 세상 모든 것을 형식 논리적으로 규정하고 판단할 수 있다고 생각할 사람은 없다. 그처럼 강한 논리 체계는 아직 없으며, 앞으로도 있을 수 없을 것이다.

④ **논리적 순환성**

하나의 주장에 제시한 논거를 다시 본래 주장의 논거로 삼는 것이 논리적 순환이다. 자기 자신을 들어올린다고 하면서 구두 끈을 힘껏 위로 잡아당기는 행동과 같은 것이다. 손으로 구두 끈을 잡아당기기 위해서는 그만큼 발로 바닥을 세게 밀어야 하기 때문에 아무런 움직임도 일어나지 않는다. 구두 끈이 끊어질 수 있으나 그렇다고 자기 자신을 들어올리게 되는 것은 아니다.

논리적 순환을 명백하게 설명하는 예로 세 명의 도둑이 훔친 진주 일곱 개를 나누어 갖는 이야기가 있다. 한 사람이 다른 두 사람에게 진주를 둘씩 나누어 주고는 자기가 셋을 차지했다. "너는 왜 셋을 갖느냐?"고 두 사람이 항의했다. "나는 두목이니까!"라고 답하기에 "어째서 네가 두목이냐?"고 다시 반문했다. 돌아온 대

답은 "나는 너희보다 진주를 한 개 더 많이 가졌으니까!"였다. 물론 두 사람이 수긍했을 리 없다. 순환 논법을 범하는 논거이기 때문에 아무런 설득력을 갖지 못한다[2].

　이와 같은 순환 논법은 논거로서 힘을 갖지 못하므로 바람직하지 않다. 순환 논법의 오류는 논법 형식상의 오류가 아니다. 자가당착식 전제가 부당한 논법 형식은 아니더라도 논거로서는 무력하듯 순환 논법은 논거로서 무의미해지는 것이 문제다. 논리적 순환성이 문제가 되는 이유는 논점을 회피하는 오류 때문이다.

⑤ 논문 사례
여기서는 논제를 결론으로 이끌어 가는 토론의 과정을 참고할 수 있는 논문을 살펴보기로 한다.

⑴ 정성적 주제를 논리적 논증으로 접근

Koo, Sang, 「Salient Design Identity Developing with Topology and Fraction in Contour of Radiator Grilles」, Archives of Design Research, 2018.11, Vol.31, No.4, pp.57-67.

브랜드를 강조하는 디자인 아이덴티티 전략에 대한 논문이다. 브랜드 중심 전략은 대체로 대중적 브랜드보다는 프리미엄 혹은 럭셔리 브랜드에서 볼 수 있다. 차종이 다르더라도 라디에이터 그릴 형태를 매개로 브랜드 통일성을 가진 이미지로 강조하게 된다는 내용을 다루었다. 이와 같은 디자인 아이덴티티에 대해서는 통일성(Unity)과 획일성(Uniformity)의 개념으로 구분할 수 있는데, 요약해 설명하자면 붉은 악마 축구 응원단이 각기 다른 옷을 입더라도 모두 빨간색으로 색을 맞추면 이걸 통일성이라고 할 수 있다.

2　소홍렬, 같은 출처

🗖 4-18 │ 통일성과 획일성의 예

반면 획일성은 군복처럼 신체에 따라 크기는 조절하더라도 모든 구성원이 동일한 옷을 입는 경우를 말한다. 이런 맥락으로 본다면 대부분의 럭셔리 및 프리미엄 자동차 브랜드에서 취하는 전략은 획일성보다는 통일성에 가깝다. 이들을 구분해 보면 🗖 4-19와 같다.

이러한 고찰과 아울러 통일성을 가진 브랜드 BMW와 그렇

		uniformity	unity
topology	visual primitives	identical	similar
	total shape	identical	similar
fraction	details	identical	variable
	total proportion	identical	variable

🗗 4-19 　자동차 브랜드 전략으로 비교한 통일성과 획일성

지 않은 브랜드를 분석해 차이점을 도출하는 구조로 구성하였다. 변화의 원리를 통해 연구 대상이 되는 브랜드를 고찰하여 그 원리를 적용하는 방법으로 분석하고, 위상기하학적 원리에 기반한 대안을 제시하는 방법으로 연구를 진행하였다.

　대상이 된 브랜드 역시 그러한 아이덴티티 전략을 적용했다고 할 수 있다. 해당 브랜드는 2015년에 독립했지만 이름과 심벌은 2008년에 제시되었다. 이전의 것을 완전히 부정하는 형식의 변화가 아니라 조금씩 다듬는 방법으로 계속 진화해 왔다. 그 변화의 사례가 위상기하학적으로 다른 수의 모서리를 가지는 라디에이터 그릴의 형상으로 나타났다. 이로써 단지 형상의 비례나 세부 형태 변화에 따른 감성적 변화 이전에 근본적인 위상적 형태에 따른 아이덴티티 통일성을 취해야 한다는 결론에 이른다. 토론 과정에서 제시한 논거는 다음과 같다.

　　부정적 요인의 논거: 위상적으로 구분되지 않는 형태에 따른 차별성 확보가 어려운 사례의 고찰로 근거 제시

　　긍정적 요인의 논거: 위상적으로 명확한 차이를 보이는 조형에 따른 형태적 차별성을 보여주는 사례의 고찰로 근거 제시

변화 가능성 요인의 논거: 형태 분석이나 조형에서 위상적 개념에 따른 형태 차이를 구현해 적용하는 방법에 대한 가설의 바탕 제시

(2) 기구 요소의 특징을 역사적 요인과 사용성 논증으로 접근

구상, 「마이크로 모빌리티로서 2륜차 킥 스탠드 디자인의 시사점 고찰(A Study on Implications for Kickstand Design in Two-wheelers as a Micro-mobility)」, 한국자동차공학회논문집, 2021.9, Vol.29, No.9, pp.863-870.

변화를 어렵게 만드는 물리적 요인을 분석한 내용과 교통 환경에서 요구되는 긍정적 요인에 대한 논거를 제시한다. 실제 전동 킥보드의 구조적 변화 가능성 사례 역시 논거로 제시하여 내용을 분석한 끝에 향후 개발 시 어떠한 특징을 반영해야 하는가에 대한 시사점을 도출해 제시했다. 이와 같은 세 가지 방향의 논거 또는 두 가지 방향의 논거를 비교하는 방법으로 토론 내용의 장을 기술할 수 있다.

부정적 요인의 논거: 교통 환경에서 2륜차량의 좌측 킥 스탠드 구조로 위험 또는 불편 요소의 고찰로 근거 제시

긍정적 요인의 논거: 기존의 차량 구조에서 좌측 킥 스탠드 설치 위치에 변화를 줄 다양한 요인의 고찰로 근거 제시

변화 가능성의 요인 논거: 변화된 차량 구조에서 기존의 킥 스탠드 설치 위치 변화 가능성을 위한 사례 고찰로 근거 제시

그리고 논거를 동시에 비교할 수 있는 표를 만들어 그들 사이에

배경의 제시	전 세계의 모든 2륜차에 설치된 킥 스탠드는 좌측 방향으로 설치됨		
문제점 제기	일본, 영국 등 일부 좌측통행 국가에서는 좌측 킥스탠드가 안전하나, 우리나라와 미국 등 대부분의 우측통행 국가의 교통환경에서는 좌측 킥스탠드가 보행자 및 이용자의 안전에 부적합한 요인이 있으므로 이에 대한 개선 연구 필요		
현상 고찰 구조적 요인	2륜차의 물리적 구조 고찰, 2륜차의 발전 과정 고찰		2륜차 킥 스탠드의 물리적 구조와 설치 특징 요인 고찰
현상 고찰 역사성, 사용성	다양한 사료를 통한 역사적 관점의 통행 방향의 고착 및 변화 과정과 2륜차 사용성 변화 내용의 기술		국가별 법규 등의 변화 요인과 변화 과정 고찰을 통해서 통행방향에 의한 2륜차 사용성 변화 내용의 기술
고찰 분석 토론 물리적 요인: 교통 요인	2륜차 설계와 관련된 물리적 요인의 변화 가능 및 불가능 요인	2륜차 승·하차 및 주차와 관련된 물리적 요인	2륜차 킥스탠드 구조 변화와 관련된 유형적 요인
	구조적으로 변경이 어려운 요인	사용성에 의한 변화 요구 조건	변형된 유형의 분석 사례
	부정적 요인 논거	긍정적 요인 논거	가능성의 요인 논거
	각 논거 간 동시 비교로 시사점 제시		
결론	교통 환경을 고려한 사용성 측면에서 변화 요인의 수용 필요성		

🗖 4-20　　　논거를 비교해 시사점을 도출하는 과정

서의 시사점을 도출한다. 물론 이 과정은 단지 '1+1=2'라는 식의 기계적 논리보다는 연구자의 추론과 판단이 개입되어야 한다. 한편으로 이와 같은 논리적 서술로 전개되는 토론 과정에서는 단순히 논리적 옹호만으로 구성하기보다 부정적 요인의 논거로 반론을 제시하고 그 반론에 대한 긍정적 요인을 재확인해 논리를 강화하는 과정이 필요하다. 이러한 과정을 거쳐 토론을 진행하는 장의 내용은 다양한 부정적 요인에도 연구자가 주장하고자 하는 방향이 높은 타당성을 가진다는 논리가 완성되도록 해야 한다.

구분	주요 내용 및 활동		
배경 제시	일반적 사실에 의한 배경		
문제점 제기	연구자 관점에 의한 주제 고정		
현상 고찰	현상 고찰 1	현상 고찰 2	
고찰 분석 토론	부정적 논거	긍정적 논거	가능성 논거
	각 논거 간 동시 비교로 개연성 강화 및 논증 완성		
결론	연구자 주장의 개연성 제시		

🗂 4-21 │ 연구 논문의 논증과 단계별 내용

실제 논문 내용을 살펴보면, 우리나라와 같이 우측 통행 국가에서 좌측 방향의 킥 스탠드 디자인이 불합리하다는 논증으로 중립 구조의 스탠드 디자인을 검토해야 한다는 결과를 도출했다.

(3) 논문 논증의 구조

일반적 관점에서 논증의 특징과 내용, 방법은 위와 같은 디자인 연구 사례를 고찰한 연구 논증의 단계별 내용과 비교해 큰 차이가 없다. 다만 연구자가 제시한 문제점을 다양한 논거를 통해 구체화하고 그것의 개연성을 명확하게 만드는 과정에서 사례를 들어 논거를 제시한다. 디자인 콘셉트를 구체화하는 과정에서 이를 적용할 수 있을 것으로 보인다.

🔒 4.2.8 논문 심사 대처 방법

① 논문과 심사

논문을 투고한 이후에 통보 받는 심사 결과는 거의 대부분이 연구자의 기대치를 벗어난다. 논문이 1차 심사에서 통과된다면 다행이지만, 때에 따라서는 참담한 결과를 접하기도 한다. 물론 그 참담한 결과 중 최악의 경우는 거절이다. 짧지 않은 기간 동안 노력을 기울여 작성한 자신의 논문이 거절당하면 그 실망은 매우 클 뿐 아니라 때에 따라서는 분노가 치밀 수도 있으며 연구 의욕도 저하된다. 그렇지만 그러한 감정적 수용은 연구자에게 아무런 도움이 되지 않는다

대부분의 학회에서는 이른바 암맹 평가(Blinded Peer Review), 즉 피심사자의 신원을 알 수 없는 조건에서 심사를 하므로 논문 심사의 부정적 결과는 연구자를 향한 인신공격이 아니라는 점을 이해하고 결과를 냉정하게 받아들이는 자세가 필요하다. 물론 평정심을 갖는 것도 중요하다.

간혹 심사위원 중에는 감정이 실린 심사 결과를 내놓는 경우도 있다. 그런 경우라 해도 대부분은 논문 내용이 심사위원의 기대치에 미치지 못한 것에 불만을 표현하는 차원에서 비롯된 결과다. 물론 심사위원이 감정적으로 의견을 표시한다면 분명 바람직하지 않다. 부정적 심사 결과가 나오는 사유는 여러 가지가 있겠지만, 논문의 질적 수준이 현저히 낮은 경우가 대부분이다.

일부 학회에서는 연구자의 이름이 그대로 노출된 상태로 심사를 진행하는 방식(Opened Peer Review)을 택하기도 하는데, 각각의 방법에는 장단점이 있다. 암맹 평가는 장점이 더 많다. 누구든

지 논문 작성자의 입장이 될 수도 있고 심사자의 입장이 되기도 하므로 역지사지의 입장에서 생각해야 한다. 오랜 경력의 연구자라 해도 자신이 연구한 내용을 논문으로 완성도 높게 쓰는 일은 결코 쉽지 않다.

대체로 바둑이나 장기판에서 정작 당사자는 길이 안 보이는데 곁에서 훈수를 두는 사람의 눈에는 길이 보이는 것과 비슷한 이치다. 논문을 쓰는 입장이 아닌 심사위원의 입장에서는 오히려 내용을 객관적으로 보기 때문에 논문의 흐름에 무엇이 필요하고 무엇이 부족한지를 알 수 있다. 이러한 방법을 자신의 논문 작성에 활용하는 것도 하나의 방책이다. 논문을 어느 정도 써 놓고 일정한 시간이 흐른 뒤 마치 심사위원이 됐다는 관점으로 다시 읽어 보면 자신이 놓친 부분을 발견할 때도 있다. 실제로 이 방법은 매우 효과적이다. 마감에 임박해 이런 방법을 쓸 수 없다 해도 시차를 두고 여러 번 읽어 보는 과정은 반드시 필요하다.

② 심사 통과를 위한 글쓰기

심사 결과에 따른 논문 수정은 심사위원의 지적 사항을 중심으로 재작성하여 성실하게 임하는 것 이외에는 별다른 방법이 없다. 물론 심사위원의 지적이 모두 정확하다는 보장은 없지만, 적어도 연구자의 관점이 아닌 제3자의 눈으로 보았기 때문에 연구자가 놓친 부분이나 생각하지 못한 연구 방법에서 보다 넓은 시야로 접근할 수 있다는 점은 분명히 존재한다. 따라서 심사위원의 의견을 존중하는 자세가 필요하다.

수정 요구를 받은 논문을 다시 작성해서 투고하는 작업은 또 다른 중요한 과정이다. 수정한 논문을 다시 투고할 때는 각각의 심사위원이 지적한 수정 사항을 정오표 형식으로 정리해서 제시

논문 수정 내용 보고

본 연구자의 졸고를 세심하게 심사해 주신 논문 심사위원님들께 진심으로 감사의 말씀을 올립니다. 이번 2차 수정으로 본 연구자의 졸고가 조금이나마 더 정밀하게 다듬어질 수 있었습니다.

2차 수정에서 주요 사례의 선정 기준을 세계 각국 전문 저널리스트 135명으로 구성된 '20세기 위원회(Events BV., 1999)'에서 선정한 100대 사건과 뫼저(Möser, 2002)의 관점을 비교한 19개 사례로 한정하여 보다 일관성 있게 선정하였습니다.

아울러 Figure 6과 7의 간격을 등 간격이 아닌, 각 사례의 발생 연도를 고려한 간격으로 다시 작성하였습니다. 이로써 변화의 추세를 보다 객관적이고 정확하게 분석할 수 있었습니다. 그래프에 대한 지적은 본 연구자가 미처 생각하지 못한 부분으로, 심사위원님의 지적으로 보다 객관적인 결론에 도달할 수 있었다고 사료됩니다. 거듭 감사의 말씀을 올립니다.

한편 결론에서는 본 논문의 한계와 추가적인 연구 방향에 대해 본 연구자의 향후 연구 방향을 보완하여 마무리되도록 하였습니다. 이밖에 논문의 서술에서 중언부언 서술한 부분을 다듬어 전체 분량을 13쪽에 맞추었습니다. 또한 미처 발견하지 못한 쉼표나 마침표 등의 사소한 문법적 오류도 수정 및 보완하였습니다.

이러한 수정에도 불구하고 여전히 미흡한 부분이 발견될 것으로 사료되오나, 이번 논문을 계기로 삼아 향후에 보다 심도 있는 연구에 정진할 것을 약속 드립니다. 위의 내용 외에 맞춤법, 띄어쓰기 등 미처 발견하지 못한 오류도 모두 수정하였으며, 전체적인 명제 기술의 두께를 보다 객관성 있는 타당성에 입각한 서술로 보완하였습니다. 이와 같은 수정에도 여전히 부족한 부분이 발견될 수도 있다고 생각합니다만, 이후 보다 심도 있는 연구를 위해 수락하여 주실 것을 앙망합니다.

연구자 배상

	심사내용	
심사위원 1	- 도출된 디자인 요인을 단순 제시할 경우 논리적이거나 합리적인 논증으로 보기 어려우므로 이에 대한 명확한 논증 과정이 필요합니다.	
심사위원 2	- 영문 표기 시 알파벳 첫 글자는 대문자로 통일하시기 바랍니다. - 표, 그림을 삽입한 경우 반드시 본문에서 그 내용을 언급하시기 바랍니다. 또한 본문에서 언급 시 '[표-01]에서 보이는 바와 같이...'처럼 괄호를 표기하시기 바랍니다. - Reference, Endnote 작성법이 학회 논문 규정과 다릅니다. 학회 규정을 확인하시어 누락되었거나 잘못 편집된 부분을 모두 수정하시기 바랍니다. * Reference는 모든 내용은 영문으로 표기합니다. - Endnote에 페이지 표기 및 표기법(p와 pp 등), 검색일 등이 누락되었습니다. - 그림 제목 표기법을 확인한 후 수정하시기 바랍니다. - 목차의 수정과 내용 보완이 필요해 보입니다. 소제목과 반복되는 용어(...요인, 모빌리티의...)의 생략, 제목과 내용과의 일치, 내용 보완 등을 위하여 아래와 같이 수정하시기를 바랍니다. **I. 서론** 1.1. 연구 배경과 목적 1.2. 연구 방법 및 내용 **II. 모빌리티의 거시적 요인 고찰** 2.1. 추상적 개념 2.2. 물리적 요소 **III. 모빌리티의 기술 요인 고찰** 3.1. 거시 기술과 서비스 (내용을 편집하여 하나의 챕터로 합치시기 바랍니다) 3.2. 하드웨어로서의 모빌리티 (이 장의 생략 또는 내용의 추가와 보완이 필요해 보입니다.) **IV. 모빌리티의 디자인 요인 도출** 4.1. 물리적 특성 4.2. 조형적 요소 **V. 모빌리티 디자인 콘셉트의 가치 요인** 5.1. 내·외장 디자인 5.2. 융합디자인 요인 도출 및 콘셉트 구성 **VI. 결론**	
심사위원 3	향후 모빌리티 시장의 변화 흐름을 이해하고 기술 중심에서 서비스 영역까지를 디자로 범주를 확장한 모빌리티 디자인의 기초 연구로 사료됩니다. 그러나 연구에서 제시한 모빌리티 디자인 요인이 다소 모호해 보일 수 있어 결과의 신뢰도와 객관성은 다소 약하고, 가치와 기여도가 더욱 높다고 판단됩니다. 개발 결과의 신뢰도를 검증하는 과정이 추가된다면 학문적 기여도가 높아질 수 있을 것으로 보입니다.	

수정 전	수정 후
	- 심사위원님의 지적을 전체적으로 일시에 반영하기는 어려웠으나, 5장 1절의 3항, 5장 2절의 종합 부분의 서술을 보다 명확하게 다듬었습니다.
I. 서론 1.1. 연구 배경과 목적 1.2. 연구 방법 및 내용 **II. 모빌리티의 거시적 요인 고찰** 2.1. 추상적 개념 2.2. 물리적 요소 **III. 모빌리티의 기술 요인 고찰** 3.1. 거시 기술과 서비스 (내용을 편집하여 하나의 챕터로 합치시기 바랍니다) 3.2. 하드웨어로서의 모빌리티 (이 장의 생략 또는 내용의 추가와 보완이 필요해 보입니다.) **IV. 모빌리티의 디자인 요인 도출** 4.1. 물리적 특성 4.2. 조형적 요소 **V. 모빌리티 디자인 콘셉트의 가치 요인** 5.1. 내·외장 디자인 5.2. 융합디자인 요인 도출 및 콘셉트 구성 **VI. 결론**	- 영문 표기 시 알파벳 첫 글자는 모두 대문자로 통일하였습니다. - 표, 그림을 삽입한 경우 반드시 본문에서 그 내용을 언급하였습니다. * 자율주행 모빌리티가 실현된다면, 모빌리티 내부에서 승객들의 행동에 제약이 없어질 것이며, 이에 따라 이동 시간이 지루해지는 역설의 예측도 가능하다. 그러한 내용을 정리한 것이 [표-05]이다. - 참고문헌을 모두 영문으로 표기하라는 지적은 학회 논문 양식에서 그러하지 않음을 확인하여 반영하지 않았습니다. 아마도 심사위원님께서 한국자동차공학회 등 다른 학회의 양식과 혼동하신 것인지 조심히 추측해 봅니다. - Endnote에 페이지 표기 및 표기법(p와 pp 등), 검색일 등을 모두 표기하였습니다. - 그림 제목 표기법을 확인한 후 수정하였습니다. - 목차 역시 지적해 주신 대로 모두 수정하였습니다. **I. 서론** 1.1. 연구 배경과 목적 1.2. 연구 방법 및 내용 **II. 모빌리티의 거시적 요인 고찰** 2.1. 추상적 개념 2.2. 물리적 요소 **III. 모빌리티의 기술 요인 고찰** 3.1. 거시 기술과 서비스 3.2. 하드웨어로서의 모빌리티 **IV. 모빌리티의 디자인 요인 도출** 4.1. 물리적 특성 4.2. 조형적 요소 **V. 모빌리티 디자인 콘셉트의 가치 요인** 5.1. 내·외장 디자인 5.2. 융합디자인 요인 도출 및 콘셉트 구성 **VI. 결론**
	- 심사위원님의 지적에 따라 전체적으로 보다 구체성을 높여서 차체 형태와 실내 디자인 요인을 좀 더 구체화한 기술로 바꾸었습니다. * 대체적인 미래형 모빌리티가 각 탑승자의 개별성을 지향하고 있다는 점에서, 승객 개개인의 이동성에 대한 요구는 향후 모빌리티 콘셉트에서 융합디자인이 주요 가치 요소가 될 것이며, 그에 상응한 모빌리티 내·외장 디자인의 콘셉트를 형성할 것으로 보인다. - 이를 통해 미래의 도심지를 위한 마이크로 모빌리티와 다인승 자율주행 모빌리티 모두에서 차체 외부 형태는 기존 자동차와 다르게 공기역학적 조형에서 벗어남과 아울러, 무창(無窓) 구조의 차체를 구성하는 내·외장 디자인으로 승객의 개별적 경험이 디자인 콘셉트에서 주요한 요인 중 하나가 될 것이라는 시사점을 도출할 수 있었다.

하고, 그에 대한 간략한 설명 글을 첨부하면 효과적이다.

수정 요구가 1차로 끝나지 않고 2차 또는 그 이상으로 이어지기도 하지만, 모두 논문 게재를 위한 과정이니 끈기 있게 대응하면 좋은 성과를 거둘 수 있다. 모든 종류의 논문이 궁극적으로 목표하는 바가 '심사 통과'라는 것은 부정할 수 없는 사실이다. 제아무리 독창적이고 혁신적인 연구 결과를 담은 논문이라고 해도 심사를 통과하지 못하면 세상에 발표될 수 없다. 발표되지 못한 논문은 재활용을 위한 이면지 그 이상도 이하도 아니다. 그러므로 최종 통과라는 결실을 이루기 위한 노력이 수반되어야 한다.

이에 이르는 과정으로 심사위원과의 의사소통 수단으로써 수정 의견서 글쓰기 또한 중요하다. 이때는 매우 조심하고 삼가는 자세가 드러나도록 글을 써야 한다. 연구자의 자세로서도 중요하지만 논문의 궁극적인 목적, 즉 '심사 통과'를 이루기 위해 반드시 필요한 부분이다. 이때 준비할 양식이 정오표이다. 수정 정오표는 심사위원의 지적 사항을 어떻게 수정했는지를 직접적 비교 작성해 제출하는 자료다. 아울러 수정 의견서를 쓰는 요령을 설명하는 대신에 실제로 제출한 의견서를 예시로 제시한다.

(3) 보조 자료의 체계적 준비

연구의 근거 자료를 어떻게 제시하는가에 대한 방법 역시 중요하다. 단순한 자료 나열이 모든 것을 해결해 주지는 않지만, 보다 다양한 출처에서 폭 넓게 자료를 수집한다면 좀 더 원활하게 연구를 진행할 수 있다. 연구 논문을 작성하기 위해서는 다양한 자료를 동원해야 한다. 논문의 기술에서 객관적인 통계 자료가 뒷받침되면 논문이나 연구 내용에 객관성이 더해져 보다 타당성 높은 연구로 보이면서 생명력이 생긴다. 물론 통계 자료만으로 논문이 완성

되는 것은 아니며, 곧바로 결론에 이를 수 없기도 하다. 디자인 분야의 연구는 정량적 성격보다는 정성적 성격이 압도적이다. 그러나 통계 자료의 활용은 어떤 경우에 매우 중요하게 작용한다. 주요 통계 자료를 살펴볼 수 있는 곳을 소개하면 다음과 같다.

— 학술연구정보서비스 www.riss.kr
 방대한 양의 학위 논문, 강의 자료 등을 무료로 열람 가능함.
— 국가통계포털 www.kosis.kr
 여러 분야의 국내외 통계 자료를 찾을 수 있음.
— 갤럽 www.gallup.co.kr
 사회 여론 조사나 라이프 스타일 등 여러 설문 조사 결과가 필요할 때 유용함.
— 슬라이드 쉐어 www.slideshare.net
 세계 최대의 파워포인트 공유 사이트로, 다른 사람이 만든 파워포인트를 참고하거나 다운 받을 수 있음.
— 구글학술검색 scholar.google.com
 국내외 저널 및 학술대회 논문 검색이 용이함.
— The Noun Project www.thenounproject.com
 각종 문서 제작에 필요한 아이콘을 다운 받을 수 있음.

마치며

어떤 분야가 독립된 학문으로 인정되려면 그 학문을 탐구하는 대상이 분명하고 탐구를 위한 체계적인 규칙과 방법이 있어야 합니다. 디자인의 대상을 통해 산출되는 효과는 사회문화적으로 큰 영향을 미칩니다. 디자인과 관련된 학회와 연구소, 기업, 대학의 석박사 과정에서 다양한 형태의 연구 내용이 논문과 같은 형식으로 발표되고 있는데, 디자인에 대한 의미는 갈수록 커지는 반면 학문으로서의 디자인은 아직도 그 체계가 모호하다고 인식되는 경향이 있습니다. 학문 분야로서 탐구할 대상은 분명하지만 그것을 위한 이론이나 방법이 부족하기 때문입니다. 그런 가운데 디자인을 연구하고 논문으로 작성하는 데 필요한 지침이나 방법에 대한 지식이 부족하다는 문제가 꾸준히 제기되어 왔습니다.

모든 디자인 분야에 일률적으로 적용할 수 있는 연구 체계나 방법을 제시하는 일은 사실상 불가능합니다. 이 책에서는 «ADR»에서 제시하는 연구 유형 분류와 그에 준하는 범위를 근간으로 내용을 작성하였습니다. 연구 주제별로는 디자인 인문, 이론, 모델링, 공학, 매니지먼트, 이슈, 방법을 대상으로 했고, 디자인이 관여하는 실무 분야에 따라 제품디자인, 시각커뮤니케이션디자인, 공간환경디자인, 공예, 패션디자인, 융합디자인 분야의 연구를 대상으로 삼았습니다. 디자인 연구 유형에 대해 다양한 견해가 있을 수 있지만 이 책에서는 일반적인 학문 분야에서 연구 유형으로 보는 기본 연구와 응용 연구를 디자인에서도 공통적으로 적용할 수 있다고 보았습니다. 그리고 디자인 분야만의 독특한 결과물이라 할 수 있는 프로젝트 연구를 또 하나의 연

구 유형으로 제시하였습니다.

거의 모든 학문 분야의 지식 토대를 만드는 기본 연구가 디자인 분야에서는 많지 않지만 디자인 현상, 디자인 인식, 디자인 원리 등 디자인의 근본을 이해하는 데 필수 지식이라 할 수 있습니다. 응용 연구는 디자인에 실제로 적용할 수 있는 지식과 함께 학문적 이론을 창출하는 역할로써 디자인의 문제 해결 지식이라는 중요한 의미를 갖습니다. 사람에 대한 연구, 프로세스에 대한 연구, 디자인 결과물에 대한 연구가 응용 연구에 해당됩니다. 특히 디자인의 결과물인 프로젝트를 다룬 논문은 그 연구 방법이나 논문 작성법에 기준이 없어 시도하기가 까다로웠습니다. 이러한 문제를 해소하고자 그동안 제시된 여러 견해를 바탕으로 프로젝트 연구의 개념과 예시를 들어 관련 연구가 원활하게 진행되도록 하였습니다.

기본과 응용, 프로젝트 연구의 유형별 방법은 다른 학문 분야의 일반적인 연구 방법과 국내외 디자인 연구 이론을 참고하여 디자인 연구 논문 작성에 적합한 내용으로 설명하고자 하였습니다. 연구 유형별 사례로 든 논문은 높은 평가를 받은 것보다는 이 책에서 정립한 연구 유형에 가장 잘 부합하는 논문을 선택하여 예시로 들었습니다. 한편 사례 논문 중에는 디자인 연구의 다양한 접근과 논문 작성법 때문에 특정 연구 유형으로 보기에 다소 애매한 부분이 있을 수 있습니다.

이 책을 집필하면서 디자인 연구란 무엇인지부터 연구의 유형을 구분하고 유형별 정의와 방법, 사례를 제시하는 과정이 쉽지 않았습니다. 디자인 연구의 대상이나 방법은 그 목적과 연구자에 따라 다양해 특정한 틀에 맞춰야 한다는 법은 없기 때문입니다. 이 책은 그에 대한 가이드를 제시한 것이며 앞으로 더 나은

내용으로 보완해 갈 필요가 있습니다. 논문처럼 엄격한 학술 형식은 아니지만 디자인 실무 현장에서도 선행 연구나 리서치를 수행합니다. 산업계에서 수행하는 디자인 리서치 방법과 결과가 허용되는 범위에서 발표되어 학계와 함께 유용한 디자인 지식을 만들고 공유했으면 하는 바람입니다.

디자인 연구의 목적은 디자인 활동을 이해하고 더 좋은 디자인을 하기 위함이며, 디자인 분야를 하나의 학문과 지식 체계로 정립해 가기 위함입니다. 부디 이 책을 통해 디자인 연구를 이해하고 체계적인 연구를 진행하는 데 조금이나마 도움이 되기를, 더 좋은 디자인 연구의 체계와 방법에 대한 연구가 지속되기를 기대합니다.

한국디자인학회 연구분과 부회장
오병근

1부

(1) Bruce Archer(1981), 「A View of the Nature of Design Research」, In: R. Jacques and J. Powell (ed.) Design: Science: Method, Guilford, UK, Westbury House, 30–47. Bruce Archer gave this definition at the Portsmouth DRS conference.

(2) Elizabeth Ashworth(2015), 「CathARTic: A journey into arts-based educational research」, International Journal of Education through Art, 11(3), 459–466.

(3) Gilbert Ryle(1945), 「Knowing How and Knowing That: The Presidential Address」, In Proceedings of the Aristotelian Society, 46(1), 1–16.

(4) Ilpo Koskinen, John Zimmerman, Thomas Binder, Johan Redstrom, Stephan Wensveen(2011), 「Design Research Through Practice: From the Lab, Field, and Showroom」, Morgan Kaufmann.

(5) Jay Doblin(1987), 「A Short, Grandiose Theory of Design」, STA Design Journal, Analysis and Intuition, 6–15.

(6) Joan Ernst van Aken(2005), 「Valid Knowledge for the Professional Design of Large and Complex Design Processes」, Design Studies, 26(4), 379–404.

(7) John W. Creswell(2008), 「Educational Research: Planning, Conducting, and Evaluating Quantitative and Qualitative Research (3rd ed.)」, Upper Saddle River: Pearson

(8) Louis Cohen, Lawrence Manion, Keith Morrison(2000), 「Research Methods in Education」, Routledge.

(9) Nigan Bayazit(2004), 「Investigating Design: A Review of Forty Years of Design Research」, Design Issues.

(10) Nigel Cross(1999), 「Design Research: A Disciplined Conversation」, Design Issues, 15(2), 5–10.

(11) Richard Buchanan(2001), 「Design Research and the New Learning」, Design Issues, 17(4), 3–23.

(12) Tom Barone & Elliot W. Eisner(2012), 「Arts based research. Thousand Oaks」, CA: Sage Publications.

(13) Tom Barone(2006), 「Arts-Based Educational Research Then, Now, and Later」, Studies in Art Education, 48(1), 4–8.

2부

(1) Charles L. Owen(1998), 「Design Research: Building the Knowledge Base」, Design Studies, 19(1), 9–20.

(2) Christopher Frayling(1994), 「Research in Art and Design」, Royal College of Art Research Papers, 1(1).

(3) Daniel Fallman(2008), 「The Interaction Design Research Triangle of Design Practice, Design Studies, and Design Exploration」, Design Issues, 24(3), 4–18.

(4) Imre Horváth(2007), 「Comparison of Three Methodological Approaches of Design Research」, In DS 42: Proceedings of ICED 2007, the 16th International Conference on Engineering Design, Paris, France, July 28–31, 361–362.

(5) Ken Friedman(2003), 「Theory Construction in Design Research: Criteria, Approaches, and Methods」, Design Studies, 24(6), 507–522.

(6) Kristina Höök & Jonas Löwgren(2012), 「Strong Concepts: Intermediate-Level Knowledge in Interaction Design Research」, ACM Transactions on Computer-Human Interaction, 19(3), 1–18.

(7) Nigel Cross(2001), 「Designerly Ways of Knowing: Design Discipline versus Design Science」, Design Issues.

(8) Nigel Cross(2006), 「Designerly Ways of Knowing」, Design as a Discipline, 95–103.

(9) Nigel Cross(2007), 「From a Design Science to a Design Discipline: Understanding Designerly Ways of Knowing and Thinking in Design Research Now」, Birkhäuser, 41–54.

(10) Paul Chamberlain, Gui Bonsiepe, Nigel Cross, Ianus Keller, Joep Frens, Richard Buchanan, ... & Ezio Manzini(2012), 「Design Research Now: Essays and Selected Projects」, Walter de Gruyter.

(11) Richard Buchanan(2001), 「Design Research and the New Learning」, Design Issues, 17(4), 3–23.

3부

(1) Antony Dunne & Fiona Raby(2002), 「The Placebo Project」, In Proceedings of the 4th Conference on Designing Interactive Systems: Processes, Practices, Methods, and Techniques, June 25–28, 9–12.

(2) Bruce Archer(1981), 「A View of the Nature of Design Research」, In: R. Jacques and J. Powell (ed.) Design: Science: Method, Guilford, UK, Westbury House, 30–47. Bruce Archer gave this definition at the Portsmouth DRS conference.

(3) Cho, H.J, et al.(2021), 「IoTIZER: A Versatile Mechanical Hijacking Device for Creating the Internet of Old Things」, In Proceedings of the 2021 Designing Interactive Systems Conference (Pictorial), June 28 - July 2.

(4) Christopher Frayling(1994), 「Research in Art and Design」, Royal College of Art Research Papers, 1(1).

(5) Erling Bjögvinsson, Pelle Ehn & PerAnders Hillgren(2012), 「Design Things and Design Thinking: Contemporary Participatory Design Challenges」, Design Issues, 28(3), 101–116.

(6) Ilpo Koskinen, John Zimmerman, Thomas Binder, Johan Redstrom, Stephan Wensveen(2011), 『Design Research Through Practice: From the Lab, Field, and Showroom』, Morgan Kaufmann.

(7) John W. Creswell(2009), 『Research design : Qualitative, Quantitative, and Mixed Methods Approaches (3rd ed.)』, Thousand Oaks, CA: Sage Publications.

(8) John Zimmerman, Jodi Forlizzi, and Shelley Evenson(2007), 「Research Through Design as a Method for Interaction Design Research in HCI」, In Proceedings of CHI 2007, ACM Press, 493–502.

(9) Ken Friedman(2003), 「Theory Construction in Design Research: Criteria, Approaches, and Methods」, Design Studies, 24(6), 507–522.

(10) Kim, J., Noh, B. & Park, Y. W.(2020), 「Giving Material Properties to Interactive Objects: A Case Study of Tangible Cube Representing Digital Data」, Archives of Design Research, 33(3), 55–73.

(11) Kweon, S. & Kim, W.(2004), 「Differences between On-line and Off-line Media Audience's News Message Processing」, Korean Journal of Journalism and Communication Studies, 48(3), 168–194.

(12) Lee, D. & Lee, H.(2019), 「Mapping the Characteristics of Design Research in Social Sciences」, Archives of Design Research, 32(4), 39–51.

(13) Matthew Lee-Smith(2017), 「Fundamental Research in Design, Lost Cause or New Approach?」, Technical Report.

(14) National Science Foundation(1953), 「What Is Basic Research?」, Third Annual Report, 38–48.

(15) Nigel Cross(1999), 「Design research: A Disciplined Conversation」, Design

Issues, 15(2), 5–10.

(16) Nigel Cross(2001), 「Designerly Ways of Knowing: Design Discipline Versus Design Science」, Design Issues, 17(3), 49–55.

(17) Pieter Jan Stappers(2007), 「Doing design as a part of doing research」, In Design research now, Birkhäuser, 81–91.

(18) Richard Buchanan(2001), 「Design Research and the New Learning」, Design Issues, 17(4), 3–23.

(19) Richard Buchanan(2019), 「Surroundings and environments in fourth order design」, Design Issues, 35(1), 4–22.

(20) Simon, H. A.(1969), 「The Sciences of the Artificial」, Cambridge, MA, Vol. 1.

(21) Song, G., Lee, Y. & Jung, E(2020), 「Developing the 'OU Cup': Promoting Ecological Behavior through a Cup-sharing Service System Based on the Comprehensive Action Determination Model and Choice Architecture」, Archives of Design Research, 33(3), 5–17.

(22) Woohyuk Park(2015), 「Typography Principle by Viewpoint of Part and Whole」, Archives of Design Research, 27(1), 31–55.

(23) 강현주(2020), 「김교만 그래픽 스타일의 형성과 전개」, Archives of Design Research, 33(2), 231–246.

(24) 김보현, 「논증의 원리와 글쓰기」, 북코리아, 2015

(25) 김상규(2016), 「바우하우스 베를린 시기 연구」, Archives of Design Research, 29(3), 189–19.

(26) 로버트 인, 「사례연구방법」, 신경식 외, 한경사, 2018

(27) 문수백, 「학위논문 작성을 위한 연구방법의 실제」, 학지사, 2003

(28) 신유리, 박선엽, 정주희, 전수진(2020), 「디자인과 HCI 분야의 국제 감성디자인 연구 경향에 대한 메타분석」, Archives of Design Research, 33(4), 109–123.

(29) 앤서니 웨스턴, 「논증의 기술」, 이보경, 필맥, 2008

(30) 오병근(2019), 「통합적 기능미의 경험으로서 디자인미학 고찰」, Archives of Design Research, 32(4), 163–177.

(31) 이도영, 「건축 디자인 연구방법론」, 시공문화사, 2005

(32) 존 크레스웰, 「연구방법: 질적 양적 및 혼합적 연구의 설계」, 정종진 외, 시그마프레스, 2014

(33) 천정웅, 「질적연구방법」, 양서원, 2019

(34) 최성민 & 최슬기(2013), 「대중 참여에 기초한 가변적 아이덴티티 시스템: 베엠베 구겐하임 랩」, Archives of Design Research, 26(2), 321–341.

(35) 한국디자인학회, https://www.design-science.or.kr/54

4부

(1) A.C. 그렐링, 『철학적 논리학』, 이윤일 옮김, 선학사, 2005

(2) https://doi.org/10.1371/journal.pcbi.1005830

(3) KAIST 남택진 교수, <디자인 연구 이슈> 강의 노트.

(4) Koo Sang(2018, November), 「Salient Design Identity Developing with Topology and Fraction in Contour of Radiator Grilles」, Archives of Design Research 31(4), 57–67.

(5) The Illustrated Guide to a Ph.D., http://matt.might.net/articles/phd-school-in-pictures/

(6) The PLOS Computational Biology Staff(2017), 「Ten simple rules for structuring papers」, PLOS Computational Biology, 13(11): e1005830.

(7) 구상(2021, September), 「마이크로 모빌리티로서 2륜차 킥 스탠드 디자인의 시사점 고찰」, 한국자동차공학회논문집, 29(9), 863–870.

(8) 로널드 드워킨, 『법의 제국』, 아카넷, 2004

(9) 서울대학교 철학과, 『哲學論究 16』, 1988

(10) 스티븐 바커, 『논리학의 기초』, 최세만, 이재희 옮김, 서광사, 1986

(11) 유발 하라리, 『사피엔스』, 김영사, 2015

(12) 이춘근, 『문법교육론』, 이화문화사, 2002

(13) 채서일, 『사회과학조사방법론』, 비앤엠북스, 2013

(14) 최훈, 『변호사 논증법』, 웅진지식하우스, 2010

(15) 한국철학사상연구회, 『철학대사전』, 1989

Q 찾아보기

Q 지은이 소개

구상

홍익대학교 산업디자인학과 교수. 서울대학교와 홍익대학교에서 각각 디자인 학사와 석사를 취득했고, 서울대학교 공업디자인전공 1호 박사 학위를 받았다. 기아자동차 크레도스 승용차의 책임디자이너와, 기아자동차 북미디자인연구소 Senior designer로 근무했다. 1997년 이후 2021년 현재까지 학술지에 학술논문 63편을 게재했으며, 여러 매체에 900여 편의 자동차와 모빌리티 디자인 주제의 칼럼을 기고하고 있다. 2010년에 한국학술진흥재단에서 우수논문상을 수상했고, 『모빌리티 디자인교과서』 등 전공 도서 15권과 『히든솔저』 등 장편소설 3편을 집필했다.

남택진

카이스트 산업디자인학과 교수이자 한국디자인학회 대외협력분과 부회장, 한국디자인학회에서 발행하는 저널 《Archives of Design Research》 부편집장, 세계디자인학회 사무총장, 디자인 리서치 소사이어티 국제자문단 위원을 역임하고 있다. 융합 디자인 분야 국제 저널, 국제학술대회에서 다수의 최우수 및 우수 논문상을 수상했으며, 인터랙티브 제품, 시스템, 서비스 디자인과 디자인 방법 및 도구 분야를 중심으로 실무 및 연구 활동을 하고 있다.

오병근

연세대학교 디자인예술학부 교수로 한국디자인학회 연구 분과 부회장과 논문편집위원을 역임하고 있다. 주요 저서로는 『정보디자인교과서』 『지식의 시각화』가 있고, 번역서로는 『디자이너를 위한 시각언어』 등이 있다. 주로 지식정보의 효과적 전달을 위한 시각화와 미디어적용에 관한 연구와 프로젝트를 진행하며, 디자인 연구 방법에 관심을 두고 있다.

이상원

연세대학교 생활디자인학과 교수로, 교내 교수학습혁신센터장을 역임하고 있다. 디지털 미디어 연구실을 운영하며 여러 연구원과 기술과 디자인의 접점에 대해 연구하며 개인 블로그(https://brunch.co.kr/@sangwonleejvmi)에 여러 디자인 이슈에 대한 글을 기고한다.

이연준

홍익대학교 디자인학부 시각디자인과 조교수로 한국디자인학회 대학생학술분과 상임위원과 《Archives of Design Research》의 논문 편집위원을 역임하고 있다. 주요 역서로는 『디자이닝 더 인비저블』『브랜드, 디자인, 혁신』등이 있다. 브랜드 경험, 서비스디자인, 디자인 방법 및 도구 분야를 중심으로 실무 및 연구를 진행하며, 《Archives of Design Research》 우수 논문상 및 브랜드 디자인학회 우수 논문 지도상을 수상했다.

정의철

서울대학교와 일리노이공과대학 디자인대학원에서 디자인을 전공했다. 삼성전자 디자인멤버십, 삼보컴퓨터, 미국 Motorola 본사 HCI 연구소에서 제품/UX프로젝트를 다수 수행했고 한국산업디자인상, 레드닷 디자인 어워드, iF 디자인 어워드, 굿 디자인 어워드(G-Mark) 상을 수상했다. 현재 서울대학교 디자인학부에서 교수로 재직하면서, 제품인터랙션디자인, 인간중심디자인방법론 분야를 연구하고 있다. 저서로는 『바우하우스』『통합디자인』등이 있으며, 번역서로는 『IDEO인간중심디자인툴킷』『교육자를 위한 디자인 사고 툴킷』등이 있다.